한국미술사를
보다

한국미술사를 보다 2

1판 1쇄 발행 2015년 7월 17일
1판 3쇄 발행 2019년 11월 20일

지은이 심영옥 **펴낸이** 박찬영 **편집** 서유진, 이현정, 박일귀, 최은지, 김은영
교정·교열 안주영 **그림** 문수민 **디자인** 이재호, 김혜진 **마케팅** 조병훈, 박민규
발행처 (주)리베르스쿨 **주소** 서울시 성동구 왕십리로 58 서울숲포휴 1101~1102호
등록번호 제2003-43호 **전화** 02-790-0587, 0588 **팩스** 02-790-0589 **홈페이지** www.liber.site
커뮤니티 blog.naver.com/liber_book(블로그), www.facebook.com/liberschool(페이스북)
e-mail skyblue7410@hanmail.net **ISBN** 978-89-6582-090-1(세트), 978-89-6582-092-5(04600)

리베르(Liber 전원의 신)는 자유와 지성을 상징합니다.

일러두기

1. 맞춤법은 표준국어대사전을 따랐다. 단 경우에 따라 통설로 굳어져 사용되는 경우를 따르기도 했다.
2. 문장 부호는 다음의 경우에 따라 달리 표기했다.
 〈 〉: 작품명(암각화·건축물 제외), 『 』: 책·화첩, 「 」: 시·신문·잡지·영화
3. 작품 정보는 다음과 같이 표기했다.
 〈작품명〉, 작가명 | 작품 제작 시기, 출토지, 제작 방식(재료), 사이즈(세로×가로×높이), 국보(보물·사적), 소장처(소재지)
4. 작품, 유물, 사적지 명칭은 되도록 문화재청의 표기를 따랐다.

한국미술사를 보다

건축사 · 공예사 · 한국미

2

머리말

보면 볼수록 미덥고 찬란한 한국 미술

『한국미술사를 보다』를 쓰기 시작한 것은 한국 미술에 대한 궁금증 때문이었다. 우리나라의 진정한 아름다움은 무엇일까, 우리나라 미술의 특징은 무엇일까, 한국인만의 성정과 미의식은 미술에 어떻게 표현되었을까. 이런 물음에 답하기 위한 연구가 이 책의 바탕이 되었다. 연구를 하면 할수록 아쉬웠다. 왜 어른이 된 다음에야 우리나라 미술에 대해 관심을 갖게 되었을까? 더 일찍 궁금증을 가졌다면 더 많은 것을 알고 더 많은 것을 나눌 수 있었을 것이다. 그랬다면 내 삶뿐 아니라 우리의 삶 또한 더욱 풍성해지지 않았을까?

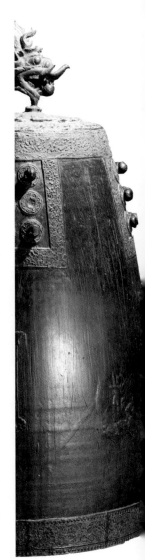

한국 미술은 정말 보면 볼수록 미덥고 찬란하다. 가장 한국적인 것이 가장 세계적이라는 말은 이제 더 이상 새롭지 않다. 우수한 문화를 가진 나라만이 세계를 이끌어 나갈 수 있다는 사실을 이제는 누구나 알고 있다. 우리 문화를 제대로 알고 우리의 정체성을 지켜 나갈 때 예술가는 명성을 얻고, 우리나라의 위상도 자연스럽게 높아질 것이다.

한 나라의 문화를 이해하기 위해서는 그 나라의 역사를 알아야 한다. 역사는 숨 쉬는 문화이기 때문이다. 역사란 사람 사는 이야기와 사람이 하는 생각의 총체다. 이야기와 생각이 모여 한 나라의 문화는 위대한 힘이 된다. 특히 미술의 역사를 아는 것은 이 땅에 살았던 사람들의 삶과 미의식을 들여다본다는 것을 의미한다.

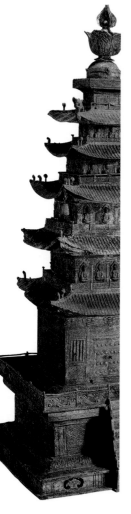

『한국미술사를 보다』는 바로 우리 민족의 삶과 미의식에 대한 이야기다. 이 책은 화려한 상감 청자에 숨겨진 아름다움은 물론 소박한 밥그릇에 담긴 아름다움까지 소개한다. 왜 고려 시대와 조선 시대는 각기 다른 예술품을 세상에 내보냈을까? 우리 민족은 어떤 생각과 느낌으로 이러한 작품을 만들었을까? 전문가만이 이 물음에 답할 수 있는 것은 아니다. 한국 미술사를 올바르게 이해하고 있는 사람이라면 누구나 자신과 주변 사람들에게 이 답을 들려 줄 수 있다. 나아가 다른 나라 사람들에게도 우리 문화에 대해 훌륭히 설명할 수 있을 것이다.

젊은 시절부터 한국 미술에 대한 안목을 갖추고 삶의 도처에서 아름다움을 발견하는 태도를 기르는 것은 매우 중요하다. 아는 만큼 보인다는 말은 여기서도 진리다. 그리고 무엇보다 삶은 아름다움을 추구하는 과정이다. 지능이 활발하게 활동하는 시기에 도달한 젊은이가 소중한 우리 미술에 관심을 가지고 우리만의 아름다움을 이해한다면 우리의 찬란한 미술과 문화는 후대로 이어지며 발전할 것이다. 이에 비례해 우리의 삶도 더욱 풍부해질 것이다.

지은이 씀

차례

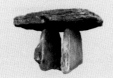

 5 장 한국 공예사

6장 한국의 아름다움

4 한국 건축사와 탑 문화

함께 알아볼까요

'건축'은 다양하게 정의되고 있는데, 일반적으로 인간 생활의 필요와 미적 욕구 등을 충족시키기 위해 구축한 구조물이나 그 기술을 말해요. 단순히 설계하고 쌓아 올린 구조물을 '건물'이라고 한다면, 건축가의 조형 의지가 담긴 결과는 '건축'이라고 할 수 있지요. 조형 의지에는 건축가의 예술성과 창조성이 반영되므로 건축을 미술의 범주에 넣는답니다.

인류가 처음으로 건축 활동을 시작한 시기는 후기 구석기 시대로 볼 수 있어요. 사람의 손으로 만들어진 최초의 구조물은 주거 건축이었습니다. 선사 시대에는 동굴에서 살거나 움집을 지었어요. 삼국 시대 이후부터는 기둥이나 지붕 등 부속 요소들이 추가된 새로운 건축이 널리 보급되었지요. 이후 남북국 시대와 고려 시대, 조선 시대에는 시대마다 세부적인 양식이 변하면서 독자적인 건축 양식을 형성했어요.

개항 이후에는 서양의 건축 방식이 들어와 전통 건축과 절충된 형태를 보였습니다. 그러다가 점차 전통 건축이 사라지고 서양식 건축이 눈에 띄게 증가하지요. 1950년대 이후에는 국제 양식에 따른 건축이 성행했고, 오늘날에는 기능성뿐 아니라 예술성도 함께 추구하는 경향이 나타나고 있어요.

공주 석장리 유적, 구석기, 16쪽

〈부여 정림사지 5층 석탑〉, 백제, 63쪽

〈발해 석등〉, 발해, 98쪽

영주 부석사 무량수전, 고려, 111쪽

서울 명동 성당, 근대, 202쪽

1 최초의 건축물, 움집을 짓다 |
선사 시대 건축

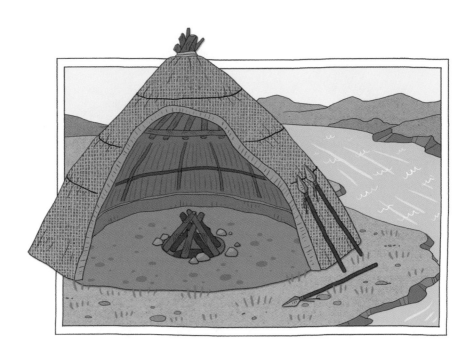

우 리 선조들이 한반도에 터를 잡고 주거를 형성하면서 자연스럽게 건축이 시작되었습니다. 선사 시대의 건축 형태는 오늘날과 많이 다르지만, 신체를 보호하는 기본적인 기능은 같다고 볼 수 있어요. 매우 초보적이고 원시적인 건축 형태지요. 우리 나라는 구석기 시대부터 주거 공간을 이용했는데, 시간이 흐르면서 점차 다양한 기능을 갖춘 건축으로 발전해 갔습니다. 구석기 시대에는 주로 동굴을 이용했으나, 구석기 시대 후반에는 땅 위에 움집을 만들었어요. 오늘날 우리가 보면 마냥 서툴고 허름해 보이지만, 당시 주거 양식의 획기적인 변화를 가져온 건축으로서 의미가 크답니다.

- 이동 생활을 했던 구석기인들은 동굴에서 살거나 막집을 지었다.
- 신석기인들은 강가에 정착해 움집을 짓고 집단생활을 했다.
- 고인돌은 청동기인들이 돌을 캐고 운반하는 건축 기술을 가지고 있었음을 보여 준다.
- 여(呂)자형과 철(凸)자형 집터는 철기 시대 사람들이 필요에 따라 공간을 분리해서 사용했던 흔적이다.

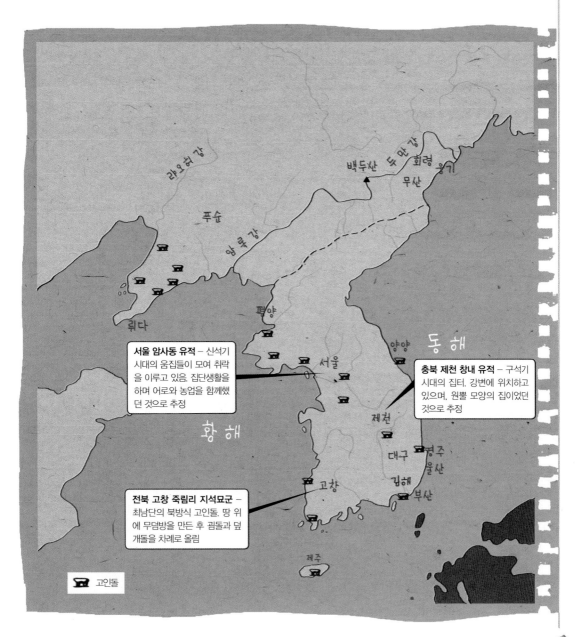

서울 암사동 유적 – 신석기 시대의 움집들이 모여 취락을 이루고 있음. 집단생활을 하며 어로와 농업을 함께했던 것으로 추정

충북 제천 창내 유적 – 구석기 시대의 집터. 강변에 위치하고 있으며, 원뿔 모양의 집이었던 것으로 추정

전북 고창 죽림리 지석묘군 – 최남단의 북방식 고인돌. 땅 위에 무덤방을 만든 후 굄돌과 덮개돌을 차례로 올림

고인돌

구석기 시대, 처음으로 집을 짓다

구석기 시대의 유적은 충남 공주시 석장리나 함북 웅기군 굴포리 등 전국에서 적지 않게 발견되고 있습니다. 구석기 유적에서 나타나는 문지방돌(출입문 밑에 문지방으로 댄 돌)이나 석기 등의 유물을 통해 당시 사람들이 자연환경에 맞서기 위한 최소한의 장치를 갖추고 살았다는 사실을 알 수 있어요. 구석기 시대의 주거 형태는 대개 동굴이나 바위 등의 지형물을 이용한 자연 주거 형태였습니다. 가장 오래된 유적은 약 50만 년 전 혹은 약 100만 년 전에 사람이 살았을 것으로 추정되는 평양 상원 검은모루 동굴이에요.

　중기와 후기 구석기 시대에는 나무를 이용한 주거 형태로 발전하게 되었습니다. 웅기 굴포리에서는 약 10만 년 전의 인공 유적이 발굴되

공주 석장리 유적(막집 복원 모습) | 구석기, 사적 제334호, 공주 석장리
구석기인들의 대표적 주거 형태인 막집을 공주 석장리 유적지 자리에 복원했다. 석장리 박물관 야외에 전시되어 있다.

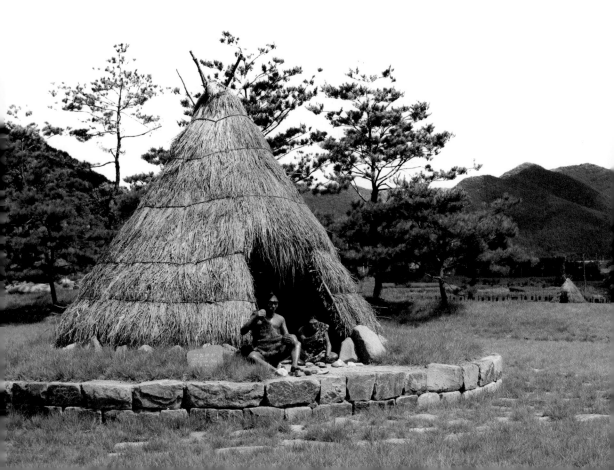

었고, 공주 석장리에서는 약 2만 8,000년 전인 후기 구석기 시대의 인공 주거가 발견되었어요. 후기 구석기층의 집터에서 발견된 숯으로 연대를 측정한 결과 약 2만 5,000년에서 3만 년 전의 집터임이 확인되었지요. 충남 공주 석장리 유적의 집터에서는 문지방돌과 기둥 자리 등이 발견되어 주거 형태가 이전보다 발전했다는 사실도 알게 되었어요. 사람들은 배수가 잘되는 곳에 집터를 잡고, 반정착 생활을 할 수 있도록 나무를 이용해 기둥을 세우고 집을 지었답니다.

충북 제천 창내 유적에도 사람이 살았던 흔적이 남아 있습니다. 자갈을 이용해 기둥을 세웠던 기둥 구멍 자리와 불을 땐 자리, 석기를 만들었던 장소 등이 발견되었지요. 이 유적은 후기 구석기 시대에 강변에 집을 짓고, 석기로 사냥과 물고기 잡이를 하면서 생활했던 곳으로 보입니다. 집은 비대칭형의 원뿔 모양이었던 것으로 보여요. 강 쪽으로 문을 내고 불을 땐 자리는 집 밖에 있었지요.

제천 창내 유적(막집 복원 모습) | 구석기, 제천 한수면 사기리 남한강 주변에서 발견된 구석기 시대의 막집을 복원한 모습이다. 집의 규모는 3~4명이 살기에 알맞은 크기로, 집 밖에 당김돌과 당김줄을 설치해 집의 형태를 유지했던 것으로 추정한다.

신석기인, 반지하 움집을 짓다

본격적으로 건축이 시작된 시기는 신석기 시대라 할 수 있습니다. 여전히 동굴에 거주하는 사람들도 있었으나, 대부분은 농경과 더불어 정착 생활을 시작하면서 움집을 지었어요. 구덩이를 파고 그 위에 지붕을 얹은 원시적인 형태지만, 최초의 건축이라 할 수 있지요.

신석기 시대의 움집은 주로 강가나 해안가에 자리 잡고 있었어요. 반지하형 가옥인 움집은 원형 또는 모서리가 둥근 사각형 모양으로 바닥을 파고, 집 둘레에 기둥을 세워 이엉(짚이나 억새 따위로 엮은 물

서울 암사동 유적(움집 복원 모습) | 신석기, 사적 제267호, 서울 암사동 유적 전시관
땅에 50~100cm 정도 깊이의 구덩이를 파고 기둥을 세워 만든 움집이다. 기둥 구멍은 보통 네 개이며, 집 천장에는 화덕의 연기가 빠져나갈 수 있는 구멍이 나 있다.

건)을 덮어 만들었습니다. 지붕을 지
탱하기 위한 기둥은 움집 바닥에 직
접 세우거나 구멍을 파서 세웠지요.
움집의 바닥 중앙에 취사나 난방을
위한 화덕을 만들고, 화덕이나 출입문
옆에는 저장 구덩이를 만들어 식량과
취사도구들을 보관했답니다. 모두 그

런 것은 아니지만 대부분 출입구를 남쪽으로 냈어요. 왜 그랬을까요?

서울 암사동 유적 주거지 노
출 모습

실내로 햇빛을 많이 받아들이기 위해서였지요. 집의 규모는 대개 4~5명으로 이루어진 한 가족이 살기에 알맞은 크기였어요.

대표적인 움집으로 서울 강동구에 있는 서울 암사동 유적의 움집들을 꼽을 수 있습니다. 서울 암사동 유적은 1925년 여름에 일어난 대홍수 덕분에 세상에 알려졌어요. 갑자기 급격하게 불어난 강물로 인해 토사가 밀려들었고 원래 있었던 강가의 흙들은 쓸려 갔지요. 암사동은 쑥대밭이 되었지만, 홍수는 많은 양의 신석기 유물과 움집 터를 발굴해 냈어요.

암사동 유적의 움집들 역시 4~5명이 생활할 수 있는 크기로 바닥이 정사각형 모양이에요. 움집들은 기원전 3500년경에 지어졌는데, 24기 정도의 움집이 모여 큰 취락을 이루고 있어 집단생활을 한 것으로 추정하고 있지요. 또 한강 가에 자리 잡고 있어 어로와 농업을 겸한 것으로 보여요. 실제로 빗살무늬 토기, 그물추, 불에 탄 도토리 등이 출토되었지요. 이런 유형의 움집은 한강 유역을 중심으로 중부 이남과 중부 서해안 지역에 널리 분포되어 있답니다.

서울 암사동 움집 | 서울 암사동 유적 제2전시관
움집 안에서 신석기인들이 생활하는 모습을 볼 수 있도록 움집을 확대해 복원한 모습이다.

청동기 · 철기 시대, 집에 벽과 지붕이 생기다

본격적으로 농경 생활이 시작된 청동기 시대에는 집단 촌락을 이루었고, 반지하식의 반움집과 지상 가옥 형태의 움집이 만들어졌습니다. 움집 바닥은 긴 네모꼴로 바뀌었고, 지붕은 서까래가 있는 맞배지붕 형태였지요. 내부 구조도 좀 더 복잡해졌어요. 벽과 지붕을 분리했고, 바닥도 높이에 차이를 두어 공간을 효율적으로 활용했답니다. 화덕은 실내 한쪽에 만들었는데, 경우에 따라서는 두 곳에 설치하기도 했어요. 조금씩 변화가 있었지만, 청동기 시대와 초기 철기 시대까지 일반 살림집은 대부분 움집이었답니다.

청동기 시대의 고인돌은 건축일까요, 아니면 그저 무덤에 지나지 않을까요? 지석묘라고도 불리는 고인돌이 무덤이라는 사실은 이미 잘 알고 있을 거예요. 고인돌은 무덤이지만 청동기 시대의 건축 기술을 엿볼 수 있는 중요한 유물이기도 합니다. 즉 청동기 시대 사람들이 거대한 돌을 채석하고 운반해 가공하는 건축 기술을 갖추고 있었다는

부여 송국리 유적(왼쪽) | 청동기, 사적 제249호, 충남 부여군 초촌면 송국리
청동기 시대의 집터로 100여 개 이상의 집이 있었을 것으로 추정된다. 함께 발굴된 민무늬 토기와 검은 간 토기, 청동 도끼 거푸집, 불에 탄 쌀 등은 청동기 시대 사람들의 생활상을 잘 보여 준다.

복원된 송국리 움집과 내부 모습(오른쪽)
송국리의 움집은 30~150cm 정도의 깊이로 땅을 파고 기둥을 세워 만들었다. 바닥은 원형과 긴 네모꼴의 두 가지 형태인데, 복원된 모습은 원형이다. 원형 움집의 경우 내부 중앙에 기둥을 세운다.

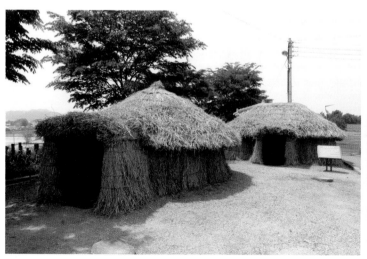

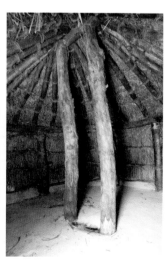

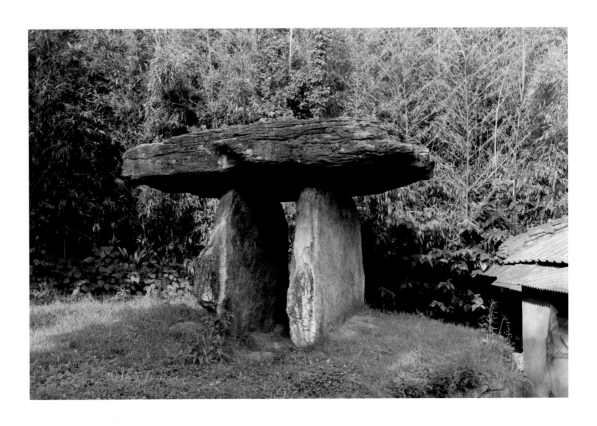

고창 죽림리 지석묘군 | 청동기, 사적 제391호, 전북 고창군 고창읍 죽림리
1.8km에 이르는 야산 기슭에 440개의 고인돌이 있는 청동기 시대의 집단 무덤이다. 이 지역의 지배자였던 족장의 가족 무덤으로 추정된다.

사실을 고인돌을 통해 알 수 있지요.

우리나라에는 고인돌이 세계에서 가장 많이 분포되어 있으며, 세계 문화유산으로 등재될 만큼 역사적인 가치도 높아요. 고인돌은 제주도를 포함한 전국에 분포하는데, 황해도와 전라도 지역에 가장 밀집되어 있습니다. 한곳에 수백 기의 고인돌이 무리를 이루어 분포하는 경우도 있지요. 북방식 고인돌은 한강 이남 지역에서는 거의 발견되지 않아요. 전북 고창에서 발견된 **고창 죽림리 지석묘군**이 최남단에 있는 북방식 고인돌이지요. 북방식 고인돌은 굄돌 위에 덮개돌을 올려놓은 형태로 탁자 모양처럼 생겼다해 탁자식 고인돌로도 불립니다.

한편, 남방식 고인돌은 바둑판처럼 생겼다고 해 바둑판식이라고 해요.

큰 덮개돌 아래에 작은 돌을 괴어 놓는 것이 특징이지요. 남방식은 전라도 지역에 밀집해 있는데, 대표적으로 전남 화순군에 있는 화순 효산리와 대신리 지석묘군을 들 수 있습니다. 이 밖에 경상도와 충청도 등 한강 이남 지역에도 많지요.

효산리 모산마을에서 대신리로 넘어가는 계곡 양쪽에는 230~550기에 달하는 청동기 시대의 남방식 고인돌이 자리하고 있어요. 이 중 **감태바위 고인돌군**은 채석장과 함께 발견되었지요. 덮개돌을 받치고 있으면서 지상에 무덤방이 드러난 탁자식 고인돌, 고임돌이 고여진 바둑판식 고인돌, 무덤방이 드러난 개석식 고인돌 등이 있답니다.

마지막으로 철기 시대의 주거 유적을 알아볼까요? 우리나라에서는 철기 시대의 주거 유적도 많이 발견되었습니다. 대표적으로 강원도 횡성군에 있는 횡성 둔내 철기 시대 주거지 유적, 강원도 동해시에 있는 동해 송정동 철기 시대 유적, 경기도 부천시 여월동 주거지 유적 등이 있어요. 철기 시대 움집의 평면은 네 모서리가 둥근 직사각형이 많지만, '여(呂)'자형이나 '철(凸)'자형, 육각형처럼 돌출된 출입구를 만든 독특한 형태도 있었지요. 이 가운데 **횡성 둔내 철기 시대 주거지 유적**

횡성 둔내 철기 시대 주거지 유적 | 철기, 강원도 횡성군 둔내면 둔방내리
총 여덟 개의 주거지 가운데 여(呂)자형 집터가 온전히 보존된 것은 한 개뿐이다. 함께 발견된 민무늬 와질 토기, 각종 철기 제품, 불에 탄 곡식, 장신구 등은 초기 철기 시대 사람들의 생활을 종합적으로 보여 준다.

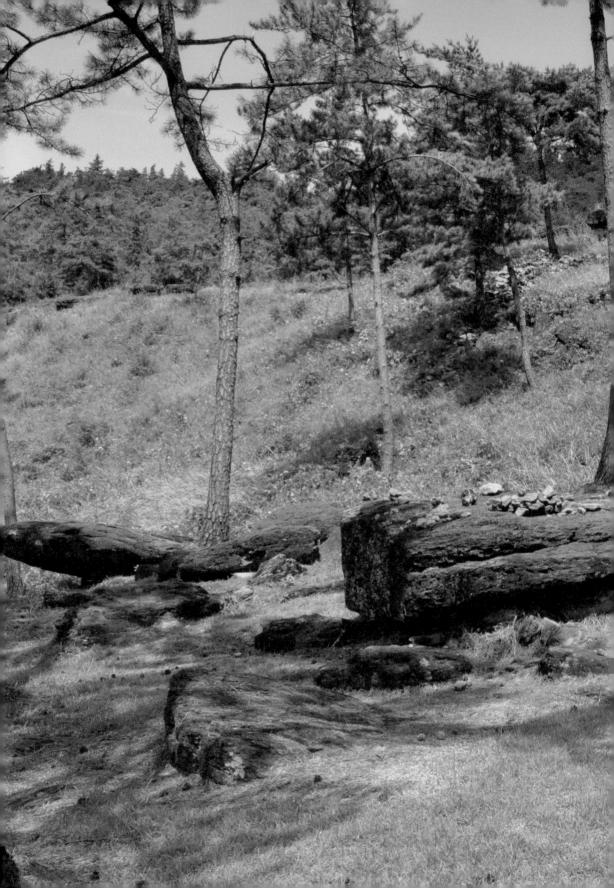

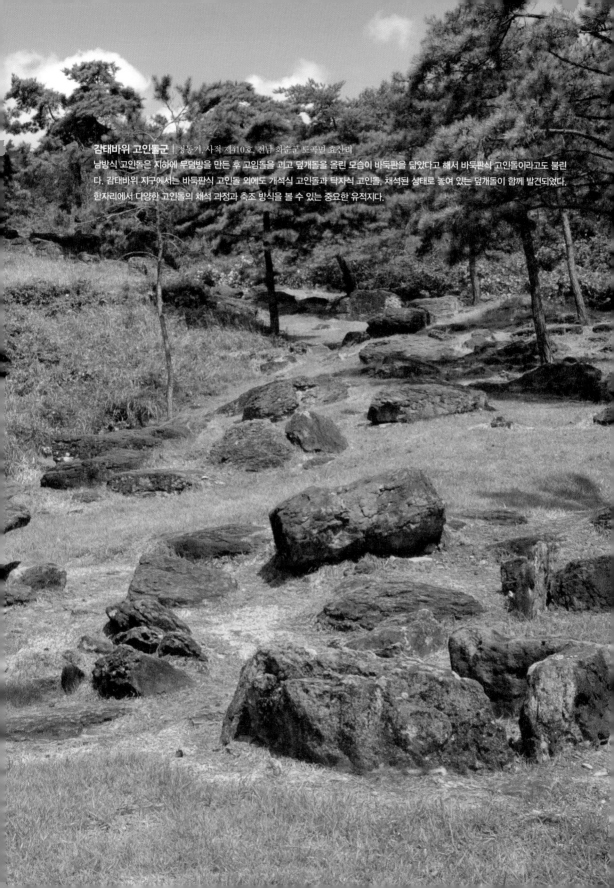

감태바위 고인돌군 | 청동기, 사적 제410호, 전남 화순군 도곡면 효산리
남방식 고인돌은 지하에 무덤방을 만든 후 고임돌을 괴고 덮개돌을 올린 모습이 바둑판을 닮았다고 해서 바둑판식 고인돌이라고도 불린다. 감태바위 지구에서는 바둑판식 고인돌 외에도 개석식 고인돌과 탁자식 고인돌, 채석된 상태로 놓여 있는 덮개돌이 함께 발견되었다. 한자리에서 다양한 고인돌의 채석 과정과 축조 방식을 볼 수 있는 중요한 유적지다.

은 기원후 1~2세기 경에 형성된 여(呂)자형 주거지입니다. 철기 시대 집 구조에 대해 알 수 있게 해 주는 유적이지요. 가장 완전한 여(呂)자형의 형태가 남아 있었던 곳은 2호 주거지로, 이곳에서는 불에 탄 판자와 기둥들이 발견되었어요. 판자 바깥쪽에 진흙이 붙어 있고 바닥에 다섯 개의 기둥 구멍이 있는 것으로 보아 기둥과 판자를 세우고 진흙을 발라 벽을 세웠음을 추정할 수 있지요.

평북 영변군에 있는 세죽리 유적에서 경기도 수원시에 있는 서둔동 유적에 이르기까지 철기 시대 집터에서 쪽구들(일부분만 구들을 놓고 난방하는 부분 구들)이 발견되었는데, 이것이 우리나라 최초의 온돌이랍니다.

철기 시대에는 움집 외에도 완전한 지상 주거인 귀틀집과 집 마루를 높게 만든 주택이 있었습니다. 귀틀집이란 통나무집을 말하지요. 실내 바닥은 진흙으로 다지거나 다진 진흙을 불에 구워 습기가 덜 차도록 했고, 그 위에 깔개를 만들어 깔기도 했어요.

생각해
보세요

서울 암사동 유적은 어떻게 발견되었나요?

일제 강점기였던 1925년 대홍수가 났을 때, 한강 변의 모래 언덕 지대가 심하게 패이면서 수많은 빗살무늬 토기 조각이 발견되었어요. 이를 계기로 이곳이 신석기 시대의 유적이라는 사실이 알려졌지요. 서울 암사동 유적은 기원전 3000~기원전 4000년경에 신석기 시대 사람들이 살았던 움집터였던 것입니다. 이 유적에는 당시의 생활상을 알려 주는 유물들이 잘 보존되어 있었지요. 이곳은 1981년부터 1988년까지 유적지 발굴 조사로 움집 등이 복원되면서 암사동 선사 유적 공원으로 조성되었답니다. 서울 암사동 유적에는 대체로 둥근 움집이 많으며 모서리를 둥글게 처리한 직사각형 모양도 있어요. 움집의 크기는 한쪽 길이가 약 5~6m이고, 깊이는 약 70~100cm쯤 됩니다. 집터 중앙에는 돌을 둘러놓아 불을 땐 흔적이 있고, 입구는 남쪽으로 나 있는 것이 많아요. 기둥 구멍은 집 한 채에 네 개씩 있어 네 모서리에 기둥을 곧게 세우고 도리를 얹고서 서까래를 서로 기대어 움집을 세운 것으로 보입니다. '목조 건축'이라고 하면 조선 시대의 궁궐이나 오래된 사찰 등을 흔히 떠올리지만, 목조 건축의 역사는 이렇듯 움집을 만들었던 신석기 시대로 거슬러 올라가요. 움집은 청동기 · 철기 시대를 거치면서 우리가 알고 있는 목조 건축 형태로 발전하게 되지요.

서울 암사동 유적의 복원 움집

2 궁궐과 불교 건축이 발달하다 |
삼국 시대 건축

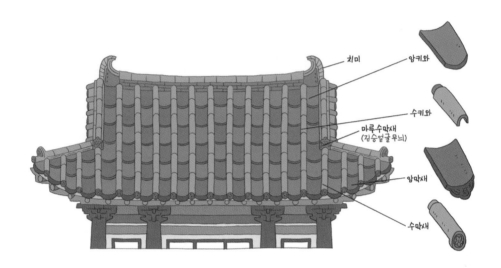

치미

앙키와

수키와

마루수막새
(짐승얼굴 무늬)

암막새

수막새

삼국은 중국과의 교류를 통해 발달한 문화를 도입하면서 개성 있는 건축 문화를 이루었어요. 고구려는 부여족의 전통을 이어받아 건국 초부터 독자적인 건축 양식을 가지고 있었고, 백제 역시 선사 시대와 다른 새로운 건축 양식을 선보였어요. 신라는 중국의 영향을 덜 받고 고구려나 백제와도 교류가 적어 건축 발달이 늦긴 했지만, 신라만의 독특한 건축 양식을 발전시켰지요. 삼국 시대의 건축은 재료에 따라 목조 건축과 석조 건축으로, 용도에 따라 궁궐 건축, 일반 건축, 불교 건축, 무덤 건축으로 나눌 수 있어요. 불교의 유입으로 말미암아 삼국 모두 대규모의 사찰이 건립되면서 수많은 탑도 만들어졌지요.

- 삼국의 성벽에는 절벽이나 구릉 등 자연 지형을 그대로 이용한 부분이 있다.
- 기둥을 세우고 바닥을 높게 만든 고상식 가옥은 삼국에서 공통적으로 발견되는 건축 형태.
- 돌무지무덤, 벽돌무덤, 돌무지덧널무덤은 점차 굴식 돌방무덤으로 바뀐다.
- 백제의 뛰어난 탑 문화는 일본의 〈호류지 5층 목탑〉에 영향을 주었다.

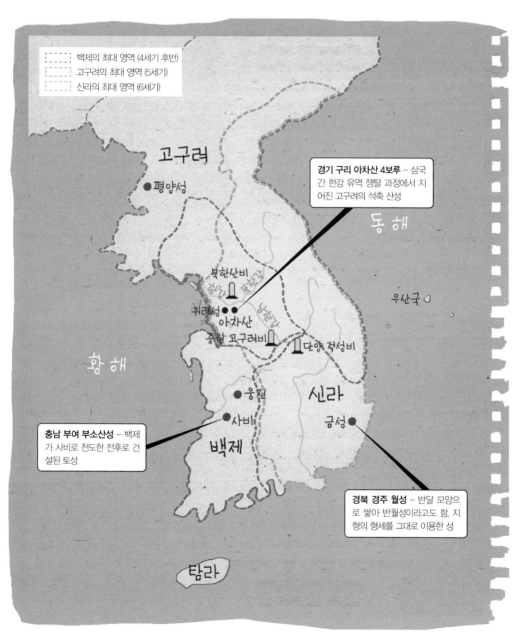

백제의 최대 영역 (4세기 후반)
고구려의 최대 영역 (5세기)
신라의 최대 영역 (6세기)

고구려

평양성

동해

우산국

북한산비
한강
북한산
위례성
아차산
남한산
중원 고구려비
단양 적성비

황해

웅진
신라
금성
사비
백제

탐라

경기 구리 아차산 4보루 – 삼국 간 한강 유역 쟁탈 과정에서 지어진 고구려의 석축 산성

충남 부여 부소산성 – 백제가 사비로 천도한 전후로 건설된 토성

경북 경주 월성 – 반달 모양으로 쌓아 반월성이라고도 함. 지형의 형세를 그대로 이용한 성

삼국, 건축으로 국가의 위용을 자랑하다

고구려척(高句麗尺)
삼국 시대에 널리 쓰이던 길이 단위다. 1척의 길이는 약 35.6cm다.

고구려는 국가 체제를 정비하고 왕권을 강화하면서 다양한 형식의 건축을 지어 국가의 위상을 내보였습니다. 궁궐과 일반 서민들의 주택은 물론 많은 사찰을 지었지요. 특히 지위가 높은 사람들은 사후 세계의 행복을 기원하는 큰 무덤까지 만들었답니다. 한편, 고려 시대에 건축을 조성하면서 고구려척을 사용했다는 점을 통해 고구려 때 이미 수학적이고 과학적인 기술을 사용했다는 사실을 알 수 있습니다.

고구려 건축을 보면, 기둥과 보로 짠 목조 건축을 위주로 하면서 기둥 위는 공포를 짜서 지붕을 떠받치도록 했어요. 지붕은 맞배지붕, 우진각지붕, 팔작지붕 형식을 모두 사용했지요.

기와는 공포와 마찬가지로 궁궐이나 사찰 등 권위 있는 건물에만 사용했어요. 기와의 종류로는 암키와와 수키와가 있고, 기와 끝 부분을 막은 암막새와 수막새, 용마루 좌우에 끼우는 치미, 내림마루를 장식하는 귀면와와 같은 장식 기와 등이 있습니다. 특히 고구려에서는 유일하게 붉은색 기와를 사용했는데, 처음에는 붉은색 기와를 많이 쓰다가 뒤에는 회색 기와를 주로 사용했지요.

백제는 삼국 가운데 가장 뛰어난 건축술을 가지고 있었습니다. 먼저 건축에 관한 자료로 중국의 옛 문헌인 『신당서』를 펼쳐 볼까요? 이 책의 동이전 백제조를 보면 "풍속은 고려와 같다."라고 기록되어 있고, 『삼국사기』 백제본기 제3, 개로왕 21년조에는 "궁실과 누각, 대사는 장려하지

기와지붕의 종류

맞배지붕

우진각지붕

팔작지붕

않은 것이 없었다."라고 되어 있
어요. 여기에서 궁실과 누각, 대
사 등은 궁궐 안에 세웠던 건물
을 말하지요. 궁궐 안에는 나무
를 많이 심었고, 우물과 연못도
있었어요. 궁의 서쪽에는 활 쏘
는 대를 세우고, 남쪽에는 못을
만들어 놓았다는 기록도 있지요.
백제 건축이 얼마나 다채롭고 화
려했는지 짐작할 수 있는 대목입
니다.

안학궁 터 전경 | 고구려 427
년, 둘레 2,488m, 북한 평양시 대
성산
고구려 시대의 궁궐인 안학궁이
있었던 곳이다. 현재 궁궐은 없고
빈터만 남았다. 안학궁성은 거대
한 마름모꼴 토성으로, 돌을 6m
까지 쌓은 후 그 안에 진흙을 다
져 넣어 성벽을 만들었다. 성벽 네
모서리에는 적의 동태를 살피기
위한 각루를 설치했고, 성 밖의 동
쪽과 서쪽에는 궁성을 보호하기
위한 해자를 팠다.

신라는 정치·경제·문화적인 면에서 주로 경주 지역과 진골 귀족
중심의 정책을 펼쳤어요. 따라서 건축 분야에서도 국왕과 귀족을 위
한 건축이 발달했지요. 당시 경주에 초가집은 하나도 없고, 기와집만
17만 호 이상 있었다고 해요.

지형지물을 이용한 난공불락의 요새, 고구려 성

고구려의 궁궐 건축은 평양 시내에 있는 안학궁지를 통해 살펴볼 수
있습니다. 안학궁은 고대 건축 가운데 규모가 가장 커서 고구려의 국
력과 위상을 짐작할 수 있어요. 전체 왕궁의 한 변의 길이가 약 622m
쯤 되는 마름모꼴이고 58채의 건물로 이루어져 있지요. 안학궁은 427
년(장수왕 15년) 국내성에서 평양으로 천도할 때 세워졌고, 왕이 거처
하며 정사를 펴던 곳이었어요. 궁궐은 외전·내전·침전과 서궁·동

궁으로 이루어져 있고, 각 궁은 문과 회랑, 궁궐 건물을 사이에 두고 서로 연결되어 있답니다.

도성으로도 고구려의 건축술을 파악할 수 있습니다. 고구려 초기의 도성은 중국 랴오닝 성에 있는 **오녀산성**으로 추정하고 있어요. 『삼국사기』에는 기원전 37년에 주몽이 고구려를 건국했다고 기록되어 있지만, 이보다 1세기나 앞서 고구려현이라는 명칭이 나옵니다. 오녀산성은 환인 분지에서 가장 험준한 천혜의 요새로서 첫 번째 수도였던 졸본성의 방어용 산성으로 추정하고 있지요.

이외에도 중국 지안의 산성자산성과 평양의 대성산성, 평남 순천의 자모산성, 평남 용강의 황룡산성 등이 유명해요. 이 산성들은 마을과

오녀산성 | 고구려, 둘레 4,754 m, 중국 랴오닝 성 환런 현
고구려 초기 수도였던 졸본성으로 추정된다. 해발 820m의 험준한 산 위에 자리 잡고 있으며 동서로 좁고 남북으로 긴 형태다. 높이가 200m에 이르는 험준한 오녀산 절벽을 천연 성벽으로 이용하고, 산세가 비교적 완만한 동쪽과 남쪽에는 인공 성벽을 쌓았다.

가까운 험한 산악 지형을 이용해 공격과 방어에 유리하고 수자원이 풍부한 곳에 만들어졌지요.

경기도 구리시 아차산 일대에는 보루군이 있어요. 보루는 사방을 살피기 좋은 낮은 봉우리에 작은 돌로 쌓은 석축산성으로 산성보다 규모가 작은 군사 시설을 말합니다. 아차산 일대 보루군은 5세기 후반부터 6세기 중반까지 한강 유역을 차지하기 위한 각축 과정 중 지어진 것이지요. 여러 보루 가운데 하나인 **아차산 4보루**에서는 발굴 당시 온돌과 배수로,

아차산 4보루 | 고구려 5세기 후반~6세기, 둘레 267m, 사적 제455호, 구리
4보루는 보루 중에서 가장 높은 해발 284.5m에 위치하고 있다.

저수조 등이 배치된 건물지 7기와 치(雉, 성벽에서 돌출시켜서 쌓은 성벽) 다섯 개를 포함한 보루의 형태, 성벽 축조 방식이 확인되었어요. 이러한 발굴 자료를 기초로 해 지금은 옛 모습으로 복원되었답니다.

백제 왕궁, 산과 들에 위엄의 흔적을 남기다

백제의 궁궐 건축에 관해서는 아쉽게도 자세히 알기 어렵습니다. 한성을 수도로 삼았던 시기에 궁궐의 위치와 남아 있는 건축 구조물은 정확하게 파악되지 않고 있어요. 하지만 서울시 송파구에 있는 **서울 풍납동 토성과 서울 몽촌토성**, 서울 광진구에 있는 아차산성 등에 중요한 시설이 만들어졌을 것으로 짐작하고 있지요. 웅진이 수도였던 시기의 궁궐 건축은 공산성 안의 쌍수전 앞에 자리했을 것으로 추측하고 있어요. 지금까지 성의 남문인 진남루와 북문인 공북루가 남아 있고, 동문과 서문은 터만 남아 있지요. 사비가 수도였을 때 지어진 왕궁터와 궁궐의 모습은 정확히 밝혀지지 않았으나, 부소산성을 끼고 그 앞에 배치되었을 것으로 보고 있어요.

익산 왕궁리 유적 | 백제. 사적 제408호, 전북 익산시 왕궁면 익산 미륵사지와 더불어 가장 큰 규모의 백제 유적으로 꼽힌다. 절터의 배치를 보여 주는 유물과 직사각형의 성곽이 남아 있어 백제의 왕궁으로 추측하고 있다.

최근에 발굴된 궁궐 건축으로 전북 익산시에 있는 **익산 왕궁리 유적**의 왕궁성이 있습니다. 이 궁성은 600년부터 641년까지 재위했던 백제 무왕 시기에 조성되었는데, 현재는 성벽과 전각 건물, 정원, 공방터 등이 남

서울 풍납동 토성 | 백제, 둘레 4km, 사적 제11호, 서울 송파구 풍납동
고운 모래를 쌓아 올린 긴 타원형의 성곽이다. 1925년 홍수로 남서쪽 일부가 잘려 나가 현재는 반 정도밖에 남아 있지 않다. 대체로 한성 백제 시대의 위례성으로 보고 있으나 방어용 성으로 보는 의견도 있다. 백제 초기의 성곽 건축을 살펴볼 수 있어 역사적으로 가치 있는 곳이다.

서울 몽촌토성 | 백제, 둘레 2.7km, 사적 제297호, 서울 송파구 방이동
한강의 지류인 성내천 남쪽에 위치해 있다. 자연적인 지형을 이용해 토성을 쌓고, 토성 벽 위에는 나무 울타리로 목책을 설치했다. 현재 발굴·조사된 원래의 자리를 따라 목책을 복원해 놓았다.

부여 부소산성 | 백제 6세기, 둘레 600m(테뫼식) · 1.5km(포곡식), 사적 제5호, 충남 부여군 부여읍
사비 시대의 토성으로 부소산에 위치해 있어 부소산성이라 부른다. 산성의 형태는 복합적이다. 먼저 적군이 쉽게 공격할 수 없도록 테뫼식 산성을 축조했고, 다시 그 주변에 포곡식 산성을 쌓아 식수를 확보했다. 사진 촬영 서헌강

테뫼식 산성과 포곡식 산성
테뫼식 산성은 머리에 수건을 동여맨 것처럼 산봉우리를 성벽으로 동그랗게 둘러쌓은 산성이다. 포곡식 산성은 계곡 주변을 둘러싼 상등성이를 따라 성벽을 구축한 산성이다.

아 있어요. 특히 후원 공간이었던 왕궁성 북쪽에서는 보도 시설이 잘 보존된 북동쪽 성벽과 후원의 중심부를 경계 짓는 환수구, 정원 연못으로 추정되는 원지(苑池), 곡수로 등이 확인되었지요. 이처럼 백제의 궁궐 건축도 고구려에 뒤떨어지지 않는 위엄과 화려함을 갖추고 있었답니다.

도성으로는 건국 초에 위례성이 있었고, 475년에 웅진으로 도읍을 옮긴 뒤에는 공산성을 도성으로 정했으며, 538년 사비로 도읍을 옮긴 뒤에는 부소산성을 도성으로 삼았습니다. 부소산성에는 백제 왕궁에서 이용했다고 전하는 우물이 있어요. 우물 주변에서 나오는 유물들이 백제 문화를 반영하고 있어 당시 왕궁터를 추정하는 데 중요한 단서가 되고 있지요. 이외에도 백제의 성들이 많이 남아 있는데, 대부분 서해안 부근에 있어요. 평지에는 토성을 쌓았고, 산악에는 산 정상의 봉우리들을 둘러싼 테뫼식 산성을 축조했지요.

달을 닮은 신라의 경주 월성

신라는 어떤 궁궐을 지었을까요? 기원전 37년(박혁거세 21년)에 신라는 금성을 수도로 삼아 성을 쌓고 궁궐도 조성했습니다. 101년(파사이사금 22년)에는 금성 동남쪽에 월성(月城)을 만들고 왕의 거처를 이곳으로 옮겼지요. 경주 월성은 성이 반달 모양처럼 생겼다고 해서 반월성 또는 신월성이라고도 불리는데, 지형의 형세를 그대로 이용해서 쌓았어요. 성안에는 많은 건물이 있었을 것으로 여겨지나, 현재 남아 있는 것은 조선 시대인 1741년(영조 17년)에 축조된 **경주 석빙고**뿐이랍니다. 아쉽게도 신라의 궁궐 건축은 남아 있는 자료가 거의 없어 지금 우리가 알 수 있는 것은 **경주 월성**밖에 없지요.

경주 석빙고 | 조선 18세기, 길이 18.8m, 보물 제66호, 경북 경주 인왕동
경주 월성 안에 있는 얼음 창고다. 입구에 들어가면 계단을 따라 밑으로 내려갈 수 있게 설계되어 있다. 바닥이 경사져서 내부의 물이 자연스럽게 밖으로 배출된다.

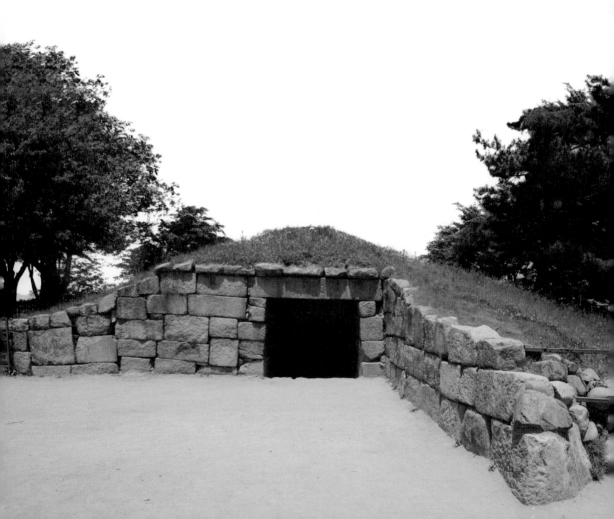

경주 월성 | 신라 1세기, 사적 제16호, 경주 인왕동
대단히 큰 규모의 성으로, 성안에는 수많은 신라의 궁궐터가 남아 있다. 남쪽에는 자연 절벽이 있어 성벽을
쌓지 않았고 나머지 구간에는 흙과 돌을 섞어 성벽을 쌓았다.

고분 벽화로 고구려의 주택을 엿보다

고구려의 일반 주택은 『삼국지』나 『신당서』 등의 문헌에 나타나 있지만, 구체적인 구조를 알기는 어렵습니다. 고분 벽화를 통해 짐작해 볼 수 있는 정도지요. 고분 벽화 가운데 1장에서 살펴보았던 〈쌍영총 무덤 주인 부부 좌상〉을 다시 볼까요? 장막 속에 맞배지붕으로 된 기와집이 있고, 그 속에 주인공 부부의 초상화가 그려져 있습니다. 이를 통해 당시 지붕과 실내 건축 등이 어떤 모습이었는지 알 수 있어요.

황해도 안악군에 있는 안악 3호분 벽화에는 당시 상류층 주택의 부속 건물들이 그려져 있습니다. 이를 통해 부엌과 푸줏간, 우물, 수레를 보관하는 장소, 외양간, 마구간, 디딜방앗간 등 일상생활을 하던 공간의 모습을 엿볼 수 있어요. 또한 건물의 기둥과 모줄임천장 등 당시에 발달했었던 건축 구조도 알 수 있지요.

안악 1호분 벽화를 보면, 널방의 네 모서리에 두공(처마를 받치고 장식하기 위해 기둥 위에 올린 구조물)과 기둥을 그려서 목조 건물처럼 보

모줄임천장
네 모퉁이에서 세모 모양의 굄돌을 걸치는 방법을 반복해 모를 줄여 가며 올리는 돌방무덤의 천장이다. 완성된 천장을 올려다보면 사각형 속에 마름모꼴, 마름모꼴 속에 작은 사각형이 보인다.

〈안악 1호분 북벽 전각도〉
고구려, 안악 1호분, 황남 안악군 대추리
안악 1호분 널방 북쪽 벽에 그려진 전각 그림이다. 고구려의 주택 구조를 알 수 있다. 대문과 긴 회랑, 성벽 모서리 위에 지은 누각이 있는 대규모 저택이 묘사되어 있다.

이게 했고, 북벽에는 전면에 걸쳐 전각도가 그려져 있습니다. 전각도에는 2층 전각을 중심으로 좌우의 담과 골기와 지붕을 가진 큰 대문이 그려져 있지요. 무덤 주인이 살아 있을 때 얼마나 호화로운 생활을 했는지 짐작이 가나요?

중국 지안에 있는 둥타이쯔(동대자) 유적에서는 'ㄱ'자형 쪽구들이 있는 상류층 집터가 발견되었고, 북한 자강도 시중군에 있는 노남리 유적의 움집에서도 쪽구들이 발견되었습니다. 이를 통해 고구려 가옥은 계층에 상관없이 쪽구들을 사용했다는 사실을 알 수 있어요.

평남 남포시 덕흥리 고분 벽화에는 부경이 그려져 있습니다. 부경은 지금도 전하는 작은 창고의 일종으로, 얇은 목재를 엮어 다락처럼 만든 건물이랍니다. 땅 위에 지으면 습기가 올라와 식량을 오래 보관할 수 없었기 때문에 바닥을 높게 만들고, 여기에 곡식이나 소금 같은 먹거리를 저장했지요. 실제로 고구려에는 어느 가옥이나 본채 옆에 2층으로 이루어진 작은 다락식 창고가 있었다고 해요.

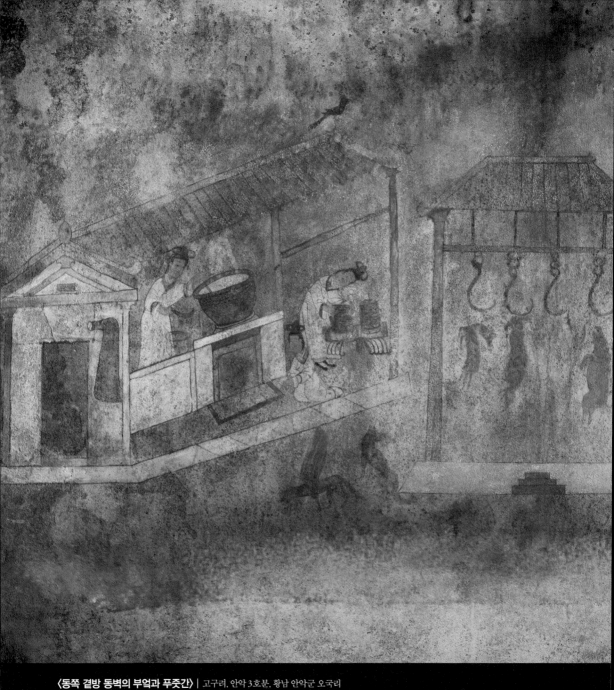

〈동쪽 곁방 동벽의 부엌과 푸줏간〉 | 고구려, 안악 3호분, 황남 안악군 오국리

안악 3호분의 벽화를 통해 당시 생활 공간의 건축 형태를 엿볼 수 있다. 부엌에 맞배지붕을 얹었고 지붕 끝에 치미를 장식했다. 내부에는 부뚜막과 아궁이가 갖추어져 있으며 아궁이에서 나오는 연기가 밖으로 나가는 통로도 설치되어 있다.

안악 1호분 널방 동쪽 천장의 두공 | 고구려, 안악 1호분, 황남 안악군 대추리

왼쪽 하단과 오른쪽 하단에서 두공 그림을 찾을 수 있다. 두공이란 목조 건물을 장식하고 건물의 지붕을 받치기 위해 기둥 위에 짜 올린 구조물을
말한다. 널방 모서리에 그려진 두공은 고구려의 건물에 사용된 두공의 형태를 보여 준다.

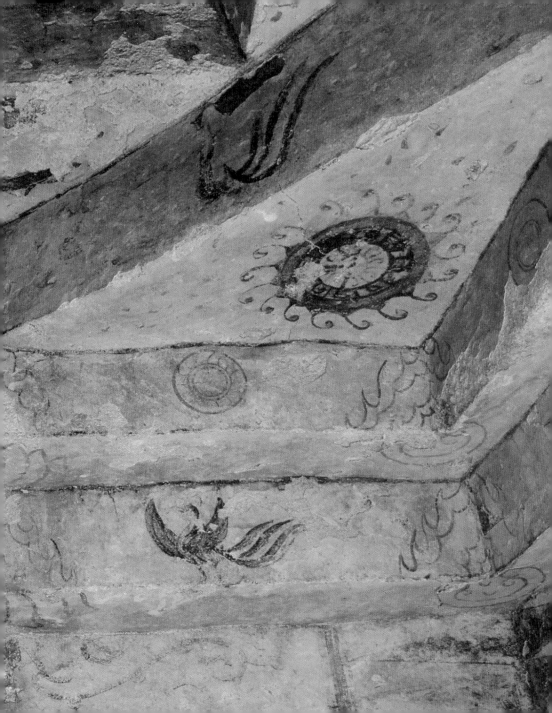

와당과 벽돌에 백제의 혼이 살아 숨 쉬다

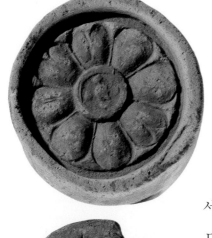

이제 백제의 일반 건축을 살펴보기로 해요. 백제 주거지로는 경기도 포천시에 있는 포천 영송리 선사 유적과 포천 자작리 유적지, 경기도 하남시에 있는 하남 미사리 유적, 경기도 화성시 발안리 유적 등이 있습니다. 이 가운데 하남 미사리 유적에 관해 좀 더 자세히 알아볼까요? 하남 미사리 유적에서는 21기의 주거지와 15기의 고상 주거가 발견되었습니다. 주거지 형태는 육각형, '철(凸)'자형, 직사각형, 타원형 등 다양하지요. 건물은 판벽으로 골격을 세운 다음 점토를 쌓아서 만들었고, 벽면을 따라 설치한 기둥 구멍은 벽체를 파서 연결했어요. 육각형 주거지는 서울과 경기 지역의 전형적인 주거 형태입니다. 규모가 큰 경우는 신분이나 지위가 높은 계층을 위한 특수한 주거지였다고 추정하고 있지요.

한성이 수도였을 때 일반 건축의 대표적인 예로는 서울 풍납동 토성 안에 있는 44호 건물을 들 수 있습니다. 이 건물은 규모와 형식을 조사해 본 결과, 일반 살림집이 아닌 관공서로 밝혀졌어요. 조사한 내용에 따르면 동서로 12m, 남북으로 15m나 되는 대형 건물이었다고 합니다. 이와 같은 규모는 백제의 다른 건물과 비교했을 때 유례가 없는 크기라고 하네요. 이러한 건축의 기법이나 구조는 와당이나 유물 등으로 미루어 보아 고구려와 크게 다르지 않음을 알 수 있습니다. 세부 양식은 중국 남조의 영향을 받아 부드럽고 경쾌한 느낌을 주지요.

특히 부드러운 곡선을 갖춘 와당은 백제의 아름다움을

잘 보여 줍니다. 목조 건물의 처마 끝을 장식하던 수막새는 한성이 수도였던 시기부터 제작되었어요. 수막새에 장식된 문양은 꽃풀무늬, 둥근무늬, 마름모무늬, 연꽃무늬 등 다양하지만 연꽃무늬가 많았지요. 다양한 막새 모양은 당시 신라와 일본의 아스카 문화에도 영향을 끼쳤답니다.

한편, 백제 건축에서 볼 수 있는 특이한 점은 일부 건물에 전돌을 썼다는 것이에요. 충남 부여군 규암면 외리의 옛 절터에서 발견된 〈부여 외리 문양전〉은 다양한 문양과 형상을 새긴 뒤 구워 낸 백제의 벽돌(전)입니다. 문양전은 네 귀의 측면에 홈이 파여 있어서 전돌을 연결해 고정하고, 건물의 벽면을 장식했던 것으로 볼 수 있어요. 각기 다른 무늬의 벽돌 여덟 매가 발견되었는데, 이 벽돌은 일본 오사카에서 출토된 봉황문전 등에 영향을 끼쳤지요.

〈부여 외리 문양전〉 │ 백제 7세기, 충남 부여군 규암면 외리 출토, 27.9cm×27cm, 보물 제343호, 국립중앙박물관 소장
총 8종류가 출토된 부여 외리 문양전 중 하나인 산수 봉황 문전이다. 물과 바위, 구름 등 자연 풍경을 잘 묘사해 산수화를 연상케 한다. 건물의 외관을 장식하기 위해 만든 것으로 보인다.

신라, 공중에 가옥을 짓다?

신라의 주택 건축에 관해서는 남아 있는 자료가 거의 없습니다. 현재 전해지는 와당이나 고상식 가옥 형태인 집 모양 토기(고상형 주거)를 통해 짐작할 수 있을 뿐이지요.

신라 시대에 만들어진 집 모양 토기는 당시 가옥의 형태를 유추할

고상식 가옥
집을 지을 때 기둥을 세우고 땅으로부터 위로 올려서 짓는 집이다.

수 있게 해 줍니다. 앞에서 보았던 덕흥리 고분 벽화에 그려진 부경과 아주 비슷하지요. 평면이 직사각형으로 되어 있고, 8개의 높은 기둥 위에 마루 같은 것을 깔아 바닥을 높게 만들었어요. 바닥 위에는 벽체를 세우고 맞배지붕을 얹었지요. 벽체에는 문을 달고 빗장까지 꽂아 놓았어요. 신라 주택의 실내 바닥은 온돌이 아닌 널마루를 사용했다는 견해가 있습니다. 반면, 이미 신라에서도 쪽구들을 사용했다는 의견도 있지요.

와당을 보면 신라 건축도 고구려나 백제와 크게 다르지 않았다는 점을 알 수 있습니다. 신라 와당은 경주 월성, 경주 남산성, 경주 황룡사지 등에서 발견되었어요. 중국 육조 시대의 영향을 받았으며, 백제 와당과 성격이 같답니다.

삼국, 무덤 건축이 진화하다

고구려는 삼국 가운데 무덤을 가장 많이 만들었습니다. 남아 있는 유적도 많아 고구려의 무덤 건축을 이해하는 데 큰 도움이 되지요. 고구려 초기에는 주로 돌무지무덤을 만들었으나 점차 굴식 돌방무덤으로 바뀌어 갔어요.

고구려를 대표하는 무덤으로는 돌로 무덤 위를 쌓은 돌무지무덤과 흙으로 무덤 위를 쌓은 봉토분이 있습니다. 돌무지무덤은 주로 무덤의 한 변을 서로 잇대어 한 줄로 만드는데, 언덕을 따라 내려오거나 평지에 줄지어 만들었어요. 돌무지무덤은 압록강의 중류와 하류, 그리고 그 지류인 독로강이나 자성강 일대에서는 강가의 평지에 주로 분포되어 있지요. 봉토분은 대부분 강가에서 내륙의 언덕으로 올라가면

서울 석촌동 고분군 | 백제 3세기 중반~4세기, 사적 제243호, 서울 송파구 석촌동
백제 초기에 만들어진 무덤으로 대형 돌무지무덤 일곱 기를 포함해 30여 기 이상의 무덤이 있다. 가장 큰 3호분은 고구려와 같이 자연석 기단이 있는 돌무지무덤 양식으로 지어졌다.

서 만들어졌고요.

백제의 무덤 건축은 어땠을까요? 한성이 수도였을 때 대표적인 무덤은 서울 송파구에 있는 **서울 석촌동 고분군**입니다. 졸본 지방의 고구려 초기 무덤과 비슷한 형식의 적석총이어서 백제의 건국 세력이 고구려의 유 · 이민이라는 사실을 뒷받침해 주는 증거가 되기도 하지요.

웅진이 수도였을 때 만들어진, 충남 공주시에 있는 공주 송산리 고분군은 굴식 돌방무덤입니다. 이 가운데 **무령왕릉**이 유명해요. 무령왕릉은 중국 남조의 영향을 받아 조성되었고, 연꽃무늬 벽돌로 된 아치형의 벽돌무덤이랍니다. 이 무덤에서는 중국제 도자기와 일본에서만 자라는 금송(金松)을 사용한 목관 등이 발견되었는데, 이는 당시 백제가 중국 · 일본과 활발하게 교류했다는 것을 보여 줍니다.

사비가 수도였을 때 조성된, 충남 부여군에 있는 부여 능산리 고분군은 횡혈식 석실 무덤으로 공주 송산리 고분군보다 규모가 작지요. 횡혈식이란 지면과 수평으로 판 길을 통해 널방으로 들어가는 무덤 양식을 말해요.

신라 무덤 역시 시기에 따라 양식이 달라집니다. 크게 원삼국 시대 단계(제1기)와 돌무지덧널무덤이 축조되는 단계(제2기), 굴식 돌방무덤이 축조되는 단계(제3기)로 나눌 수 있어요.

제1기는 널무덤과 덧널무덤을 사용한 시기고, 제2기는 신라 특유의 돌무지덧널무덤이 만들어진 시기입니다. 이 시기에는 왕릉급 무덤으로 추정되는 금관총, 서봉총, **천마총**, 황남 대총 북분 등이 축조되었어요. 제3기는 돌무지덧널무덤이 점차 사라지고 굴식 돌방무덤이 만들어진 시기입니다. 이 방식은 이후 통일 신라까지 이어지게 되지요.

횡혈식
지면과 수평으로 판 길을 통해 널방으로 들어가는 무덤 양식이다.

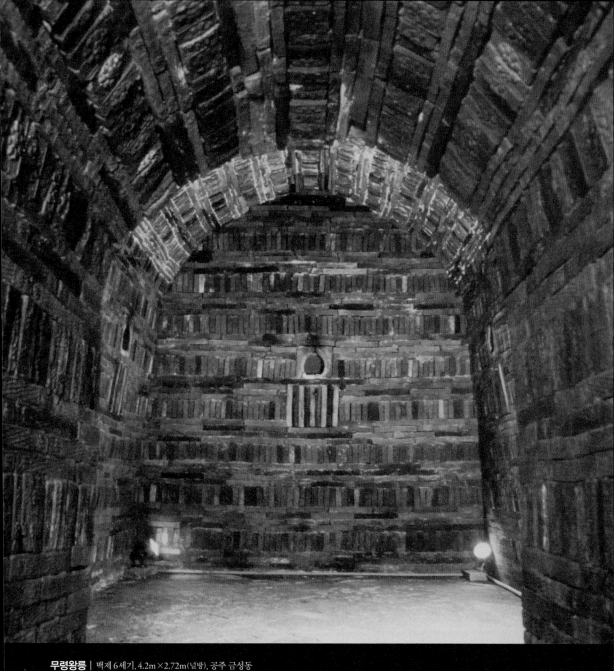

무령왕릉 | 백제 6세기, 4.2m×2.72m(널방), 공주 금성동
연꽃무늬가 새겨진 작은 벽돌을 조립해 무덤 안에 널방을 만들었다. 천장은 아치 모양이며 벽면 중앙에 무덤 내부를 밝히는 등잔을 올려놓을 수 있는 등잔 받침이 마련되어 있다.

장군총 | 고구려 4세기 말~5세기 초, 높이 13m 밑변 길이 33m, 중국 지린 성 지안 현

고구려 초기에 만들어진 돌무지무덤 가운데 가장 원형에 가깝게 보존되어 있다. 무덤 내부는 석실로 되어 있고, 외부는 적색 돌을 7층 계단식으로 쌓았다. 내부에 고분 벽화는 없다. 광개토 대왕의 무덤 또는 장수왕의 무덤으로 추정하고 있다.

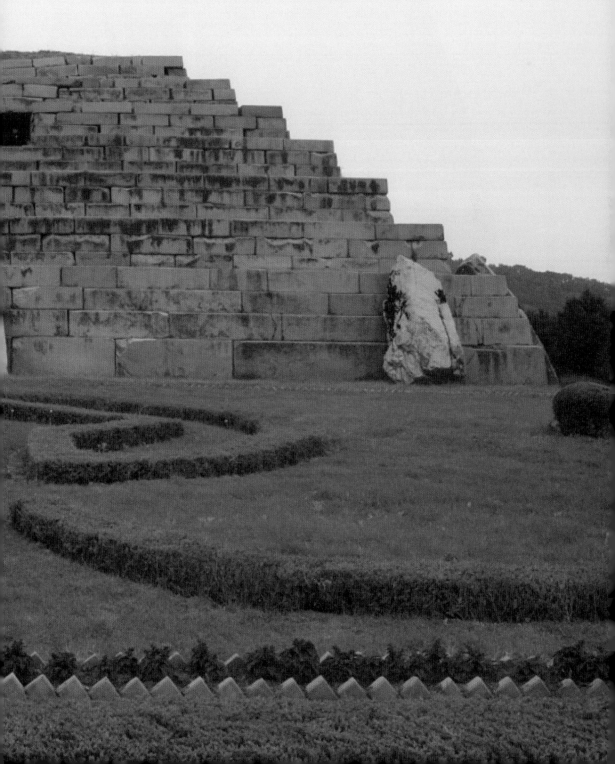

천마총 | 신라 6세기 초, 높이 12.7m 바닥 지름 47m, 경주 황남동

경주 황남동 고분 가운데 제155호분에 해당하는 대형 무덤이다. 돌무지덧널무덤 양식을 따르고 있다. 돌무지덧널무덤은 돌방을 만들지 않고 나무로 곽을 짠 후 그 위에 돌을 쌓아 만든다. 따라서 벽화는 남아 있지 않지만, 도굴이 어려워 껴묻거리가 많이 남아 있다.

천마총 무덤 내부

부처님의 모습이 중요할까, 사리가 중요할까

고구려는 불교가 도입된 372년 이후 우리나라 최초의 사찰인 초문사와 이불란사를 만들고, 평양에는 아홉 개의 사찰을 지었을 만큼 사찰 건축이 매우 발달했어요. 고구려의 전형적인 가람 배치(사찰 건물의 배치)는 탑을 한가운데 두고 북쪽과 동쪽, 서쪽에 각각 한 개씩 금당을 두어 탑을 세 방면에서 둘러싸는 형상인 1탑 3금당식이 많았습니다. 탑은 주로 고층으로 된 팔각형 목탑이었지요.

금당(金堂)
본존불을 안치하는 사찰의 중심 건물로서 보통 대웅전이라 부른다.

익산 미륵사지 가람 배치

백제는 384년(침류왕 1년)에 인도 승려 마라난타를 통해 불교를 받아들였어요. 이후 한성에 사찰을 지어 승려 열 명을 거주하게 했다는 기록이 있으나 절터는 남아 있지 않습니다. 초기의 사찰에 관해서는 아직 밝혀진 내용이 없고, 사비가 수도였던 백제 후기의 사찰에 관해서만 알려졌어요.

가람 배치는 1탑 1금당식인데 중문-목탑-금당-강당이 남북으로 일직선상에 배치된 형태입니다. 충남 부여군에 있는 부여 군수리 사지가 그 예라 할 수 있지요. 익산에 있는 미륵사지는 중원 외에 동원과 서원이 있어 1탑 1금당의 배치가 3번 나타나는 특이

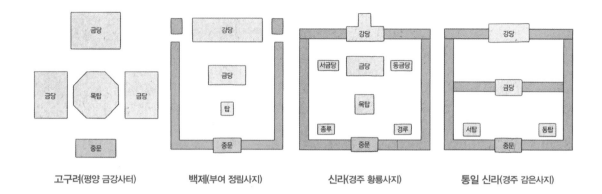

| 고구려(평양 금강사터) | 백제(부여 정림사지) | 신라(경주 황룡사지) | 통일 신라(경주 감은사지) |

한 형태를 하고 있어요.

　신라는 불교가 유입되어 공인된 527년(법흥왕 14년)부터 사찰을 만들기 시작했습니다. 가장 먼저 건축된 사찰은 흥륜사와 영흥사 등이며 그 뒤를 이어 황룡사, 분황사, 삼랑사 등이 창건되었지요. 544년(진흥왕 5년)에 완공된 흥륜사는 경주 안에 있는 일곱 개의 큰 사찰에 속합니다. 건축할 때 고구려에서 온 승려 건축가의 지도를 받았다고 전해지지요.

　신라 건축의 백미라 할 수 있는 황룡사는 가람 배치가 세 차례에 걸쳐 변했습니다. 처음에는 중문-탑-금당-강당의 1탑 1금당식이었어요. 하지만 645년(선덕 여왕 14년)에는 남북을 축으로 해 남으로부터 중문-목탑-금당-강당을 두고 금당 좌우에 각각 금당을 하나씩 더 둔 1탑 3금당식 구조였지요.

　이러한 가람 배치가 통일 신라 시대에는 쌍탑제로 바뀌게 됩니다. 돌탑으로 유명한 분황사는 솔거가 관세음보살 벽화를 그린 사찰이기도 해요. 분황사의 가람 배치는 '품(品)'자형이었다가 나중에 1탑 1금

가람 배치

가람 배치는 지형적 조건에 따라 평지형, 산지형, 구릉형 등으로 분류된다. 삼국 시대에는 주로 평지에 터를 잡은 후 금당을 지어 불상을 모시고, 탑을 세워 부처의 사리를 봉안했다. 이후 신라 말 선종 승려들이 수행을 위해 산으로 옮겨 가면서 산지형 가람 배치가 등장한다.

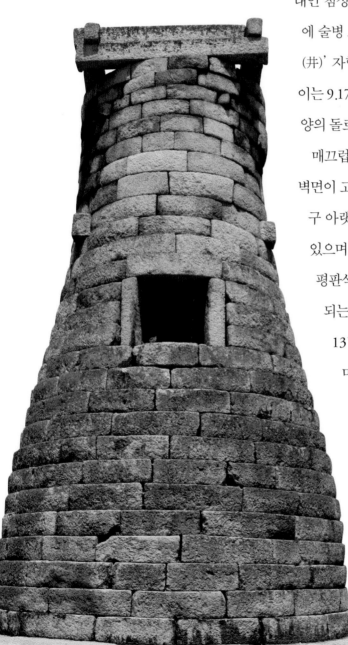

경주 첨성대 | 신라 7세기, 높이 9.17m, 국보 제31호, 경주 인왕동
부드럽고 세련된 곡선미가 느껴지는 건축물이다. 꼭대기에 짜여 있는 우물 정(井)자 모양의 돌 위에 관측기구를 놓고 24절기를 측정했을 것이다.

당식으로 바뀝니다. 사찰의 구조는 바뀌었지만 탑의 위치는 그대로인 것으로 밝혀졌어요.

또한 사찰 건축은 아니지만 신라 건축 예술의 절정을 보여 주는 건축물로 경주 첨성대가 있어요. 신라 선덕 여왕 때 세운 천문 기상 관측대인 첨성대는 받침대 역할을 하는 기단부 위에 술병 모양의 원주부를 올리고 맨 위에 '정(井)' 자형의 정상부를 얹은 모습입니다. 높이는 9.17m에 이르지요. 원주부는 부채꼴 모양의 돌로 27단을 쌓아 올렸어요.

매끄럽게 잘 다듬어진 외부에 비해 내부는 벽면이 고르지 않답니다. 남동쪽으로 난 출입구 아랫변의 돌은 커다란 평판석으로 되어 있으며, 13단 위로는 내부가 비어 있어요. 평판석에는 사다리를 걸쳤을 것으로 추측되는 홈이 출입구의 양 끝에 있습니다. 13단에서 27단까지 비어 있는 것으로 미루어 관측하는 사람이 사다리를 이용해 오르내렸을 것으로 보고 있어요. 신라에서 독자적인 천문 관측을 했다는 사실과 첨성대가 세계에서 가장 오래된 천문대라는 점은 참으로 자랑스러운 일이지요.

뾰족하게 쌓아 올린 무덤, 탑

우리나라 곳곳을 여행하다 보면 다양한 모양의 탑을 만날 수 있습니다. 불교가 유입된 삼국 시대부터 셀 수 없이 많은 탑이 만들어졌어요. 그렇다면 탑은 무엇이고, 탑에는 어떤 의미가 담겨 있으며, 건축과는 어떤 관련성이 있는 것일까요?

탑은 고대 인도의 일반적인 무덤을 뜻하는 '스투파(Stupa)'에서 유래한 말입니다. 스투파는 원래 '쌓아 올리다'라는 뜻이었으나 귀족들 사이에 화장이 일반화되면서 유골을 용기에 담고 흙이나 벽돌로 쌓은 돔 형태의 무덤을 만든 데서 시작되었어요.

탑의 사전적 의미는 여러 층으로 또는 높고 뾰족하게 세운 건축물을 통틀어 일컫는 말입니다. 이러한 여러 가지 사항을 고려한다면 탑도 건축의 영역에 속한다고 할 수 있지요.

〈익산 미륵사지 석탑〉보다 200년 앞선 고구려 탑

이제 삼국 시대 각 나라의 탑에 관해 알아보기로 해요. 먼저 고구려의 탑은 안타깝게도 남아 있는 것이 없습니다. 『삼국유사』의 「요동성육왕탑」 조에 따르면 고구려에 불교가 전래하면서 4세기 말경에 목탑이 만들어졌다고 해요.

1953년 평남 순천시에서 발굴된 요동성총의 벽화 요동성도에 그려진 탑의 모습은 지금까지 남아 있는 가장 오래된 탑인 〈익산 미륵사지 석탑〉보다 무려 200여 년 이상 앞선 탑의 모습이라고 할 수 있습니다. 그림을 보면 기단 위에 3층의 목탑으로 구성되어 있으며, 층마다 일정한 크기로 좁아지고 있는 것을 알 수 있어요. 지붕에는 기왓골이 표현

요동성총의 요동성도에 그려진 탑

되어 있어 목조 건축물이라는 사실을 알 수 있고, 살짝 들린 처마에서는 곡선의 아름다움을 느낄 수 있지요.

이외에 현재 남아 있는 목탑 터는 모두 평양으로 천도한 이후에 만들어진 것이에요. 평양시 부근 청암리에 있는 금강사지, 평양시 역포 구역 무진리에 있는 정릉사지, 평남 대동군 임원면의 상오리사지, 황해도 봉산군 토성리사지 등이 현재까지 확인된 목탑 터입니다. 이들 절터에서 만들어진 탑은 모두 팔각형의 다층탑이라는 공통점이 있어요. 상오리사지에서만 팔각 기단에 사각형의 건물 형태였지요.

백제의 탑, 일본까지 건너가다

백제의 탑은 우리나라 탑의 역사에서 매우 중요한 위치를 차지하고 있어요. 백제는 탑 문화가 발달해 목탑도 독자적인 양식으로 발전했고, 그 양식을 일본에 전했지요. 우리나라 최초로 석탑을 건립하기도 했어요. 백제의 목탑은 오늘날 남아 있는 것이 없으나, 충남 부여에서 출토된 〈청동 소탑 편〉을 통해 백제 건축의 중요한 실마리를 풀게 되었습니다. 바로 백제만의 고유한 하앙(下昂)식 구조로 목탑을 만들었다는 사실을 알 수 있게 된 것이지요. 하앙식 구조는 햇빛을 많이 받는

〈청동 소탑 편〉 | 백제, 충남 부여군 부여읍 금성산 출토, 너비 12.8cm, 국립부여박물관 소장 지붕 네 모서리의 내림마루에는 장식 기와가 얹혀 있고 기둥 위는 하앙식 공포로 장식되어 있다. 일본 〈호류지 5층 목탑〉에도 하앙식이 쓰였다. 이를 통해 일본에 백제 건축 양식이 전해졌음을 알 수 있다.

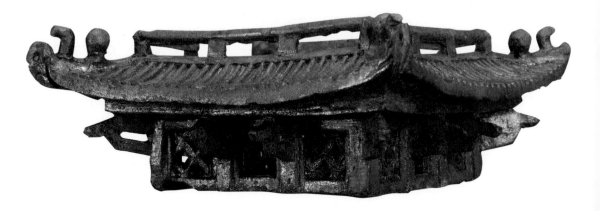

남부 지방에서 썼던 건축 기법으로 보입니다. 기둥과 공포 사이에 목재를 끼워 지붕의 무게를 떠받치도록 하고, 지붕의 처마를 길게 내 햇빛이나 빗물로부터 건물을 보호하기 위해 만든 구조지요. 오늘날 백제의 탑 건축은 사비가 수도였던 시기의 유적만 전하고 있답니다.

백제의 목탑은 충남 부여군에 있는 부여 능산리 사지와 부여 왕흥사지에서 발견되었어요. 능산리 사지에서는 중심 기둥으로 받치는 나무 일부분이 썩지 않고 남아 있었답니다. 이 밖에도 충남 부여군에 있는 부여 금강사지와 전북 익산시에 있는 익산 미륵사지, 익산 제석사지 등에서도 목탑의 흔적이 발견되었어요. 그런데 이들 절터에 놓인 목탑의 배치는 평면이 모두 4각으로 되어 있어서 고구려의 팔각 탑과 다르다는 사실을 알 수 있지요.

백제의 목탑이 일본에 어떤 영향을 끼쳤는지 궁금하지 않나요? 백제는 앞에서 설명한 하앙식 구조를 일본에 전파했어요. 백제에서 일본으로 불교가 전파되면서 많은 백제 장인이 일본으로 건너가 사원 건축에 참여했습니다. 이러한 과정에서 불교 건축도 함께 전해졌지요. 하앙식 구조는 일본 나라 현에 있는 〈호류지 5층 목탑〉의 공포에도 사용되었어요. 이것이 바로 백제의 목탑이 일본 목탑에 영향을 끼쳤다는 확실한 증거가 됩니다.

자, 이제 우리나라 최초의

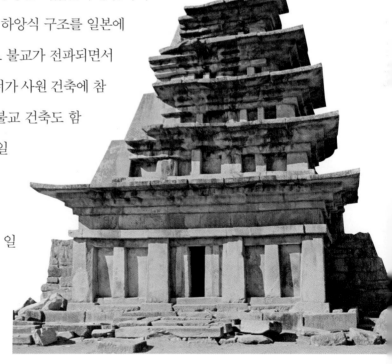

〈익산 미륵사지 석탑〉 | 백제 7세기, 높이 14.2m, 국보 제11호, 익산 금마면
1층에 세워진 기둥에는 목조 건축에 쓰이는 배흘림 기법이 사용되어 위아래가 좁고 가운데가 볼록하다. 이러한 형태에서 목탑이 석탑으로 변해 가는 과정을 엿볼 수 있다.

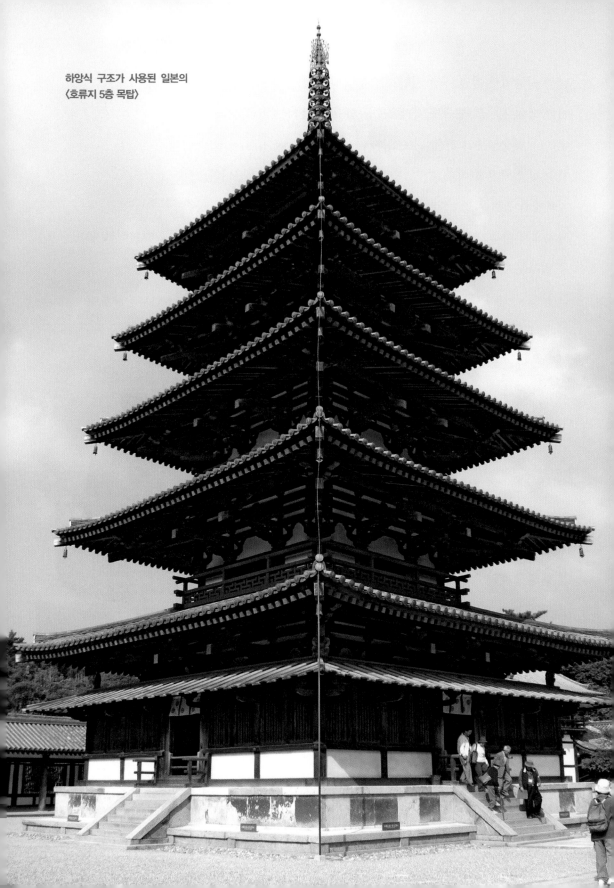

하양식 구조가 사용된 일본의
〈호류지 5층 목탑〉

석탑을 한번 찾아볼까요? 석탑은 말 그대로 돌로 만든 탑입니다. '석조탑파(石造塔婆)'를 줄인 말로 크게 기단부와 탑신부, 상륜부 세 부분으로 구성되지요. 대부분 화강암을 재료로 사용한답니다.

백제의 석탑으로는 〈익산 미륵사지 석탑〉, 〈부여 정림사지 5층 석탑〉 등이 남아 있습니다. 〈익산 미륵사지 석탑〉은 우리나라 최초의 석탑이면서 현재 전하는 것 가운데 가장 오래되었어요. 현재 6층의 탑신만 남아 있어 원래 층수는 정확히 알 수 없지만, 7층 또는 9층이었다는 설이 전하지요. 탑 일부가 붕괴되어 안타깝게도 시멘트로 보수한 상태예요. 원래 미륵사에는 돌로 만들어진 동서 쌍탑과 그 중앙에 목탑이 있었다고 합니다. 그래서 〈익산 미륵사지 석탑〉을 서탑이라 일컫기도 하지요. 미륵사지 동탑은 현재 9층으로 복원되어 있어요.

사비 시기에 만들어진 〈부여 정림사지 5층 석탑〉은 어떨까요? 이 탑은 놀라울 정도로 완벽한 비례와 안정적인 모습을 하고 있습니다. 기본적으로 좁고 낮은 1단의 기단 위에 5층의 탑신을 세운 형식이에요. 기둥 모양은 목탑의 것을 충실히 계승했지만, 이 탑은 이후 통일 신라 석탑의 전형이 될 만큼 석탑 양식에 큰 영향을 미쳤지요.

〈부여 정림사지 5층 석탑〉에 관한 역사적인 일화가 전해 내려오고 있어요. 이 탑은 일본 건축 사학자인 요네다 미요지가 수리적 원리를 이용해 정확하게 실측함으로써 탑의 비례가 완벽하고 뛰어나

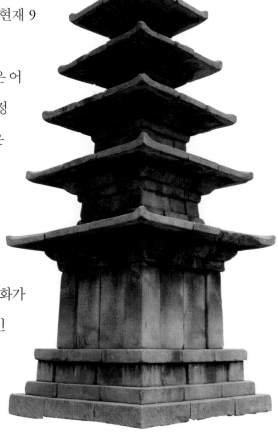

〈부여 정림사지 5층 석탑〉 |
백제 7세기 초, 높이 8.33m, 국보 제9호. 충남 부여군 부여읍
〈익산 미륵사지 석탑〉과 함께 두 기만 남은 백제의 석탑이다. 목조 건축 양식의 흔적이 남아 있다. 하지만 배흘림 기법이 뚜렷하지 않고 목조 건물의 공포도 간략히 표현되어 있어 목조 양식을 그대로 모방하지 않았음을 알 수 있다.

다는 사실을 입증했습니다. 이처럼 한
국인의 혼과 기술이 오롯이 담긴
이 탑에 일본인들이 평제탑(平濟
塔)이라는 오명을 씌운 적이 있어요.
평제탑이라고 부른 이유는 1층 탑신 네
모서리 기둥에 당의 소정방이 백제를 평정
하고 이를 기념하기 위해 평제탑이라는 글씨
를 새겼기 때문이지요. 하지만 이 사건은 탑
이 건립된 지 훨씬 뒤에 일어났어요. 탑의 이
름과 건립 목적 모두 일본인에 의해 왜곡된 것이
틀림없지요.

정림사는 백제가 멸망할 때 사찰이 불타면서 이름이 사라졌지만, 절
터를 발굴할 때 이곳을 정림사로 불렀다는 기록이 새겨진 기와 조각
이 발견되었습니다. 이 기와는 1028년(고려 현종 19년)에 만들어졌다
는 사실이 밝혀졌지요. 이후 이곳을 정림사라고 부르게 되었답니다.

신라 탑, 나라를 지키고 적을 물리치다

이제 신라의 탑을 살펴보기로 해요. 신라 때 탑이 만들어지게 된 계기
는 불교가 전래된 뒤 불사리가 들어오면서부터였습니다. 『삼국유사』
에 의하면 549년에 중국 양에서 최초로 사리를 가져왔고, 7세기 초에
는 자장이 중국에 유학하고 돌아오면서 많은 양의 불경과 사리를 가
져왔는데, 이러한 일들로 불탑이 만들어졌다고 보고 있어요.

신라의 탑에는 목탑과 석탑이 있습니다. 대표적인 목탑으로는 〈황

룡사 9층 목탑〉을 꼽을 수 있고, 대표적인 석탑으로는 〈경주 분황사 모전 석탑〉, 〈동축사 3층 석탑〉 등이 있지요.

먼저 〈황룡사 9층 목탑〉은 신라 왕실의 권위와 호국을 상징하는 보물 가운데 으뜸에 속하는 유물입니다. 신라의 세 가지 보물은 왕대에 만들어진 황룡사 장육존상과 진평왕이 하늘로부터 받았다는 허리띠인 천사옥대(天賜玉帶), 그리고 〈황룡사 9층 목탑〉이라고 해요. 『삼국유사』에 따르면 이 탑은 당에서 유학하고 돌아온 자장의 권유로 만들어졌는데, 643년(선덕 여왕 12년)부터 백제인 아비지와 200명의 장인이 세웠다고 합니다. 현대 건물의 약 25층에 해당하는 대형 목탑이었지요.

〈경주 분황사 모전 석탑〉은 오늘날 남아 있는 신라 석탑 가운데 가장 오래된 작품이에요. 안산암을 벽돌 모양으로 다듬어 쌓아 올린 모전 석탑이지요. 원래 9층이었다고 전하지만 지금은 3층만 남아 있습니다.

1층을 자세히 살펴볼까요? 1층 몸돌에는 네 면마다 문을 만들었고, 문의 좌우에 화강암을 조각해 만든 인왕상을 배치했어요. 인왕상의 근육의 양감을 강조해 사실적이면서 동적으로 표현했지요. 자연석으로 이루어진 기단의 네 모퉁이에는 화강암으로 만들어진 돌사자상이 서 있는데, 이는 석

〈황룡사 9층 목탑〉 | 신라 645년, 높이 79.2m, 경주 구황동 황룡사지
1238년 몽고 침입으로 불타 없어진 것을 복원한 모습이다. 각 층마다 물리쳐야 할 적국을 설정한 것으로 보아 외적의 침입을 막고자 하는 바람을 탑에 담았을 것이다.

〈경주 분황사 모전 석탑〉 | 신라 634년, 높이 9.3m, 국보 제30호, 경주 구황동 분황사
돌 하나하나를 벽돌 모양으로 깎아 쌓아 올린 탑으로, 현재 남아 있는 신라의 석탑 중에 가장 오래되었다. 1층에 비해 2, 3층의 탑신의 높이가 눈에 띄게 줄어들어 있어 장중함을 느낄 수 있다.

탑을 보호하기 위한 것이랍니다.

화강암으로 만든 〈동축사 3층 석탑〉은 신라의 전통 양식인 중층 기단을 하고 있어요. 아쉽게도 기단의 면석이 모두 없어져 원래의 높이를 알 수 없답니다. 탑신부는 몸돌과 지붕돌이 모두 한 개의 돌로 되어 있고, 몸돌의 모퉁이마다 기둥 모양의 조각을 꾸며 놓았어요. 꼭대기 부분에는 머리 장식을 받치는 노반과 덮개 모양을 한 보개만 남아 있지요. 돌의 재질이 탑신부와 다른 점으로 미루어 여러 번 고쳐 쌓았다는 사실을 알 수 있어요.

삼국의 와당을 서로 비교해 볼까요?

와당은 기와 끝에 둥글게 모양을 낸 부분으로 처마 가장자리에 놓이는 수키와나 암키와에 달리는 것을 말합니다. 다른 말로 막새라고도 하지요. 막새는 암막새와 수막새로 나눌 수 있어요. 모양은 원형과 반월형, 삼각형 등이 있으며, 여러 가지 무늬로 장식되어 있지요. 중국에서는 진(秦)이 원형 와당을 채택한 이후로 한(漢)의 반월형을 제외하고는 모두 원형을 사용했어요. 우리나라도 이에 영향을 받아 삼국 시대 이전까지는 중국을 모방했습니다. 하지만 삼국 시대부터 와당 제작 기술이 독자적으로 발전했어요. 신라에서는 뛰어난 와당이 만들어졌고, 일본에 기술을 전하기도 했답니다. 고구려와 백제, 신라의 와당은 각각 독특한 특징이 있습니다. 붉은색을 띠는 고구려의 와당은 연꽃무늬가 가장 많아요. 테두리가 두껍고 중앙 원형에서 두 개의 선을 여덟 방향으로 그리고 그 사이에 연꽃무늬를 새겼지요. 연꽃무늬는 뾰족하게 표현되어 강직한 느낌을 줍니다. 백제의 와당도 연꽃무늬가 많아요. 테두리는 고구려의 것보다 훨씬 넓으며, 연꽃잎 모양도 널찍하고 부드럽게 표현되어 있지요. 신라는 고구려와 백제의 와당 형식을 수용해 이를 바탕으로 매우 다양한 모양의 와당을 만들었다고 해요.

삼국의 와당(왼쪽부터 고구려 · 백제 · 신라의 와당)

3 신라와 고구려의 건축술을 계승하다 | 남북국 시대 건축

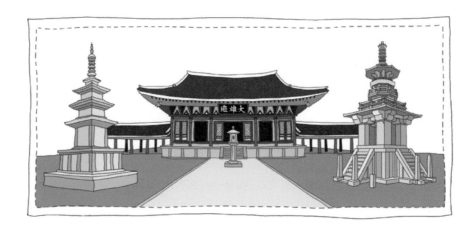

남북국 시대에는 이전 시대보다 사찰의 크기가 작아졌어요. 하지만 사찰 내부에 장식적인 요소가 늘어나고 건축 구성도 다양해졌지요. 삼국을 통일한 신라는 불교문화를 꽃피웠는데, 통일 이전 신라의 건축 양식을 계승했지만 탑과 금당의 배치는 달라졌어요. 신라는 탑을 중심으로 금당을 배치했지만, 통일 신라는 금당을 중심으로 탑을 배치했습니다. 한 공간에 두 개의 탑을 세우는 쌍탑식도 새롭게 등장했지요. 발해는 고구려의 전통 양식을 계승하며 발전했으나, 전하는 건축물이 거의 없어요. 절터나 무덤, 석탑이나 석등 등을 통해 두 나라의 건축술을 가늠해 볼 수 있지요.

- 통일 신라인들의 호국 의지와 극락에 대한 염원은 사원 건축에서 드러난다.
- 통일 신라 시대에는 2층 기단에 3층 탑신을 올린 전형적인 석탑과 함께 파격적이고 다채로운 형식의 석탑이 세워졌다.
- 통일 신라의 승탑은 장식이 많아 매우 화려하다.
- 발해의 건축물은 거의 남아 있지 않지만, 출토된 유물을 통해 발해 건축이 주로 고구려의 영향을 받았음을 알 수 있다.

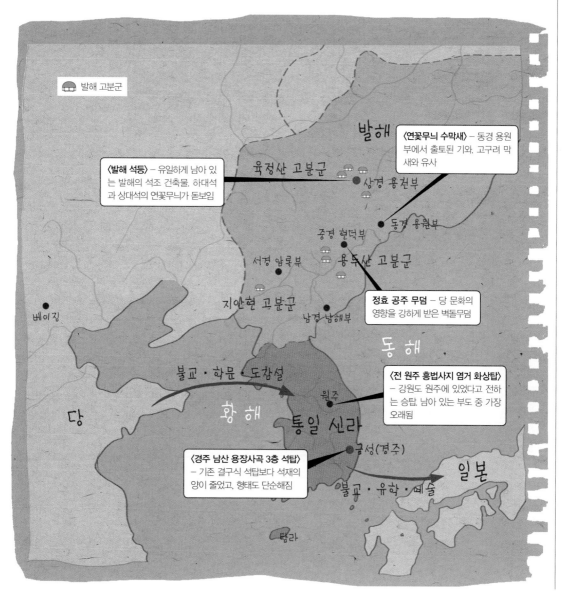

발해 고분군

〈발해 석등〉 – 유일하게 남아 있는 발해의 석조 건축물. 하대석과 상대석의 연꽃무늬가 돋보임

발해

육정산 고분군

상경 용천부

〈연꽃무늬 수막새〉 – 동경 용원부에서 출토된 기와. 고구려 막새와 유사

동경 용원부

중경 현덕부

서경 압록부

용두산 고분군

지안현 고분군

남경 남해부

정효 공주 무덤 – 당 문화의 영향을 강하게 받은 벽돌무덤

베이징

동해

불교·학문·도참설

당

황해

원주

통일 신라

금성(경주)

〈전 원주 흥법사지 염거 화상탑〉 – 강원도 원주에 있었다고 전하는 승탑. 남아 있는 부도 중 가장 오래됨

〈경주 남산 용장사곡 3층 석탑〉 – 기존 결구식 석탑보다 석재의 양이 줄었고, 형태도 단순해짐

불교·유학·예술

일본

탐라

신라 건축, 자연과 풍류가 조화를 이루다

통일 신라는 찬란한 건축 문화를 이루었습니다. 이 시대의 건축은 대부분 경주 지역을 중심으로 조성되어 있어요. 먼저 궁궐 건축부터 살펴보도록 할까요?

현재 남아 있는 궁궐 건축은 당시의 별궁과 궁궐 안의 정원이나 연못 건축 정도예요. 안압지와 임해전, 경주 포석정지가 대표적인 예라 할 수 있지요. 문무왕은 고구려와 백제를 정복한 뒤 경주를 도성으로 삼고 궁궐을 새롭게 만들려는 계획을 세웠어요. 하지만 지나친 공사를 우려한 승려 의상의 만류로 계획대로 진행하지는 못했지요. 이후 경주 월성은 북쪽에 안압지와 임해전이 만들어지면서 궁궐의 영역이 확대되기도 했습니다. **임해전**은 별궁으로 나라에 경사가 있을 때나 귀한 손님을 맞이할 때 연회를 베풀었던 곳이에요.

안압지는 경주 월성 북쪽 후원에 있는 연못으로 신라의 지도 형태를

임해전 | 통일 신라. 경주 인왕동 안압지 서쪽에 있는 전각이다. 신라 왕실에 경사가 있거나 손님을 맞을 때 연회장으로 사용했던 별궁이었다.

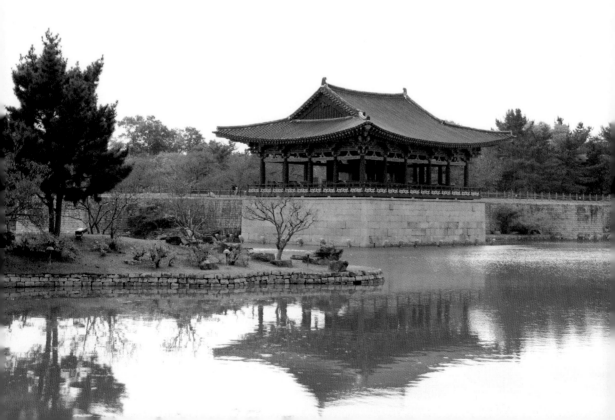

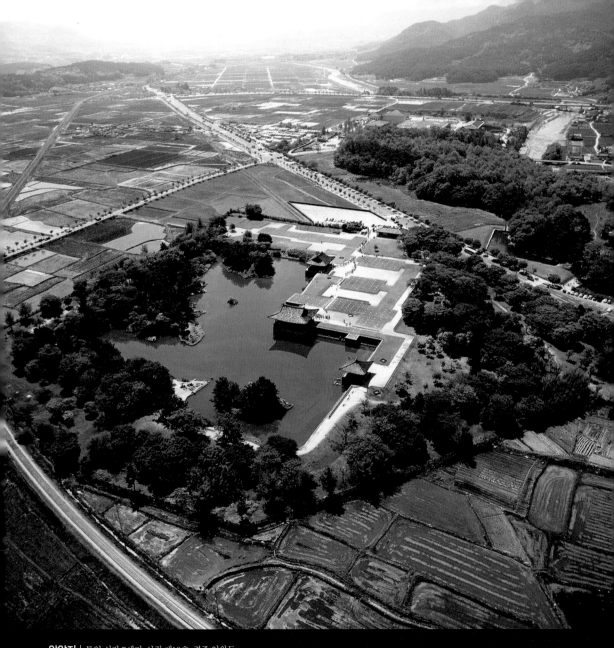

안압지 | 통일 신라 7세기, 사적 제18호, 경주 인왕동

신라 문무왕 때 경주 월성 북동쪽에 만들어진 동그란 연못이다. 땅을 파서 물을 끌어들이고 연못 안에 세 개의 인공 섬을 만들었다. 이러한 형식의 조
경은 당과 백제의 조경술을 본받은 것으로, 신라가 삼국을 통일하는 과정에서 토속적인 기존의 신라 문화에서 벗어나게 되었음을 보여 준다.

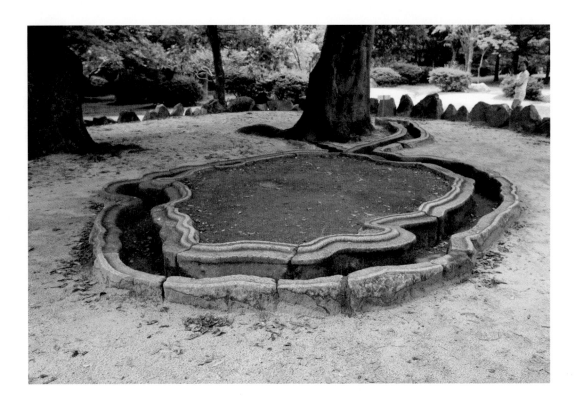

**포석정 | 통일 신라, 사적 제1호,
경주 배동**
왕과 귀족들이 풍류를 즐겼던 곳
이다. 현재 정자는 없고 물길만 남
아 있다. 뒷산에서 내려오는 물을
받아 물길에 배출하는 거북 모양
의 돌이 있었다고 전하나 남아 있
지 않다.

본뜬 모양입니다. 안압지는 정식 명칭이 아니라 후대 조선 선비들이
경주에 들러 정자에서 노닐다가 연못에 있는 기러기와 오리들을 보고
이름을 붙인 것이지요. 통일 신라 시대의 정원과 연못의 원형을 보여
주는 매우 중요한 유적이랍니다.

경주 남산 서쪽 별궁이 있던 곳에 자리한 경주 포석정지는 왕족과
귀족이 놀이를 즐기던 장소입니다. 포석정은 돌로 구불구불한 도랑을
만들고, 그 도랑을 따라 물이 흐르게 한 것이에요. 신라 귀족은 포석정
주변에 둘러앉아 흐르는 물에 잔을 띄우고 시를 읊으며 화려한 연회
를 베풀었다고 합니다. 이처럼 신라의 궁궐 건축은 자연을 최대한 활
용하면서 풍류의 묘미를 더했지요.

목조 건축의 지붕 장식이 화려해지다

현존하는 우리나라 최초의 목조 건축은 고려 중기에 건립된 안동 봉정사 극락전입니다. 따라서 통일 신라 때 지어진 건축에 관해서는 알기 어려워요. 그래서 『삼국사기』의 기록과 그 무렵 만들어진 기와나 전돌 문양, 석조 건조물에 표현된 목조 건축의 요소를 통해 당시 목조 건축의 양식을 짐작해 볼 수밖에 없지요.

지금까지 남아 있는 통일 신라의 와당을 보면 당시 목조 건축이 매우 발달했다는 사실을 알 수 있습니다. 통일 신라의 와당은 삼국의 전통을 계승했지만, 중국 성당 문화(중국 당이 융성했던 시기의 문화)의 영향을 받아 복합적인 문양이 나타났어요. 국토가 넓어지고 국력이 강해짐에 따라 자연스럽게 건축술도 발달했습니다. 궁궐과 사찰 등 목조 건축이 성황을 이루었고, 이에 따라 지붕 장식도 많아졌지요. 타원형 수막새, 〈귀면 기와〉, 치미뿐 아니라 귀내림새 기와, 곱새 기와 등 특수 와당까지 만들어졌어요.

〈귀면 기와〉(왼쪽) | 통일 신라, 높이 19.5cm 너비 20.8cm, 국립중앙박물관 소장
막새 앞쪽 면을 가득 채운 도깨비 얼굴무늬에서 부피감이 느껴진다. 미간 사이에는 기와를 고정시킬 수 있는 못 구멍이 뚫려 있다.

〈연꽃무늬 곱새기와〉(오른쪽) | 통일 신라, 지름 15.2cm, 국립중앙박물관 소장
곱새기와는 지붕마루 끝에 사용하는 기와다. 꽃무늬 안쪽과 바깥쪽에서 보이는 겹꽃잎 형식은 이 기와가 통일 신라 중기에 제작되었다는 것을 알려 준다.

통일 신라 건축의 백미, 석조 건축

이제 통일 신라 건축의 백미라 할 수 있는 석조 건축을 살펴보기로 해요. 통일 신라 시대에는 삼국을 통일한 직후에 경주 사천왕사를 시작으로 경주 감은사와 경주 망덕사, 경주 고선사, 경주 불국사, 남원 실상사 등 많은 사찰이 건립되었습니다.

이 가운데 경주 사천왕사는 금당 앞에 두 개의 탑을 나란히 배치하는 쌍탑식 가람 배치의 대표적인 사찰입니다. 그동안은 1탑식 배치가 대부분이었는데, 처음으로 쌍탑식 가람 배치가 등장한 것이지요. 사천왕사는 부처의 힘으로 당의 50만 대군을 물리치기 위해 679년(문무왕 19년)에 세워졌습니다. 674년 김인문으로부터 신라에 당이 침입할 것이라는 소식을 들은 의상은 곧바로 귀국해 문무왕에게 이 사실을 알렸어요. 문무왕은 고승 명랑에게 적을 막을 수 있는 계책을 물었지요. 이에 명랑은 낭산 밑의 신유림에 경주 사천왕사를 지을 것을 권했어요. 그러나 당의 침략으로 사찰을 완성할 여유가 없자, 명랑은 임시

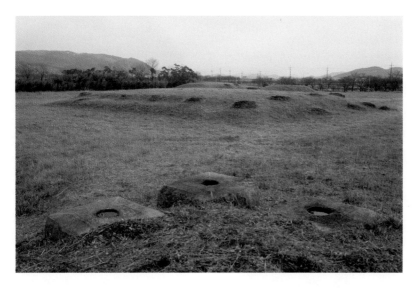

경주 사천왕사지 | 통일 신라 7세기, 사적 제8호, 경주 배반동
사천왕사는 신라가 삼국을 통일한 후 가장 먼저 지은 사찰이다. 현재는 절터만 남아 있다. 동서 방향으로 탑지가 있고 탑지 북쪽에 금당지가 있는 것으로 보아 이 사찰이 쌍탑식 가람 배치로 지어졌음을 알 수 있다.

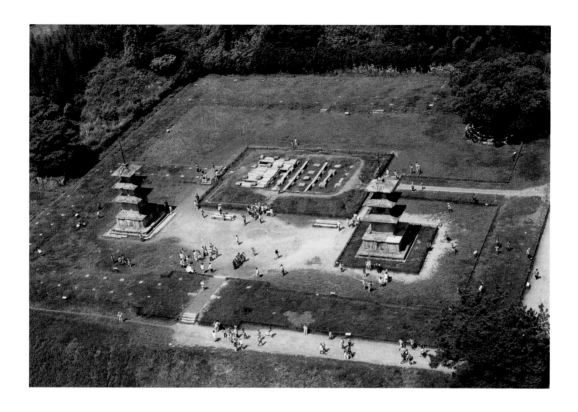

로 천과 풀로 사찰의 형태를 갖춘 뒤 문두루 비법이라는 주술을 썼습니다. 문두루 비법이란 불단을 만들고 다라니경을 외우면 재난을 물리치고 나라를 지킬 수 있다는 비법이에요. 이 비법을 쓰자 당군과 신라군이 싸움을 시작하기도 전에 풍랑이 거세게 일어 당의 배가 모두 침몰했다는 이야기가 전합니다. 그 뒤 5년 만에 사찰을 완성하고 경주 사천왕사라고 불렀다고 하지요.

경주 감은사는 문무왕이 왜구의 침입을 막기 위해 세운 호국 사찰이에요. 문무왕은 이 사찰이 완성되는 것을 보지 못하고 죽게 되자, 자신은 죽은 뒤에도 바다의 용이 되어 나라를 지키겠으니 동해에 장사를 지내라는 유언을 남겼습니다. 이런 이유로 감은사 부근 동해에 수

경주 감은사지 | 통일 신라 7세기, 사적 제31호, 경주 양북면 용당리
현재 두 개의 3층 석탑과 건물터만 남아 있다. 절터를 보면 강당, 금당, 중문을 일직선으로 배치했고, 금당 앞 좌우에 두 탑을 대칭으로 세웠다. 절의 건물들은 회랑이 감싸고 있다. 통일 신라의 전형적인 쌍탑식 가람 배치 구조다.

중릉인 경주 문무대왕릉이 있어요. 신문왕은 아버지인 문무왕의 뜻을 이어 682년(신문왕 2년)에 사찰을 완성했습니다. 특이한 점은 경주 감은사지 금당의 바닥에 지하 공간을 마련한 것이에요. 그 까닭은 용이 된 문무왕이 바닷물을 타고 경주 감은사까지 들어올 수 있도록 하기 위해서라고 합니다.

세계가 인정한 경주 불국사와 경주 석굴암 석굴

경주 불국사와 경주 석굴암 석굴은 1995년 유네스코 세계 문화유산에 함께 등재되었습니다. 경주 불국사는 불교 교리가 사찰 건축에 잘 형상화된 대표적인 사례로, 아시아에서도 유례를 찾아보기 힘든 독특한 건축미를 지니고 있다고 평가받았어요. 경주 석굴암 석굴은 신라 건축의 최고 걸작으로 건축, 수리, 기하학, 종교, 예술이 총체적으로 실현된 유산으로 인정받았지요.

토함산에 자리 잡은 경주 불국사는 751년(경덕왕 10년)에 재상이었던 김대성이 짓기 시작했습니다. 김대성이 완성하지 못하고 774년에 죽자, 나라에서 이를 맡아 774년(혜공왕 10년)에 완공했지요. 경주 불국사는 대웅전과 그 앞마당에 〈경주 불국사 3층 석탑(석가탑)〉과 〈경주 불국사 다보탑〉을 가진 쌍탑식 가람 배치를 하고 있어요. 7세기 중반 경주 사천왕사를 창건하면서 시작된 쌍탑식 가람 배치는 경주 망덕사와 경주 감은사를 거쳐 경주 불국사에서 완성을 보게 되었지요. 경주 불국사 이전의 쌍탑 가람들은 똑같은 형태의 쌍둥이 탑을 마당 좌우에 세웠어요. 하지만 경주 불국사는 완벽하게 다른 두 개의 탑을 세워 새로운 쌍탑 형식을 창조한 것이지요.

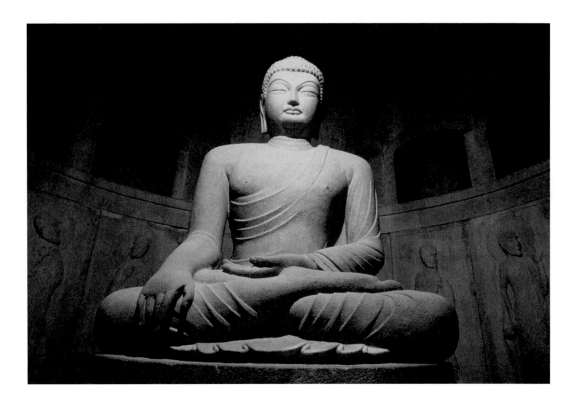

경주 석굴암 석굴 | 통일 신라 751년, 국보 제24호, 경주 진현동 토함산 중턱에 있는 인공 석굴 사원이다. 석가여래 불상을 봉안하기 위해 만든 것으로 백색 화강암을 사용해 축조했다. 석가여래의 주위 벽면에는 현재 38구의 불상이 남아 있다.

　　조선 시대인 1593년에는 왜의 침입으로 경주 불국사의 건물 대부분이 불타 버렸어요. 이후 극락전, 자하문, 범영루 등의 일부 건물만이 그 명맥을 이어오다가 1969~1973년 발굴 조사를 시행한 뒤 복원해 지금의 모습을 갖추게 되었답니다. 경내에는 〈경주 불국사 3층 석탑〉과 〈경주 불국사 다보탑〉, 자하문으로 오르는 경주 불국사 청운교 및 백운교, 극락전으로 오르는 경주 불국사 연화교 및 칠보교가 있어요. 오늘날에도 사람들은 경주 불국사를 방문할 때마다 돌을 다루는 신라 사람들의 훌륭한 솜씨에 감탄을 금치 못하고 있지요.

　　경주 불국사 뒤쪽 산기슭에 있는 경주 석굴암 석굴은 경주 불국사와 마찬가지로 김대성이 짓기 시작해 774년에 완성했습니다. 건립했을

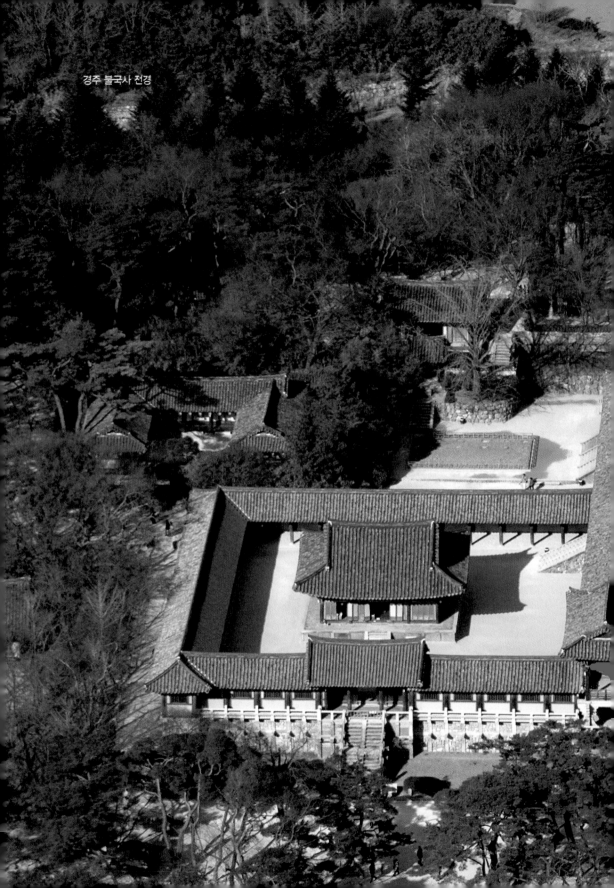
경주 불국사 전경

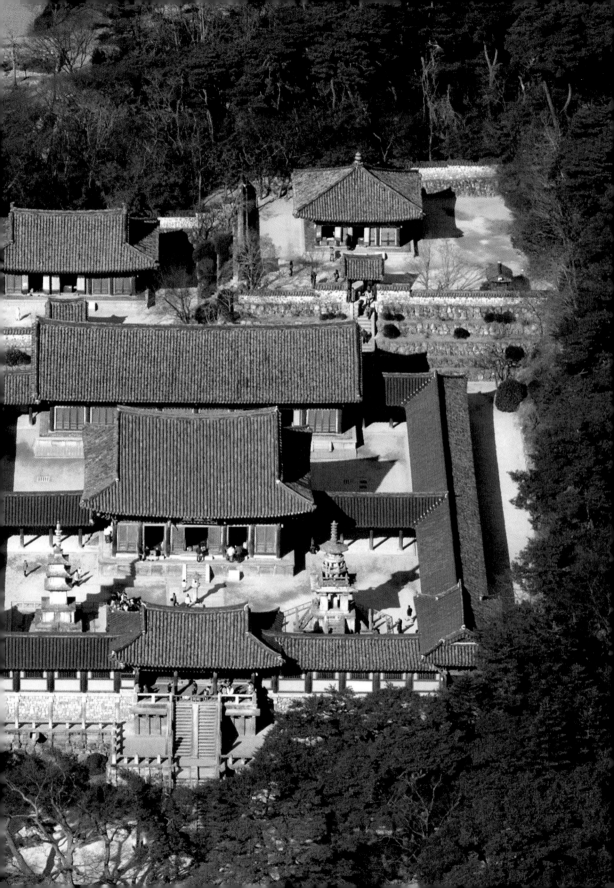

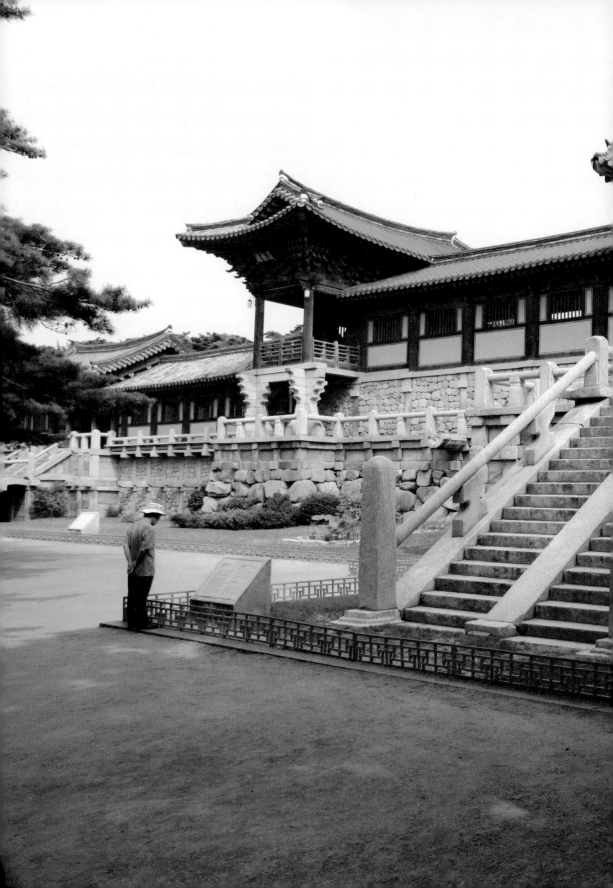

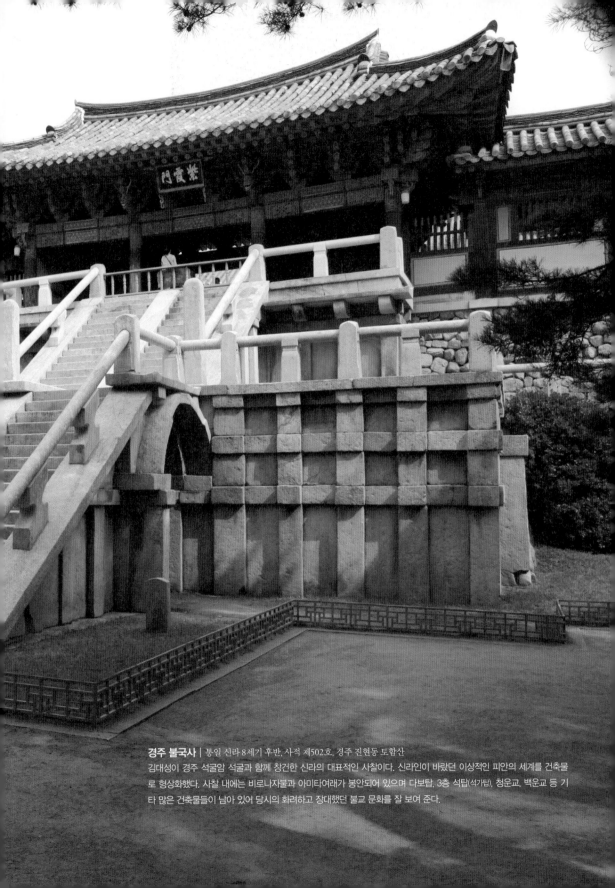

경주 불국사 | 통일 신라 8세기 후반, 사적 제502호, 경주 진현동 토함산

김대성이 경주 석굴암 석굴과 함께 창건한 신라의 대표적인 사찰이다. 신라인이 바랐던 이상적인 피안의 세계를 건축물로 형상화했다. 사찰 내에는 비로자나불과 아미타여래가 봉안되어 있으며 다보탑, 3층 석탑(석가탑), 청운교, 백운교 등 기타 많은 건축물들이 남아 있어 당시의 화려하고 장대했던 불교 문화를 잘 보여 준다.

무렵에는 석불사라고 불렀다고 해요.

산 중턱에 왜 이런 석굴 사원을 지었는지 궁금하지 않나요? 경주 석굴암 석굴에 관한 가장 오래된 문헌인『삼국유사』에 따르면, 신라 경덕왕 때의 대신 김대성이 현세의 부모를 위해 경주 불국사를 세우고 전생의 부모를 위해 석불사를 세웠다고 해요. 아름답고 웅장한 불상을 만들어 부모의 은혜에 보답하려 했던 것이지요.

토함산 중턱에 화강암을 이용해 석굴을 만들고, 내부에 본존불인 석가여래 불상을 중심으로 주위 벽면에 총 40구의 불상을 조각했는데, 지금은 38구만 남아 있습니다. 석굴암 석굴의 구조는 입구인 직사각형의 전실(前室)과 원형의 주실(主室)이 통로로 이어져 있어요. 360여 개의 넓적한 돌로 원형 주실의 천장을 절묘하게 구축한 경주 석굴암 석굴의 건축 기법은 세계에 유례가 없는 뛰어난 기술이지요.

석굴암의 현재 모습은 1910년대 일본인들이 해체하고 복원한 것을 1960년대 문화재 관리국에서 다시 복원했는데, 그 과정에서 원래의 구조가 일부 변형되었다고 합니다. 1995년 12월에는 경주 불국사와 함께 유네스코 세계 문화유산으로 공동 등재되어 우리나라의 뛰어난 불교 예술을 세계에 알릴 수 있게 되었지요.

석탑, 통일 신라 불교문화를 이끌다

통일 신라 시대에는 목탑과 전탑, 금동탑 등 다양한 재료로 탑이 만들어졌으나, 주로 제작된 것은 석탑입니다. 목탑은 현재 전하지 않고, 목탑 터만 남아 있어요. 경주 사천왕사지를 비롯해 경주 망덕사지, 경주 보문사지 등에서 쌍탑의 목탑 터가 발견되었습니다. 경주 구황동 등

지에도 한 기의 목탑 터가 남아 있고요. 발굴 상태를 보면, 경주 사천왕사지와 경주 망덕사지의 목탑은 모두 크기가 작고, 사방이 세 칸인 건물 기단이 있었음을 알 수 있어요.

통일 신라 시대에는 석탑과 승탑, 부도(浮屠, 부처의 사리를 안치한 탑) 등도 많이 제작되어 불교문화를 이끌어 갔어요. 먼저 석탑은 삼국 시대 백제에서 처음 만들어졌으나, 통일 신라 시대에 이르러 이중 기단에 3층의 탑신을 갖춘 전형적인 양식이 탄생했습니다. 백제의 석탑은 목조 건축을 만드는 것처럼 수많은 석재를 결합해 만든 결구식 석탑이었어요.

이런 석탑 형식은 〈경주 감은사지 동·서 3층 석탑〉 이후부터 변했습

〈경주 감은사지 동·서 3층 석탑〉 | 통일 신라 682년, 높이 13.4m, 국보 제112호, 경주 양북 면 용당리
서로 같은 모양을 하고 나란히 서 있는 쌍탑으로, 2단의 기단 위에 3층의 탑신을 올렸다. 탑을 구성하는 각각의 부분은 하나의 통돌이 아니라 여러 개의 석재들로 조립된 것이다.

<경주 남산 용장사곡 3층 석탑> | 통일 신라, 높이 4.42m, 보물 제186호, 경주 내남면 용장리 전망이 넓게 트인 남산 정상 부근에 세워진 탑이다. 따로 기단을 만들지 않고 자연 암석을 아래층 기단으로 삼은 후 그 위에 위층 기단을 올렸다. 1층의 탑신은 매우 높은 반면, 2층의 탑신은 급격하게 줄어들었다.

니다. 석탑에 사용하는 석재의 수가 줄어들고, 형태도 많이 단순해졌지요. <경주 불국사 3층 석탑>, <경주 효현동 3층 석탑>, <경주 남산 용장사곡 3층 석탑> 등에서 그 변화를 느낄 수 있답니다.

<경주 감은사지 동·서 3층 석탑>이나 <경주 고선사지 3층 석탑>은 기단부나 탑신부를 안정적으로 보이기 하기 위해 상승감을 주는 탑보다 기단 바닥의 면적을 넓게 조성했어요. 특히 <경주 감은사지 동·서 3층 석탑>은 경주에 있는 3층 석탑 중 가장 거대해서 안정감은 물론이고 장엄함까지 느껴지지요.

이에 반해, 8세기 이후의 <경주 불국사 3층 석탑>은 안정감과 상승감을 동시에 추구했어요. 또한 9세기 이후에 만들어진 <경주 남산 용장사곡 3층 석탑>이나 <경주 효현동 3층 석탑>은 안정감보다는 상승감을 추구했답니다.

석가탑, 안정감을 바탕으로 하늘로 상승하다

안정감과 상승감의 조화를 잘 이룬 〈경주 불국사 3층 석탑〉에 관해 좀
더 자세히 알아볼까요? '석가탑'으로 더 잘 알려진 이 탑은 2단의 기
단 위에 3층의 탑신을 세운 석탑입니다. 〈경주 감은사지 동·서 3층
석탑〉과 〈경주 고선사지 3층 석탑〉의 양식을 이어받았지요. 그림자가
비치지 않는 탑이라 해 '무영탑(無影塔)'이라고도 불리는데, 여기에는
매우 슬픈 전설이 전해 오고 있답니다.

백제의 이름난 석공 아사달은 불국사 창건에 동원되었고, 오랜 세
월 남편과 떨어져 있던 아사녀는
남편을 찾아 힘들게 서라벌로 왔어
요. 하지만 아사녀는 석가탑이 완
성되어 못에 그림자가 비칠 때까지
기다리라는 불국사 주지의 만류로
남편을 만나지 못했지요. 아무리 기
다려도 탑의 그림자가 비치지 않자,
절망한 아사녀는 못에 몸을 던지
고 맙니다. 아사달도 석가탑이 완성
된 뒤 아내가 죽었다는 소식을 듣
고 뒤따라 못에 몸을 던지지요. 그
후로 못에 그림자가 비치지 않았다
해서 석가탑을 무영탑으로 불렀다
고 합니다. 정말 애잔하고 슬픈 이
야기지요.

석탑의 구조

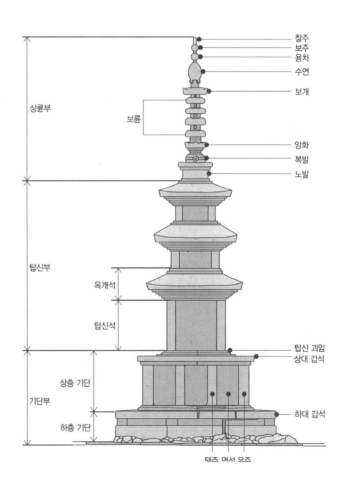

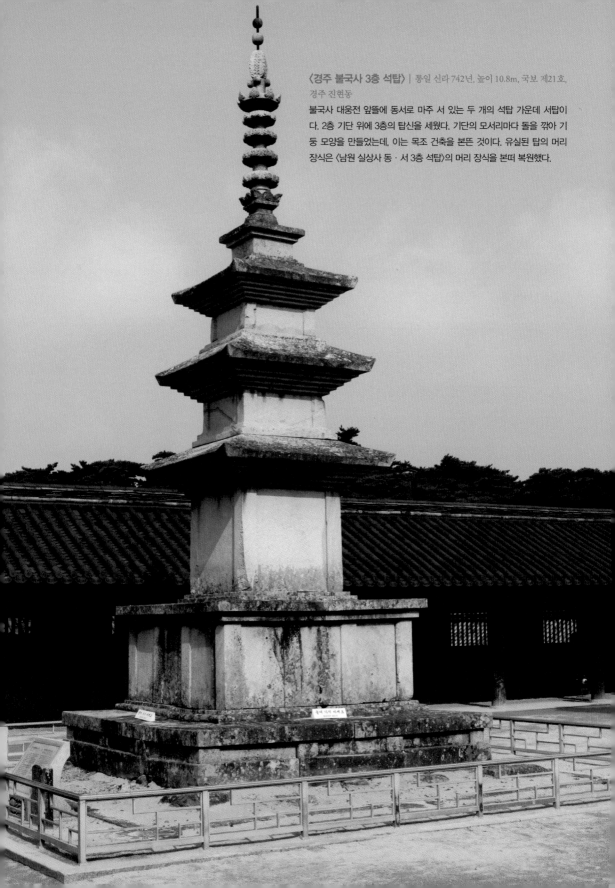

〈경주 불국사 3층 석탑〉 | 통일 신라 742년, 높이 10.8m, 국보 제21호,
경주 진현동

불국사 대웅전 앞뜰에 동서로 마주 서 있는 두 개의 석탑 가운데 서탑이
다. 2층 기단 위에 3층의 탑신을 세웠다. 기단의 모서리마다 돌을 깎아 기
둥 모양을 만들었는데, 이는 목조 건축을 본뜬 것이다. 유실된 탑의 머리
장식은 〈남원 실상사 동·서 3층 석탑〉의 머리 장식을 본떠 복원했다.

새로운 형식의 탑이 등장하다

통일 신라 시대에는 〈경주 불국사 3층 석탑〉과 같은 전형적인 양식의 석탑 외에도 새로운 형식의 탑이 많이 만들어졌습니다. 목조 건축의 세부 양식을 일부에 나타낸 〈의성 탑리리 5층 석탑〉, 조각과 전체의 균형이 절묘한 〈경주 불국사 다보탑〉 및 〈경주 정혜사지 13층 석탑〉 등이 있어요. 또한 〈구례 화엄사 4사자 3층 석탑〉과 같이 기단을 네 개의 사자상으로 만들어 그 위에 전형적인 양식의 3층 석탑을 올린 것과 〈남원 실상사 백장암 3층 석탑〉과 같이 탑신에 목조 건축의 난간을 조각한 탑 등도 특별한 형식의 이형 석탑에 속한답니다.

이 가운데 〈경주 불국사 다보탑〉은 〈경주 불국사 3층 석탑〉과 함께 우리나라의 대표적인 석탑으로 꼽힙니다. 높이도 서로 비슷하지요. 이 두 탑은 경주 불국사 대웅전과 자하문 사이의 뜰 동서쪽에 마주 보

〈의성 탑리리 5층 석탑〉(왼쪽)
| 통일 신라, 높이 9.6m, 국보 제77호, 경북 의성군 금성면
1층 기단 위에 5층의 탑신을 세웠다. 몸체는 목조 건축 양식에 따라 여러 개의 석재를 조립해 만들었고, 기단과 옥개석은 전탑 양식을 따랐다.

〈경주 정혜사지 13층 석탑〉(오른쪽) | 통일 신라 9세기, 높이 5.9m, 국보 제40호, 경주 안강읍 옥산리
보기 드문 13층 석탑이다. 1층 탑신에 비해 나머지 탑신이 비례를 무시하고 줄어든 점이 독특하다. 1층 탑신 내부에는 문이 있다.

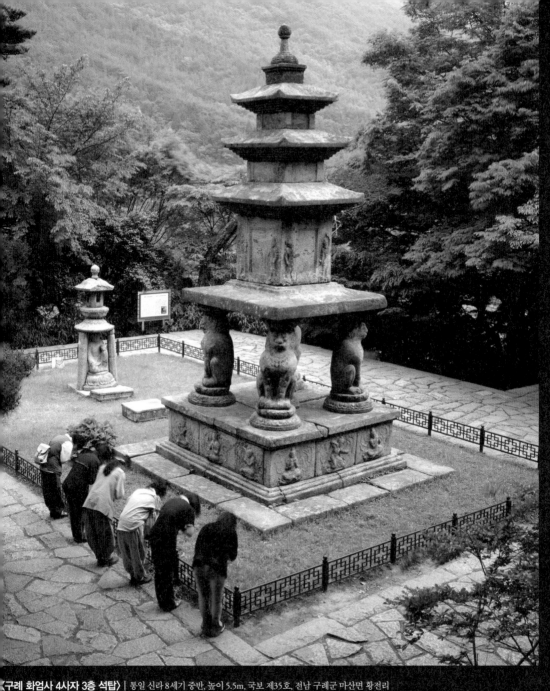

〈구례 화엄사 4사자 3층 석탑〉 | 통일 신라 8세기 중반, 높이 5.5m, 국보 제35호, 전남 구례군 마산면 황전리

경주 불국사 다보탑〉과 더불어 걸작품으로 손꼽히는 이형 석탑이다. 2단의 기단 위에 3층의 탑신을 올린 전형적인 신라 석탑이지만 기단의 형태가 매우
독특하다. 위층 기단에는 네 마리의 사자가 기둥 역할을 하고 있고, 아래층 기단 각 면에는 다양한 모습의 천인상이 새겨져 있다. 사진 촬영 권정연

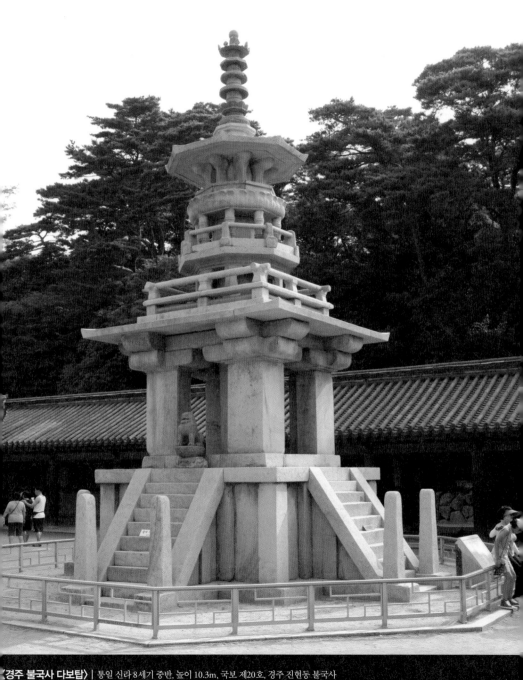

〈경주 불국사 다보탑〉 | 통일 신라 8세기 중반, 높이 10.3m, 국보 제20호, 경주 진현동 불국사

불국사 대웅전 앞뜰에 있는 〈경주 불국사 3층 석탑〉과 마주 보고 있는 탑이다. 4각, 8각, 원을 짜임새 있게 구성해 탑신을 쌓았고, 십(十)자 모양의 기단
사방에는 돌계단을 설치했다. 복잡한 요소들을 정교하게 배치했기 때문에 화려하지만 산만하지 않다.

고 서 있는데, 동쪽 탑이 〈경주 불국사 다보탑〉이에요. 〈경주 불국사 3층 석탑〉은 전형적인 3층 탑이어서 층수를 쉽게 알 수 있지만, 〈경주 불국사 다보탑〉은 층수를 헤아리기가 쉽지 않지요. 열 십(十)자 모양의 평면 기단에는 사방에 돌계단을 마련하고, 팔각형의 탑신과 그 주 위로 네모난 난간을 만들었어요. 독특하고 화려한 〈경주 불국사 다보탑〉은 통일 신라 미술의 정수를 보여 주지요.

변화무쌍한 통일 신라 석탑

통일 신라 시대는 석탑의 전성기라 할 만큼 다채롭고 아름다운 석탑이 많이 만들어졌습니다. 신라와는 다른 형식의 모전 석탑도 등장했어요. 신라의 〈경주 분황사 모전 석탑〉이 탑 전체를 돌로 쌓은 형태였다면, 통일 신라 시대의 것은 일반 석탑 형식에 석탑 일부분만 모전 석탑의 형식을 취한 것도 많습니다. 석탑 전체가 모전 석탑인 예는 〈영양 산해리 5층 모전 석탑〉, 〈영양 현이동 5층 모전 석탑〉, 〈군위 삼존 석굴 모전 석탑〉 등이 있어요. 부분적으로 모전 석탑인 예로는 〈구미 낙산리 3층 석탑〉이 있습니다. 〈경주 남산동 동·서 3층 석탑〉 가운데 동탑도 모전 석탑의 양식을 취하고 있지요.

통일 신라 시대에는 특이한 형태의 장식적인 석탑도 등장했습니다. 외형만 보면 신라의 전형적인 양식이에요. 하지만 기단 및 탑신부

표면에 천인상(天人像), 팔부 신장상(八部神將像), 십이지신상, 보살상, 인왕상 등 다양한 조각상을 많이 장식해 화려하고 장중한 느낌을 표현했지요.

여기에 속하는 석탑으로는 〈구례 화엄사 서 5층 석탑〉을 비롯해 〈양양 진전사지 3층 석탑〉, 〈남원 실상사 백장암 3층 석탑〉, 〈산청 범학리 3층 석탑〉, 〈광양 중흥산성 3층 석탑〉 등을 들 수 있습니다. 이처럼 장식적이고 세밀한 조각 기법은 승려의 사리를 안치하는 승탑에도 영향을 끼쳤어요.

〈양양 진전사지 3층 석탑〉(왼쪽) | 통일 신라, 높이 5m, 국보 제122호, 강원도 양양군 강현면 2층 기단과 3층 탑신의 일반적인 구조. 하지만 기단과 몸돌에 천인상, 팔부 신장상 등 다양한 불상이 새겨져 있다.

〈남원 실상사 백장암 3층 석탑〉(오른쪽) | 통일 신라 후기, 높이 5m, 국보 제10호, 남원 산내면 일반적인 형식에 얽매이지 않은 탑이다. 탑신의 크기가 전부 일정하며, 지붕돌도 층을 이루지 않고 한 단으로 표현되어 있다.

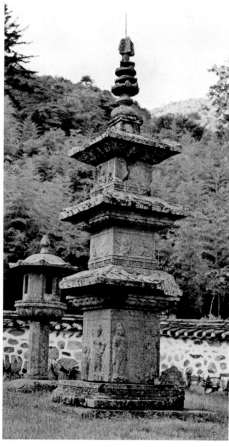

신라 하대, 승탑이 나타나다

승탑은 주로 통일 신라 하대부터 나타났습니다. 사람들은 승탑을 최대한 아름답고 화려하게 만들려고 했지요. 통일 신라 시대의 대표적인 승탑으로는 〈전 원주 흥법사지 염거 화상탑〉, 〈화순 쌍봉사 철감 선사탑〉, 〈장흥 보림사 보조 선사탑〉 등이 있는데, 승탑은 지역마다 다른 특징이 있어요. 〈화순 쌍봉사 철감 선사탑〉과 같은 호남 지역의 승탑은 전체를 장식하거나 공예적인 요소가 강하며, 강원 지역의 승탑인 〈양양 진전사지 도의 선사탑〉은 사각형의 2층 기단 위에 팔각 탑신석과 팔각 옥개석을 쌓았습니다. 〈장흥 보림사 보조 선사탑〉과 같은 남해안 지역의 승탑은 기단부에 구름무늬를 넣거나 탑신이 길어졌지요.

이 승탑들 가운데 통일 신라 말기의 승려인 염거의 사리탑인 〈전 원주 흥법사지 염거 화상탑〉을 살펴보기로 해요. 염거는 염거 화상이라고도 하는데, 화상이란 수행을 많이 한 승려를 높여 부르는 말입니다. 염거는 도의선사의 제자로서 주로 설악산 억성사에 머물며 선(禪)을 널리 알렸어요. 〈전 원주 흥법사지 염거 화상탑〉은 원래 강원도 흥법사 터에 있었다고 하나, 확실한 근거가 없어 탑 이름 앞에 '전하다'라는 뜻의 '전(傳)' 자를 붙이게 되었답니다.

탑은 각각의 평면이 모여 팔각을 이루고 있어요. 현재 기단의 밑부분과 상륜부는 없어졌지만 보존 상태가 양호한 편이지요. 사리를 모셔 둔 탑신의 몸돌은 면마다 문짝 모양이나 사

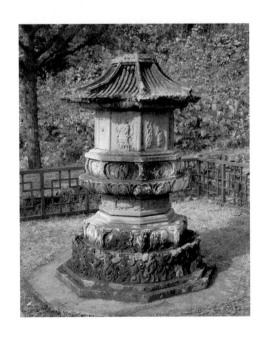

〈화순 쌍봉사 철감 선사탑〉 |
통일 신라 9세기, 높이 1.4m, 국보 제57호, 전남 화순군 이양면 증리

몸돌에 있는 여덟 개의 모서리마다 둥근 기둥 모양이 새겨져 있고, 각 면마다 문짝 모양, 사천왕상, 비천상 등이 조각되어 있다. 기단에 새겨진 화려한 무늬가 특히 눈에 띈다.

천왕상을 배치했는데, 입체감이 두드러져 사실적인 느낌을
줍니다. 옥개석에는 서까래와 추녀, 기왓골, 막새 등이 모
각되어 있어 당시의 목조 건축 양식을 잘 보여
주고 있지요.

탑 안에서 발견된 자료에 따르면 844년(문
성왕 6년)에 조성되었다고 기록되어 있어, 현재
까지 남아 있는 승탑 가운데 가장 오래되었다는 사실을
알 수 있어요. 이 탑의 양식은 통일 신라 말기에서 고려
시대까지 크게 유행했답니다.

발해의 건축, 고구려의 전통을 잇다

통일 신라와 함께 남북국 시대를 연 발해는 어떤 건
축물을 지었을까요? 아쉽게도 현재 발해 유적
은 발굴하기 힘든 상황인 데다가 남아 있는 건
축이 거의 없습니다. 유적 대부분은 무덤과 성
터예요. 하지만 유적에서 발굴된 기와나 전돌 등
을 통해 발해 건축에 관해 다소나마 알 수 있지요. 이러한
유적은 주로 상경 용천부, 동경 용원부, 중경 현덕부, 남경 남해부, 서
경 압록부 등 발해의 5경 주위에 밀집되어 있어요. 이 가운데 나라가
가장 흥한 시기에 건설되고, 가장 오랜 기간 궁궐로 사용된 상경 용천
부의 유적을 통해 발해의 궁궐 양식을 어느 정도 파악할 수 있답니다.
상경 용천부는 755년부터 785년까지 30년과 794년부터 926년 발해
가 멸망할 때까지의 132년을 합해 162년 동안 도읍으로 삼았던 곳이

〈전 원주 흥법사지 염거 화
상탑〉 | 통일 신라 844년, 높이
1.7m, 국보 제104호, 국립중앙박
물관 소장
우리나라 승탑의 기본 형식인 팔
각집(八角堂) 모양을 처음 선보인
승탑이다. 탑 안에서 발견된 금동
탑지(塔誌)에 제작 연대가 기록되
어 있어 우리나라 승탑의 시원이
라는 사실이 밝혀졌다.

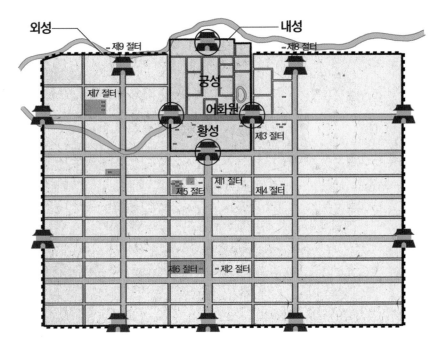

발해 상경 용천부 평면

외성 — 내성

제9 절터 제8 절터

공성

제7 절터 어화원

황성 제3 절터

제1 절터
제5 절터 제4 절터

제6 절터 — 제2 절터

에요.

상경 용천부는 동서로 약 4.6km, 남북으로 약 3.5km의 직사각형 형태입니다. 바깥에 성을 쌓고 적의 침입을 막기 위해 성 밖을 둘러 파서 도랑을 만들었어요. 고구려 토성의 건축법을 계승해 기단은 돌로 쌓고, 그 위에 흙을 다져 바깥 성을 쌓았습니다. 성안에는 주택, 사찰, 시장 등을 만들고, 북쪽에 궁궐을 지었어요. 그 밖에도 궁궐의 부속 시설을 만들고, 궁궐 정문 앞에는 관아를 배치했지요. 건물에서는 고구려에서 사용했던 온돌 장치가 발견되었어요. 발해는 주로 두 줄의 고래 온돌을 사용했지만 세 줄의 고래 온돌도 발견되었지요.

지붕에 사용했던 기와로는 수키와와 암키와, 막새 따위의 일반 기와가 가장 많이 발굴되었어요. 하지만 치미와 귀면 기와처럼 장식성이 강한 기와도 꽤 있었지요. 녹유를 입혀 구운 녹유 기와와 하트 모

고래 온돌
방(房)고래라고도 한다. 아궁이에서 불을 땔 때 생기는 열과 연기가 나가는 길을 가리킨다. 구들장 밑에 있다.

양 연꽃무늬를 가진 수막새 등은 발해만의 독특한 기와라 할 수 있답니다. 특히 서울대학교 박물관에 있는 〈발해 수막새〉는 발해의 네 번째 수도였던 동경 용원부에서 출토된 것이에요. 제작 방식이나 구조, 무늬를 보면 고구려 막새의 영향을 받았다는 것을 알 수 있지요.

발해의 정원을 통해서도 당시 건축 기술을 짐작할 수 있습니다. 인공 연못 속에 두 개의 섬을 만들거나 팔각정을 짓고, 연못 좌우에는 인공 구조물을 만들어 화초와 새, 짐승 등을 기르는 등 정원을 화려하게 만드는 기술이 매우 발달했음을 알 수 있지요.

사찰 건축은 어땠을까요? 절터는 상경 용천부 부근에서 10여 곳이 발견되었고, 5경 가운데 다른 곳에서도 몇 군데 발견되었습니다. 하지만 가람 배치를 파악하기는 어려워요. 이들 유적에서 발견된 기와나 전돌의 문양은 고구려적인 요소가 많습니다. 특히 연꽃무늬 수막새는 고구려 것과 비슷하지요.

이제 발해의 유적이나 유물이 전하는 무덤 건축과 석탑에 관해 알

발해 쪽구들 | 발해, 연해주 체르나치노 2 주거 유적 출토, 길이 4.5m
아궁이 일부와 'ㄷ'자 모양의 구들이 대부분 남아 있다. 아궁이는 바닥이 고르게 만들어져 있으며 두 열의 구들과 연결되어 있다. 아궁이의 내부는 재와 무너진 판석들로 채워져 있고, 구들의 벽과 바닥은 불에 달궈져 매우 단단하다.

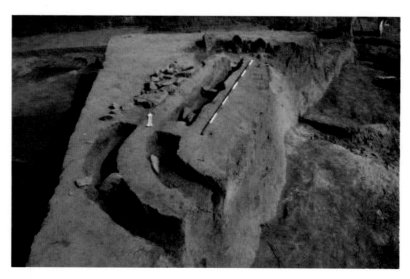

〈발해 치미〉 | 발해 10세기, 중국 헤이룽장성 출토, 높이 91.5cm, 평양 조선중앙력사박물관 소장
용마루 끝을 장식하는 새 모양의 기와로, 상경 용천부 제9절터에서 출토되었다. 두 날개 사이로 주둥이가 나와 있고, 날개 부분에 새겨진 17개의 선은 새의 깃털을 표현하고 있다. 진한 녹색 유약이 발라져 있었으나 부분적으로 벗겨졌다. 전반적으로 강인하고 세련된 느낌을 준다. 사진은 국립 중앙 박물관에 전시되어 있는 복제품이다.

〈발해 수막새〉 | 발해, 중국 지린 성 훈춘시 팔련성 출토, 지름 11.8cm, 서울대학교박물관 소장
발해의 네 번째 수도였던 동경 용원부에서 출토되었다. 일반적인 연꽃무늬가 장식되어 있는데, 제작 방식이나 구조, 무늬 등에서 고구려 막새의 영향을 받았음을 볼 수 있다.

〈연꽃무늬 수막새〉 | 발해, 지름 16.9cm, 국립중앙박물관 소장
전형적인 발해 기와의 모습을 하고 있다. 가장자리가 폭이 좁고 돌출되어 있으며, 전면은 연꽃의 꽃씨와 둥근 선으로 장식되어 있다. 특히 6장의 하트 모양 꽃잎으로 표현되어 있는 점이 눈에 띈다.

아보도록 해요. 발해의 무덤 양식으로는 돌로 쌓은 돌방무덤과 돌덧널무덤, 돌널무덤 등이 있고, 널무덤과 벽돌무덤도 있습니다.

중국 지린 성 둔화에 있는 정혜 공주 무덤은 큰 규모의 굴식 돌방무덤이에요. 널방과 널길 및 묘도로 구성되어 있으며, 천장은 모줄임천장으로 되어 있지요. 이런 무덤 형식은 안악 3호분과 같은 고구려 무덤 건축의 전통을 반영하고 있어요. 무덤 벽면은 용암석과 현무암을 다듬어 8~9층으로 쌓아 올렸습니다. 벽면은 위쪽으로 갈수록 너비가 좁아지고 회를 바른 흔적이 남아 있지요.

중국 지린 성 룽터우 산에 있는 정효 공주 무덤(1권 54쪽 참조)은 벽돌무덤이랍니다. 천장은 고구려에서 많이 나타나는 평행 고임 구조를 하고 있지만, 무덤 양식과 벽화를 보면 당 문화의 영향을 강하게 받았음을 알 수 있지요. 이 무덤은 남북향이고 벽돌과 판석으로 축조했으며 무덤 칸, 무덤 안길, 무덤 문, 무덤 바깥길, 탑 등으로 이루어져 있어요. 무덤 안길 뒤쪽에서 정효 공주 묘비가 발견되었고, 무덤 안길과 무덤 칸의 벽에는 열두 명의 인물 벽화가 있지요.

마지막으로 소개할 것은 〈발해 석등〉입니다. 이 석등은 유일하게 남아 있는 발해의 석조 건축물로 현재 중국 헤이룽장 성 닝안 현에 있어요. 현무암으로 만들어졌고, 높이가 약 6.3m에 이르는 거대한 석등이랍니다. 석등 밑에 받치는 하대석과 석등 기둥인 간주석, 석등 윗부분인 상대석, 석등의 간주석 위에 등불을 올려놓는 화사석, 원기둥 모양의 장식이 있는 불탑 꼭대기인 상륜부 등 석등의 모습을 다 갖추고 있어요. 하대석과 상대석에 장식된 연꽃무늬는 강하고 힘찬 고구려의 미술 양식을 계승하고 있지요.

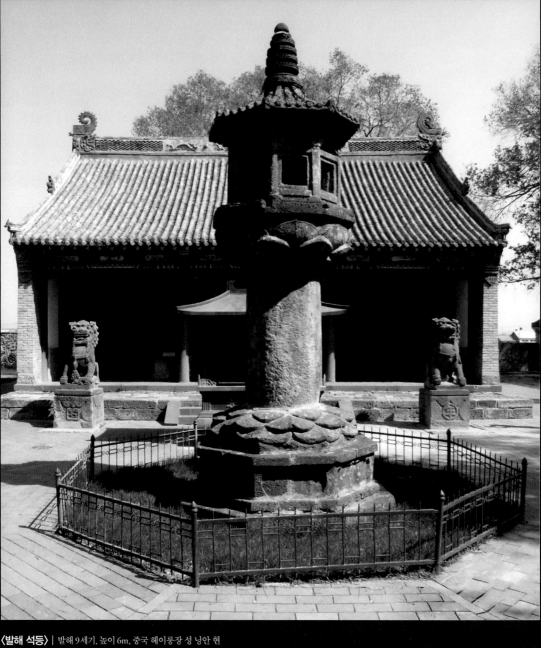

〈발해 석등〉 | 발해 9세기, 높이 6m, 중국 헤이룽장 성 닝안 현

현무암으로 만든 거대한 석등으로 상경 용천부 안에 있는 제1 절터에서 출토되었다. 원래 높이는 6.3m이나 일부가 유실되었다. 하지만 전체적으로 균형이 잘 잡혀 있어 안정감을 느낄 수 있다. 팔각형의 화사석은 통일 신라의 영향을 받은 것이고, 하대석에 장식된 세 겹의 연꽃무늬는 고구려의 기법을 계승한 양식이다.

통일 신라 후기에 왜 풍수지리설이 유행했나요?

통일 신라 후기에는 선종을 받아들이면서 새로운 문화 사조들도 함께 들어오게 되었어요. 그 가운데 대표적인 것이 바로 풍수지리였습니다. 풍수지리는 '지형이나 방위를 인간의 길흉화복과 연결시켜 죽은 사람을 묻거나 집을 지을 때 알맞은 장소를 구하는 학문'으로서 지금까지도 그 영향력이 남아 있지요. 앞에는 냇물이 흐르고 뒤에는 산을 등지고 있는 '배산임수(背山臨水)'라는 개념도 풍수지리에서 찾아볼 수 있어요. 통일 신라 시대에 풍수지리설을 체계적이고 구체적으로 제시한 이는 승려 도선이었습니다. 도선은 중국이 무덤 중심의 음택(陰宅)을 위주로 한 것과 달리 사찰이나 집을 중심으로 한 양택(陽宅) 위주의 풍수지리를 강조했지요. 통일 신라 후기에 등장한 신흥 세력은 도선의 풍수지리설을 적극적으로 받아들였습니다. 특히 태조 왕건을 중심으로 한 고려의 개국 세력은 풍수지리를 통해 새로운 세상을 열고자 했어요. 즉 풍수지리를 단순히 집터를 고르는 요령으로만 삼은 것이 아니라 신령한 땅의 기운을 통해 시대의 혼란을 극복하고 안정된 미래를 여는 수단으로 이용하려고 했습니다.

풍수지리설을 도입한 승려 도선의 초상

4 귀족적인 불교 건축이 완성되다 |
고려 시대 건축

우리나라 건축사에서 고려 시대는 건축 형식이 완성 단계에 이른 시기로 보고 있어요. 고려 시대 건축의 흐름을 보면 초기에는 통일 신라를 계승했고, 중기에는 중국 송의 영향을 받았으며, 후기에는 원의 영향을 받았다고 할 수 있습니다. 고려 시대에는 목조 건축이 많이 만들어졌는데, 아쉽게도 외세의 침략을 받아 남아 있는 건축물이 많지 않아요. 고려 시대 건축은 재료에 따라 목조 건축과 석조 건축으로 구분하고, 용도에 따라 불교 건축과 일반 건축 등으로 나눌 수 있습니다. 목조 건축은 사찰이나 궁궐과 같이 용도의 구분은 있으나 양식적으로는 거의 비슷하지요. 반면, 석조 건축은 석탑, 승탑과 같은 불교 건축 외에는 찾아볼 수 없으므로 용도별 구분보다는 재료에 따라 살펴보는 것이 좋답니다.

- 불교를 국가 이념으로 삼았던 고려 시대에는 초기부터 많은 사찰이 세워졌다.
- 고려 시대 목조 건축 양식은 공포를 배치하는 방식에 따라 주심포 양식과 다포 양식으로 나뉜다.
- 고려인들은 고구려·백제·신라를 계승한 석탑, 라마식 석탑 등 우리나라 역사상 가장 다양한 석탑을 만들었다.
- 화장 풍습이 일반화되면서 승탑은 간소화되었지만, 고려만의 독특한 석등은 활발하게 제작되었다.

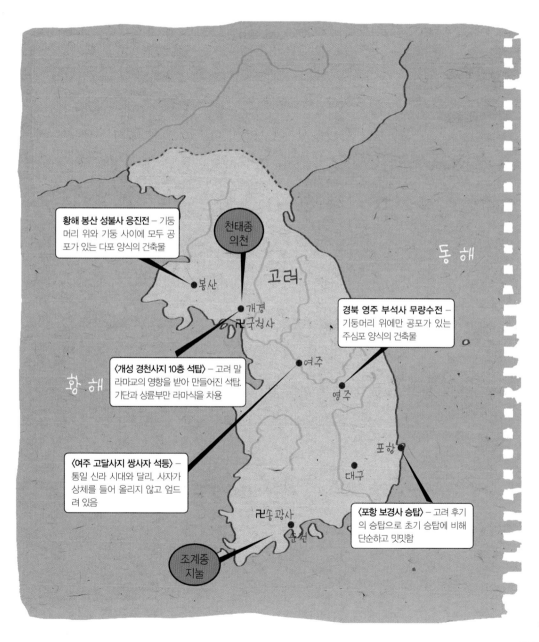

황해 봉산 성불사 응진전 – 기둥 머리 위와 기둥 사이에 모두 공포가 있는 다포 양식의 건축물

천태종 의천

경북 영주 부석사 무량수전 – 기둥머리 위에만 공포가 있는 주심포 양식의 건축물

〈개성 경천사지 10층 석탑〉 – 고려 말 라마교의 영향을 받아 만들어진 석탑. 기단과 상륜부만 라마식을 차용

〈여주 고달사지 쌍사자 석등〉 – 통일 신라 시대와 달리, 사자가 상체를 들어 올리지 않고 엎드려 있음

〈포항 보경사 승탑〉 – 고려 후기의 승탑으로 초기 승탑에 비해 단순하고 밋밋함

조계종 지눌

궁궐 건축, 침략의 수난을 겪다

고려를 세운 태조 왕건은 건국 이듬해인 919년(태조 2년) 철원에서 송악(개성)으로 수도를 옮기고 궁궐을 지었어요. 고려의 궁궐 건축은 개성 만월대의 궁궐터에 남아 있는 유물이나 문헌을 통해 배치와 규모를 어느 정도 파악할 수 있습니다.

만월대는 919년에 건설이 시작되었지만 1011년(현종 2년)에 거란의 침입으로 소실되었어요. 1014년(현종 5년)에 새 궁궐이 준공되면서 제대로 된 궁궐이 자리 잡게 되었지요. 고려 궁궐의 면모와 위상에

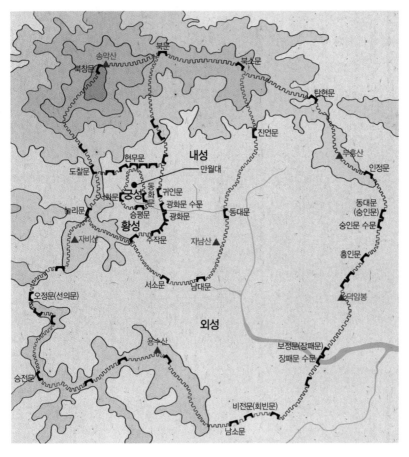

개경의 고려 도성 평면도
송악산의 경사지를 따라 자연스럽게 도성을 배치했다. 자연조건에 순응해 도성을 구성한 모습이 흥미롭다.

관해서는 1124년(인종 2년)에 고려에 왔던 중국 송의 사신 서긍이 쓴 『고려도경』에 비교적 자세하게 묘사되어 있어요. 하지만 그 궁궐도 1126년(인종 4년)에 일어난 이자겸의 난으로 소실되고 말았지요.

이후에도 고려 궁궐은 재건되었다가 다시 소실되는 등 많은 시련을 겪었습니다. 특히 1232년(고종 19년)에는 몽골의 2차 침략으로 강화도로 도읍을 옮기면서 개경의 궁궐 재건은 제대로 이루어지지 못했지요. 개경으로 환도한 후 1270년(원종 11년)에 재건되었지만, 궁궐의 위용은 예전만 못했고 왕들은 다른 궁에서 주로 생활했어요. 고려 궁궐은 1362년(공민왕 11년)에 홍건적의 침입으로 다시 소실되는 등 나라가 멸망할 때까지 끝내 재건되지 못했답니다.

고려는 몽골 침략 때 잠시 강화에 천도한 40여 년을 제외하고는 계속 개경을 수도로 삼고 나라를 다스렸어요. 개경의 고려 도성 모습은 어땠을까요? 개경은 송악산을 주산으로 마치 웅장한 병풍을 펼쳐 놓은 것같이 정방형의 모습을 하고 있습니다. 송악산과 용수산이 둘러싼 곳을 외국(外局)으로 삼고, 다시 송악산과 주작문 주변을 둘러싼 곳을 내국(內局)으로 삼아 도성을 삼았지요. 산으로 둘러싸인 중앙부에는 본궐(本闕)인 정전을 배치하고, 궁궐의 동서쪽에는 태묘와 사직단을 지었어요. 궁성의 동남쪽에는 정문인 광화문을 만들고, 그 앞에 육조 관청을 지어 중심부를 형성했지요. 이때 본궐은 지형을 깎거나 없애는 대신 필요할 경우 다른 흙을 보완해서 짓는 방식으로 여러 단의 축대를 조성해 건물을 배치했어요.

정전에는 회경전과 건덕전을 따로 두고 필요에 따라 사용했습니다. 제1 정전인 회경전은 대규모 불교 행사를 치르거나 왕이 송의 사신을

맞이하는 의례용 공간이었어요. 제2 정전인 건덕전은 왕이 공식 업무를 보던 곳이었지요. 이외에도 왕과 신하들이 정치를 논하거나 죄인에게 벌을 내리던 선정전과 왕의 침전인 중광전은 건덕전 서쪽과 뒤에 각각 자리 잡았어요. 본궐에 딸린 넓은 마당인 구정에서는 격구 놀이 같은 경기를 벌이거나 팔관회와 같은 불교 행사를 거행하기도 했습니다. 본궐 외에도 문종은 풍수지리설에 따라 도선이 지목한 곳에 장원정을 지었고, 의종은 양이정을 짓는 등 여러 곳에 궁을 만들기도 했어요. 만월대를 비롯한 개성의 역사 유적지는 2013년 유네스코 세계 문화유산에 등재되었답니다.

궁궐 같은 귀족 가옥, 개미굴 같은 민간 가옥

고려 시대의 일반 가옥에 관한 자료는 아쉽게도 많지 않습니다. 『고려사』에 실린 귀족의 가옥에 관한 기록을 통해 건축의 양식과 규모를 가늠할 수 있을 뿐이지요. 서긍이 지은 『고려도경』에도 서민들의 가옥

에 관한 기록이 남아 있어요. 고려 시대에는 중국의 영향을 받아 다양한 주택이 지어졌지만, 귀족층과 일반 서민층의 주택에는 큰 차이가 있었지요.

고려 시대의 귀족은 어떻게 살았을까요? 귀족은 거대한 대지에 수백 칸의 건물을 짓고 웅장한 기와지붕을 올렸습니다. 이뿐만 아니라 높은 담장과 호화로운 정원, 화려한 단청과 벽화, 비단을 바른 벽, 옻칠한 추녀에 이르기까지 호사스러움이 극에 달했던 것으로 보여요. 실내에서는 침대와 의자를 사용하고 다양한 고급 가구를 들였지요. 지금까지 전하는 와당은 귀족 주택의 높은 지붕에 사용했던 것으로 추정하고 있답니다.

그렇다면 서민들의 가옥은 어땠을까요? 『고려도경』을 보면 "산등성이 지세를 따라 집을 지어 벌집과 개미굴 같고, 초가로 지붕을 이어 간신히 비바람을 막는 정도이며, 규모는 커야 삼량집을 넘지 못한다."라고 기록되어 있습니다. 민간 가옥은 귀족 가옥과 달라도 너무 달랐던 것이지요. 많은 식구가 살기에는 비좁고 겉모습도 형편없었다는 사실을 알 수 있어요. 민가에서는 주로 온돌이 설치된 흙바닥에 자리를 깔아 생활하는 정도였습니다. 부유한 민가에서는 기와를 올리기도 했으나, 서민 대부분은 풀이나 짚으로 지붕을 이었지요. 주택에는 쪽구들보다 전면 온돌을 더 많이 사용하기 시작했는데, 고려 후기로 오면서 전국적으로 전면 온돌을 사용하게 되었습니다. 북쪽 지방에서는 고려 중기의 건물터에서 전면 온돌이 발견되었고, 남쪽 지방에서는 고려 후기의 유적에서 전면 온돌이 발견되었어요. 전면 온돌을 통해 당시 주거 문화가 입식에서 좌식으로 바뀌었다는 사실을 알 수 있지요.

고려 초기, 왕실의 안녕을 위해 사찰을 짓다

불교를 국교로 삼은 고려는 불교 건축의 규모가 대단했습니다. 고려 초기인 10세기까지는 개경을 중심으로 사찰이 건립되었고, 각 지방에도 다양한 사찰이 세워졌어요. 개경 일대의 사찰들은 주로 왕실의 안녕을 기원하는 것이었습니다. 지방에서는 호족이 자신의 안녕을 위해 사찰을 만들었지요.

태조 왕건은 고려의 국가 이념으로 불교를 내세우면서 919년(태조 2년) 법왕사를 비롯해 열 개의 사찰을 세웠어요. 이 사찰들을 '태조 10찰'이라고 부른답니다. 한편, 태조는 신라가 불교를 지나치게 숭상하는 바람에 멸망했다고 생각해 후손들에게 불교를 과도하게 숭상하거나 사찰을 너무 많이 만들지 말라고 당부했어요. 하지만 태조의 후손뿐 아니라 고려 사람 대부분이 이를 지키지 못했지요.

광종 때도 수많은 사찰이 세워졌습니다. 951년(광종 2년)에 광종은

충주 숭선사지 | 고려 954년, 사적 제445호. 충주 신니면 문숭리 숭선사는 고려 광종의 어머니 신명순성왕후의 명복을 빌기 위해 세운 절이다. 절터 부근에서 '숭선사(崇善寺)'라고 적혀 있는 기와가 발견되어 절의 이름이 밝혀졌다.

개경의 봉은사를 비롯해 어머니인 신명순성왕
태후 유씨를 위한 불일사도 지었어요. 고려 제1
사찰이라 불렸던 봉은사는 화려하지는 않았지
만 왕건의 영정이 있어 이곳에서 항상 연등회
와 팔관회가 시작되었습니다. 고려 사람들이 소
원을 빌기 위해 많이 찾았다고도 해요. 이어 광
종 때는 강원도 원주에 흥법사를 세우고, 강원도
강릉에는 신복사와 보현사 등을 건립했습니다.
954년(광종 5년)에는 충북 충주에 숭선사를 지어
어머니의 명복을 빌었지요. 이처럼 고려 시대에
는 초기부터 많은 사찰이 세워졌답니다.

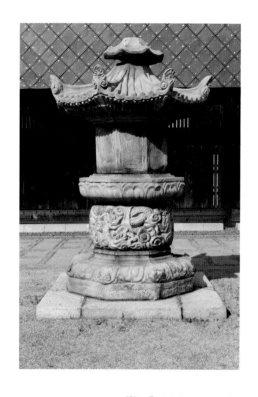

<원주 흥법사지 진공 대사탑> |
고려, 보물 제365호, 국립중앙박
물관 소장
흥법사는 절터가 만여 평에 이르
는 큰 사찰이었으나 현재 남아 있
지 않다. 절터에 <원주 흥법사지
진공 대사탑>을 비롯해 <원주 흥법
사지 3층 석탑>, <원주 흥법사지 진
공 대사탑비> 등만이 남아 있었다.

고려 중기, 사찰이 사치스러워지다

고려 중기에 해당하는 11세기와 12세기에는 대부분 왕실의 안녕을
위한 화려한 사찰들이 만들어졌습니다. 사찰의 규모도 커지고 형태도
다채로워졌지요. 1067년(문종 21년)에 개경에 지었던 흥왕사는 규모
가 대단했습니다. 2,800칸이 넘는 건물을 세우고, 수백 근이 넘는 금
은으로 금동탑을 만들었어요. 사찰이 웅장하기는 했지만 지나칠 정도
로 사치스러웠지요. 신하들이 강하게 반대했지만, 결국 10년 이상 걸
려 이 사찰을 완성했어요.

 각 사찰은 귀족과 결탁해 큰 재물을 끌어모으기도 했습니다. 기록
속에 등장하는 엄청난 규모의 사찰들은 모두 불교계의 재력을 상징했
지요. 일부 사찰은 궁궐의 규모를 넘어서기도 했고, 어떤 사찰은 수천

칸의 건물을 세우고 거대한 불탑을 세우기도 했어요.

고려 시대의 사찰은 다변화된 대상을 수용해 각각의 대상마다 예불 공간을 마련했어요. 또한 승려를 위한 시설이나 원당에 필요한 시설들이 확대되면서 이전의 사원과는 다른 공간 구성이 나타났지요. 대규모의 법회를 위주로 한 불교 의례도 이와 같은 공간 창출에 한몫했답니다.

고려 말기, 자연과 하나된 가람 배치가 나타나다

고려 말기인 13세기부터는 산지에 사찰을 세우는 산지 가람의 형태가 늘어났어요. 산지 가람에서는 산의 경사로 때문에 강당을 금당 뒤에 배치하는 데 어려움이 있어 금당이나 강당의 위치가 변하게 됩니다. 이를테면 중문을 누각 형식으로 만들어 누각 위를 강당으로 쓰기도 하고, 금당 뒤에 있던 강당이 금당 앞으로 나오는 식으로 가람 배치에 많은 변화를 주었어요. 현재 남아 있는 산지의 사찰 대부분은 변형된 가람 배치라 볼 수 있어요. 영주 부석사 무량수전과 안양문, 안동 봉정사 대웅전과 봉정사 만세루도 이와 같은 배치랍니다.

지금부터 많은 관심을 받고 있는 안동 봉정사와 영주 부석사의 건축에 관해 살펴보도록 해요. 안동 봉정사 극락전은 현존하는 가장 오래된 목조 건축으로 통일 신라의 건축 양식을 따르고 있습니다. 앞면 세칸, 옆면 네 칸 크기에 맞배지붕을 얹었고, 크기가 서로 다른 자연 초석 위에 배흘림기둥을 세웠지요. 처마를 길게 늘어뜨리기 위해 주심포 양식으로 기둥을 세웠고, 천장은 서까래가 그대로 드러나는 연등 천장을 사용했어요. 불단(佛壇)은 이동할 수 있도록 배치한 점이 특이

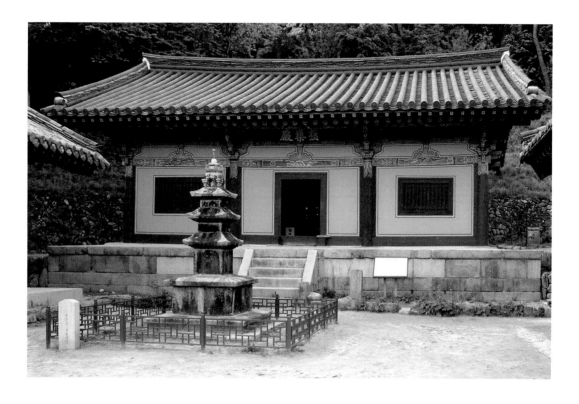

합니다. 불단 옆면에는 고려 중기의 도자기 무늬인 덩굴무늬를 새겨 놓았고요.

여러분은 혹시 안동 봉정사의 유래나 얽혀 있는 전설에 관해 알고 있나요? 통일 신라 시대에 의상은 안동 봉정사를 창건하고 화엄 강당을 지어 제자들에게 불법을 전했다고 해요. 하루는 의상이 영주 부석사에서 종이로 봉황을 만들어 날려 보냈는데, 그 새가 내려앉은 곳이 지금의 사찰이 있는 자리라고 합니다. 의상은 이 자리에 사찰을 짓고 봉정사라는 이름을 붙였다고 하지요.

극락전은 원래 대장전이라고 불렸는데 후에 이름을 바꾸었습니다. 1972년 사찰을 해체하고 수리하는 과정에서 1363년(공민왕 12년)에

안동 봉정사 극락전 | 고려 1200년대 초, 국보 제15호, 안동 서후면

통일 신라 시대 건축 양식에 따라 만들어진 고려 시대 목조 건축물이다. 주심포 양식과 배흘림 기법을 사용해 기둥을 세우고 맞배지붕을 얹었다.

이 사찰을 고쳐 지었다는 기록이 발견되었어요. 이를 통해 늦어도 13세기에는 이 건물이 존재했다는 사실을 알 수 있지요. 따라서 안동 봉정사 극락전을 우리나라에서 가장 오래된 목조 건축물로 추정하고 있답니다.

영주 부석사 무량수전은 안동 봉정사 극락전과 더불어 역사가 오래된 목조 건물이에요. 고대 사찰 건축의 구조를 연구하는 데 매우 중요한 건물이지요. 주심포 양식을 하고 있으며, 규모는 앞면 다섯 칸, 옆면 세 칸이에요. 지붕은 팔작지붕으로서 배흘림기둥이 받치고 있지요. 건물 내부에는 높은 기둥을 배열하고, 그 사이에 불단을 만들었으며, 위쪽에는 화려한 닫집(법당의 불좌 위에 만들어 다는 집 모형)을 만들었어요. 무량수전이라는 현판은 고려 말기에 공민왕이 홍건적을 피해 이곳에 왔다가 남겨 놓은 글씨라고 하지요.

『삼국유사』에는 의상과 부석사에 관한 설화가 실려 있습니다. 의상이 중국 당에서 공부할 때 선묘라는 여인이 의상을 흠모했어요. 선묘는 의상이 10년간의 유학을 마치고 귀국한다는 소식을 들었습니다. 서둘러 부둣가로 달려갔지만 배는 이미 떠난 뒤였지요. 슬픔을 견디지 못한 선묘는 바다에 몸을 던졌고, 죽은 뒤 용으로 변했어요. 용이 된 선묘는 의상이 탄 배가 무사히 고국에 도착할 수 있게 해 주었습니다. 고려 땅에서도 줄곧 의상을 보호하면서 사찰을 지을 수 있게 도왔지요. 의상이 왕의 명령에 따라 이곳에 사찰을 지으려 할 때 숨어

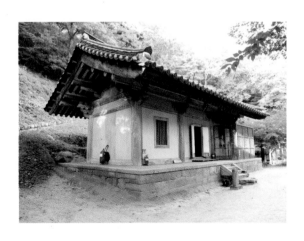

영주 부석사 조사당 | 고려 1377년, 국보 제19호, 영주 부석면 북지리
앞면 3칸, 옆면 1칸 규모의 주심포 양식 건물이다. 건물 내부에는 부석사를 창건한 의상의 초상화가 모셔져 있다.

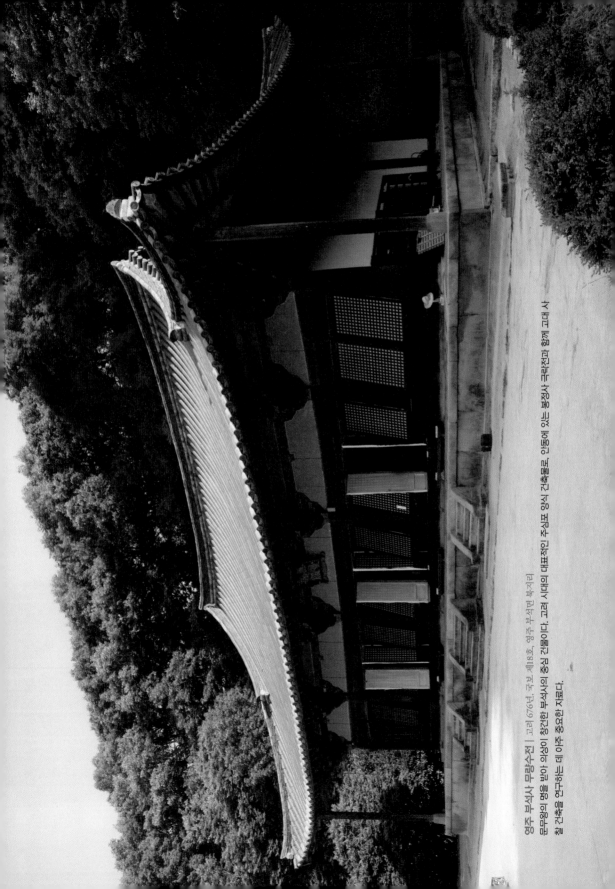

영주 부석사 무량수전 | 고려 676년, 국보 제18호, 영주 부석면 북지리

문무왕의 명을 받아 의상이 창건한 부석사의 중심 건물이다. 고려 시대의 대표적인 주심포 양식 건축물로, 인동에 있는 봉정사 극락전과 함께 고대 사찰 건축을 연구하는 데 아주 중요한 자료다.

있던 도적 떼가 나타나 방해했어요. 그러자 용이 된 선묘가 바위를 들어 올려 도적들을 물리쳤지요. 부석사에서 '부석(浮石)'은 '뜬 돌'이라는 뜻인데, 용으로 변한 선묘가 들어 올렸던 바위를 말하는 것이랍니다. 이후 용은 부석사를 지키기 위해 석룡으로 변해 무량수전 뒤에 묻혔다고 하네요. 사랑하는 이를 위해 자신의 몸을 던지고, 죽어서도 사랑을 지키고자 했던 한 여인의 슬프고도 장엄한 이야기지요.

목조 건축의 양대 산맥, 주심포 양식과 다포 양식

고려 시대는 건축의 양식이 완성된 시기인 만큼 건축의 구조가 중요합니다. 고려 시대의 사찰 건축은 대부분 목조 건축이었으므로 사찰 건축을 이해하기 위해서는 목조 건축의 양식부터 알 필요가 있어요.

예산 수덕사 대웅전 | 고려 1308년, 국보 제49호, 충남 예산군 덕산면 사천리
앞면 3칸, 옆면 4칸 규모의 주심포 양식 건물이다. 건물 옆면에 배치된 대들보와 기둥이 이루고 있는 구도가 특히 아름답다.

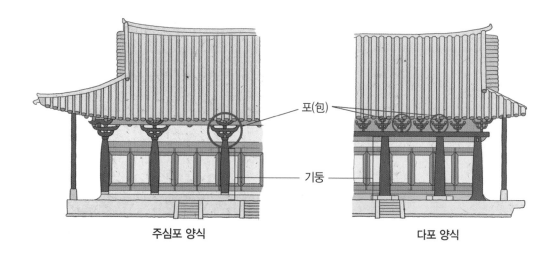

포(包)

기둥

주심포 양식 다포 양식

고려 시대 건축 양식은 크게 주심포 양식과 다포 양식으로 구분할 수 있습니다. 고려 중기에는 중국 남송과 교류하면서 화난 지방의 주심포 양식(기둥머리 위에만 포가 짜인 공포 형식)이 도입되어 정착되었어요. 주심포 양식의 건축으로는 안동 봉정사 극락전과 영주 부석사 무량수전, 영주 부석사 조사당, 예산 수덕사 대웅전 등이 있답니다.

고려 말기에는 원과의 교류로 화베이 지방에서 들어온 다포 양식(기둥머리 위와 기둥 사이에 포가 짜인 공포 형식)이 정착되었어요. 현재 남아 있는 다포 양식의 건축으로는 봉산 성불사 응진전, 황주 심원사 보광전, 안변 석왕사 응진전 등을 들 수 있지요. 겉으로 보았을 때 주심포 양식은 간결하고 명쾌한 느낌을 주지만, 다포 양식은 화려하고 장중해 보입니다.

그렇다면 불교 건축 외에 목조 건축의 양식을 잘 보여 주는 건축은 없을까요? 우리

봉산 성불사 응진전 | 고려 1327년, 사리원 광성리
앞면 7칸, 옆면 3칸의 다포 양식 건물이다. 공포는 조선 시대에 수리한 것으로 보이는데, 간결하고 소박한 모양을 하고 있다. 지붕은 맞배지붕이다.

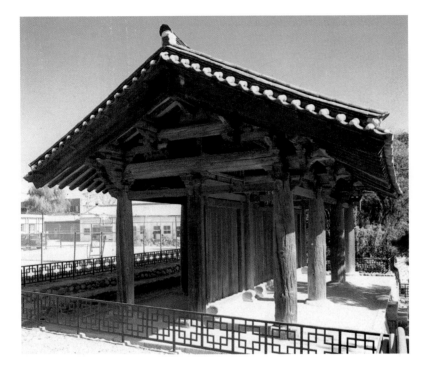

가 직접 가 볼 수 있는 지방 관청의 건물이 하나 있어요. 바로 **강릉 임영관 삼문**입니다. 고려 시대에 지은 강릉 객사의 정문이지요. 객사란 고려와 조선 시대에 각 고을에 설치한 숙소로 외국 사신이나 다른 곳에서 온 벼슬아치를 대접하고 묵게 하던 곳이에요. 건물은 여러 번 수리되면서 보존되어 오다가 1929년 강릉공립보통학교를 설립하면서 헐렸고, 현재는 문만 남아 있지요.

객사의 이름은 임영관이었어요. 문루에 걸려 있는 '임영관'이라는 현판은 공민왕이 직접 쓴 것이랍니다. 문은 앞면 세 칸, 옆면 두 칸 크기고 지붕은 맞배지붕이에요. 지붕 처마를 받치는 공포 구조는 주심포 양식으로 형태가 간결하지요. 기둥은 가운데 부분이 볼록한 배흘림기둥 형태를 하고 있어 고려 시대 건축의 특징을 잘 보여 줍니다.

옛 삼국의 전통을 계승한 고려 석탑

고려 시대는 우리나라 역사상 탑이 가장 많이, 그리고 가장 다양하게 만들어진 시기예요. 그렇다면 고려 사람들은 왜 탑을 많이 만들었을까요? 고려가 불교 국가기도 했지만, 왕실에서 시작한 불교가 세월이 지남에 따라 대중화된 것이 가장 큰 이유라 할 수 있어요. 지방 세력도 자신의 안녕을 기원하는 목적으로 사찰을 건립했고, 차츰 왕도 제 나름의 특징을 반영한 탑을 만들게 되었지요. 여기서 주목할 점은 탑을 제작하는 데 지방 세력이나 민중이 대거 참여했다는 사실입니다. 〈예천 개심사지 5층 석탑〉의 명문과 〈칠곡 정도사지 5층 석탑〉 안에서 발견된 자료를 통해 알 수 있듯이, 고려 시대에는 대부분 지역 사람들이 간절한 소원을 담아 석탑을 직접 건립했어요.

고려 건국 후에도 옛 고구려, 백제, 신라의 영토에 사는 사람들은 각 나라의 전통을 계승해 탑을 제작했습니다. 후고구려 지역에서는 고구려의 전통을 이어 다각 석탑을 만들었고, 후백제 지역에서는 백제풍의 결구식 석탑을 만들었으며, 신라 지역에서는 주로 이중 기단의 석탑을 만들었지요. 고려 말기에는 원의 간섭을 받으면서 새로운 라마풍의 탑을 제작하기도 했어요.

고구려식 고려 석탑은 한마디로 '다각 다층탑'이었습니다. 현재 남아 있는 고구려 탑은 없지만, 앞에서 살펴본 바와 같이 고구려의 절터에서 발굴된 탑은 모두 팔각형의 다층탑이었어요. 이와 같은 형식을 계승한 고구려식 탑은 평양을 중심으로 많이 만들어졌답니다. 다각 다층탑이 유행한 이유 가운데 하나는 중국 오월과 송의 영향을 받았기 때

〈**칠곡 정도사지 5층 석탑**〉 | 고려, 경북 칠곡군 약목면 복성리 출토, 높이 4.63m, 보물 제357호, 국립중앙박물관 소장

탑을 해체하고 복원하는 과정에서 발견된 문서에 따르면, 이 석탑은 지역 사람들이 국가의 평안과 전쟁의 종식, 풍년을 기원하며 세운 탑이다.

문이에요. 그 무렵 중국에서도 다각 다층탑이 크게 유행했거든요. 대표적인 고구려식 탑으로는 〈평창 월정사 팔각 9층 석탑〉, 〈평양 영명사 팔각 5층 석탑〉, 〈평양 광명사 팔각 5층 석탑〉 등이 있지요.

백제식 고려 석탑은 각 재료를 얽거나 짜서 만든 '결구식 석탑'이라 할 수 있습니다. 백제식 석탑은 대체로 백제의 〈익산 미륵사지 석탑〉과 〈부여 정림사지 5층 석탑〉을 모방한 것이 많아요. 특히 옛 백제 지역에 해당하는 충남과 전북 일대에서 백제식 석탑이 많이 만들어졌지요. 충남 지역에는 〈부여 장하리 3층 석탑〉, 〈서천 성북리 5층 석탑〉, 〈공주 청량사지 5층 석탑〉 등이 있고, 전북 지역에는 〈익산 왕궁리 5층 석탑〉, 〈정읍 은선리 3층 석탑〉 등이 있으며, 경기도에는 〈안성 죽산리 3층 석탑〉 등이 있습니다. 이 탑들은 대체로 기단부가 낮고 좁아서 1층 지붕돌의 처마 끝 선이 기단보다 밖으로 더 나왔어요. 기단이 훨씬 높고 넓은 신라의 석탑과 확실하게 구분되지요. 탑신부는 각 층 지붕돌의 추녀가 매우 얇고 경사가 낮아 지붕이라는 느낌이 덜합니다. 초기 백제의 석탑보다는 규모가 작아졌지만, 돌을 따로 만들어 결구하는 방식은 그대로 유지하고 있어요.

신라식 고려 석탑은 '이중 기단 석탑'이라 할 수 있습니다. 하층은 이중 기단이고 상층은 3층 또는 5층의 탑신부로 구성되어 있지요. 기단부터 상층까지 연결해 보면 삼각형 구도를 이루고 있어서 안정감을 느낄 수 있답니다. 통일 신라 시대부터 퍼져 있던 신라 양식이 고려 시대까지 전승되어 신라식 석탑은 전국적으로 분포하고 있어요. 신라식 석탑의 예로는 〈예천 개심사지 5층 석탑〉, 〈칠곡 정도사지 5층 석탑〉, 〈서산 보원사지 5층 석탑〉, 〈원주 흥법사지 3층 석탑〉 등이 있지요.

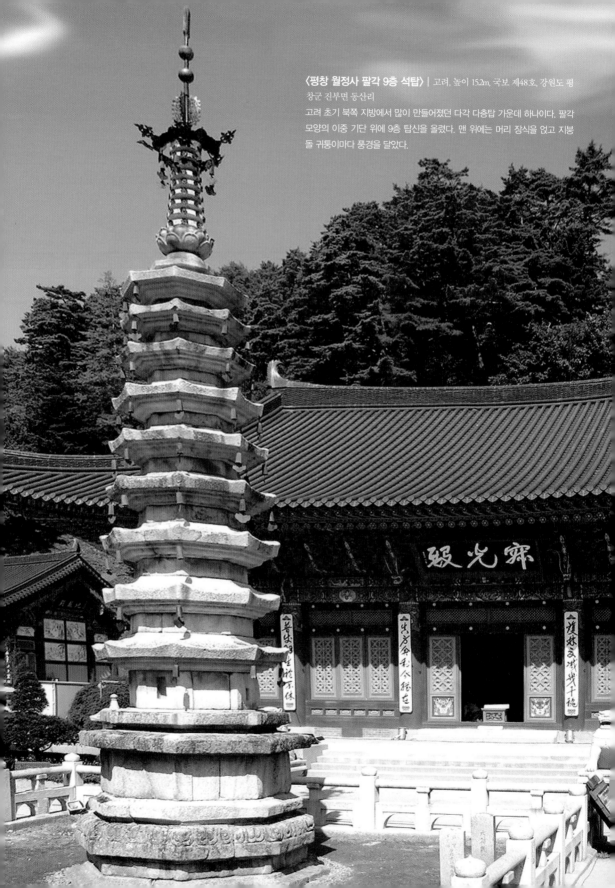

〈평창 월정사 팔각 9층 석탑〉| 고려, 높이 15.2m, 국보 제48호, 강원도 평창군 진부면 동산리
고려 초기 북쪽 지방에서 많이 만들어졌던 다각 다층탑 가운데 하나이다. 팔각 모양의 이중 기단 위에 9층 탑신을 올렸다. 맨 위에는 머리 장식을 얹고 지붕돌 귀퉁이마다 풍경을 달았다.

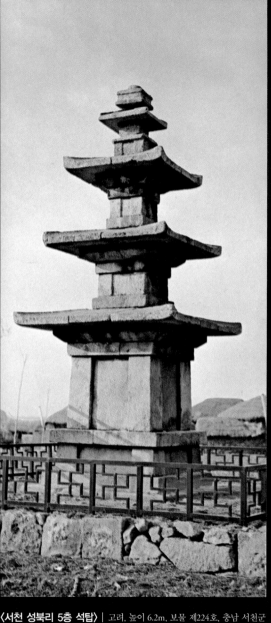

〈서천 성북리 5층 석탑〉 | 고려, 높이 6.2m, 보물 제224호, 충남 서천군 비인면 성북리

〈부여 정림사지 5층 석탑〉을 가장 충실히 모방한 탑이다. 몸돌 위에 2단의 지붕 받침돌을 올렸고, 지붕돌은 넓고 얇다. 백제계 석탑의 전파 경로를 파악하는 데에 도움을 주는 석탑이라는 점에서 가치가 있다.

〈예천 개심사지 5층 석탑〉 | 고려 1010년, 높이 4.33m, 보물 제53호, 경북 예천군 예천읍 남본리

이중 기단 위에 5층의 탑신이 세워져 있는 탑이다. 위층 기단에는 팔부 신장(불법을 지키는 여덟 신)의 모습이 새겨져 있다. 팔부 신장상은 통일 신라와 고려에 걸쳐 등장한 석탑의 기단에 많이 나타난다.

고려 고유의 석탑이 등장하다

고려 시대에는 삼국의 영향을 받은 석탑 외에도 고려만의 고유한 양식을 지닌 석탑이 등장합니다. 일명 '고려식 탑'이라고 하는데, 주로 개성을 중심으로 경기도 일대에서 만들어졌어요.

고려식 탑은 대체로 단순화된 이중 기단과 둔중한 탑신으로 이루어진 5층 이상의 다층식 구조를 보입니다. 이중 기단은 신라의 양식을 계승했지만, 탑신부는 고려만의 특징을 가지게 된 것이지요.

고려식 탑은 2층 이상부터 탑신의 높이가 거의 같고, 지붕의 곡선이 강조되어 있어요. 지붕 받침은 3단으로 얇게 만들어서 지붕 받침이 거의 없는 것처럼 느껴지게 했지요. 즉, 지붕보다 탑신을 강조해서 전체적으로 완만하고 둔중한 느낌을 준답니다. 재료는 화강암을 주로 사용했는데, 화강암의 재질을 최대한 살렸어요. 고려식 석탑의 예로는 〈개성 남계원지 7층 석탑〉, 〈현화사 7층 석탑〉, 〈흥국사 석탑〉 등이 있지요.

이 가운데 〈개성 남계원지 7층 석탑〉은 경기도 개성시 부근의 남계원 터에 남아 있던 탑입니다. 1915년에 경복궁으로 이전했다가 다시 복원해 현재 국립 중앙 박물관에 옮겨 세웠어요. 옮길 때 기단부와 탑신부가

〈개성 남계원지 7층 석탑〉 | 고려 11세기, 높이 7.52m, 국보 제100호, 국립중앙박물관 소장 신라 석탑의 전통을 이어받은 석탑이다. 하지만 탑신의 층수가 많고 지붕돌의 네 귀퉁이가 심하게 들린 것은 고려 석탑만의 특색이다.

분리되어 탑신부만 옮겨졌지요. 그 뒤 기단부의 잔석이 발견되어 추가로 이전했으나 오늘날까지 분리된 형태로 남아 있습니다.

이 탑은 2단의 기단에 7층의 탑신을 세운 모습을 하고 있어요. 얼핏 보면 신라 석탑의 전형을 따르고 있는 듯하나 세부적인 면에서 양식상의 변화를 보여 주고 있지요. 기단은 신라의 일반형 석탑보다 아래층 기단이 훨씬 높아졌고, 상대적으로 2층 기단이 약간 낮아졌어요. 탑신부에는 각 층에 기둥이 조각되어 있지요. 탑 전체에 흐르는 웅건한 기풍과 정제된 수법은 고려 시대 석탑의 특색을 잘 보여 줍니다.

고려 시대에는 라마식 석탑이라는 것도 등장했습니다. 고려 말에는 원과의 교류가 활발했는데, 이때 라마교(인도에서 티베트로 전해진 대승 불교가 티베트의 고유 신앙과 동화해 발달한 종교) 계통의 문화가 전래되면서 라마식 석탑이 유행했지요. 라마교 형식의 탑을 흔히 '오륜탑'이라고도 합니다. 아래에서 위로 사각형, 원형, 삼각형, 반월형, 보주형의 다섯 가지 형태를 쌓아 올린 탑이라고 해서 붙여진 이름이에요. 사각형은 땅을, 원형은 물을, 삼각형은 불을, 반월형은 바람을, 보주형은 공(空)을 의미한답니다.

고려는 중국의 형식을 그대로 받아들이기보다는 부분적으로만 라마식을 차용했습니다. 고려의 라마식 탑으로는 〈개성 경천사지 10층 석탑〉과 〈공주 마곡사 5층 석탑〉이 있어요. 〈개성 경천사지 10층 석탑〉은 기단부와 상륜부 일부가 라마식이고, 〈공주 마곡사 5층 석탑〉은 상륜부가 라마식이지요. 가장 위에 얹혀 있는 것은 풍마동이라는 청동제 장식이랍니다. 다른 탑에서는 볼 수 없는 아주 특이한 모양을 하고 있지요.

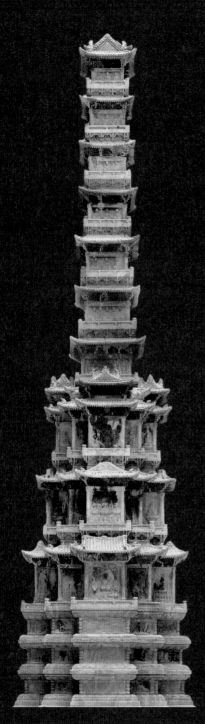

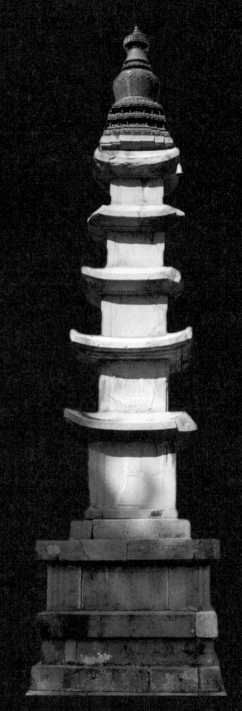

〈개성 경천사지 10층 석탑〉 | 고려 1348년, 높이
13.5m, 국보 제86호, 국립중앙박물관 소장
대리석으로 만들어진 이 탑에는 불, 보살, 용 등이 빼곡
히 조각되어 있다. 3단의 기단과 1층에서 3층까지의 탑
신은 아(亞)자형이다.

〈공주 마곡사 5층 석탑〉 | 고려, 국보 제799호, 높이
8.4m, 공주 사곡면 운암리
이중 기단 위에 5층의 탑신을 올렸다. 지붕돌의 네 귀퉁이
마다 풍경을 달았는데 1개만 남아 있다. 청동제 머리 장식은
고려 후기 원의 영향을 받은 것으로 보고 있다.

화려하고 장엄했던 승탑이 간소해진 까닭은?

고려 시대는 우리나라 역사상 가장 다양한 승탑이 만들어진 시기입니다. 통일 신라 시대의 승탑을 뛰어넘는 조형미를 갖춘 것이 많고, 표면의 장식도 장엄하고 화려해졌지요. 하지만 고려에서는 10세기부터 11세기 말까지 승탑을 만들다가 12세기에 해당하는 100년 동안은 승탑을 만들지 않았어요. 그러다가 다시 13세기부터 고려가 멸망할 때까지 승탑을 만들었지요.

고려 사람들은 왜 12세기에 승탑을 만들지 않았을까요? 고려 초에는 승려들의 장례법으로 매장이 유행해 탑 아래에 별도로 석관을 안치하는 경우가 많았습니다. 하지만 1101년 대각 국사 의천이 입적한 후로는 무덤을 만들면서 탑을 세우지 않았고, 장례 풍습의 변화로 약

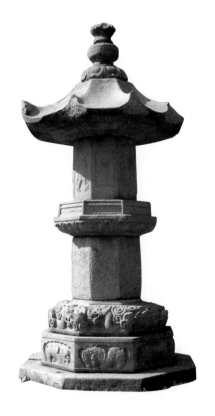

〈서산 보원사지 법인 국사탑〉
(왼쪽) | 고려, 높이 4.7m, 보물 제105호, 서산 운산면
기단부에는 사자와 구름 속을 거니는 용을 새겼고, 맨 위에는 연꽃 무늬가 새겨진 장식과 바퀴 모양 장식을 차례로 올려놓았다.

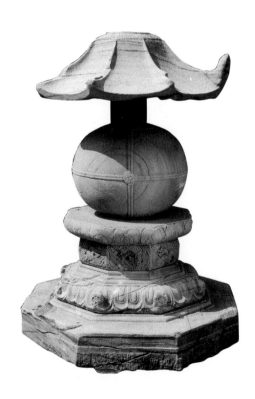

〈충주 정토사지 홍법 국사탑〉
(오른쪽) | 고려 1017년, 높이 2.6m, 국보 제102호, 국립중앙박물관 소장
이 탑의 특징은 탑신의 몸돌이 둥근 공 모양이라는 것이다. 또한 표면 중앙에 가로·세로로 묶은 듯한 십자무늬가 새겨져 있다.

100년 동안 승탑을 만들지 않았던 거예요. 고려 후기에 참선을 강조한 선종이 유행하면서 다시 승탑이 만들어지기는 했으나, 고려 초기에 비하면 훨씬 간소해집니다.

그럼 고려 초기의 승탑부터 살펴볼까요? 고려 초기에는 통일 신라 시대의 팔각당 형태를 계승한 승탑이 주를 이루었습니다. 크기는 대형화되고 하대석과 지붕에 장식성이 강조되었지요. 940년에 만들어진 〈원주 흥법사지 진공 대사탑〉처럼 기단부에 운룡무늬를 조각하는 것이 유행했으며, 978년에 만들어진 〈서산 보원사지 법인 국사탑〉과 같이 동물무늬를 조각하는 경우도 많았어요. 그러다가 차츰 팔각당 형태에서 벗어난 새로운 양식의 승탑이 만들어졌습니다. 지광 국사 해린을 기리기 위해 세운 〈원주 법천사지 지광 국사탑〉은 표면을 화려하게 장식했으며, 〈충주 정토사지 홍법 국사탑〉은 특이하게도 탑신석이 공 모양이지요.

한편, 고려 후기에는 화장하는 장례 풍습이 일반화되면서 승탑의 건립 절차도 간소해지고 크기도 작아졌습니다. 이 시기에 만들어진 승탑으로

〈포항 보경사 승탑〉 | 고려, 높이 4.5m, 보물 제430호, 포항 송라면 중산리
몸돌의 높이가 매우 높아 마치 돌기둥처럼 보인다. 곳곳에 자물쇠 모양이나 연꽃무늬를 새겼지만 생략이 많아 비교적 단순하고 밋밋하다.

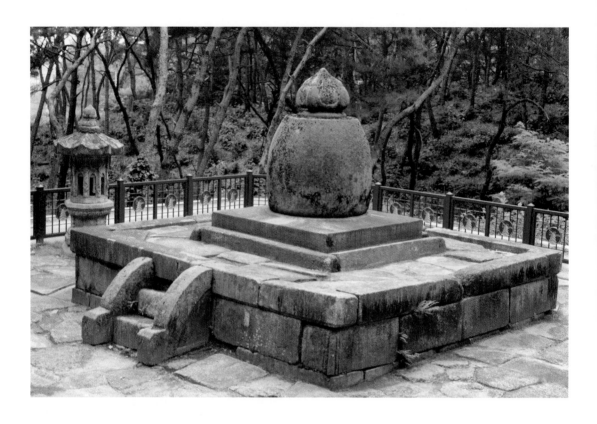

〈여주 신륵사 보제존자 석종〉
| 고려 1379년, 높이 1.9m, 보물
제228호, 여주 천송동
나옹 선사의 사리를 모신 탑이다.
넓은 기단 위에 종 모양의 탑신을
올렸다. 꼭대기에는 연꽃 봉오리
모양의 머리 장식이 솟아 있다.

는〈포항 보경사 승탑〉,〈순천 송광사 진각 국사 원조탑〉 등이 있어요.

고려 말기에 해당하는 14세기에는 승탑의 형식에 큰 변화가 일어났습니다. 승려가 입적하면 부처와 같이 사리를 여러 곳으로 나누는 분사리가 유행해 한 승려의 탑을 여러 개로 만든 거예요. 이런 변화에는 지공과 나옹의 역할이 컸습니다. 이들 승려의 탑은 형태에 따라 구형과 종형으로 만들어졌어요. 나옹이 입적한 후 1379년에 만들어진 〈여주 신륵사 보제존자 석종〉과 1383년에 만들어진 〈사나사 원증 국사탑〉 등은 모두 석종형 승탑이지요. 고려 시대의 구형 승탑이나 석종형 승탑, 팔각당형 승탑 등은 다양한 형식으로 발전해 조선 시대까지 영향을 끼쳤답니다.

석등, 고려 사람들의 손에서 다시 태어나다

불교에서는 등불을 밝히는 일이 공양 중에서도 으뜸이에요. 그래서 고려 시대에는 일찍부터 등불을 안치하는 공양구의 하나로 석등이 제작되었답니다. 형태는 하대석과 간주석, 상대석, 화사석, 옥개석 등 다섯 부분으로 구성되며, 지붕돌 위에는 보주를 얹는 것이 일반적이에요. 특히 등불을 안치하는 화사석은 시대와 지역에 따라 형태가 약간씩 다르지만 사각형, 육각형, 팔각형이 대부분이지요. 경전에는 구리나 철, 목재 등으로 만든 다양한 종류의 석등이 있었다고 하는데, 현재는 돌로 만든 것이 가장 많이 남아 있어요.

석등의 구조(왼쪽)
화사석은 석등의 몸돌이다. 화창은 화사석에서 불빛이 새어 나오도록 만든 창이다.

〈부여 무량사 석등〉(오른쪽) |
고려 10세기, 보물 제233호, 충남 부여군 외산면 만수리
무량사 앞뜰에 세워져 있는 팔각 석등이다. 화사석 가운데 네 면은 좁고 네 면은 넓다. 넓은 면에 창이 뚫려 있다.

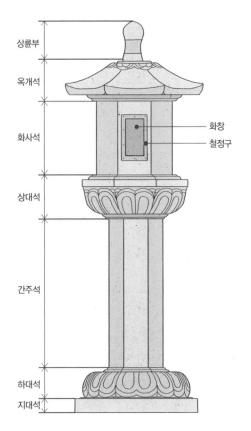

상륜부
옥개석
화사석 ──── 화창
 ──── 철정구
상대석
간주석
하대석
지대석

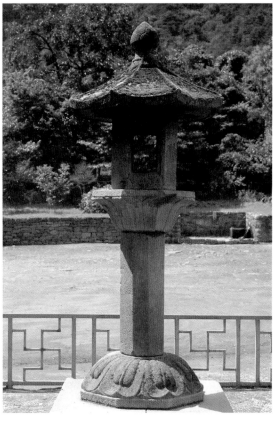

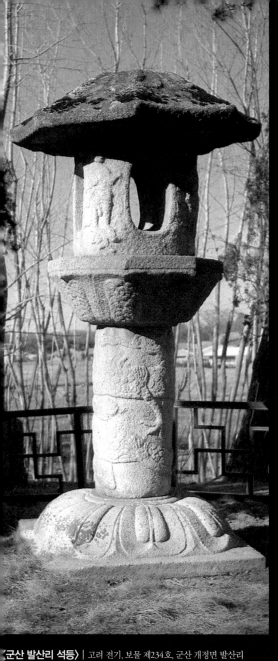

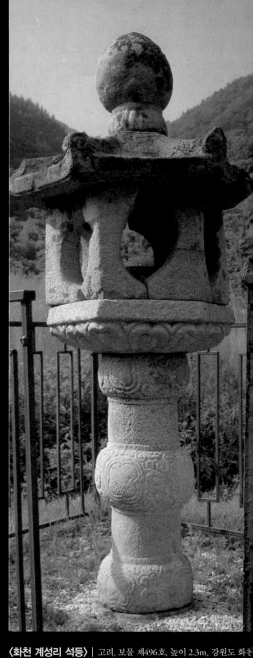

〈군산 발산리 석등〉 | 고려 전기, 보물 제234호, 군산 개정면 발산리
받침돌 위에 기둥을 세우고 지붕돌과 머리 장식을 얹었다. 가운데 기둥은 사
각 기둥의 모서리를 둥글게 다듬은 형태다. 구름 속에 있는 용의 모습이 새겨
져 있다. 이러한 형태의 석등은 우리나라에 한 밖에 없다

〈화천 계성리 석등〉 | 고려, 보물 제496호, 높이 2.3m, 강원도 화천
군 하남면 계성리
통일 신라 시대에 일반적이었던 팔각 석등과 달리 6각 석등이다. 화사
석은 6개의 돌을 세워 만들었고 각 면에 타원형 창을 뚫었다.

고려 시대의 석등은 통일 신라 시대의 팔각당형 석등을 계승하면서 고려만의 독자적인 형태를 발전시켜 나갔어요. 〈부여 무량사 석등〉과 〈나주 서성문 안 석등〉은 팔각당 형태이고, 〈군산 발산리 석등〉은 원통형 간주석을 휘감으며 승천하는 용이 조각된 독특한 형태랍니다.

시간이 지나면서 차츰 원통형이나 육각형 모양의 석등도 나타났어요. 예를 들면, 〈화천 계성리 석등〉은 독특하게도 여섯 개의 돌을 세워 화사석을 만들었답니다. 화사석 위에 원통형이나 사각형 기둥을 세워 개방형으로 만든 사각 석등도 있었어요. 대표적으로 〈논산 관촉사 석등〉을 들 수 있지요. 이 석등의 화사석은 두 개의 층으로 이루어져 있답니다. 1층 화사석은 4개의 사각 기둥을 세우고 그 위에 네 귀퉁이가 가볍게 올라가 있는 옥개석을 얹어 만들었고, 2층 화사석은 1층을 축소한 모양으로 올렸지요.

〈논산 관촉사 석등〉 | 고려 968년, 높이 5.45m, 보물 제232호, 논산 관촉동
전체적으로 힘찬 기상이 느껴지는 석등이다. 다만 화사석의 가는 기둥에 비해 창이 너무 널찍해서 균형이 깨졌다.

또한 고려 시대에는 쌍사자 석등도 형태가 변했어요. 통일 신라 시대의 쌍사자 석등을 보면 사자가 대부분 상체를 들어 올리고 있습니다. 하지만 고려 시대에 만든 〈여주 고달사지 쌍사자 석등〉을 보면 두 사자가 나란히 엎드려 있고, 그 위에 구름무늬로 장식된 간주석이 얹혀 있어요.

고려 시대에는 사찰 안에만 석등이 세워진 것이 아니라 승려의 무덤이나 승탑 앞에도 석등이 세워졌습니다. 이러한 석등을 '장명등'이라고 해요. '항상 타면서 꺼지지

〈여주 고달사지 쌍사자 석등〉(왼쪽) | 고려 10세기, 여주 북내면 상교리 고달사지 출토, 높이 2.43m, 보물 제282호, 국립중앙박물관 소장

하대석 대신 두 마리의 사자가 나란히 앞발을 내밀고 엎드려 있는 것이 특징이다. 중대석에는 구름무늬를 새겼고, 화사석의 네 면에는 창을 뚫었다.

〈여주 신륵사 보제존자 석종 앞 석등〉(오른쪽) | 고려, 높이 1.9m, 보물 제231호, 여주 천송동

표면 전체를 꽃무늬로 장식한 팔각 석등이다. 화사석 각 면에 창을 낸 후 나머지 공간에 비천상(飛天像)과 이무기를 조각했다.

않는 등불'이라는 뜻으로, 사악한 기운을 물리치기 위해 설치했지요. 우리나라에서 가장 오래된 장명등은 공민왕릉 앞에 세워진 것이에요. 장명등은 화사석이 개방형이 아니라는 점에서 사찰의 석등과 차이가 있습니다. 고려 말기에는 무덤 앞에 장명등이 세워지면서 사찰의 승탑 앞에도 석등이 만들어지게 되었어요. 대표적인 것이 〈여주 신륵사 보제존자 석종 앞 석등〉이랍니다.

예산 수덕사 대웅전을 쇄골 미인에 비유하는 까닭은 무엇일까요?

예산 수덕사 대웅전은 안동 봉정사 극락전과 영주 부석사 무량수전과 함께 대표적인 고려 시대 건물로 손꼽힙니다. 대웅전을 수리할 때 1308년에 건물이 건립되었다는 기록이 발견되어 역사적 가치를 더하고 있어요. 예산 수덕사 대웅전은 쇄골 미인에 비유될 만큼 아름답기로 유명합니다. 빗장뼈라고도 하는 쇄골은 가슴 위쪽의 좌우에 있는 한 쌍의 뼈를 말해요. 오늘날에는 이 뼈가 드러난 사람을 '쇄골 미인'이라고 하지요. 예산 수덕사 대웅전을 쇄골 미인에 비유하는 까닭은 바로 아름답게 노출된 '우미량' 때문이에요. 우미량은 지붕 무게가 기둥에 골고루 분산되게 합니다. 예산 수덕사 대웅전을 보면 곧은 서까래들을 여러 개의 도리가 받치고, 그 사이에 활처럼 휘어진 모양의 우미량들이 도리들을 지지하고 있어요. 대웅전의 구조 체계가 명확하고 섬세하며 견고하므로 자신 있게 뼈대를 드러낼 수 있었던 것이지요. 특히 옆면에 드러난 맞배지붕의 선과 노출된 목부재의 구도는 하나의 아름다운 예술 작품처럼 보인답니다.

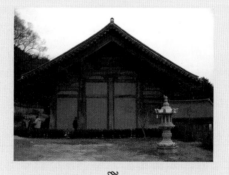

예산 수덕사 대웅전 측면의 맞배지붕

5 가장 한국적인 건축 양식을 이루다 |
조선 시대 건축

조선은 유교를 국가 통치 이념으로 삼은 나라였습니다. 자연히 불교문화가 쇠퇴하고 불교 건축도 위축되었지요. 사찰은 주로 산속 깊은 곳에 세워졌고 규모도 많이 축소되었어요. 하지만 임진왜란 이후 승병들의 활약에 감동한 왕실과 백성은 불교에 큰 호감을 느끼게 되었고, 이에 따라 사찰 건축도 다시 활기를 띠게 되었지요. 조선 시대에는 사찰 건축 외에도 궁궐이나 성곽, 향교와 서원, 정자와 누각 등 다양한 건축이 독자적인 양식을 이루며 발전했어요. 조선의 건축 양식은 가장 한국적인 건축 양식으로서 근현대 건축에까지 영향을 미쳤지요.

- 유교를 통치 이념으로 삼았던 조선 시대에는 불교 건축이 위축되고 문묘 · 능묘 · 서원 건축이 발달했다.
- 지금까지 남아 있는 조선의 궁궐은 경복궁, 창덕궁, 창경궁, 경희궁, 덕수궁이다.
- 조선의 주택은 엄격한 신분 제도 및 풍수지리설에 따라 지어졌다.
- 임진왜란 이후 훼손되었던 사찰들을 재건하면서 불교 건축이 활발해졌으나 석탑은 쇠퇴했다.

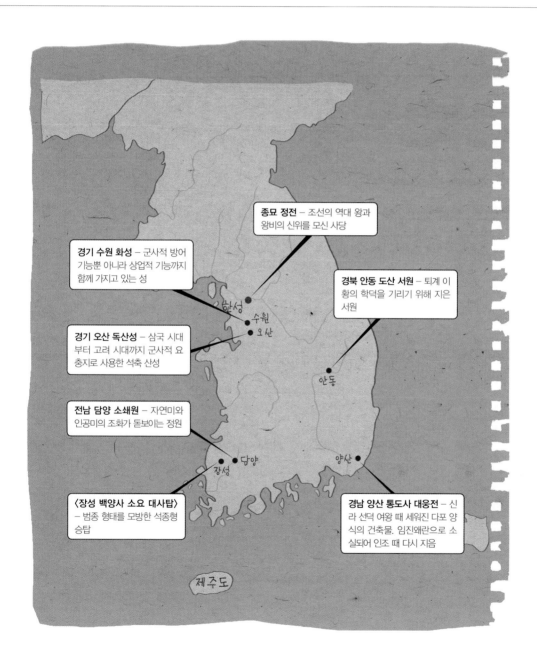

종묘 정전 – 조선의 역대 왕과 왕비의 신위를 모신 사당

경기 수원 화성 – 군사적 방어 기능뿐 아니라 상업적 기능까지 함께 가지고 있는 성

경북 안동 도산 서원 – 퇴계 이황의 학덕을 기리기 위해 지은 서원

경기 오산 독산성 – 삼국 시대부터 고려 시대까지 군사적 요충지로 사용한 석축 산성

전남 담양 소쇄원 – 자연미와 인공미의 조화가 돋보이는 정원

〈장성 백양사 소요 대사탑〉 – 범종 형태를 모방한 석종형 승탑

경남 양산 통도사 대웅전 – 신라 선덕 여왕 때 세워진 다포 양식의 건축물. 임진왜란으로 소실되어 인조 때 다시 지음

건국의 이념이 깃든 한양 성곽

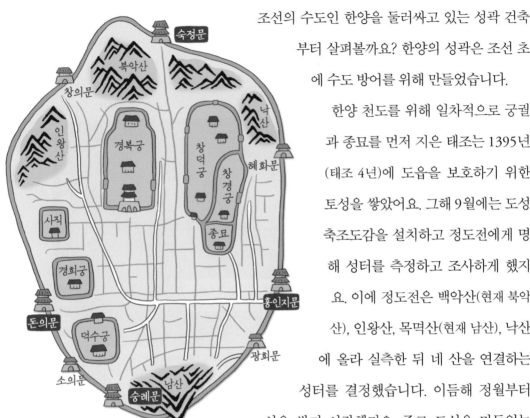

한양 성곽의 구조

조선의 수도인 한양을 둘러싸고 있는 성곽 건축부터 살펴볼까요? 한양의 성곽은 조선 초에 수도 방어를 위해 만들었습니다.

한양 천도를 위해 일차적으로 궁궐과 종묘를 먼저 지은 태조는 1395년(태조 4년)에 도읍을 보호하기 위한 토성을 쌓았어요. 그해 9월에는 도성 축조도감을 설치하고 정도전에게 명해 성터를 측정하고 조사하게 했지요. 이에 정도전은 백악산(현재 북악산), 인왕산, 목멱산(현재 남산), 낙산에 올라 실측한 뒤 네 산을 연결하는 성터를 결정했습니다. 이듬해 정월부터 성을 쌓기 시작했지요. 주로 토성을 만들었는데, 일부는 돌로 쌓은 곳도 있어요. 이때 쌓은 토성은 세종 때 모두 옥수수알 모양의 돌로 교체해 석성을 만들었다고 하지요. 이후 숙종 때는 돌의 크기를 네모반듯한 모양으로 규격화해 이전보다 더 튼튼한 성벽을 만들었지요.

일제 강점기인 1915년 일제는 근대 도시로의 발전이라는 핑계로 경성시 구역 개수 계획이라는 것을 만들어 성문과 성벽을 무너뜨렸어요. 그 결과 현재 삼청동과 장충동 일대의 성벽과 서울 흥인지문, 서울 숭례문, 숙정문, 광희문, 창의문 등의 성문, 암문과 수문, 여장, 옹성 등

방어 시설 일부만 남게 되었지요. 아쉽기는 하지만 남아 있는 사적을 통해서도 조선 시대 축성의 변화 과정과 역사를 살펴볼 수 있어요.

성곽은 산등성이를 활용해서 이어 가다 보니 위에서 보면 구불구불한 모양이에요. 성문은 서울 흥인지문, 서울 숭례문, 돈의문, 숙정문 등 사대문과 혜화문, 광희문, 소의문, 창의문 등 사소문이 있습니다. 한양 성곽은 세월이 흐르면서 소실된 부분이 많아 최근 복원 작업이 계속 이루어지고 있어요. 지금은 성곽을 '서울 한양 도성'이라고 부르며, 일부 구간은 시민들이 성곽 길을 따라 걸을 수 있도록 조성해 놓았답니다.

서울 한양 도성(인왕산 구간) |
조선, 사적 제10호, 서울 종로구 누상동
한양 도성은 수도의 경계를 표시하고 외부의 침입을 방어하기 위해 축조된 성이다. 총 둘레는 약 18km에 달한다. 사진은 성곽 가운데 인왕산의 산등성이를 따라 축조된 구간의 모습이다.

서울의 사대문, 유교 사상을 구현하다

정도전이 수립한 도성 축조 계획에 따라 한양 건축에는 유교 사상이 구현되었다. 한양을 드나드는 백성들이 '인의예지신(仁義禮智信)'의 유교 덕목을 존중하며 지키기를 바라는 마음으로 동대문은 흥인지문(興仁之門, 인을 흥성하게 하는 문), 서대문은 돈의문(敦義門, 의를 돈독하게 하는 문), 남대문은 숭례문(崇禮門, 예를 숭상하는 문), 북대문은 숙정문(肅靖門, 엄숙하고 조용하게 하는 문)이라 했다. 또 사대문에 들어 있는 네 가지 덕목 가운데 '믿음(信)'이 두루 퍼지도록 한양 중심에 보신각(普信閣)이라는 종루를 만들었다.

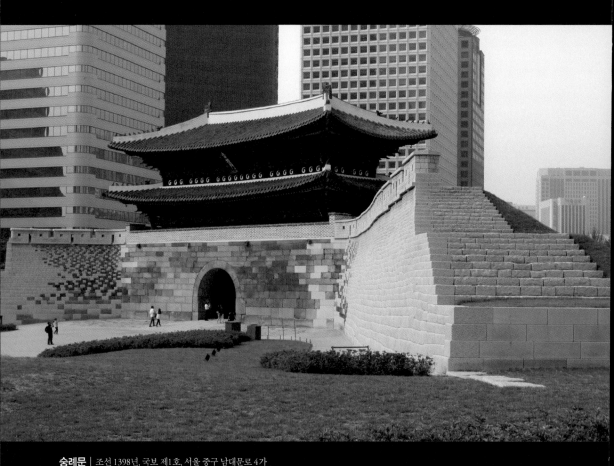

숭례문 | 조선 1398년, 국보 제1호, 서울 중구 남대문로 4가
서울 한양 도성의 정문으로 남쪽에 있어 남대문이라고도 부른다. 앞면 5칸, 옆면 2칸 규모의 2층 건물이며 서울에 남아 있는 가장 오래된 목조 건물이다. 2008년 방화로 큰 피해를 입었으나 2013년에 복원되었다.

돈의문 | 조선 1396년, 서울 종로구 새문안길
도성의 서쪽에 있어 서대문이라고도 불렀다. 1915년 일제의 도시 계획에
의해 철거되어 아무런 흔적도 남아 있지 않다.

숙정문 | 조선 1396년, 사적 제10호, 서울 종로구 삼청동
도성의 북쪽 대문이다. 비밀 통로인 암문이어서 문루가 없었지만 1976년 성
곽을 복원할 때 문루를 건축했다.

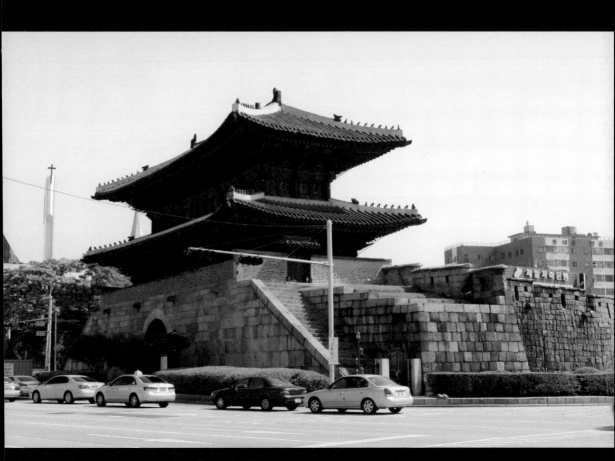

흥인지문 | 조선 1398년, 보물 제1호, 서울 종로구 종로 6가
도성의 동쪽에 있는 문이어서 동대문이라고도 부른다. 앞면 5칸, 옆면 2칸 규모의 2층 건물 위에 우진각지붕을 올렸다. 도성의 성문 가운데 유일하

수원 화성, 아름다운 위엄을 보이다

조선 시대에 세워진 지방 성곽에는 어떤 것들이 있을까요? 지방에는 고창 읍성과 순천 낙안 읍성, 남원 읍성, 진주성, 서산 해미 읍성, 수원 화성 등 수많은 성곽이 있습니다. 이러한 성곽들은 전반적으로 산지가 많은 우리나라 지형을 그대로 이용한 경우가 많아요. 성곽 재료도 부근의 산돌을 깨 이용하거나, 돌이 없는 산은 흙을 깎아 성벽을 만들었지요. 이렇게 산지를 잘 이용했기 때문에 옹성과 치성, 망루 등의 시

설을 따로 만들 필요가 없는 경우도 있었답니다.

우리나라의 성곽 건축 중 단연 최고는 수원 화성이라 할 수 있습니다. 1794년(정조 18년)에 착공해 1796년 9월에 준공한 수원 화성은 실학자 정약용이 설계했고, 그가 고안한 거중기를 사용해 만들었어요. 기존의 화강암으로 쌓던 방식을 버리고 벽돌로 성을 축조했지요.

수원 화성은 길이가 5.4km나 되는 어마어마한 성곽이에요. 동서남북으로는 창룡문, 화서문, 팔달문, 장안문이 있고, 성곽의 구성 요소인

수원 화성 | 조선 1796년, 사적 제3호, 수원 팔달구 장안동
서쪽으로는 팔달산을 끼고, 동쪽으로는 구릉을 따라 쌓은 성곽이다. 높이 4~6m 정도의 성벽이 도시의 중심부를 감싸고 있다.

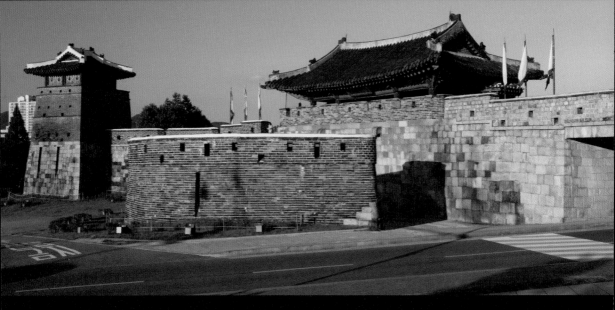

화서문 | 조선, 보물 제403호, 수원 팔달구 장안동

높은 축대 위에 세워진 화성의 서쪽 문이다. 축대 가운데에는 무지개 모양의 홍예문과 벽돌로 쌓은 반달 모양의 옹성이 있다. 옹성의 북쪽에는 공심돈이 성벽을 따라서 연결되어 있다. 공심돈은 초소 역할을 하던 곳으로, 벽에 구멍이 있어 여기서 바깥을 향해 활이나 총을 쏠 수 있다.

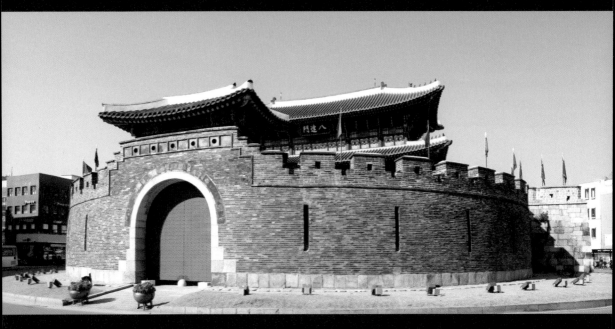

팔달문 | 조선, 보물 제402호, 수원 팔달구 팔달로

수원 화성의 남쪽 문으로 화성에 있는 여러 건물 가운데 가장 크고 화려하다. 앞면 5칸, 옆면 2칸의 중층 건물 위에 우진각지붕을 올려 문루를 세웠다. 문의

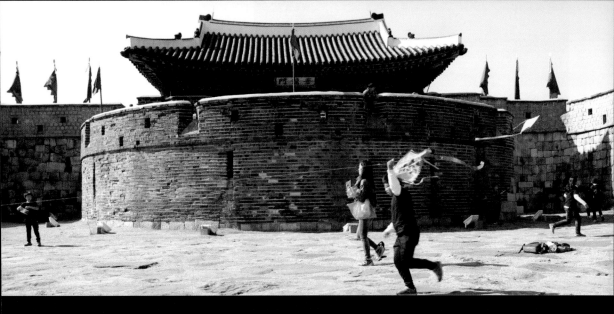

창룡문 | 조선, 수원 팔달구

수원 화성의 동쪽 문이다. 홍예문 위에 문루를 세웠고, 바깥쪽에는 옹성을 쌓았다. 6 · 25전쟁으로 인해 홍예문과 문루가 크게 훼손되었으나 1975년에 원래 모습으로 복원되었다.

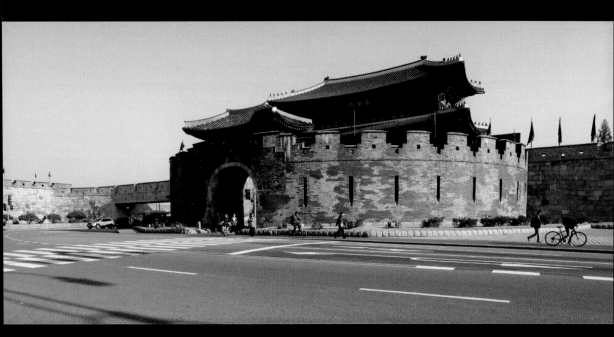

장안문 | 조선, 수원 장안구

수원 화성의 북문이다. 규모나 구조는 서울의 숭례문과 비슷하나 숭례문과는 달리 문 주변에 옹성, 적대(적의 움직임을 살피고 성문에 접근하는 적을 공격할 수 있도록 성벽 바깥에 쌓은 높은 대)와 같은 방어 시설이 설치되어 있다.

화홍문 | 조선, 수원 장안구

화강암으로 쌓은 다리 위에 세워진 수원 화성의 북쪽 수문이다. 수문에는 쇠창살을 설치해 적의 침입을 막았다. 일곱 개의 수문을 통해 맑은 물이 흐르는 아름다운 광경은 수원 8경 가운데 하나로 꼽힌다.

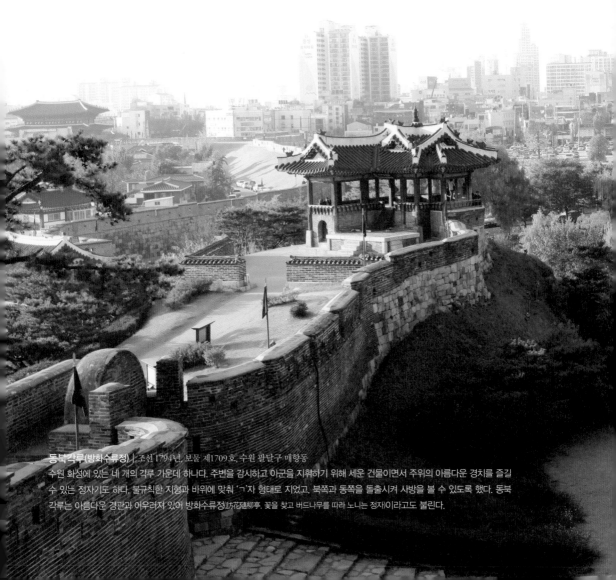

동북각루(방화수류정) | 조선 1794년, 보물 제1709호, 수원 팔달구 매향동

수원 화성에 있는 네 개의 각루 가운데 하나다. 주변을 감시하고 아군을 지휘하기 위해 세운 건물이면서 주위의 아름다운 경치를 즐길 수 있는 정자기도 하다. 불규칙한 지형과 바위에 맞춰 'ㄱ'자 형태로 지었고, 북쪽과 동쪽을 돌출시켜 사방을 볼 수 있도록 했다. 동북 각루는 아름다운 경관과 어우러져 있어 방화수류정(訪花隨柳亭, 꽃을 찾고 버드나무를 따라 노니는 정자)이라고도 불린다.

입구에서 바라본 동북각루

옹성, 성문, 암문, 봉수대 등을 모두 갖추고 있지요. 수원 화성은 군사
적 방어 기능과 상업적 기능을 함께 갖고 있어 실용적인 측면에서도
매우 훌륭한 성곽이에요. '동양 성곽의 백미'라고 불릴 만하지요. 수원
화성은 1997년에 유네스코 세계 문화유산에 당당히 등재되었답니다.

산성, 왜군의 침략에 맞서 백성을 지켜 내다

지금까지 살펴본 성곽들은 관청을 포함한 시가지 전체가 긴 성벽으로
둘러싸인 형태였습니다. 이번에는 유사시를 대비해 만든 산성에 관해
알아보기로 해요. 산성은 주로 전란을 겪으면서 크게 발달했습니다.
대표적인 산성으로는 남한산성, 오산 독산성, 여주 파사성, 고양 행주
산성 등이 있어요.

　먼저 서울 근교의 남한산성과 오산 독산성에 관해 살펴볼까요? 남한

남한산성(서문) | 조선, 사적 제
57호, 광주 중부면 산성리
북한산성과 함께 수도 한양을 지
키던 산성이다. 병자호란 때 인조
가 이 성으로 피신해 45일을 버텼
으나, 식량이 떨어져 결국 세자와
함께 서문을 열고 삼전도에서 치
욕적인 항복을 했다.

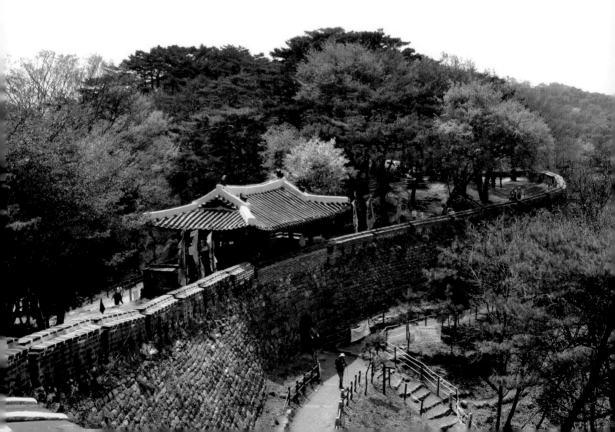

산성은 조선 시대 이전에 만들어졌으나, 조선 초기에 국방 시설을 정비하는 과정에서 고쳐 지어졌습니다. 군사적 요새지로 주목받기 시작한 것은 임진왜란 때부터였지요. 성벽은 자연석과 다듬은 돌을 섞어서 쌓았어요. 기단부에는 성벽의 무게를 충분히 견디도록 크고 잘 다듬은 돌을 사용했고, 상부로 올라갈수록 작은 돌을 이용했지요.

남한산성에는 어느 산성보다 부대시설이 많이 설치되었어요. 특히 인조 이후에는 유사시 임금이 묵을 행궁을 비롯해 관아와 옥, 객사, 종각은 물론 궁인들과 식솔들, 주민들이 거주할 수 있는 민가 등 수백 동의 건물이 있었지요. 조선 후기에는 승병이 주둔하면서 사찰도 많이 만들어졌답니다.

오산 독산성은 백제 때 쌓은 석축 산성으로 삼국 시대부터 고려 시대까지 군사적 요충지로 사용되었습니다. 1594년(선조 27년)에는 백성이 힘을 모아 산성을 다시 쌓았고, 이후 여러 차례 보수 공사가 이루어졌어요. 성에는 물이 부족했는데, 임진왜란 때 왜군도 이를 짐작하고

오산 독산성 | 조선, 사적 제140호, 오산 지곶동
독산성이 언제 만들어졌는지는 분명하지 않다. 백제 시대에 쌓은 성으로 추정하고 있다. 둘레가 3,240m에 달하는 큰 성이지만 성 안에 물이 부족한 것이 큰 단점이었다.

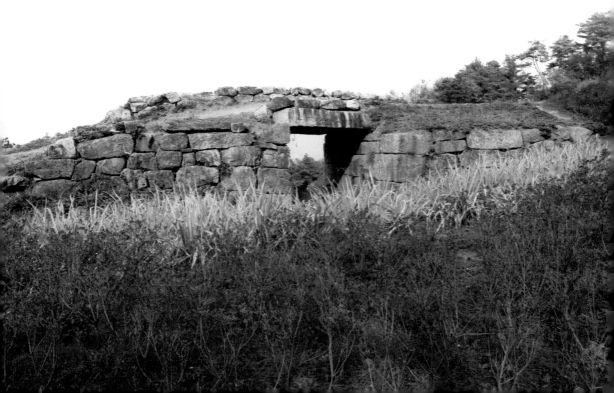

고양 행주산성(왼쪽) | 삼국, 사적 제56호, 고양 덕양구 행주내동 산봉우리를 둘러싼 작은 규모의 내성과 계곡을 에워싼 외성의 이중 구조다. 삼국 시대 토기 조각이 출토되는 것으로 보아 임진왜란 전에도 중요한 군사 기지였음을 알 수 있다.

행주 대첩 비각(오른쪽) | 조선 1602년, 고양 덕양구 행주내동 임진왜란 때 권율 장군이 행주산성에서 왜군을 대파한 것을 기념하기 위해 부하들이 덕양산 정상에 세운 비다.

물 한 동이를 산 위로 올려 보내 조선 사람들을 조롱했다고 합니다. 권율 장군은 산성에 물이 많은 것처럼 보이게 하기 위해 백마를 산 위로 끌고 가 흰 쌀로 백마를 씻기는 시늉을 했어요. 왜군들은 흰 쌀을 물로 잘못 보고 성에 물이 풍부하다고 여겨 그 자리에서 퇴각했지요. 권율 장군의 기지를 엿볼 수 있는 일화입니다.

이제 지방으로 내려가 여주 파사성과 고양 행주산성을 살펴보도록 해요. 여주 파사성은 테뫼식 석축 산성입니다. 신라 때 축조된 성벽을 조선 시대까지 계속 사용하다가 임진왜란 때 증축했어요. 성 일부가 한강 변으로 돌출되어 있어 강을 한눈에 내려다볼 수 있는 매우 훌륭한 요새였답니다. **고양 행주산성**은 덕양산 정상부를 중심으로 흘러내려 오는 능선을 따라 조성한 포곡식 산성으로 흙과 돌을 혼합해 축성했어요. 산 정상

부를 에워싼 소규모의 내성과 북서쪽의 산등성이를 둘러싼 외성을 갖춘 이중 구조였지요. 이곳은 임진왜란 때 권율 장군이 주둔하면서 왜군과 싸워 대승을 거둔 곳으로 잘 알려졌어요.

궁궐 건축, 조선 왕조의 위엄을 드러내다

조선 시대에는 어느 시대보다 궁궐이 많이 지어졌어요. 그래서 조선 시대를 대표하는 건축은 궁궐 건축이랍니다.

조선 시대의 궁궐은 도성 건설의 종합적인 계획에 따라 만들어졌어요. 도성 건설은 종묘와 사직을 먼저 지은 뒤 궁궐을 짓고, 가장 마지막에 성벽을 쌓는 순서로 진행되었습니다. 궁궐은 국가의 존엄성을 백성에게 보이면서 정치와 사회, 경제, 교육 등 모든 업무를 관할하는 곳이었기 때문에 가장 먼저 지어졌지요. 도읍지를 정한 뒤 제일 먼저 지은 궁궐은 경복궁입니다. 그 이후에 한양 도성에 세워진 궁궐로는 창덕궁, 창경궁, 인경궁, 경덕궁(지금의 경희궁), 경운궁(지금의 덕수궁) 등이 있지요. 이 가운데 지금까지 남아 있는 궁궐은 경복궁, 창덕궁, 창경궁, 경희궁, 덕수궁 등 다섯 궁궐이랍니다.

조선 전기에는 정궁(正宮, 임금이 거처하는 건물)으로 경복궁을, 이궁(離宮, 임금이 왕궁 밖에서 머물던 별궁으로 행궁이라고도 함)으로 창덕궁을, 별궁(別宮, 특별히 따로 지은 궁전 또는 왕이나 왕세자의 혼례 때 왕비나 세자빈을 맞아들이던 궁전)으로 창경궁을 사용했어요.

그렇다면 이 궁궐들은 모두 같은 시기에 지어진 것일까요? 궁궐이 만들어진 시기는 조금씩 차이가 있습니다. 지금부터 만들어진 순서대로 자세히 살펴보도록 해요.

조선의 으뜸 궁궐, 경복궁

경복궁은 1395년(태조 4년)에 건립되어 줄곧 정궁으로 사용되었습니다. 주산인 백악산(지금의 북악산)을 뒤로하고 있으며, 도성의 북쪽에 있다고 해서 '북궐'이라고도 불렀어요. 남쪽에서부터 보면 경복궁의 정문인 광화문, 궁성 안쪽의 첫 번째 문인 흥례문, 근정문을 거쳐 국가 의식을 치르고 신하들의 하례와 사신을 맞이하는 정전인 경복궁 근정전이 나오도록 배치되어 있습니다. 그 뒤로 왕과 신하들이 정치를 논하던 편전인 경복궁 사정전과 왕과 왕비가 일상생활을 하던 침전인 강녕전과 교태전이 이어져 있지요. 가장 북쪽에는 고종이 건청궁을 만들 때 지은 경복궁 향원정이 있어요. 즉 광화문-흥례문-근정문-근정전-강녕전-교태전-향원정이 직선 축으로 놓여 있는 것이지요.

경복궁 경회루 | 조선, 국보 제224호, 서울 종로구 세종로
임진왜란 때 불타 버린 후 폐허로 남아 있던 것을 고종 때 다시 지었다. 앞면 7칸, 옆면 5칸의 2층 건물에 팔작지붕을 얹은 모습이다. 우리나라에서 단일 평면으로는 규모가 가장 크다.

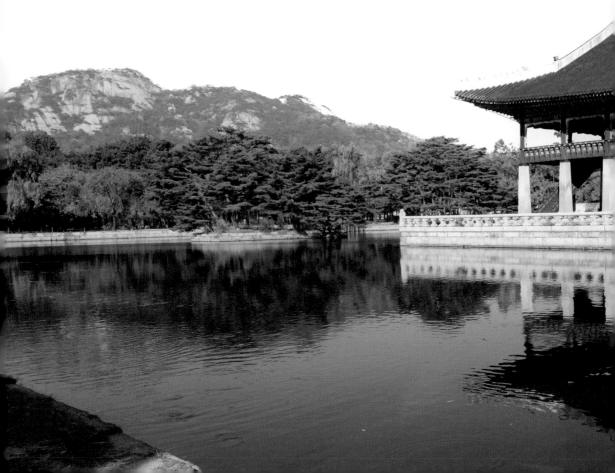

경복궁 근정전을 바라보며 왼쪽으로 나가면 외국 사신을 접대하거
나 연회 장소로 사용하던 **경복궁 경회루**가 나옵니다. 경복궁 경회루는
인공 연못 위에 지어진 2층 누각 건물이에요. 연못과 건물이 멋진 조
화를 이루고 있지요. 현재 남아 있는 목조 건축물 가운데 가장 크고 아
름다운 건축물에 속한답니다. 경복궁 근정전 오른쪽으로는 왕세자와
왕세자비의 생활 공간인 자선당과 비현각이 있지요.

경복궁에서 빠뜨리지 말아야 할 건축물로는 경복궁 아미산 굴뚝과
경복궁 자경전 십장생 굴뚝을 꼽을 수 있습니
다. 특히 **경복궁 자경전 십장생 굴뚝**은 공간

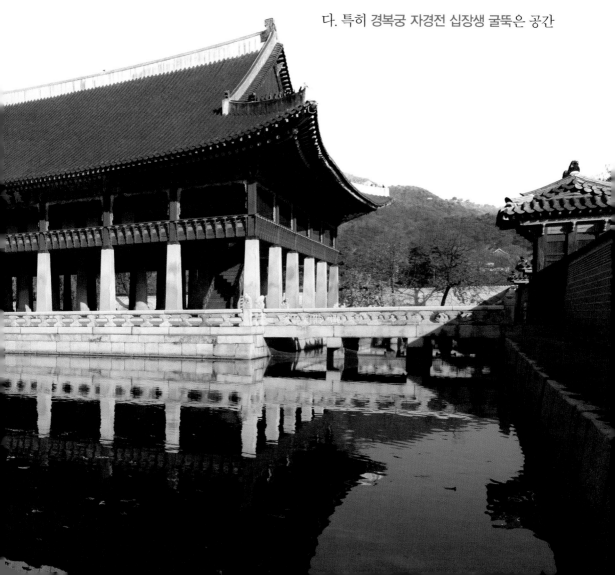

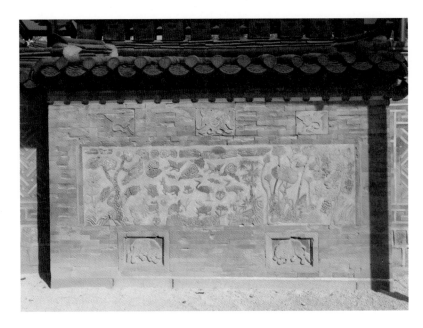

미학적인 요소로도 매우 뛰어나지요.

경복궁 건물의 많은 지붕 가운데 색다른 지붕이 하나 있어요. 바로
교태전 지붕이지요. 교태전의 지붕에는 용마루가 없어요. 왕이 최고
권력자였기 때문에 왕을 상징하는 용을 왕비 처소에 올릴 수 없었기
때문이지요. 그 뒤에 있는 **경복궁 아미산 굴뚝**과 글자와 꽃, 나비, 대나
무 모양을 흙으로 구워 새겨 넣은 꽃담장들은 우리나라의 아름다움을
대표하는 건축이라 할 수 있어요. 이렇게 훌륭한 건축물이 1592년 임
진왜란으로 불에 탄 후 270여 년 동안 중건되지 못했습니다. 고종의
아버지인 흥선 대원군에 의해 1868년 준공된 후에야 비로소 조선 왕
조의 정궁 역할을 회복했지요.

경복궁의 대표적인 건물이라 할 수 있는 경복궁 근정전에 관해 좀
더 자세히 살펴볼까요? 대체로 궁궐 건축은 비슷한 형태를 하고 있는

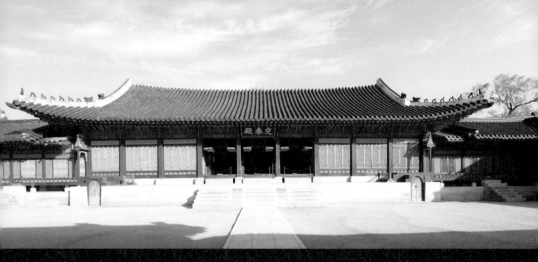

교태전 | 조선, 서울 종로구 세종로

중궁 또는 중전으로 불렸던 왕비의 침전이다. 기단 위에 앞면 9칸, 옆면 5칸 규모의 큰 건물을 올렸다. 경복궁과 더불어 창건되었으나 화재로 인해 소실되었다. 지금의 건물은 1990년에 새로 지은 것이다.

경복궁 아미산 굴뚝 | 조선, 보물 제811호, 서울 종로구 세종로

아미산은 경회루의 연못을 조성할 때 파낸 흙으로 만든 교태전의 후원이다. 이곳에는 교태전 아궁이와 연결되어 있는 네 개의 벽돌 굴뚝이 있다. 굴뚝은 벽돌을 육각형 모양으로 쌓아 올려 만든 것이다. 위에는 지붕이 얹혔고 인근 벽면에는 박쥐, 봉황, 불로초, 바위, 사슴 등 각종 무늬가 새겨져 있다.

것이 많으므로 이를 통해 다른 궁궐 건축도 짐작해 볼 수 있습니다.

경복궁 근정전을 보면, 계단 중앙에 왕의 가마가 지나가는 길인 답도가 있어요. 답도란 밟고 올라가는 돌이라는 뜻입니다. 왕이 근정전에 오를 때 가마인 '연'을 타고 바로 오를 수 있도록 계단을 없애고 평평하게 만든 것이지요. 경복궁 근정전의 내부는 한 칸으로 뚫린 통층 구조로 되어 있습니다. 아래층과 위층을 구분하지 않아서 넓고 높아 보이지요. 이곳에서 왕의 즉위식이나 세자 책봉식, 사신 영접 등 중요한 국가 행사를 치렀기 때문에 그만큼 웅장하고 권위 있는 느낌이 들도록 통층으로 만든 것이에요. 지붕은 귀솟음 기법으로 조성했어요. 귀솟음 기법이란 지붕의 좌우 측면으로 갈수록 위로 들려 올라간 형태로 처마를 만들고, 이에 맞추어 기둥 높이와 기울기를 조절해 건물 전체의 균형을 잡는 방식이랍니다. 이러한 기법은 종묘나 영주 부석사 무량수전 등에서도 볼 수 있어요.

경복궁 근정전에는 또 하나의 놀라운 건축술이 숨어 있습니다. 넓은 뜰처럼 보이는 마당은 아무리 많은 비가 오더라도 빗물이 고이지 않아요. 참 신기하지요? 경복궁 근정전은 얼핏 보기에는 평평해 보이

경복궁 근정전 | 조선 1395년, 국보 제223호, 서울 종로구 세종로 앞면 5칸, 옆면 5칸 규모의 중층 건물이다. 다포 양식에 따라 기둥마다 공포를 배치했다. 팔작지붕을 얹어 화려하다. 건물의 기단과 계단의 난간 기둥에는 여러 동물들을 조각해 놓았다.

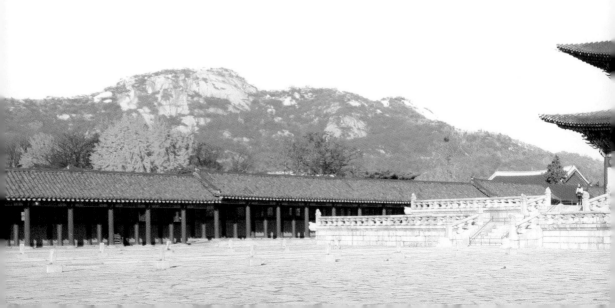

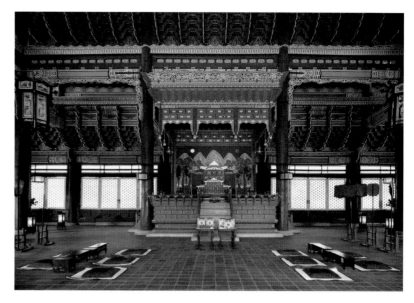

근정전 내부
근정전에는 놀라운 건축술들이 숨겨져 있다. 양식이 과한 감은 있지만 조선 말기 건축의 정수라 할 만하다.

지만, 사실은 북쪽 담장에서 근정문이 있는 남쪽까지 기울어져 있어요. 행랑 위의 지붕이 북쪽으로 갈수록 일정하게 높아지고, 그에 따라 기둥의 길이는 짧아지지요. 북쪽으로 갈수록 지면이 높아지기 때문에 지붕 높이와 기둥 길이를 이용해 착시 현상을 일으키도록 설계한 거

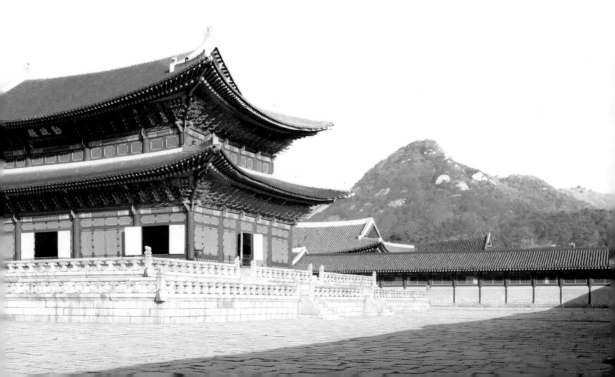

예요. 그래서 마당이 경사져 있다는 느낌을 받지 못하는 것이랍니다. 또 근정문을 중심으로 좌우 행랑의 끝 부분 모퉁이에 빗물이 빠져나갈 수 있는 하수 시설이 설치되어 있어요. 그래서 아무리 비가 많이 와도 경복궁 근정전에는 빗물이 고이지 않는 것이지요. 그뿐만 아니라 경복궁 근정전 바닥에는 박석이라고 하는 돌이 깔려 있어요. 이 돌은 표면을 거칠어 사람들이 미끄러지는 일을 방지하고, 햇빛이 돌에 반사되어 눈이 부시는 것을 막아 주었지요. 이처럼 경복궁 근정전은 건물 내부와 외부 모두를 과학적이고 창의적으로 만들었답니다.

조선의 네 궁궐, 창덕궁 · 창경궁 · 경희궁 · 덕수궁

창덕궁은 1405년(태종 5년) 경복궁 동쪽에 이궁으로 지은 궁궐입니다. 임진왜란 이후에는 경복궁을 대신해 오랫동안 정궁 역할을 했어요. 경복궁의 동쪽에 있다고 해서 창경궁과 함께 '동궐'이라고도 했지요. 창덕궁에는 비원이라는 아름다운 후원이 있습니다. 이 후원은 정원 건축에서 자세히 알아보도록 해요.

창덕궁 후원의 부용지 일대 |
조선, 서울 종로구 와룡동
창덕궁 후원에는 다양한 정자, 연못, 수목, 괴석 등이 멋진 조화를 이루고 있다. 후원 입구의 오르막길을 지나 비탈길에 내려서면 네모난 부용지 주변에 자리 잡은 부용정(왼쪽), 주합루(가운데), 영화당(오른쪽)이 보인다.

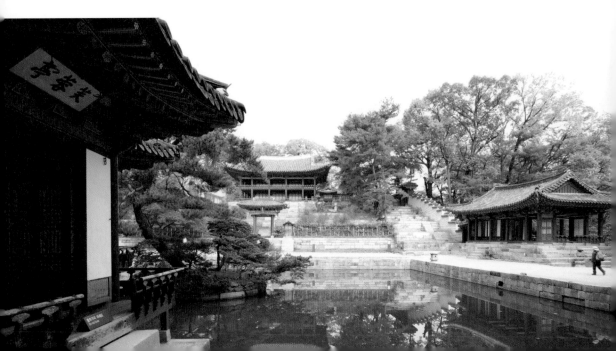

창경궁은 1483년(성종 14년) 창덕궁 동쪽 수강궁 터에 홀로 된 왕비들을 모시기 위해 세운 별궁이었어요. 임진왜란 때 도성의 세 궁궐은 모두 불타고 말았습니다. 한양으로 돌아온 선조는 창덕궁을 중건했고, 1610년(광해군 2년)에 창덕궁과 창경궁을 함께 완공했어요. 창경궁은 순종이 즉위한 뒤부터 많은 변화가 있었던 궁궐입니다. 일제는 1909년 궁궐 안의 건물들을 무너뜨린 뒤 동물원과 식물원을 설치하고 궁 이름도 창경원으로 낮추어 불렀어요. 1984년에 궁궐 복원 사업으로 원래의 이름인 창경궁을 되찾았지요. 그때 궐 안의 동물들은 서울 대공원으로 옮기고 벚나무는 모두 없애 버렸답니다.

광해군은 새로운 궁궐도 건축했어요. 왕기가 서렸다는 인왕산 자락에 인경궁과 경덕궁(지금의 경희궁)을 짓도록 했지요. 인경궁은 인조 때 헐려 지금은 자취가 사라졌어요. 경덕궁은 원래 인조의 아버지인 원종(정원군)의 사저가 있던 곳입니다. 경복궁 서쪽에 세워졌다 해 '서궐'로 불렸지요.

창경궁 명정전 | 조선, 국보 제226호, 서울 종로구 와룡동
국가의 큰 행사를 치르던 창경궁의 정전이다. 앞면 5칸, 옆면 3칸 규모의 1층 건물이며 기둥은 다포 양식을 따랐다. 지붕은 팔작지붕을 얹었다.

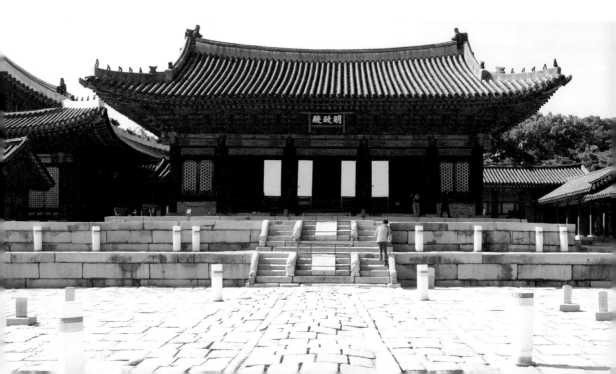

덕수궁의 본래 이름은 경운궁이었는데, 1907년 고종이 순종에게 양
위한 후 이곳에 살면서 이름을 덕수궁으로 바꾸었어요. 이곳은 원래
성종의 형인 월산 대군의 집이었습니다. 임진왜란 때 선조가 의주까
지 피란 갔다가 1593년 서울로 돌아와서 거처할 왕궁이 없자 덕수궁
을 임시 궁궐로 사용하면서 '정릉동 행궁'이라 불렀어요. 이후 1611년
(광해군 3년)부터 다시 경운궁이라 불렀지요. 덕수궁은 조선 시대 궁
궐 가운데 가장 규모가 작습니다. 개인 저택을 궁궐로 개축했기 때문
에 전각 배치도 질서 정연하지 못해요. 그리고 석조전과 정관헌 등 서
양식 건물이 들어서 있어서 고유한 궁궐 양식과는 다른 모습이지요.

허물 수 없는 벽이 집 안에 세워지다

조선 시대 사람들은 어떤 주택을 짓고 살았을까요? 조선 시대에는 유교 사상과 엄격한 신분 제도로 말미암아 주택 건축 규정도 신분에 따라 달랐습니다.

조선 시대에 왕궁이 아닌 일반 주택 규모의 최대 한계치는 99칸이었어요. 대군은 60칸, 군과 공주는 50칸, 옹주와 종친, 2품 이상 관리는 40칸, 3품 이하는 30칸, 일반 서민은 20칸으로 규모를 제한했어요. 집터와 집에 쓰이는 재료의 크기까지 규정되어 있었지요.

집터를 정할 때는 풍수지리설에 많이 의지했어요. 집 뒤에는 산이 있고 앞으로는 물이 흐르는 배산임수(背山臨水)의 형세를 좋은 집터라고 여겼지요. 이러한 터에는 주로 씨족 마을이 형성되었어요. 대표적으로 15세기 이전부터 마을을 이룬 경주 양동 마을과 안동 하회 마을이 있지요. 안동 하회 마을에는 조선 시대 사대부가의 생활을 연구하는 데 큰 도움이 되는 귀중한 건축물들이 많이 남아 있답니다.

현존하는 조선 시대의 주택은 대부분 18세기 이후에 지어졌습니다. 주택 유형은 크게 양반들이 생활하던 상류 주택과 중인이나 중간 정도의 경제력을 가진 사람들이 살던 중류 주택, 일반 백성이 살던 서민 주택으로 나눌 수 있어요.

우선 상류 주택은 크게 세 영역으로 나눌 수 있습니다. 집안의 남자 주인이 거처로 사용하는 사랑채와 노비가 머무는 행랑채, 그리고 여인네와 어린이가 생활하는 안채로 되어 있지요. 대체로 양반가 주택은 'ㅁ'자 형태가 많습니다. 여인들의 공간은 가운데 부분에 있어서 여인들은 폐쇄적인 생활을 할 수밖에 없었지요.

상류 주택의 대표적인 예로 서울의 북촌 한옥 마을과 경주 양동 마을 등 각 지방의 양반 집성촌을 들 수 있습니다. 북촌 한옥 마을은 경복궁과 창덕궁 사이에 조선 시대 양반들의 거주지가 형성되어 있었던 곳이에요. 경북 청송에는 심 부잣집으로 널리 알려진 송소 고택이 있습니다. 송소 고택은 개인 주택 가운데 흔치 않은 99칸 집이에요. 전형적인 조선 시대 상류 주택의 건축 양식을 갖추고 있지요. 안동 칩와당 고택은 조선 후기의 전통 가옥이에요. 안채와 문간채로 이루어져 있으며, 방 안에는 신주를 모시는 감실을 별도로 두는 등 상류 주택의

형태를 잘 갖추고 있답니다.

　중류 계층의 주택은 상류 주택과 모양이 비슷하나 규모는 다소 작았어요. 상류 주택은 20여 칸부터 99칸까지 규모 차이가 컸지만, 중류 주택은 지방마다 큰 차이가 없었지요. 구조는 안채와 사랑채가 구별되어 있고, 그 사이에 중문이 있었어요. 중류 주택 역시 남녀가 쓰는 공간을 분리했지요. 특히 가장은 사랑방, 장자는 작은 방, 안주인은 안방, 큰며느리는 건넌방 등 사용하는 공간이 위치에 따라 확실하게 정해져 있었답니다.

안동 하회 마을 | 조선, 안동 풍천면 하회리
낙동강 줄기가 마을을 감싸고 도는 모습이 독특하고 아름답다. 안동 하회 마을은 풍산 유씨의 씨족 마을이다.

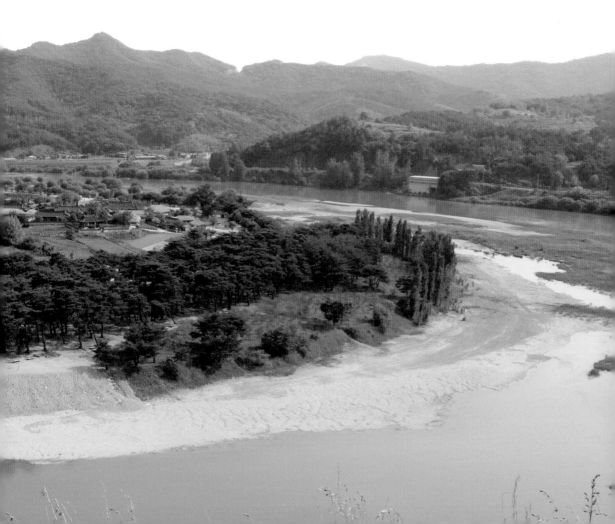

안동 칩와당 고택 | 조선, 안동
도산면 온혜리
조선 시대 상류 계층의 집이다. 안
채와 문간채로 구성되어 있다. 안
채의 경우 마루가 가운데에 깔려
있고 그 양옆에 온돌방이 있는 구
조다. 방들은 각각 부엌, 아궁이와
이어져 있다.

서민주택의 내부 구성은 지역별로 상당히 큰 차이를 보입니다. 기
후나 지리적 여건 등 자연환경의 영향이 크기 때문이에요. 경상도와
전라도 지역의 주택을 남부 지방형, 전라도와 충청도 일부 지역의 주
택을 서부 지방형, 경기도와 강원도 일부 지역의 주택을 중부 지방형,
함경도와 평안도 지역의 주택을 북부 지방형, 제주도의 주택을 제주
지방형으로 구분해 부릅니다.

지역별로 서민주택은 어떤 모양을 하고 있을까요? 남부와 서부, 제
주도 지역은 일자형을 갖추고 있으며, 중부 지역에는 'ㄱ'자형이나
'ㄷ'자형이 많습니다. 강원 산간 지역과 북부 지역은 'ㅁ'자형이 많고

요. 이들 집의 기본 요소는 대개 부엌, 방, 마루의 세 공간입니다. 외부 공간은 본채와 식솔이 늘어남에 따라 신축이 가능한 아래채와 외양간, 마구간, 뒷간 등을 합친 헛간채가 있고, 사립문, 마당, 이들을 둘러싸고 있는 울타리 등으로 구성되어 있지요.

자연과 풍토를 중시하는 민가는 간소하게 목조로 짓거나 초가지붕을 이는 등 지역 특성에 따라 유형을 달리했어요. 북부 지역은 밭 전자(田) 모양의 평면으로 정주간(부엌과 안방 사이에 벽이 없이 부뚜막에 방바닥을 잇달아 꾸민 부엌)이 특색이고, 중부 지역은 'ㄱ'자형에 대청마루를 두었습니다. 남부 지역은 일자형의 마루와 툇마루를 두어 중부나 북부 지역보다 개방적으로 지었지요.

지역에 따른 가옥 구조
서민주택의 내부 구성은 기후나 지리적 여건 등 자연환경의 영향을 크게 받는다. 북부 지역으로 갈수록 구조가 폐쇄적이다.

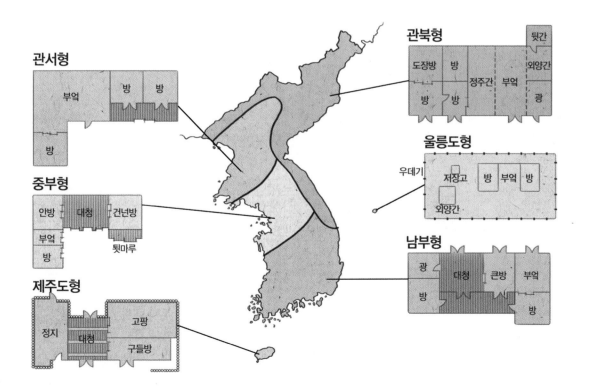

왕가의 사당에 유교 정신을 담다

조선 시대의 유교 건축에는 어떤 의미가 깃들어 있을까요? 유교 건축으로는 크게 사묘 건축, 문묘 건축 등을 들 수 있습니다.

사묘(祠廟) 건축이라는 말이 좀 어렵지요? 사묘 건축은 유교의 조상 숭배 사상과 밀접한 관계가 있습니다. 유교 사회에서 제사를 지내는 묘는 위패를 모신 사당을 뜻해요. 여기에는 왕실의 조상을 모시는 종묘, 가정의 조상을 모시는 가묘, 유교가 생겨난 근본을 잊지 않고 숭배하기 위한 공묘 등이 있지요. 이 가운데 동양의 유교 정신이 가장 잘 구현된 종묘 건축에 관해 좀 더 자세히 살펴볼까요?

종묘는 조선 시대의 왕과 왕비, 그리고 왕위에 오르지는 않았으나 죽고 나서 왕의 칭호를 받은 왕과 그 비의 신주를 모시고 제사를 지내

종묘 정전 | 조선, 국보 제227호, 서울 종로구 훈정동
종묘 영녕전과 구분해 태묘(太廟)라고 부르기도 한다. 건물에 모실 신위의 수가 늘어날 때마다 옆으로 증축해서 가로로 긴 형태의 건물이 되었다. 총 19칸이다.

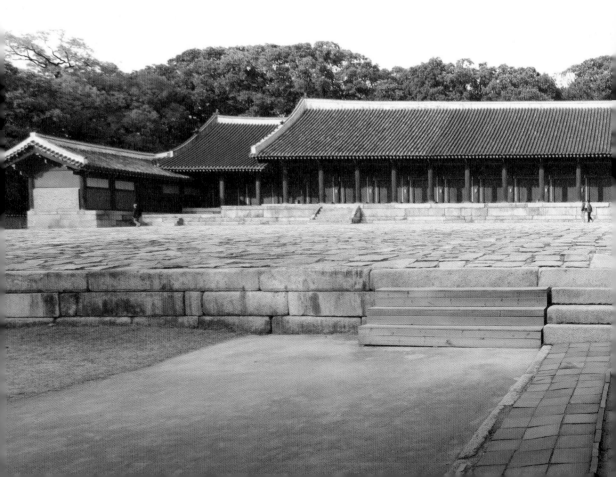

온 왕실의 사당입니다. 현재 종묘의 중심 건물은 종묘 정전과 종묘 영녕전인데, 태조가 종묘를 건설했을 때는 종묘 정전뿐이었어요. 정전은 조선의 역대 왕과 왕비의 신위를 모신 사당이랍니다. 종묘 영녕전은 정전에 모시지 않은 왕과 왕비의 신위를 모신 별묘로서 세종 때 처음 건립했지요.

종묘를 방문한다면 미리 알아야 할 사실이 있어요. 종묘의 정문을 들어서면 넓적한 돌을 깐 세 개의 길이 길게 나 있습니다. 이를 삼도라 하는데, 가운데 길이 양옆의 길에 비해 약간 높지요. 가운데 약간 높은 길은 조상신이 다니거나 제사 때 향로를 받들고 다니는 길이고, 동쪽의 낮은 길은 임금이 다니는 길, 서쪽의 낮은 길은 세자가 다니는 길이에요. 따라서 가운데 길은 우리가 올라가면 안 되는 곳이랍니다.

삼도
보통 철(凸)자형인데 진행 방향에 따라 가운데가 가장 높고, 그 다음이 오른쪽, 그리고 왼쪽 순이다. 명칭은 각각 조상신이 다니는 신향로(神香路), 임금이 다니는 어로(御路), 세자가 다니는 세자로(世子路)다.

또한 종묘의 문들에는 틈이 많이 있어요. 조상신이 드나들 수 있도록 일부러 그렇게 만든 것이랍니다. 종묘 정전의 남문은 혼백만 드나드는 문이기 때문에 왕도 동문으로 출입했다고 해요. 이처럼 종묘는 조상신을 잘 받들던 우리나라의 풍습을 배울 수 있는 곳이지요.

'신의 정원'이 살아나다

조선 왕릉은 모두 합하면 대략 40기 정도입니다. 왕릉은 18개 지역에 흩어져 있고, 모두 뛰어난 자연 경관 속에 자리 잡고 있어요. 왕릉을 건축에 포함하는 이유는 봉분뿐만 아니라 목조 제실, 비각, 왕실 주방, 수호군의 집, 홍살문, 무덤지기의 집을 포함한 필수적인 부속 건물도 함께 갖추고 있기 때문이랍니다. 게다가 왕릉 주변에는 갖가지 석물이 장식되어 있어서 조화미를 한껏 높이고 있어요.

조선 왕릉의 예술적 가치는 무엇일까요? 봉분의 축조 방식이나 울타리 설치, 각종 석물의 배치를 보면 중국이나 일본의 능묘와 다른 독특한 요소들이 있습니다. 예를 들어 문·무인석이나 난간석은 왕릉과 절묘한 조화를 이루며 독자적인 조형미를 보여 주지요. 특히 홍살문

선릉 | 조선, 사적 제199호, 서울 강남구 삼성동
조선 제9대 왕인 성종과 계비 정현 왕후의 무덤이다. 왕과 왕비의 능을 각각 다른 언덕에 조성하는 동원이강릉(同原異岡陵) 형식을 따랐다. 오른쪽 언덕에 성종의 능이 있고, 왼쪽 언덕에 정현 왕후의 능이 있다.

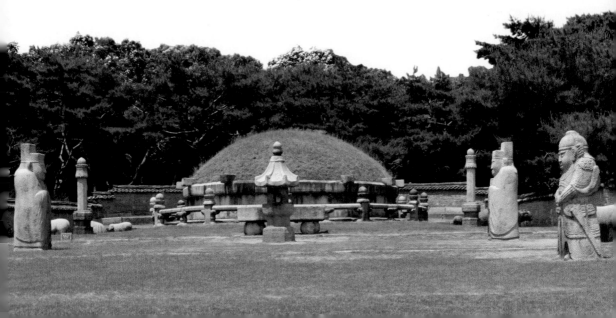

에서 향로를 따라 이어지는 정자각의 단순하면서 절제된 건축 형태는
조선 왕릉에서만 볼 수 있는 독특한 조형 세계라 할 수 있지요.

조선 왕릉의 종류로는 세조와 정희 왕후 윤씨의 능인 남양주 광릉
을 비롯해 구리 동구릉, 고양 서오릉, 파주 삼릉, 서울 선릉과 정릉, 서
울 헌릉과 인릉, 단종의 애사(哀史)가 서린 영월 장릉 등이 있습니다.

왕릉의 구조
왕릉 입구에서 처음 만나는 것은
홍살문(신성한 영역임을 상징하는 붉
은 문)이다. 홍살문을 통과해 참도
를 걸어가다 보면 정자각(제사를 지
내는 곳)에 도착한다. 이때 산 자는
참도 가운데 어도라 불리는 낮은
길로 가야 한다. 상대적으로 높은
길은 혼백이 다니는 길이기 때문
이다. 정자각 뒤편에는 시신을 안
치한 봉분이 있다. 봉분 앞에는 문
인석과 무인석, 장명등을 비롯한
각종 석물이 배치되어 있다.

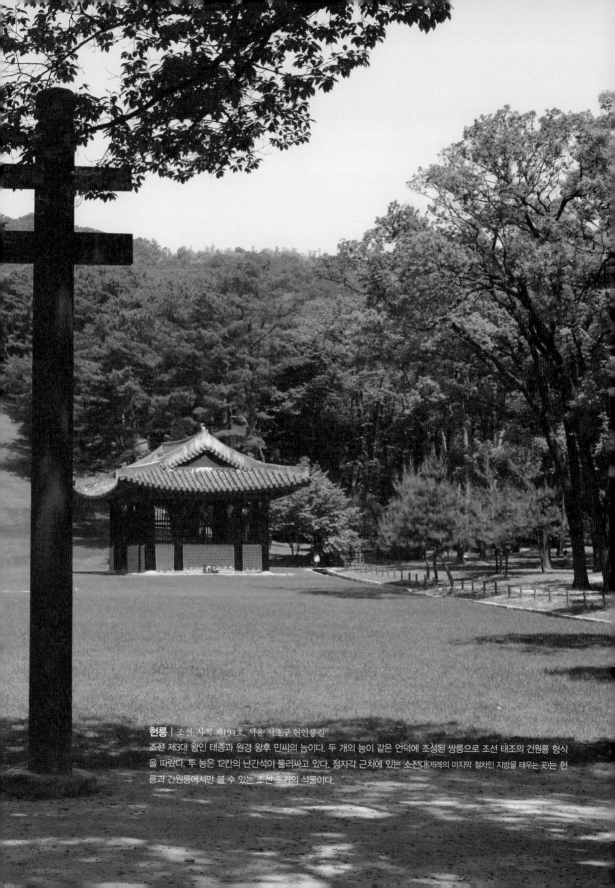

헌릉 | 조선, 사적 제194호, 서울 서초구 헌인릉길

조선 제3대 왕인 태종과 원경 왕후 민씨의 능이다. 두 개의 능이 같은 언덕에 조성된 쌍릉으로 조선 태조의 건원릉 형식을 따랐다. 두 능은 12칸의 난간석이 둘러싸고 있다. 정자각 근처에 있는 소전대(제례의 마지막 절차인 지방을 태우는 곳)는 헌릉과 건원릉에서만 볼 수 있는 조선 초기의 석물이다.

구리 동구릉은 조선을 세운 태조의 건원릉을 중심으로 문종과 현덕 왕후 권씨의 무덤인 현릉 등 아홉 개의 능이 모여 있는 왕릉군을 말해요. 고양 서오릉은 경릉(덕종과 소혜 왕후 한씨의 능), 창릉(예종과 계비 안순 왕후 한씨의 능), 익릉(숙종의 정비 인경 왕후 김씨의 능), 명릉(숙종의 계비 인현 왕후 민씨와 제2 계비 인원 왕후 김씨의 능), 홍릉(영조의 정비 정성 왕후 서씨의 능) 등 5기의 능으로 구성되어 있지요. 파주 삼릉에는 예종의 정비 장순 왕후 한씨의 공릉과 성종의 정비 공혜 왕후 한씨의 순릉, 진종과 효순 왕후 조씨의 영릉이 있어요. 파주 삼릉은 이들 능의 머리글자를 따서 '공순영릉'이라고도 부른답니다.

2009년에 조선 왕릉 40기가 유네스코 세계 문화유산으로 등록되었습니다. 조선 왕릉이 세계적으로 인정을 받은 이유는 다음과 같아요. 우선 조선 왕릉은 조선 시대 27명의 왕과 왕비, 그리고 사후 추존된 왕과 왕비의 무덤을 총망라한 것입니다. 또한 왕릉의 조성 과정과 관리 일지가 고스란히 남아 있고, 조선의 수준 높은 기록 문화를 알 수 있으며, 한 왕조의 무덤이 이렇게 온전하게 보존된 사례는 전 세계적으로 찾기 어렵기 때문이에요.

자연과 노니는 정원과 정자

조선 시대의 건축은 대체로 규모가 작고 소박하게 지어졌습니다. 하지만 사대부나 양반 계층은 돌부리 하나에도 위엄을 얹으려 노력했어요. 특히 주변 환경과 조화를 이루는 건물을 지으려고 노력했지요. 이에 따라 정원이나 정자도 자연미를 갖춘 훌륭한 건축으로 거듭날 수 있었답니다. 정원도 건축에 해당하느냐고요? 정원을 꾸미기 위해서

는 전체적인 구도와 물 빠짐, 주변 환경과의 조화 등 여러 상황을 고려해야 하므로 건축적인 기술이 필요합니다. 특히 조선 시대의 정원은 조경 기술과 건축적인 요소가 반영된 훌륭한 건축이라 할 수 있지요.

조선 시대에는 건물을 지을 때 산을 깎거나 나무를 베어 낸 후 반듯하게 지면을 만들어서 지었던 것이 아니라, 자연을 그대로 살리면서 자연과 어울리는 건물을 지었어요. 주택이든 사찰이든 정원은 그 안에 딸려 있었기 때문에 정원도 자연 그대로를 살려 만들었지요.

우리나라의 정원은 자연미를 기본으로 하면서 길은 땅의 형태를 따라 만들었고, 배수구나 계단도 무리하게 설치하지 않았어요. 꽃이나 나무 등을 따로 심어 인공적인 형태를 만들지도 않았지요. 자연미를 잘 살린 대표적인 정원으로는 창덕궁과 창경궁의 후원을 비롯해 경복궁 경회루의 연못이나 **담양 소쇄원**, 보길도 윤선도 원림 등을 들 수 있어요.

담양 소쇄원 | 조선 1530년, 전남 담양군 남면 지곡리
자연과 인공을 절묘하게 조화시킨 조선 중기 정원이다. 계곡의 굴곡과 경사에 맞춰 사다리꼴 형태로 지었다. 소쇄원 안에는 10여 개의 건물과 함께 대나무, 소나무, 단풍나무 등 다양한 나무가 있다.

한번은 일본인들이 창경궁의 후원을 다 돌아보고 나와서 "그런데 정원은 어디 있나요?"라고 물었다는 일화가 있습니다. 정원의 인공적인 미를 추구하는 일본인들의 눈에는 후원이 정원으로 보이지 않았던 거예요. 이러한 자연스러움이 조선 시대 정원의 특징이랍니다.

정자와 누각도 정원처럼 자연에 순응하면서 지은 건축입니다. 정자는 주변 경관을 감상하면서 휴식을 취하거나 즐기기 위한 공간 건축이에요. 이와 비슷한 것으로 누각이나 대(臺) 등이 있으나 일반적으로 외형과 기능이 다르답니다. 정자는 대체로 개인을 위한 공간이어서 규모가 작고 단층으로 된 것이 많아요. 조선 시대에는 창덕궁 부용정과 같은 궁궐 안 정자부터 개인 주택의 정자에 이르기까지 한국적인 아름다움을 지닌 정자들이 다양하게 만들어졌지요.

이에 반해 누각과 대는 공적인 기능을 하는 건축물이에요. 정자보다 규모가 크고 형태도 다양하지요. 밀양 영남루나 삼척 죽서루, 강릉 경포대, 안동 영호루 등 강가나 호숫가에 만들어져 자연을 조망하고

밀양 영남루 | 조선 초, 보물 제147호, 밀양 내일동
밀양강 절벽의 아름다운 경관과 조화를 이루고 있는 누각이다. 손님을 맞이하거나 휴식을 취하는 객사로 사용되었다. 건물의 기둥이 높고 기둥과 기둥 사이가 넓어 웅장하게 보인다.

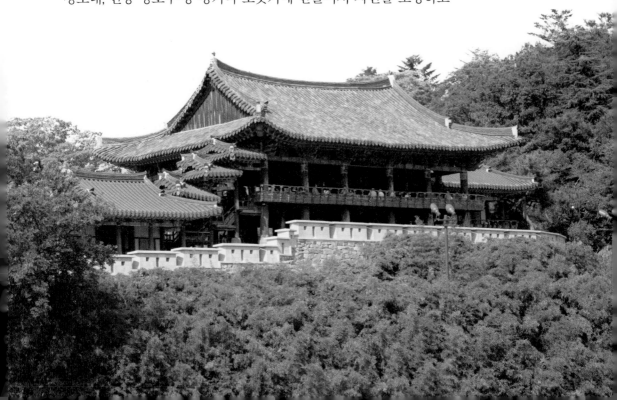

즐길 수 있도록 한 누각이 있고, 경복궁 경회루나 남원 광한루, 창덕궁 주합루 등과 같이 공적 기능을 목적으로 삼은 누각도 있어요. 그리고 수원 방화수류정 북쪽에 있는 용연과 같이 누각과 정원을 함께 만든 것도 있답니다.

주거와 풍류의 조화, 서원 건축

조선 중기인 16세기에는 정자 건축과 주택 건축의 양식을 결합해 자연과의 조화를 강조한 서원 건축이 발달했습니다. 서원 건축이 발달한 까닭은 그 시대를 이끌어 간 주인공이 바로 사림이기 때문이지요. 사림이 서원에 모여들면서 자연스럽게 서원 건축이 활발히 이루어졌어요.

서원은 산과 하천을 끼고 있는 한적한 곳에 세워졌습니다. 자연과

경주 옥산 서원 | 조선 1572년, 사적 제154호, 경주 안강읍 옥산리 구인당(공부하는 곳)이 앞에 있고 체인묘(제사를 지내는 곳)가 뒤에 있는 전학후묘의 구조. 체인묘에는 성리학자 이언적의 위패가 모셔져 있다.

안동 도산 서원 | 조선 1574년, 사적 제170호, 안동 도산면 토계리

원래 퇴계 이황이 유생을 교육하고 학문을 연구하던 도산 서당이 있던 곳이다. 제자들이 이황의 학덕을 기리기 위해 상덕사라는 사당을 지어 서원이 되었다. 이후 선조에게 '도산'이라는 편액을 받아 사액 서원이 되면서 영남 지방 유학의 중심지가 되었다. 민가처럼 전체적으로 간소하게 지어졌으며 서원 안에는 4,000권에 달하는 장서와 이황의 유품이 남아 있다.

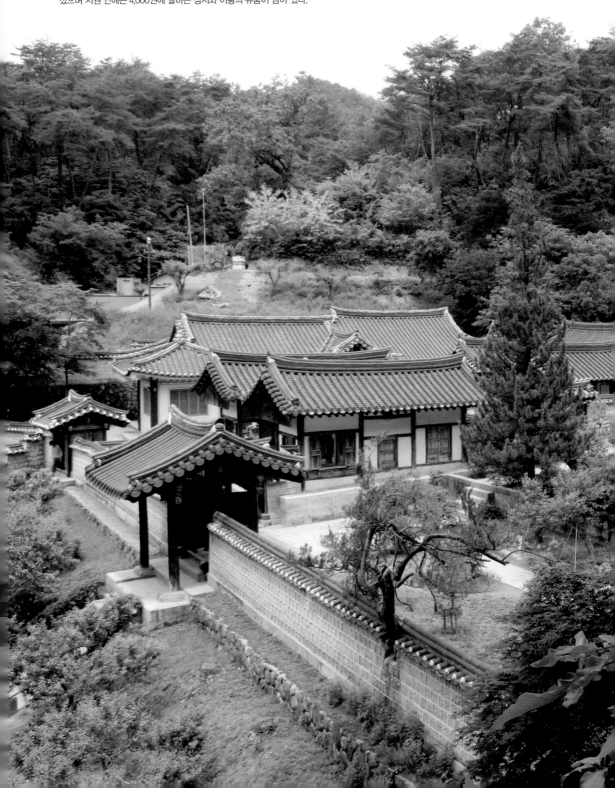

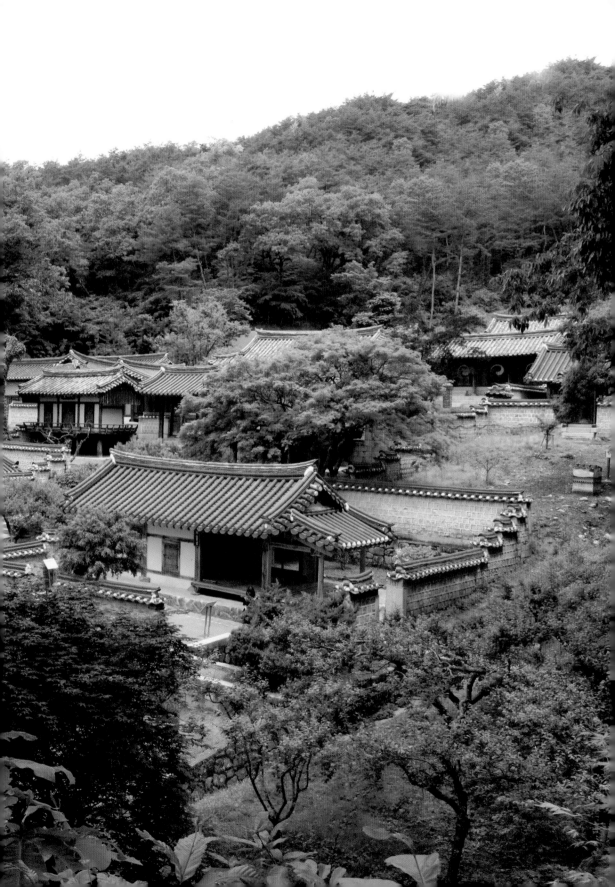

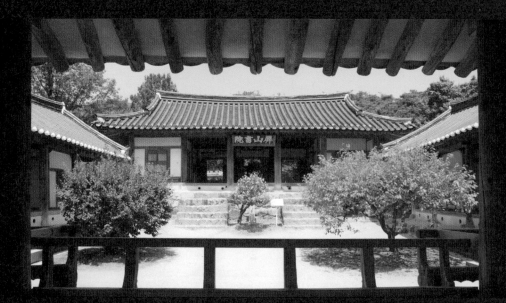

안동 병산 서원 | 조선, 사적 제260호, 안동 풍천면 병산리

유성룡의 학문과 업적을 기리기 위해 세워진 서원이다. 서원 안에 있는 만대루라는 누각에서는 병풍처럼 펼쳐진 병산의 절벽과 유유히 흐르는 낙동강을 한 눈에 볼 수 있다. 건물의 구조는 일반적이지만 서원 자체가 주변의 자연과 하나가 되는 듯한 느낌이 들게 하는 위치에 자리하고 있는 것이 특징이다.

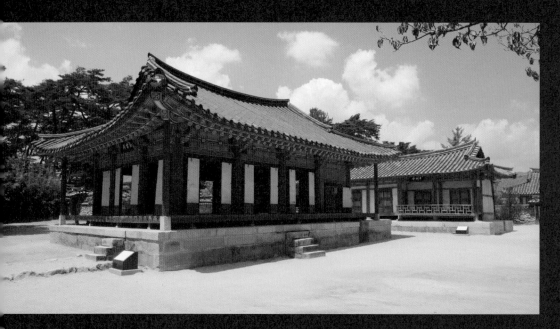

영주 소수 서원 | 조선, 사적 제55호, 영주 순흥면 내죽리

왕이 최초로 이름을 지어 내린 사액 서원이다. 흥선 대원군의 서원 철폐령에도 훼손되지 않고 살아남은 47개 서원 가운데 하나다. 서원은 일반적으로 강당 이 좌우에 동재와 서재를 대칭으로 배치하는데 소수 서원은 비교적 자유롭게 배치한 후 현판의 이름으로 건물을 구분했다.

벗하며 공부하기에 적당한 장소였지요. 서원을 지을 때도 자연과의 조화를 중시해 담벼락을 쌓아야 할 자리에 커다란 나무가 있으면 나무를 베는 대신 벽을 중간에서 끊는 방식을 택했어요.

서원은 사찰의 가람 배치 양식을 본떠 강당을 중심으로 좌우에 기숙사인 재를 지었습니다. 하지만 건물의 구조는 주택 양식을 취했으며, 유교의 검약 정신을 반영해 매우 소박하게 지었어요. 대표적인 서원 건축으로 경주 옥산 서원과 안동 도산 서원, 안동 병산 서원, 영주 소수 서원 등을 꼽을 수 있지요.

사찰이 산속으로 들어간 사연

불교가 억압당한 조선 시대에 불교 건축은 어떠했을까요? 불교가 쇠퇴했으므로 불교 건축도 침체했을까요?

태종 때는 전국에 242개의 사찰만 남기고 모두 폐쇄하는 등 불교를 탄압했어요. 종파를 축소하고 승려의 도성 출입을 제한하는 조치까지 단행했지만, 왕실이나 백성은 여전히 불교를 좋아하는 경향이 있었습니다. 태조마저도 1397년(태조 6년)에 죽은 왕비를 위해 지금의 서울 정동 한복판에 흥천사를 세웠지요. 불교를 좋아했던 세조는 서울의 원각사 창건을 비롯해 강원도 양양 낙산사를 중창하고, 〈서울 원각사지 10층 석탑〉을 세우는 등 불교 건축에 힘썼어요.

하지만 성종과 연산군은 강력하게 억불 정책을 시행했습니다. 사찰을 짓지 못하게 하고, 사람들이 승려가 되는 일도 막았지요. 그러다 보니 사찰도 도시에서 쫓겨나 산지로 옮겨 갈 수밖에 없었어요. 산속으로 들어간 사찰의 산지 가람은 협소한 땅과 경사진 지형, 넉넉지 못한

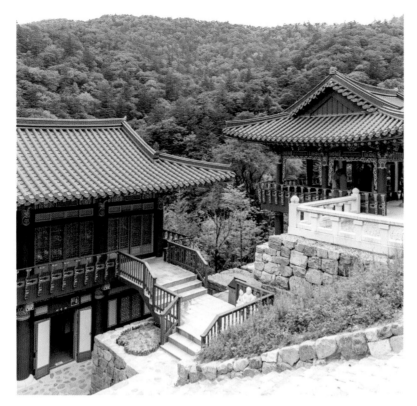

원주 상원사 | 조선. 원주 신림
면 성남리
해발 1,100m의 치악산 남대봉 중
턱에 자리한 사찰이다. 높은 곳에
건물을 짓기 위해 축대 등을 활용
했다.

재정 등 여러 제약을 받았습니다. 그래서 가람 배치도 경사지를 이용
하는 방향으로 이루어지기 시작했어요. 불전 내부를 신도들이 출입하
고 법회를 열 수 있는 법당으로 개조하고, 내부 공간도 실용적으로 고
쳤지요.

16세기 이전에 세조가 후원한 **원주 상원사**나 양평 용문사, 그리고
문정 왕후가 후원한 춘천 청평사는 16세기 이후에 중창된 몇 안 되는
사찰 건축이에요. 이들 사찰은 산 중턱의 경사지에 만들어져서 축대
를 쌓아 계단식으로 대지를 조성하고, 축대 위에는 양옆으로 긴 행랑
을 설치해 각 영역을 나누었지요. 이러한 줄행랑 형식은 고려 말에 건
립된 양주 회암사의 형식을 그대로 채용한 것이었어요. 하지만 사찰

대부분은 경비 마련이 힘든 데다 사찰을 경영할 승려도 점점 줄어 사찰을 없애거나 규모를 축소할 수밖에 없었습니다. 이처럼 가뜩이나 위축된 불교 건축은 임진왜란으로 더 큰 피해를 보게 되었지요.

현존하는 조선 전기의 불교 건축 가운데 강진 무위사 극락보전과 서산 개심사 대웅전, 순천 송광사 국사전에 관해 좀 더 자세히 살펴보도록 해요.

강진 무위사는 신라 때 원효가 관음사라는 이름을 처음 지은 뒤 여러 차례 보수 공사가 진행되면서 무위사로 이름이 바뀌었어요. 이 사찰에서 가장 오래된 건물인 극락보전은 1430년(세종 12년)에 지었습니다. 앞면 세 칸, 옆면 세 칸의 규모의 주심포 양식 건물로 맞배지붕을 하고 있지요. 자연과의 조화를 유지하면서 세웠던 서원처럼 앞쪽에만 기단을 높게 쌓고 두 옆면과 뒷면은 원래 있던 지형에 맞춰서 세

강진 무위사 극락보전 | 조선 1430년, 국보 제13호, 전남 강진군 성전면 월하리
앞면 3칸, 옆면 3칸 규모의 건물로 주심포 양식의 기둥을 세우고 맞배지붕을 올렸다. 건물 안쪽 공간은 기둥이 전혀 없고 널찍하다.
사진 촬영 국내온라인마케팅팀

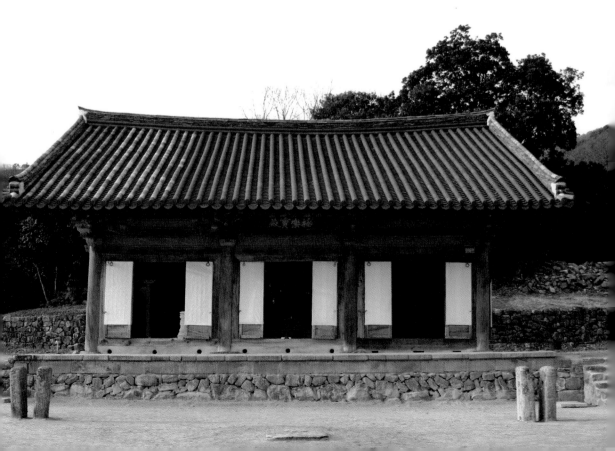

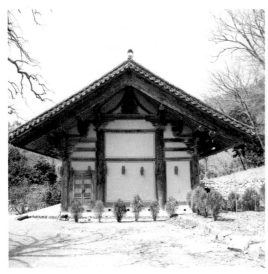

웠답니다. 이 건물에는 곡선 재료를 많이 쓰던 고려 후기와는 달리 직선 재료를 사용했지요. 간결하면서도 균형을 잘 이룬 모습이에요. 조선 초기의 양식을 잘 갖춘 건물로 평가받고 있지요.

서산 개심사는 백제 때 지어졌으나 1941년 대웅전을 수리할 때 발견된 자료에 의해 1484년(성종 15년)에 고쳐 지었다는 것이 밝혀졌습니다. 지붕 처마를 받치는 공포가 기둥 위뿐만 아니라 기둥 사이에도 있는 다포 양식을 하고 있어요. 이 건물은 조선 전기의 대표적 주심포 양식 건물인 강진 무위사 극락보전과 대비됩니다. 주심포 형식에서 다포계 형식으로 옮겨 가는 절충적인 양식을 보여 주지요.

우리나라 3대 사찰 가운데 하나인 순천 송광사 경내에 있는 국사전은 고려 시대인 1369년(공민왕 18년)에 처음 지었고, 1404년(태종 4년)에 송광사 전체를 다시 지을 때 고쳐 지은 것으로 보입니다. 국사전은 나라를 빛낸 큰스님 열여섯 분의 영정을 모시고, 그 덕을 기리기 위해 세운 법당이에요.

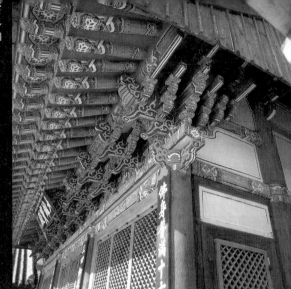

서산 개심사 대웅전 | 조선, 보물 제143호, 서산 운산면 신
창리
이 건물이 최초로 세워진 시기는 정확히 알 수 없다. 다만 조선
명종 때 고쳐 지었다는 기록이 남아 있다. 건물은 앞면 3칸, 옆
면 3칸 규모다. 다포 양식의 기둥 위에 맞배지붕을 올렸다.

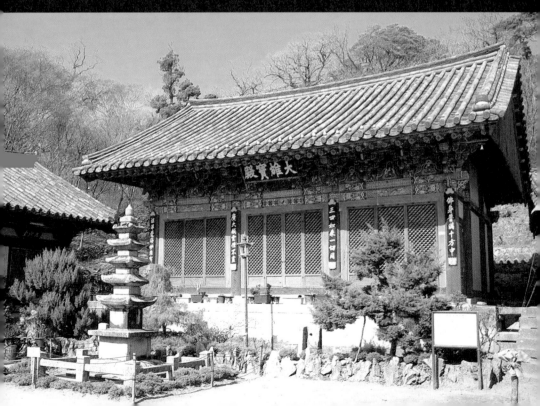

순천 송광사 국사전 | 조선, 국보 제56호, 순천 송광면 신평리

앞면 4칸, 옆면 3칸 규모의 건물로 나라를 빛낸 스님들의 덕을 기리기 위해 세웠다. 1369년 고려 공민왕 때 처음 지어졌고, 그 뒤 두 번에 걸쳐 보수되었다. 건물 안 천장은 우물 정(井)자 모양이고 연꽃무늬로 장식되어 있다.

이 법당은 앞면 네 칸, 옆면 세 칸의 주심포 양식 건물로 기둥 위에만 공포를 배치하고 맞배지붕을 올렸지요. 천장은 우물 정(井)자 모양으로 꾸미고 연꽃무늬로 장식했어요. 천장의 연꽃무늬와 대들보의 용무늬는 건물을 지을 당시의 모습 그대로 보존되어 있답니다. 바닥에도 우물마루(마룻귀틀을 짜서 세로 방향에 짧은 널을 깔고 가로 방향에 긴 널을 깔아서 '井' 자 모양으로 짠 마루)를 깔아 내부 공간이 낮고 넓어 차분한 느낌을 주지요. 순천 송광사 국사전은 전체적으로 소박하고 아담한 형태가 돋보입니다. 또한 주심포 형식의 표준이 되는 중요한 건축물이랍니다.

불교 건축, 임진왜란 이후 활기를 띠다

우리나라 건축사에서 조선 후기에 속하는 건물은 임진왜란 이후에 지은 것이라 할 수 있습니다. 임진왜란으로 많은 건물이 파괴되었지만, 아이러니하게도 이 전쟁이 불교를 다시 살렸어요. 전쟁 때 승려들이 전국에서 의병장으로 활약한 덕분에 전쟁 이후 왕실과 사대부, 상인들과 자작농들이 새로운 시주층을 형성하며 불교를 후원했기 때문이지요.

주요 사찰들이 재건되는 등 불교 건축도 활기를 되찾았습니다. 경주 불국사 대웅전과 극락전을 비롯해 합천 해인사, 양산 통도사, 속리산 법주사 등은 대부분 이 시기에 재건되었지요. 경주 불국사 대웅전은 김대성이 불국사를 창건한 이래 세종 때부터 여러 차례 중수했지만 임진왜란 때 소실되고 말았어요. 이후 1659년(효종 10년)에 중창한 뒤 몇 차례 보수가 있었고, 1765년(영조 41년)에 다시 중창했답니다.

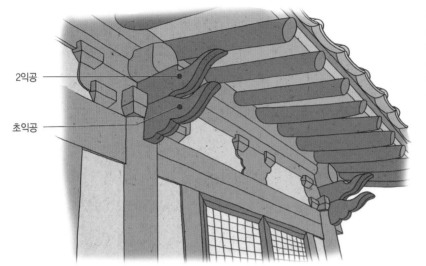

2익공

초익공

익공 양식

조선 초기에 주심포 양식을 간략화한 것이다. 기둥 위를 새 날개 모양으로 장식해 처마를 위로 받쳤다. 구조적으로 간결한 공포 양식이다.

조선 후기의 사찰 건물에는 다포계가 적극적으로 도입되면서 전각도 화려해졌어요. 외형도 정면 세 칸의 팔작지붕이 주로 만들어졌지요. 밖에서 거대하게 행하던 예불 의식이 사라지고 불전 내부를 주로 사용하면서 중앙에 있던 불단이 뒤로 밀려나고 지금과 같은 예불 공간이 마련되었어요. 부속 건물에서는 익공 양식이 채택되어 17세기 이후에는 다포 양식과 익공 양식, 주심도리(기둥의 중심 위에서 서까래를 받치고 있는 도리)를 높이는 양식이 사찰의 공포를 구성하는 대표적인 방식이 되었지요.

그럼 지금부터 조선 후기의 사찰 가운데 구례 화엄사 각황전과 양산 통도사 대웅전 및 금강 계단, 〈보은 법주사 팔상전〉에 관해 자세히 살펴보도록 해요.

구례 화엄사 각황전은 원래 670년에 의상이 건립한 3층 장륙전이었습니다. 장륙전이란 장륙불상이라고도 하는 장륙존상을 봉안하는 곳이에요. 이후 1702년(숙종 28년)에 성능이 중건했고, 숙종이 각황전이

라는 이름을 지어 현판을 내렸다고 합니다. 지붕은 팔작지붕이며, 기둥 안팎이 다포 양식이라 매우 화려한 느낌을 주지요. 높은 석조 기단 위에 세워진 건물이 매우 웅장하며, 건축 기법도 훌륭하답니다.

양산 통도사 대웅전 및 금강 계단의 건축학적 특징은 어떨까요? 양산 통도사는 우리나라 3대 사찰 가운데 하나로서 신라 때의 승려 자장이 세웠습니다. 대웅전은 원래 석가모니를 모시는 법당을 가리키지만, 양산 통도사 대웅전에는 불상이 없고 건물 뒷면에 금강 계단을 설치해 부처의 진신 사리를 모시고 있어요. 부처의 진신 사리는 자장이

구례 화엄사 각황전 | 조선, 국보 제67호, 전남 구례군 마산면 황전리
앞면 7칸, 옆면 5칸 규모의 2층 건물로, 건물 안쪽은 위층과 아래층이 트여 있는 통층 구조다.

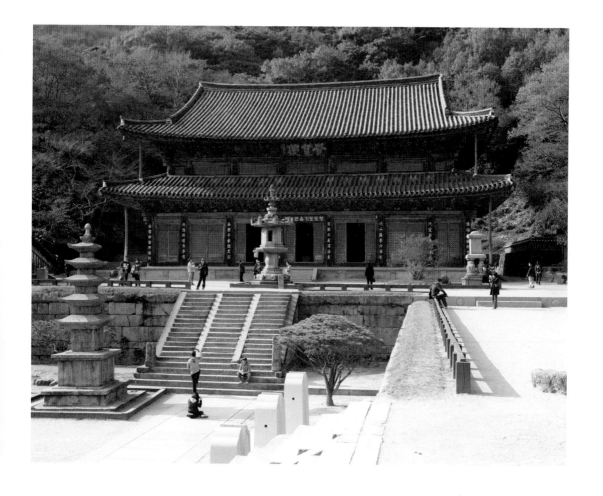

당에 다녀오면서 가지고 온 것이랍니다. 이 사찰은 신라 선덕 여왕 때 지어졌으나 임진왜란으로 소실되어 1645년(인조 23년)에 다시 지었어요. 사찰의 형태는 앞면 세 칸, 옆면 다섯 칸으로 긴 직사각형 모양입니다. 지붕은 앞면을 향해 독특하게 'T'자형을 이루고 있고, 공포는 다포계 양식이에요. 내부 바닥은 우물마루고, 천장은 국화와 모란 등의 문양으로 화려하게 장식되어 있지요.

〈보은 법주사 팔상전〉은 속리산의 법주사 경내에 있는

5층 목탑이에요. 〈보은 법주사 팔상전〉은 탑이면서도 규모가 웅장해 보는 이로 하여금 감탄을 불러일으키는 건축물이랍니다. 팔상전은 부처의 일생을 여덟 장면으로 그린 팔상도가 벽면에 그려져 있어서 붙여진 이름이에요. 앞면과 옆면 모두 1층과 2층은 다섯 칸, 3층과 4층은 세 칸, 5층은 두 칸입니다. 차츰 좁아지는 비례가 조화를 이루어 안정된 느낌을 주지요. 건물의 양식 구조가 층에 따라 약간 달라진다는 특징도 있습니다. 지붕은 사각지붕 형태로 위쪽에 탑 형식의 머리 장식이 달려 있어요. 〈보은 법주사 팔상전〉은 지금까지 남아 있는 우리나라의 탑 가운데 가장 높은 건축물이며 하나뿐인 목조탑이랍니다.

〈보은 법주사 팔상전〉 | 조선, 높이 22.7m, 국보 제55호, 충북 보은군 속리산면
우리나라에 남아 있는 유일한 목조탑이다. 돌로 만든 2층 기단 위에 목조로 5층 탑신을 쌓고, 맨 위에 철제로 만든 상륜부
를 얹었다. 1층부터 4층까지는 주심포 양식으로, 5층은 다포 양식으로 꾸몄으며 네 벽면에는 부처의 일생을 여덟 장면으
로 나누어 그린 팔상도를 그렸다.

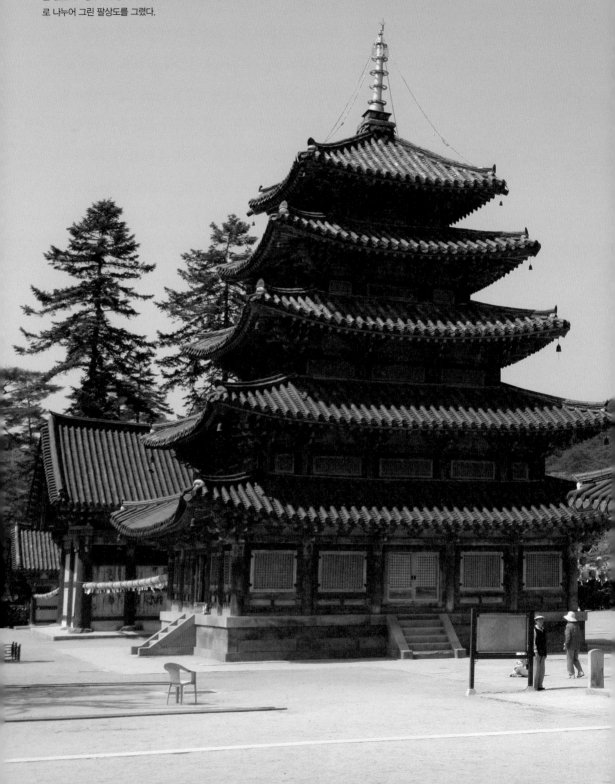

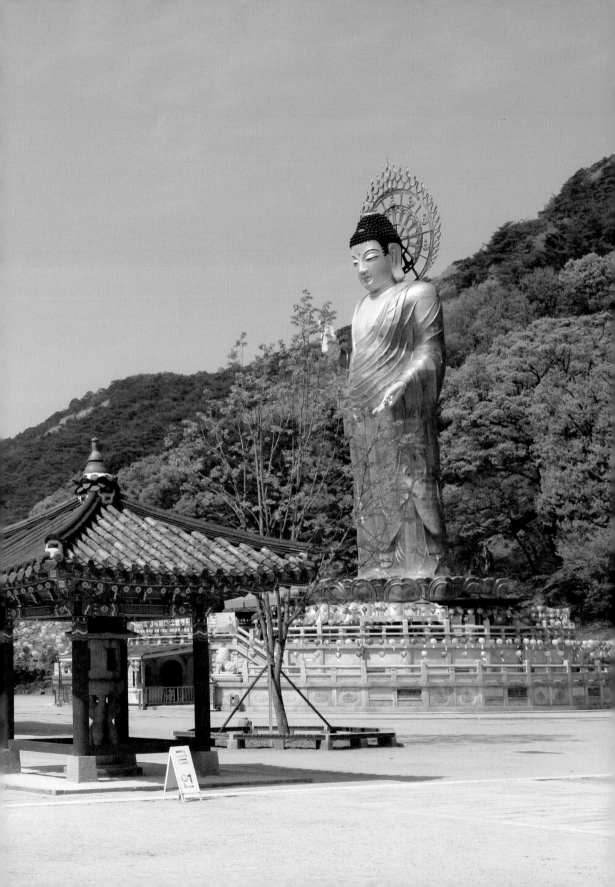

조선의 석탑, 세련미를 더해 가다

임진왜란 이후 불교에 대한 인식이 변하면서 사찰의 중건이나 재건은 활발했던 데 반해 석탑은 돌이라는 재질의 특성 때문에 특별히 다시 만들 필요가 없었어요. 그래서 기존의 석탑들을 보존하거나 수리하는 정도였지요.

조선 시대에 만들어진 탑은 수가 워낙 적어서 일반적인 규모나 건축 양식을 아는 데 어려움이 있습니다. 고려 시대의 양식을 이어받은 조선 초기의 석탑으로는 〈양양 낙산사 7층 석탑〉, 〈여주 신륵사 다층 석탑〉, 〈함양 벽송사 3층 석탑〉 등이 있어요. 또 이형 석탑으로는 〈서울 원각사지 10층 석탑〉, 〈남양주 수종사 팔각 5층 석탑〉 등이 있지요. 이 가운데 〈남양주 수종사 팔각 5층 석탑〉은 조선 시대에 만들어진 유일한 팔각 석탑으로, 조선 초기 석탑의 규모나 형식을 가늠할 수 있게 해 줍니다. 왕실에서 1493년(성종 24년)에 만든 이 석탑은 1628년(인조 6년)에 중수했어요. 기단부에는 불상 대좌가 있고, 탑신부는 목조 건축의 양식을 하고 있으며, 상륜부는 팔작지붕의 형태를 갖추고 있지요.

〈함양 벽송사 3층 석탑〉은 사각형에 여러 층으로 된 신라 석탑의 기본 양식을 계승했습니다. 2층 기단 위에 3층의 탑신을 건립하고 정상에 상륜부를 장식했지요. 하지만 전체적으로 신라 탑처럼 세련되거

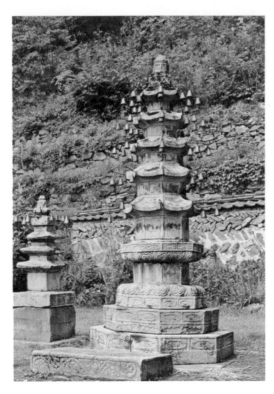

〈남양주 수종사 팔각 5층 석탑〉 | 조선 전기, 보물 제1808호, 남양주 조안면
고려 시대 팔각 석탑의 전통을 이었다. 동시에 규모가 작아지고 장식적으로도 변화한 조선 초기 석탑 양식을 잘 보여 준다. 지붕돌 처마의 부드러운 곡선과 지붕돌 끝에 매단 요령이 눈에 띈다.

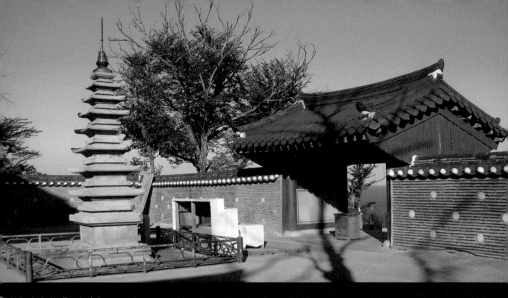

〈양양 낙산사 7층 석탑〉 | 조선 전기, 보물 제499호, 강원도 양양군 강현면 전진리

거리 장식이 원의 라마탑을 닮아 있는 것으로 보아 고려 시대의 양식을 이어받았음을 알 수 있다. 탑의 조형은 전체적으로 간략해졌다. 유교를 통
치 이념으로 삼은 조선의 등장으로 불교가 쇠퇴한 결과라고 할 수 있다.

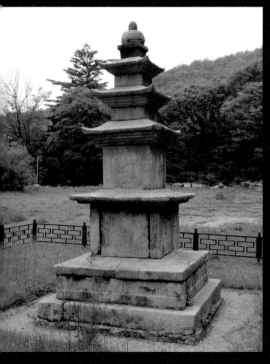

〈함양 벽송사 3층 석탑〉 | 조선 전기, 높이 3.5m, 보물 제474호, 경남 함
양군 마천면 추성리

전형적인 통일 신라 시대 양식에 따라 만들어진 조선 시대 석탑이다. 탑을
바닥 앞에 두지 않고 절 뒷쪽 언덕 위에 세운 점도 특이하다.

〈서울 원각사지 10층 석탑〉 | 조선 1467년, 높이 12m
국보 제2호, 서울 종로구 종로 2가

기단의 옆면에 용, 사자 등 여러 가지 장식을 화려하게 조그
했고, 목조 건축 양식을 모방해 각 층마다 기와지붕 새겼다.

〈장성 백양사 소요 대사탑〉
| 조선, 보물 제1346호, 높이 156
cm, 전남 장성군 북하면 약수리
백양사 주지 스님이었던 소요대
사의 묘탑이다. 기단부는 팔각형
이고 탑신부는 종 모양을 하고 있
다. 상륜부는 네 마리의 용머리가
석종을 물고 있는 모습이다.

나 비례가 조화롭지는 않아요. 이로 미루어
전체적으로 조형미가 많이 쇠퇴했다는 사실
을 알 수 있지요.

하지만 〈서울 원각사지 10층 석탑〉은 다릅니
다. 이 탑은 기법이 세련되었고 꾸밈 장식도
풍부해 조선 시대의 석탑으로서는 드물게 훌
륭한 것이라 할 수 있어요. 〈서울 원각사지 10
층 석탑〉은 전체 형태나 세부 구조, 표면 조각
등이 고려 시대 석탑인 〈개성 경천사지 10층
석탑〉과 비슷할 뿐 아니라 재료도 똑같이 대
리석을 사용했답니다.

조선 후기에는 탑의 모양이 매우 담백하고 소박해졌습니다. 석탑은
쇠퇴했지만 승탑은 그나마 활발하게 조성되었어요. 대표적인 승탑으
로 〈장성 백양사 소요 대사탑〉을 들 수 있습니다. 전라도 지역에서는 범
종 형태를 모방한 승탑이 유행했는데, 〈장성 백양사 소요 대사탑〉이
석종형 승탑으로 유명하지요. 이전까지는 사찰 부근에 승탑을 독립적
으로 세우거나 여러 곳에 나누어 만들었습니다. 하지만 조선 후기에
는 승탑들을 한곳에 모아 부도원을 만들었어요. 양산 통도사, 부산 범
어사, 순천 송광사, 고창 선암사, 해남 미황사 등에는 입구에 부도원이
있답니다.

우리나라 고유의 건축 기술인 그렝이 기법을 아시나요?

우리나라 건축물은 대부분 자연 그대로의 아름다움을 지니고 있어요. 이와 같은 순리의 아름다움을 가장 잘 나타낸 건축 기술 가운데 하나가 그렝이 기법입니다. 그렝이는 우리나라 고유의 건축 기법이지만, 안타깝게도 국어사전에는 이 단어가 올라 있지 않아요. 그렝이는 울퉁불퉁한 자연석인 주춧돌 위에 기둥을 세울 때, 주춧돌을 기둥에 맞추어 평평하게 깎는 것이 아니라 주춧돌의 오목하고 볼록한 부분에 맞추어 기둥의 아랫면을 깎아 내는 기법입니다. 이를 통해 주춧돌의 자연미를 그대로 살렸던 선조들의 빼어난 미적 감각을 엿볼 수 있지요. 경주 불국사의 석축 하부와 〈경주 불국사 3층 석탑〉의 기단부에도 그렝이 기법이 적용되어 있어요. 이 기법은 작업이 어렵지만 자연미를 살릴 수 있을 뿐 아니라 건축물에 안정감을 줍니다. 경주 불국사의 석축이 오랜 세월에도 크게 훼손되지 않고, 고창 고인돌이 수천 년 동안 무너지지 않은 것도 바로 그렝이 기법 때문이라고 해요. 건축물도 자연의 질서와 순리에 따를 때 오래 유지할 수 있다는 지혜를 우리 조상들은 일찍부터 알고 있었나 봅니다.

그렝이 기법이 사용된
〈경주 불국사 3층 석탑〉의 기단부

6 일본과 서양의 건축이 섞이다|
근대 건축

1 876년 개항 이후 서양의 건축 방식이 우리나라에 들어왔어요. 서양의 건축 방식은 직접 수용되거나 일본을 통해 들어왔지요. 이 시기에는 서양 건축의 재료나 공간 형태, 기능적인 것 등 부분적인 요소만 수용했기 때문에 절충된 건축 양식을 보였어요. 이에 따라 전통 건축도 차츰 근대적인 변화를 보이기 시작했습니다. 이전 시기에는 볼 수 없었던 교회나 학교, 도시의 상업 건축도 등장했어요. 1930년대에는 비록 소수이기는 하지만 건축가도 탄생하기 시작했지요. 지금부터 우리나라 근대 건축을 구한말과 일제 강점기로 구분해서 살펴보기로 해요.

- 강화도 조약에 의한 개항 이후, 서양식 건축 기술이 사용된 궁궐과 외교·종교·의료 시설이 생겨났다.
- 우리나라 재래식 주택은 1900년대까지 서양 건축 양식의 영향을 거의 받지 않았다.
- 1930년대에는 서양식 공공 건축물이 많이 세워졌고 일본식과 서양식 건축이 절충된 주택이 보편화되었다.
- 일제의 강압적인 통치 아래에서도 박동진, 박길룡 등 한국의 근대 건축가가 등장했다.

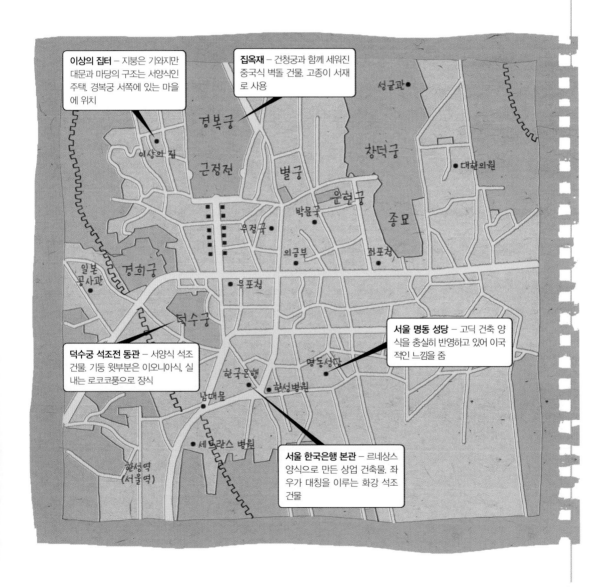

이상의 집터 – 지붕은 기와지만 대문과 마당의 구조는 서양식인 주택. 경복궁 서쪽에 있는 마을에 위치

집옥재 – 건청궁과 함께 세워진 중국식 벽돌 건물. 고종이 서재로 사용

덕수궁 석조전 동관 – 서양식 석조 건물. 기둥 윗부분은 이오니아식, 실내는 로코코풍으로 장식

서울 명동 성당 – 고딕 건축 양식을 충실히 반영하고 있어 이국적인 느낌을 줌

서울 한국은행 본관 – 르네상스 양식으로 만든 상업 건축물. 좌우가 대칭을 이루는 화강 석조 건물

구한말, 궁궐 건축에 새로운 바람이 불다

구한말은 1876년 개항 이후부터 1910년까지에 해당하는 시기입니다. 이 시기에는 어떤 건축이 유행했을까요? 먼저 근대에 지어진 궁궐 건축부터 살펴보기로 해요.

1873년에는 경복궁의 후전으로 건청궁이 만들어졌습니다. 건청궁은 명성 황후가 일본군에게 시해를 당한 곳이기도 해요. 이 건물은 고종이 사비를 들여 지었지요. 고종은 1884년부터 이곳에서 생활했습니다. 고종의 서재인 **집옥재**는 중국식 벽돌로 지어졌고, 집옥재 옆에는 서양식 시계탑이 들어섰어요. 장안당 뒤쪽에 있는 관문각은 외교관 등 외국인을 접대하는 장소로 활용했는데, 서양식 건물이라 양관(洋官)이라 불렀다고 합니다. 현재는 건물 터만 남아 있지요. 1887년

집옥재 | 1881년, 서울 종로구 세종로
집옥재에는 중국풍의 양식이 많이 반영되어 있다. 건물의 뒷면과 옆면이 벽돌로 꾸며져 있으며 지붕 위에 얹어 놓은 용 모양의 장식이 그렇다. 이곳은 고종의 서재로 사용되었고, 고종이 외국 사신들을 접견하는 장소가 되기도 했다.

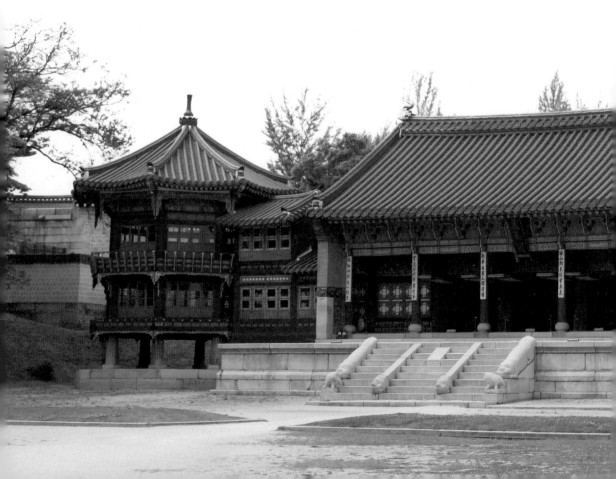

에는 우리나라 최초로 전등을 가설하는 등 근대 신문물을 수용한 산
실이기도 해요. 하지만 1909년 일제에 의해 완전히 헐리고, 2007년에
서야 복원되었답니다.

　덕수궁 중화전은 정면 다섯 칸, 측면 네 칸의 단층으로 된 다포계 팔
작지붕의 구조를 한 건물이에요. 1902년에는 2층 건물이었으나 1904
년에 화재로 소실되고 1906년에 단층으로 중건되었지요. 1904년에
는 덕수궁 석어당이 세워졌습니다. 석어당은 중층 건물이고, 간결한 익
공식 팔작지붕으로 되어 있어요. 궁궐 건축이지만 권위주의적인 형식

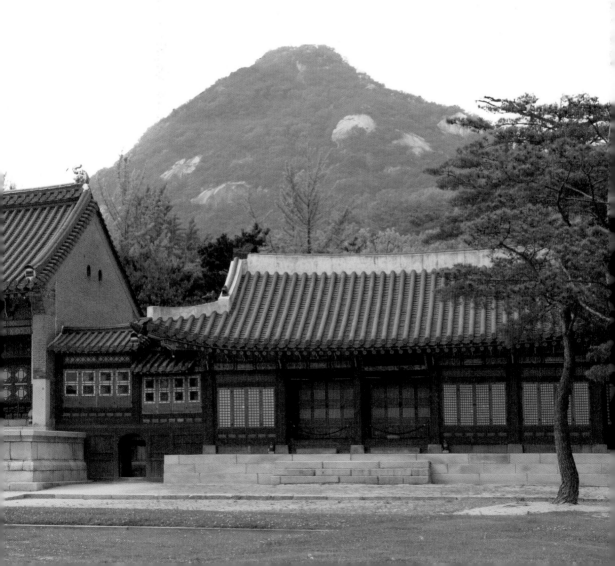

덕수궁 중화전 | 1902년, 보물 제819호, 서울 중구 정동

청건 당시 북층 구조였으나 화재로 소실된 후 단층 구조로 재건되었다. 전반적으로 황제국의 정전다운 면모가 보이는 것이 특징이다. 창호는 황제의 색인 노란 색을 사용했고, 천장에는 황제를 상징하는 용 두 마리를 새겼다.

덕수궁 석어당| 1904년 서울 중구 정동

'옛 임금님이 거처했던 집'이라는 뜻이 있는 건물로 중화전 뒤에 자리하고 있다. 덕수궁 내 유일한 2층 건물이며 외래적인 요소가 가미되지 않은 순수 재래식 민간 가옥이다. 또한 단청을 칠하지 않아 소박한 느낌을 준다.

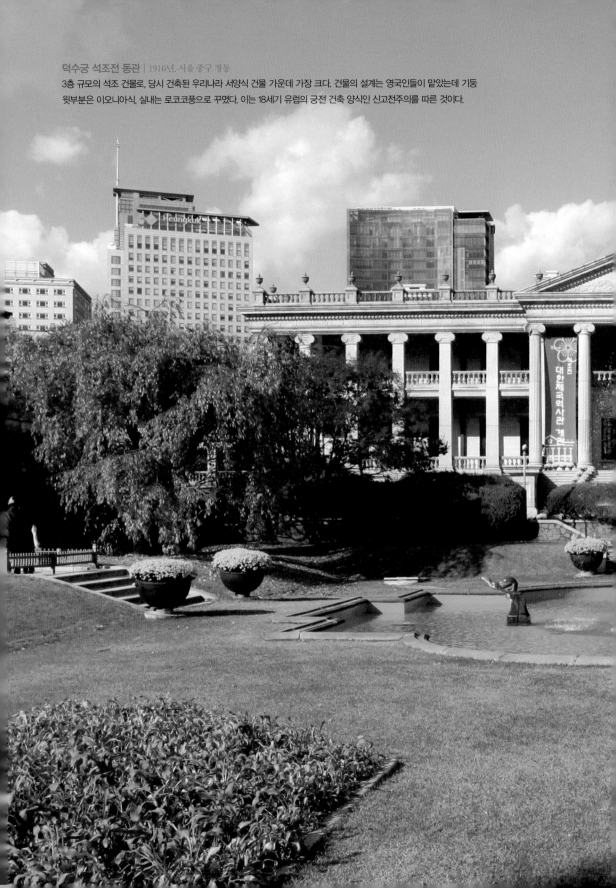

덕수궁 석조전 동관 | 1910년, 서울 중구 정동
3층 규모의 석조 건물로, 당시 건축된 우리나라 서양식 건물 가운데 가장 크다. 건물의 설계는 영국인들이 맡았는데 기둥 윗부분은 이오니아식, 실내는 로코코풍으로 꾸몄다. 이는 18세기 유럽의 궁전 건축 양식인 신고전주의를 따른 것이다.

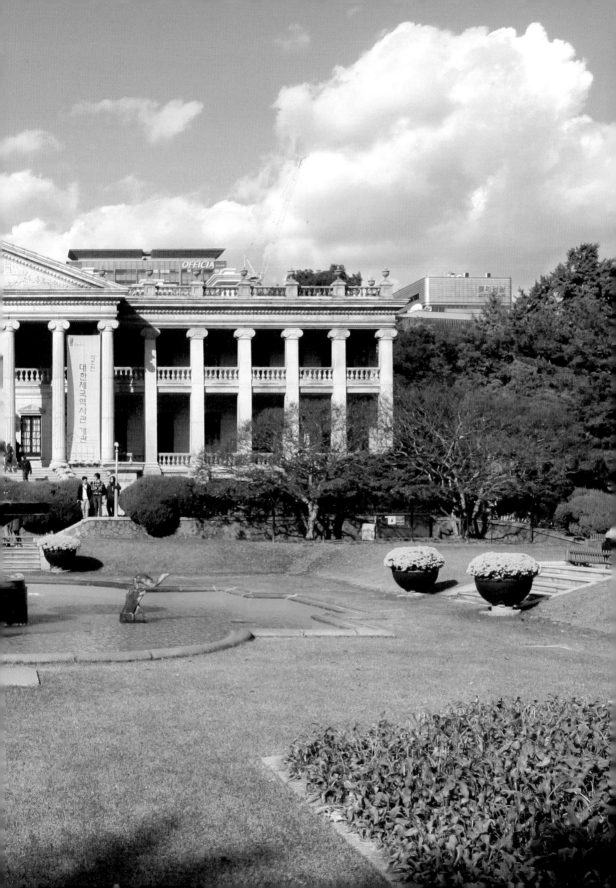

에서 벗어나 재래식 민간 건물의 성격을 띠고 있지요. 1911년에 개조된 덕수궁 덕홍전은 주로 접견실로 사용되었어요.

덕수궁에는 서양식 석조 건물도 들어서 있습니다. 1910년에 세워진 덕수궁 석조전(石造殿)은 이름 그대로 돌로 지은 전각이에요. 당시 건축된 서양식 건물 가운데 규모가 가장 큰 건물이었지요. 석조전은 동관과 서관으로 나눌 수 있습니다. 덕수궁 석조전 동관은 전체 3층 건

덕수궁 석조전 서관 | 1937년, 서울 중구 정동
일제 강점기에 지은 이 건물은 처음부터 박물관으로 사용할 목적으로 설계되었다. 외관은 웅장하고 압도적이며, 내부는 가운데에 중앙 홀이 있고 양쪽으로 날개가 달린 구조다. 현재 덕수궁 미술관으로 사용되고 있다.

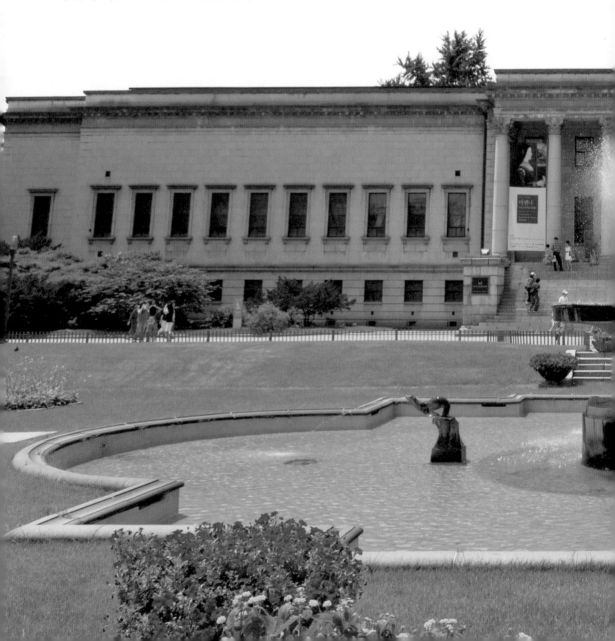

물로 1층은 거실, 2층은 접견실 및 홀, 3층은 황제와 황후의 침실, 거실, 욕실 등으로 사용되었어요. 앞면과 옆면에 현관이 있고, 기둥 윗부분은 그리스 고전 건축 양식인 이오니아식으로 되어 있으며, 실내는 로코코 풍으로 장식했지요. 덕수궁 석조전 서관은 1937년에 이왕직 박물관으로 지은 건물입니다. 광복 이후에는 동관의 부속 건물로 사용하다가 지금은 덕수궁 미술관으로 운영하고 있어요.

근대 건축 양식이 들어오기 시작하다

1876년 조선은 일본의 강압으로 불평등 조약인 강화도 조약을 맺게 됩니다. 이 조약 가운데 첫 번째 내용이 "조선은 부산과 원산, 인천 항구를 20개월 이내에 개항한다."였어요. 강압에 의한 개항이 이루어지면서 일본과 서양의 외교 시설이나 상업 시설 등이 항구와 도시에 건설되기 시작했습니다. 1900년을 전후해서는 선교 목적의 종교 시설과 의료 시설도 많이 만들어졌지요.

이 시기에 만들어진 근대 건축물에는 어떤 것이 있을까요? 우리나라 최초의 서양식 건축물은 1879년에 준공된 부산의 일본 관리청 건물입니다. 조선 시대의 일본 영사관 관수의 집을 헐어 지은 건물로 서양식과 일본식을 절충해 지었지요.

부산 부청 | 19세기, 부산 중구
1876년 부산항이 개항되자 일본은 옛 초량 왜관 책임자(관수)의 집을 일본인 관리청으로 개청하고 조선에 거류하는 일본인들을 관리했다. 이 관청은 1878년에 일본 영사관, 1906년에 이사청으로 바뀌었다가 1910년부터 조선 총독부 부산 부청이 되었다.

종교 시설과 외국 공관도 많이 세워졌습니다. 주로 고딕 양식과 르네상스 양식을 모방해서 만들었지요. 고딕 양식의 종교 건축으로는 1892년에 만든 서울 약현 성당과 1898년에 완성된 서울 명동 성당이 있어요. 명동 성당은 한국 천주교를 대표하는 성당으로, 장중하고 이국적인 느낌이 물씬 풍기는 고딕 양식의 건축물이랍니다. 또 군사 정권 시기 민주화 투쟁의 중심지가 되기도 했지요.

1898년에 완공된 서울 정동 교회와 1902년에 세운 서울 원효로 예수 성심 성당 등은 벽돌로 지었어요. 외국 공관으로는 1890년에 지은 서울 구 러시

구 러시아 공사관 | 1890년, 사적 제253호, 서울 중구 정동
고종 때 러시아 건축가 사바틴이 설계한 르네상스 양식 건물이다. 한국 전쟁으로 건물이 크게 파괴되어 현재 3층 규모의 탑만 남았다. 내부에는 위층으로 올라가는 철제 사다리가 있고 탑의 동북쪽에는 덕수궁으로 연결되는 지하실이 있다.

아 공사관과 1891년에 지은 영국 공사관이 있지요. 상업 건축물로는 1899년에 지은 구 인천 일본 제일 은행 지점과 1910년에 지은 부산 세관이 있습니다. 의료 시설로는 1904년에 지은 세브란스 병원과 1908년에 만든 서울 대한 의원이 있어요.

1897년에는 우리나라 최초로 순수한 석조 양식으로 지은 독립문이 완공되었습니다. 이 문은 독립 협회가 한국의 독립을 선언하기 위해 만든 건축물로, 청 사신을 영접하던 영은문이 있던 자리에 세워졌어요. 전 국민을 대상으로 모금 운동을 해서 기금을 마련하고 이것으로 공사비를 충당했지요.

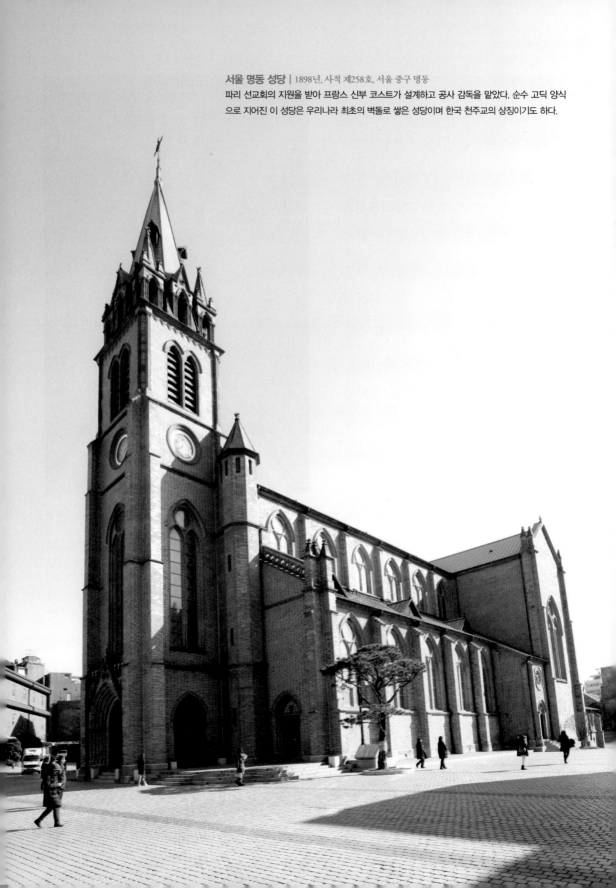

서울 명동 성당 | 1898년, 사적 제258호, 서울 중구 명동
파리 선교회의 지원을 받아 프랑스 신부 코스트가 설계하고 공사 감독을 맡았다. 순수 고딕 양식
으로 지어진 이 성당은 우리나라 최초의 벽돌로 쌓은 성당이며 한국 천주교의 상징이기도 하다.

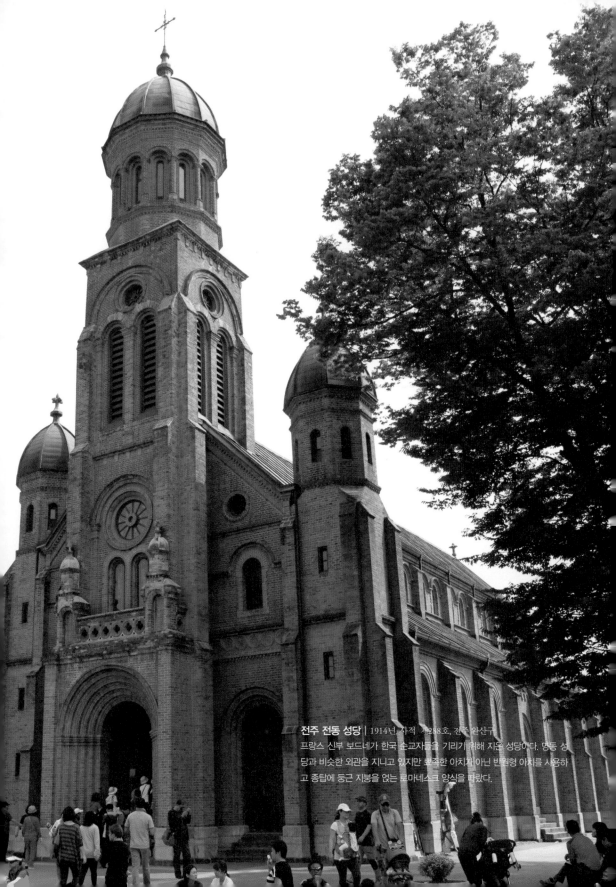

전주 전동 성당 | 1914년, 사적 제288호, 전주 완산구
프랑스 신부 보드네가 한국 순교자들을 기리기 위해 지은 성당이다. 명동 성
당과 비슷한 외관을 지니고 있지만 뾰족한 아치가 아닌 반원형 아치를 사용하
고 종탑에 둥근 지붕을 얹는 로마네스크 양식을 따랐다.

서울 정동 교회 | 1898년, 사적 제256호, 서울 중구 정동

우리나라 최초의 개신교 교회로, 미국인 선교사 아펜젤러가 한국 교인들과 함께 예배하던 한옥채 자리에 설립했다. 붉은 벽돌을 사용하고 뾰족한 아치로 장식한 빅토리아 시대의 전원풍 고딕 양식 건물이다. 왼쪽 건물은 1979년 새로 완공한 한국 선교 100주년 기념 예배당이다.

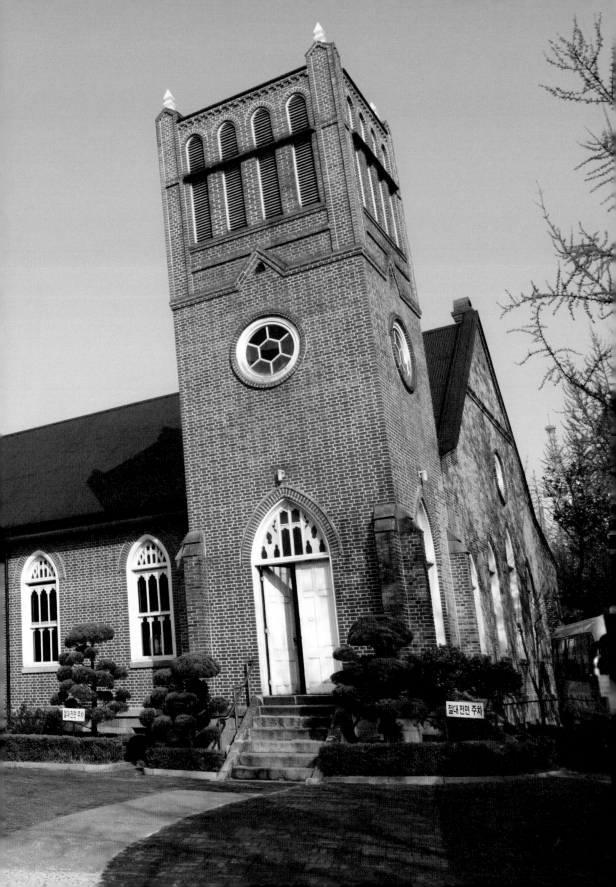

서울 대한 의원 | 1908년, 사적 제248호, 서울 종로구 연건동
지상 2층 규모의 건물로 현관을 중심으로 좌우 대칭을 이루고 있다. 정면 중앙에는 바로크 풍의 시계탑이 우뚝 서 있다.
탑의 하단은 비교적 단순한 반면, 시계가 있는 상단은 돔 지붕을 올리고 모서리마다 장식을 해서 화려하다.

에투알 개선문 | 1836년, 프랑스 파리
나폴레옹 1세가 프랑스 군대의 승리를 기념하기 위해 파리에 세운 개선문이다. 서재
필이 에투알 개선문을 스케치한 것을 가지고 스위스인 기사가 독립문을 설계했다고
전한다.

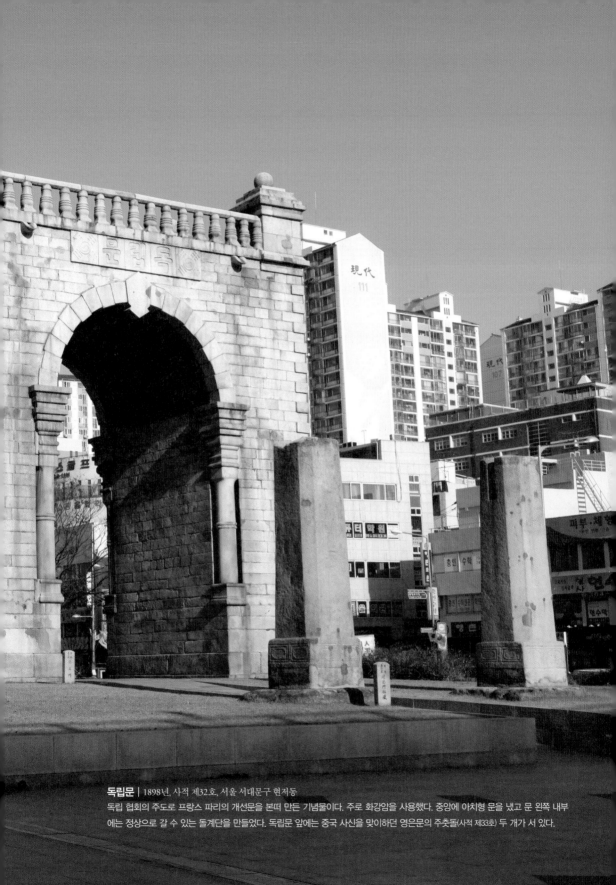

독립문 | 1898년, 사적 제32호, 서울 서대문구 현저동

독립 협회의 주도로 프랑스 파리의 개선문을 본떠 만든 기념물이다. 주로 화강암을 사용했다. 중앙에 아치형 문을 냈고 문 왼쪽 내부에는 정상으로 갈 수 있는 돌계단을 만들었다. 독립문 앞에는 중국 사신을 맞이하던 영은문의 주춧돌(사적 제33호) 두 개가 서 있다.

전통과 근대가 만나다

1894년 갑오개혁을 전후로 서양 문화가 들어오면서 우리의 생활 방식이나 주택 유형이 근대화되어 가는 양상을 보였습니다. 하지만 서구식 주택은 많지 않았고, 대부분 일본풍의 주택이 세워졌어요. 국권 피탈 이후에는 일본의 목조 양식과 기술을 그대로 들여와 2층 목조 건물이 만들어지기도 했지요.

한편, 러시아와 영국, 프랑스 등 서양 여러 나라의 외교 공관도 만들어졌습니다. 1905년 통감부를 설치한 후 많은 관사 건물이 지어졌어요. 이 건물들에는 서양식 응접실을 만들고, 다다미방과 온돌방에는 바람이 통하도록 양쪽 벽에 창문을 내는 등 서양 건축 양식을 본떴답니다. 한 건물에 서양과 일본 양식을 절충하는 형태를 취한 것이지요.

이상의 집터 | 서울 종로구 통인동
이상의 집터 일부에 자리하고 있다. 현재 남아 있는 가옥은 이상이 실제 살았던 집은 아니다. 2014년에 '이상의 집'으로 개관해 서촌의 대표적인 문화 공간으로 활용하고 있다.

하지만 이와 같은 건축 양식의 변화가 우리나라의 재래식 주택에 영향을 끼치지는 못했어요.

서울 서촌 한옥 마을은 1900년대의 일반적인 주택 양식을 잘 보여 줍니다. '서촌'은 경복궁 서쪽에 있는 마을을 일컫는 말이에요. 이 마을에는 시인 **이상의 집터**와 아름다운 꽃담으로 꾸며진 노천명 시인의 집도 있답니다. 지붕은 주로 기와로 되어 있지만, 대문이나 마당 등의 구조는 서양식을 따르고 있지요.

체부동 홍종문 가옥은 1913년에 건립된 것으로 추정되는데, 넓은 정원과 연못을 갖추고 있어 한옥에서만 느낄 수 있는 운치를 더해 줍니다. 안채와 광은 우리나라 고유의 건축적 조형미를 간직하고 있어요.

1880년대에 지은 양옥으로는 인사동의 박영효 집터에 있던 일본 공사관을 들 수 있습니다. 갑신정변 때 성난 군중이 몰려가 불태워 버려 지금은 남아 있지 않지요.

서울 남산골 한옥 마을에 있는 **관훈동 민씨 가옥**은 근대 양반가 주택의 대표적인 건축이라 할 수 있습니다. 이 가옥은 안채 일부와 문간채만 남아 있었어요. 지어질 당시에는 별당과 사랑채, 광채, 별채, 행랑채가 있었다고 합니다. 1977년에 이 가옥을 남산골 한옥 마을로 옮겨 지으면서 사랑채와 별당을 복원했지요. 지금은 안채 마당에서 종종 전통 혼례 행사를 열기도 한답니다.

한때 이 가옥은 철종의 사위였던 박영효의 집으로 알려졌습니다. 하지만 조사 결과 박영효의 집은 이 집의 옆에 있다가 없어진 것으로 확인되었지요. 실제 주인은 친일파인 민영휘였던 것으로 밝혀져 2010년에 관훈동 민씨 가옥으로 이름이 바뀌었어요.

제부동 홍종문 가옥 | 1913년, 서울 종로구 체부동

전통 건축 양식으로 지어진 안채와 현대식 양옥이 하나의 가옥 안에 공존하고 있다. 사랑채가 안채에서 분리되지 않은 점, 기단을 장대석(긴 다듬은 돌)으로 조성한 점 등은 1910년대 한옥의 특징이다.

관훈동 민씨 가옥(안채) | 조선, 서울 중구 필동

일제 강점기 부호였던 민영휘의 저택이다. 안채, 사랑채, 별당채를 합해 총 98평에 달한다. ㄱ자형 안채에 一자형 행랑이 붙어 있고, 부엌과 광방이 모두 같은 방향을 향하고 있다. 이는 개성을 중심으로 한 중부 지방 주택의 양식으로, 서울의 주택에서는 찾아보기 힘들다.

일제 강점기, 근대식 공공 건축이 들어서다

우리나라 역사의 암흑기라 할 수 있는 일제 강점기에는 건축에 어떤 변화가 나타났을까요? 1910년대에 일본은 조선의 행정 체계를 재편하면서 일제의 관원들이 정무를 보는 관아를 여기저기에 많이 세웠어요. 1926년에 세운 **조선 총독부 청사**는 르네상스 양식에 바로크 기법을 더한 석조 건축으로서 일제 강점기에 세운 가장 큰 규모의 건축물입니다. 일제는 경복궁 일부를 헐고 경복궁 근정전 앞에 이 건물을 세웠어요. 1945년 광복 때까지 식민 통치의 본산이었던 조선 총독부 청사는 광복 이후에 중앙청, 국립 중앙 박물관 등으로 개조해 사용하다가 광복 50주년인 1995년에 완전히 철거했습니다. 철거 후 남은 부재 일부는 역사적 교훈으로 삼기 위해 천안의 독립 기념관에 전시해 놓았지요. 이 시기에는 조선 총독부의 주관 아래 관청이나 학교, 은행 등도 건설되었어요. 초기에는 르네상스 양식의 건축물이 만들어지다가 차츰 전통 양식과 서양식을 절충한 건물들이 많이 지어졌지요.

　1920년대에는 조직적인 건축 단체가 생겼어요. 1922년에는 우리

조선 총독부 청사 | 1926년, 서울 종로구
5층 규모의 건물로, 독일인 건축가 게오르그 데 라란데가 기초 설계를 하고 일본인 건축가 노무라 이치로가 나머지 설계를 담당했다. 홍례문 등 여러 문과 담장을 강제로 철거하고 1916년에 착공해 1926년에 완공했다.

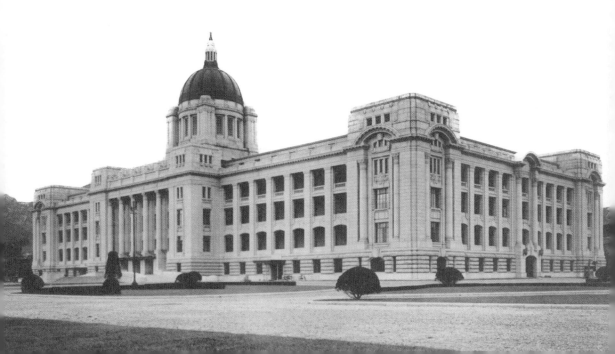

나라에 와 있던 일본인을 중심으로 '조선 건축회'가 조직되었지요. 이
시기에는 주택 공사 업자들이 재래식 주택을 많이 보급했습니다. 공
사비 절감과 구조의 간편화라는 국가적인 요구 때문에 기존 건물의
일부만 약간 변화시켰어요. 그래서 전통적인 주택도 아니고 그렇다고
기능적으로 우수한 서양식 건물도 아닌 어중간한 형태의 주택이 보급
되었지요.

1920년대에 만들어진 서양식 공공 건축물로는 1925년에 완공된 구
서울역사가 있어요. 이 건물 중앙에는 르네상스 양식의 대형 돔이 얹
혀 있지요. 비슷한 시기인 1926년에 세운 구 서울특별시 청사는 철근
콘크리트조로 서양식과 일본식을 절충해서 만들었습니다. 일제 강점
기에 경성부청 청사로 쓰인 이 건물에 대해 의견이 분분했어요. 일제
의 잔재이므로 철거해야 한다는 의견과 역사적 교훈과 문화적 가치를
생각해 남겨 두어야 한다는 의견이 팽팽하게 맞섰지요. 현재는 서울
시청 청사가 새로 만들어져 2012년부터 서울 도서관으로 운영되고

있어요.

1930년대에는 일본식과 서양식이 절충된 주택이 보편화되었어요. 현관을 강조하고 채광이 좋은 위치에 서양풍 응접실과 거실을 두는 주택 양식이 서울을 중심으로 활발하게 지어졌지요. 한편, 이 시기에는 인구가 도시로 몰리고 일본인들의 이주가 급증해 주택난이 심각해졌습니다. 이에 따라 연립 주택, 관사, 아파트 등 새로운 형태의 주거 건축물이 만들어졌어요.

일제 강점기라는 불우한 환경에도 우리나라 근대 건축의 발전을 위해 노력한 건축가로 박동진과 박길룡을 들 수 있습니다. 박동진은 서울 고려대학교 본관과 중앙 도서관을 설계했어요. 고딕 양식의 이 건

구 서울특별시 청사 | 1926년, 서울 중구 태평로
지상 4층 규모의 철근 콘크리트조 건물로, 중앙의 탑을 중심으로 좌우 대칭이 이루어져 있다. 전체적으로 르네상스 양식을 단순화시킨 모습이다.

고려대학교 본관 | 1934년, 사적 제285호, 서울 성북구 안암동
근대 건축가 박동진이 설계한 3층 규모의 고딕식 석조 콘크리트 건물이다. 건물 평면은 'H'자 모양이고 중앙 현관을 중심으로 좌우 대칭이다. 화강암을
주로 사용했으며 전체적으로 다양한 종류의 아치 장식이 되어 있다.

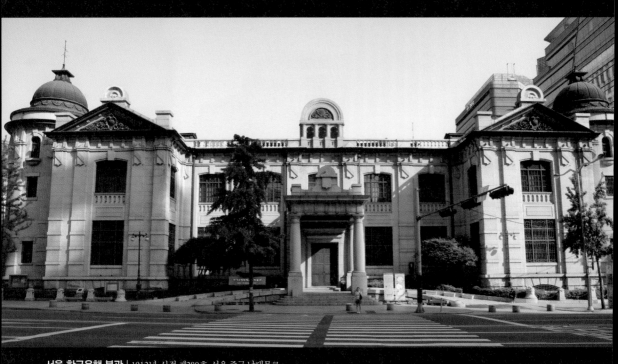

서울 한국은행 본관 | 1912년, 사적 제280호, 서울 중구 남대문로
일본인 건축가 다쓰노 긴고가 설계했다. 지하 1층, 지상 3층 규모의 석조 철근 콘크리트 건물로 르네상스 시대의 성과 같은 모습이다. 전체적으로 굉장히
정교하고 아름답게 장식되어 있다.

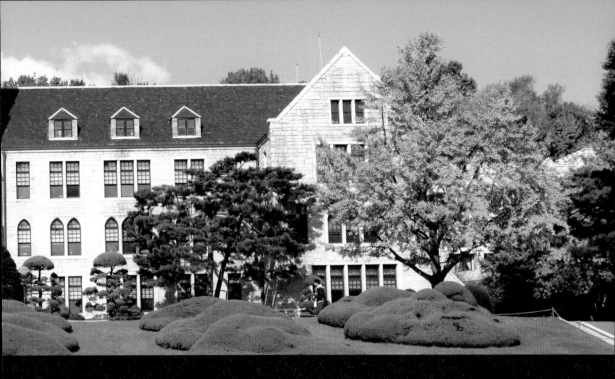

신세계 백화점(전 미쓰코시 백화점 경성점) | 1930년, 서울 중구 충무로
당시 미쓰코시 대표였던 히비오노스케에 의해 조선에 설치된 미쓰코시 경성 출장소가 정식 지점으로 승격되면서 국내 최초의 백화점이 되었다. 개점 당시
르네상스 양식의 건물이었다. 대리석으로 만들어져 있어서 사람들의 이목을 끌었다.

물들은 1933년부터 1937년까지 5년에 걸쳐 만들어졌지요. 박길룡은 1931년 구 서울대학교 본관과 1937년 화신 백화점을 설계했습니다. 구 서울대학교 본관은 1972년부터 문화 예술 진흥원 청사로 사용되고 있고, 화신 백화점은 종로구의 도로 확장 계획에 따라 모두 철거되었지요.

이 밖에도 1930년대 상업 건축물로는 1910년대에 르네상스 양식으로 만든 서울 한국은행 본관, 1935년에 지은 옛 제일 은행 본점, 1930년에 일본의 미쓰코시 백화점 경성점으로 건립한 신세계 백화점 등이 있어요.

광복 직후에는 정치적으로나 사회적으로 매우 불안정해 건설에 힘쓸 여력이 없었습니다. 더욱이 6 · 25 전쟁이 일어나고 북한에서 수백만 명의 피란민이 남한으로 이주해 주택 사정이 어려워졌지요. 유엔의 원조와 국가 자체의 노력에도 판잣집과 무허가 주택이 난립하는 등 심각한 사회 문제와 환경 문제가 생겨났어요.

구 서울대학교 본관 | 1931년, 사적 제278호, 서울 종로구 동숭동 근대 건축가 박길룡이 설계했고 일본인이 공사를 맡았다. 3층 규모의 철근 콘크리트조 건물로 벽돌을 사용해 지었다. 입구는 고딕풍의 아치 형태지만 대체로 근대적 양식을 따른 건물이다.

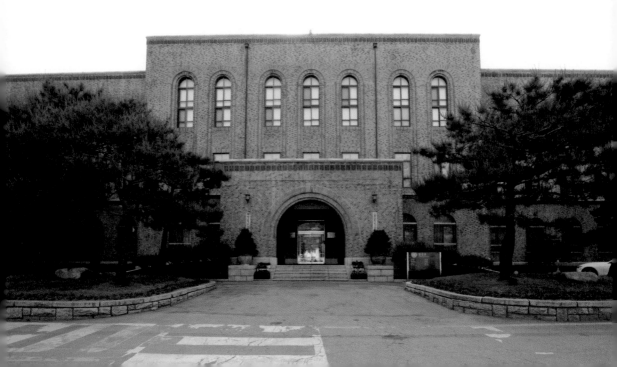

덕수궁 정관헌은 고종의 커피숍이었을까요?

덕수궁 정관헌은 솔밭과 어우러진 덕수궁 함녕전 등의 옛 건물들을 '고요하게(靜) 내다 보는(觀) 곳'이라는 뜻입니다. 정관헌은 1900년 즈음에 러시아 건축가 사바틴이 지은 것으로 추정하고 있어요. 동서양의 건축 양식을 절충한 건물이지요. 이곳은 고종이 다과회를 개최하고 음악을 감상하던 곳으로 잘 알려졌습니다. 하지만 『조선왕조실록』을 비롯한 그 어떤 사료에도 고종이 정관헌에서 커피를 마셨다는 기록이 남아 있지 않아요. 정관헌이 고종의 커피숍이었다고 기록한 문헌들에도 출처가 정확히 명시되어 있지 않지요. 확인된 기록에 따르면 정관헌은 역대 왕의 어진을 모시고 제례를 지낸 신성한 곳이었다고 합니다. 1901년 고종은 태조의 어진을 정관헌에 모셔 친히 참배하고 잔을 올리는 작헌례라는 제례를 지냈어요. 이후 정관헌에서는 수시로 참배와 제사가 이어졌다고 하지요. 1930년 이전에 찍은 것으로 보이는 오카다 미츠구의 사진을 보면 정관헌은 지금처럼 개방형 구조가 아니라 사방이 벽으로 둘러싸인 구조였어요. 현재와 같은 구조였다면 어진을 모셔 두고 예를 올리는 일이 불가능했겠지요.

덕수궁 정관헌

7 기능성과 예술성을 두루 갖추다 |
현대 건축

광복 이후에는 우리나라 건축가들이 본격적으로 활동했습니다. 1950년대 이후에는 합리주의적인 경향의 국제 양식에 따른 건축이 성행했어요. 현대식 기술을 도입해 새로운 양식이 이루어진 것이지요. 1970년대 전까지만 해도 근대 건축의 의미를 명확하게 이해하지 못해 주로 양식과 기술적인 면만 강조되었어요. 하지만 1970년대부터 우리나라 건축의 자율성과 정체성, 지역성 등을 모색하게 되었고, 1990년대부터는 현대 건축의 입지를 다지게 되었답니다. 우리나라의 현대 건축은 지금도 기능성과 예술성을 함께 추구하며 꾸준히 발전하고 있어요.

- 6 · 25 전쟁 때 파괴된 건물들은 '한국 건축 작가 협회'의 활동과 국제 기구의 원조에 의해 재건되었다.
- 1960년대에 들어오면 집합 주택이 점차 사라지고 사생활을 보장하는 주택이 늘어난다.
- 산업화로 인한 이촌 향도 현상은 도시에 초고층 아파트가 등장하는 계기가 되었다.
- 최근의 한국 건축은 인간과 환경, 전통과 현대가 공존하는 건축을 지향하고 있다.

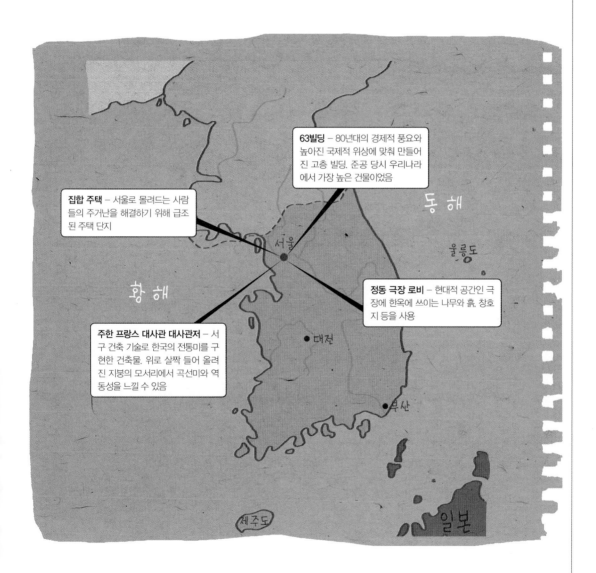

63빌딩 – 80년대의 경제적 풍요와 높아진 국제적 위상에 맞춰 만들어진 고층 빌딩. 준공 당시 우리나라에서 가장 높은 건물이었음

집합 주택 – 서울로 몰려드는 사람들의 주거난을 해결하기 위해 급조된 주택 단지

정동 극장 로비 – 현대적 공간인 극장에 한옥에 쓰이는 나무와 흙, 창호지 등을 사용

주한 프랑스 대사관 대사관저 – 서구 건축 기술로 한국의 전통미를 구현한 건축물. 위로 살짝 들어 올려진 지붕의 모서리에서 곡선미와 역동성을 느낄 수 있음

동해

울릉도

황해

서울

대전

부산

제주도

일본

건축에 국제 양식을 적용하다

광복 직후 건축인들은 건축의 재건을 위해 '조선 건축 기술단'을 조직하고, 기관지를 통해 건축 부활을 위한 계몽 운동을 펼쳤어요. 국민 주택 설계 공모를 시행해 질 높은 건축을 위한 노력도 계속되었지요. 당시 건축 운동에 참여한 건축가로 이천승, 김희춘, 이희태, 강명구, 송민구 등을 꼽을 수 있어요.

6 · 25 전쟁 이후에는 수많은 공공건물과 주택 등이 대대적으로 재건되었어요. 이러한 건축 활동은 뒤에서 후원하는 단체들이 있어 가능했답니다. 1957년에는 '한국 건축가 협회'의 전신인 '한국 건축 작가 협회'가 조직되어 우리나라 현대 건축의 발판을 마련했지요.

이렇게 건축 부활을 위한 단체들의 열정적인 활동이 있었지만, 정치적 혼란과 경제적 빈곤으로 말미암아 건설이 부진했습니다. 어쩔수 없이 우리나라는 국제 연합 한국 재건단(운크라, 한국의 경제 재건을위해 유엔에서 만든 기구)과 국제 연합 교육 과학 문화 기구(유네스코)의 재정적인 도움을 받게 되지요. 이렇게 해서 탄생한 건물이 서울 대방동에 세워진 국정 교과서 주식회사의 인쇄 공장이에요. 1955년에는 김태식이 설계한 국영 제1 방송국과 정인국이 설계한 인하대학교공과대학 기공관 및 기숙사 등도 건축되었습니다. 1956년에는 송민구가 설계한 동국대학교 명진관과 강윤이 설계한 이화여자대학교 대강당이 세워졌어요. 1957년에는 강명구가 설계한 서울대학교 농과대학

동국대학교 명진관 | 1956년, 서울시 중구 장충동
동국대학교 캠퍼스에 최초로 건립된 석조 건물로 대한민국 건축상을 수상했다. 간략화된 고딕 양식에 전통 건축의 돌 쌓기 방식을 가미했다는 점에서 건축사적인 가치가 크다.

이화여자대학교 대강당 | 1956년, 서울 서대문구 대현동

건축 당시 강당의 규모는 동양 최대였다. 지붕과 조형, 무대의 객석의 구도에서 1950년대 한국 건축 기술의 수준을 볼 수 있다. 1978년 세종 문화 회관이 개관되기 전까지 예술 공연의 전당으로서 한국 예술과 문화 발전에 기여했다.

주한 프랑스 대사관 대사관저 | 1962년, 서울 서대문구 합동

김중업은 서구 근대 건축, 기술을 수용하되 그 안에 한국의 전통적인 아름다움을 표현할 방법을 늘 탐구했다고 한다. 주한 프랑스 대사관저 지붕은 그의 생각이 잘 반영된 작품 중 하나다. 멀리서 보면 육중한 기둥들이

기숙사 등이 신축되었지요. 이 건축물들은 이전과 달리 참신한 양식
으로 건립되었답니다.

1960년대에는 정부의 개발 정책에 따른 건설이 시작되었어요. 건물
이 점차 대형화되고 고층화되었지요. 1962년에는 김중업이 주한 프
랑스 대사관 건물을 만들었습니다. 현대식 건축물이지만 전통적인 미
를 잘 살렸지요. 건물은 크게 대사관저와 업무동으로 이루어져 있어
요. 건물에서 느껴지는 분위기가 대사관저는 강하지만 업무동은 부드
럽답니다. 주한 프랑스 대사관 대사관저는 지붕이 매우 인상적이에요.
모서리가 날아오를 듯 들어 올려져 있어 한옥의 기와지붕이 풍기는
투박함과 기운찬 역동성을 느낄 수 있지요. 지붕을 떠받치는 육중한
기둥을 건물 전면에 따로 배치해 실제보다 웅장하게 보이기도 해요.

서울 여의도에 있는 국회 의사당은 1969년 제헌절을 맞아 기

공식을 한 뒤 1975년에 준공했습니다. 의사당 본관은 화강암으로 된 너비 50m의 큰 계단과 기단 위에 높이 32.5m의 큰 기둥 24개를 세워 지었어요. 큰 기둥은 경복궁 경회루의 돌기둥을 본떠 세웠습니다. 24절기를 상징하면서 동시에 국민들의 다양한 의견을 의미한다고 해요. 눈에 가장 잘 띄는 지붕은 밑지름 64m의 돔으로 되어 있는데, 이는 원만한 귀결을 뜻한다고 하지요.

그렇다면 1950~1960년대 일반 주택의 건축 구조에는 어떤 변화가 있었을까요? 1950년대에는 전쟁과 분단 등 사회적 혼란 속에서 실용적 기능을 중시하는 경향이 생겼습니다. 이에 따라 점차 편리한 입식 위주의 생활 양식을 추구하게 되었지요. 건축가들도 주택을 설계할 때 거실을 중심으로 하는 주거 공간을 도입했어요. 평면 중앙에 거실을 두고 좌우에 온돌방을 배치했으며, 부엌과 욕실, 화장실을 집 안으

로 들어오게 하는 등 많은 변화가 있었지요. 상류층이나 중류층 주택에서는 동선 처리를 기능적으로 하고, 거실과 부엌의 바닥이 같은 높이가 되도록 설계했어요. 서민층 주택은 주로 재래 한옥과 집합 주택(여러 개의 주택이 집합해 한 동으로 되어 있는 주택 형식)으로 나타났습니다. 재래 한옥은 대부분 겹집(한 개의 종마루 아래에 두 줄로 나란히 방을 만든 집) 구조였지요.

　집합 주택에 관해 좀 더 자세히 살펴볼까요? 6·25 전쟁 이후 주로 외국의 원조에 의해 건립된 집합 주택은 재건 주택, 희망 주택 등으로 불렸어요. 대부분 온돌과 마루 구조에 거실, 부엌, 화장실이 서로 인접하도록 만들어졌지요. 전체적으로 면적이 작았기 때문에 욕실은 설치되지 않았고, 화장실은 대부분 본채와 통합되었어요. 하지만 개량되지 않은 재래식 화장실은 위생상 불결할 수밖에 없었습니다. 그래서

미아리 공영 주택 | 1962년, 서울 성북구 길음동
서울시에서 건설한 미아리 공영 주택(100개 동)에 사람들이 입주했던 날의 풍경이다. 뒤로는 판잣집이 빽빽하게 들어선 산동네가 보인다.

이후에는 화장실을 밖에서 출입하도록 설계했고, 위치도 주로 북쪽에 두어 동북쪽으로 나 있는 부엌과 시각적으로 완전히 분리했지요. 당시 민영 주택은 공사 주택보다 더 새롭게 바뀌었어요. 화장실을 모두 밖에서 출입하게 했고, 대부분 주택에 욕실을 설치했지요.

1960년대에 들어오면서 가족의 공동생활과 구성원의 사생활을 모두 충족시키기 위해 거실은 개방적인 공간으로 만들고, 침실은 독립 공간으로 구성하기 시작했습니다. 새로운 건축 자재와 공법이 도입되어 건축 형식이 좀 더 자유로워졌지요. 하지만 서민들의 단독 주택은 여전히 재래식 한옥 구조였어요. 서민층 아파트에서는 차츰 입식 생활을 지향하는 서유럽의 공간 개념이 나타나 부엌과 욕실이 한곳에 모이고, 연탄 온돌 또는 연탄보일러의 개별난방 방식이 채택되기도 했답니다. 중·상류층의 주택은 규모가 커지고 온수난방이 이루어져 자유로운 공간 구성이 가능하게 되었어요.

우리 건축의 정체성을 모색하다

1970년대에는 아파트 붐이 일어나면서 주택 문화가 완전히 바뀌었습니다. 전통적인 주택 구조와 외형이 아파트형으로 바뀌면서 우리나라 건축의 정체성을 찾기가 매우 어려워졌어요. 이러한 현상이 지속되자 의식 있는 사람들이 모여 한국적인 건축에 관한 고민을 시작했고, 비로소 우리나라 건축의 자율성과 정체성을 모색하는 단계에 이르렀지요. 이러한 분위기 속에서 1970~1973년에는 경주 불국사의 복원을 비롯해 많은 문화재가 복원되기 시작했답니다.

한편, 우리나라의 국제적인 위상이 날로 높아지면서 호텔도 많이

건설되었습니다. 1970년대에 만들어진 호텔로는 플라자 호텔과 구 반도 호텔 자리에 건설된 롯데 호텔, 남산의 하얏트 호텔 등이 있어요.

1970년대에는 땅값을 낮추기 위해 토지를 최대한 활용할 수 있는 고밀도 주택, 즉 고층 아파트가 많이 등장했습니다. 아파트는 복도식 에서 계단식으로 바뀌는 경우가 많았지요. 또한 이 시기에는 연립 주 택, 고급 맨션, 빌라와 같은 다양한 집합 주거 형태의 건물이 등장했어 요. 경제가 성장하고 소득이 증가하면서 사람들은 넓은 집을 선호하 기 시작했습니다. 이에 따라 건축 면적이 늘어나고, 시설과 설비도 서 구식으로 바뀌었어요. 특히 아파트는 이전에 없던 다용도실과 난간이 추가되었지요. 하지만 서민주택은 거실을 중앙에 배치한 것을 제외하 면 1960년대와 크게 달라진 점이 없답니다.

1980년대에는 우리나라 건축이 국제적인 수준으로 올라섰으며, 건 축 양식도 매우 다채로워졌어요. 대표적인 건축으로는 63빌딩과 한국 종합 무역 센터, 예술의 전당 등이 있지요. 이 시기는 국가와 국민의 경제적 능력이 향상되고, 더불어 문화적 관심도 높아진 때였습니다. 1986년 아시안 게임과 1988년 서울 올림픽 대회도 큰 계기가 되었지 요. 이러한 경제적 풍요와 대중 소비에 발맞추어 전통적인 소재를 모 티프로 해 표현의 예술성을 추구한 건축물들이 등장합니다. 예술의 전

예술의 전당 오페라 하우스 |
1993년, 서울 서초구 서초동
외벽은 콘크리트지만 지붕은 갓 머리를 닮아 있어 한국적인 느낌 을 물씬 풍긴다. 오페라 하우스 내 부에는 2,200석의 오페라 극장, 1,000석의 토월 극장, 300석의 자 유 소극장이 있다.

63빌딩 | 1985년, 서울 영등포구 여의도동
지상 60층, 지하 3층 규모의 마천루로 준공 당
시 우리나라에서 가장 높은 건물이었다. 높이
는 해발 265m인 남산보다 1m 낮은 264m다. 건
물 내에 각종 문화 시설과 수족관, 한강과 남산
을 한눈에 볼 수 있는 전망대가 마련되어 있어
서울의 상징적인 관광 명소로 손꼽힌다.

당 오페라 하우스는 전통적인 갓의 모양을 형상화한 건축물로 유명하지요. 김수근이 설계한 서울 종합 운동장의 올림픽 주 경기장은 항아리와 한옥 처마의 곡선에서 영감을 얻었어요.

1980년대 주거 건축은 어떤 변화를 겪었을까요? 이 시기에는 초고층 아파트가 들어서기 시작했습니다. 핵가족화에 따라 가구 수가 급증하고, 농촌 인구가 도시로 몰리면서 주택 부족 현상이 심해졌기 때문이지요. 한편, 1980년대에는 건축 자재가 고급화되고 다양해졌어요. 이에 따라 1970년대처럼 양적인 공급에만 치중하지 않고, 질적인 문제에 더 많은 관심을 기울였지요.

아파트의 경우에는 중앙 공급 난방 방식이 증가했습니다. 서민주택에서 주로 쓰던 연탄보일러는 점차 기름보일러로 바뀌었지요. 또 다세대 주택 법안이 통과되면서 외부 계단을 설치하거나 출입구를 따로 두는 식으로 위층과 아래층을 분리하는 단독 주택 형태가 등장했어요.

1990년대 이후, 자연과 전통이 부활하다

1990년대부터는 세계 각국에서 다양한 경향의 건축 양식이 등장하기 시작합니다. 2000년대 이후에는 본격적으로 건축 양식이 다변화하고, 특정 주의나 사조로 한정할 수 없는 건축물들도 속속 등장했지요.

1990년대는 우리나라에서 세계화와 개방화가 급진전한 시기예요. 우리나라의 현대 건축도 본격적으로 다원화되면서 독자적인 경향을 보이기 시작했습니다. 2000년대에는 경제 성장에 따라 우리나라 건축도 한층 더 발전하고 성숙해졌지요. 특히 친환경적인 건축물들이 많이 지어졌어요. 현대 사회의 문제 가운데 하나인 환경 오염을 줄이

정동 극장 로비 | 1995년, 서울 중구 정동

창호지, 쪽마루, 마당 등 전통 한옥의 여러 요소를 극장 안에 배치했다. 극장이라는 현대 서구식 문화 공간에 한국의 고유의 정서가 잘 스며들어 있다.

기 위해서지요. 공공 건축물은 물론 개인 건축물도 자연과 융합될 수 있는 재료와 형태로 짓고 있답니다. 대표적인 예로 경기도 남양주에 있는 피아노 화장실과 경기도 화성에 있는 플라리온 스퀘어를 들 수 있지요. 플라리온 스퀘어의 경우 건물 뒤에 있는 공원의 모습을 가리지 않도록 건물 중간에 텅 빈 공간을 만들었답니다.

최근 들어 우리나라 건축은 전통과 현대의 조화에도 초점을 맞추고 있습니다. 정동 극장과 같은 공연장을 비롯해 학교나 상업 건축까지도 실용성과 더불어 예술성을 추구하고 있어요.

서울에서 아름다운 산책로로 손꼽히는 정동길에는 정동 극장이 있습니다. 정동 극장 주변에는 덕수궁과 서울 구 러시아 공사관 등 역사를 지닌 건축물들이 있어 전통과 현대가 공존하는 곳이라 할 수 있어요. 정동 극장은 한옥 마당을 건물 안으로 들여놓은 듯한 분위기를 연

통영 용남초등학교 방과 후 교실(왼쪽) | 통영 용남면
교실의 네 면에 창호용 한지를 바른 미닫이문을 설치해 또 다른 공간을 창출했다. 미닫이문은 언제든지 열고 닫을 수 있어 자유로운 공간 활용이 가능하다.

국립국악학교 로비(오른쪽) | 서울 강남구 개포동
얇은 나무판을 성기게 덧대어 나무 틈 사이로 빛이 은은하게 새어 나오도록 로비를 꾸몄다. 이러한 실내 건축 설계는 자칫 딱딱해질 수 있는 학교를 밝고 생기가 도는 공간으로 변모시켰다.

출하기 위해 한옥에 쓰이는 나무나 흙, 돌 등을 이용했습니다. 극장이라는 현대적인 공간과 전통적인 분위기를 조화시켜 마치 집 안에 머물고 있는 듯한 편안함을 주지요.

경남 통영에 있는 용남초등학교는 기존의 딱딱하고 규칙적인 교실을 가변형 공간으로 사용할 수 있게 했습니다. 교실 네 면에 설치된 네 개의 도어 시스템을 이용해 융통성을 발휘할 수 있는 공간을 창조한 것이지요. 도어 시스템의 금속 프레임 위에 특수 개발된 창호용 한지를 붙여 한지로 걸러진 빛과 밖에서 들어오는 빛을 공간적 요소로 활용했답니다. 이 공간은 방과 후 교실을 위해 만든 것이지만, 지역 사회의 행사 등에도 활용할 수 있도록 열린 공간으로 계획한 것이에요.

서울시 강남구에 있는 국립국악학교에는 전통 음악을 시각화한 공간이 있습니다. 서예의 공간화, 우리나라의 전통적인 색채인 오방색의 현대화, 5음계의 시각화를 빛을 활용해 잘 표현했어요. 학교 로비는 한옥 마루의 느낌으로 만들었답니다. 이렇게 한국의 멋이 흐르는 공간에서 공부하는 학생들은 참 행복하겠지요?

우리나라의 현대 건축 가운데 최고의 건축물은 무엇일까요?

2013년 5월에 「동아일보」와 건축 전문지인 월간 「스페이스(SPACE)」에서 건축 전문가 100명을 대상으로 설문 조사를 했어요. 광복 이후에 지어진 현대 건축물 가운데 최고의 건축물 다섯 개와 최악의 건축물 세 개를 선정하는 것이었지요. 어떤 결과가 나왔을까요? 최고로 뽑힌 건축물은 김수근이 설계한 서울 구 공간 사옥이었어요. 2위는 김중업이 설계한 주한 프랑스 대사관이었고, 3위는 조성룡과 정영선이 설계한 선유도 공원, 4위는 김수근이 설계한 경동 교회, 5위는 최문규가 설계한 쌈지길이었답니다. 최고의 건축물로 선정된 서울 구 공간 사옥은 "시간의 결이 느껴지는 건축물이다.", "우리나라 전통의 공간 감각과 재질감을 현대적인 느낌으로 재해석한 건축물이다."라는 평을 받았어요. 서울 구 공간 사옥은 외부의 절제된 형태와는 달리 내부에는 마치 미로처럼 복잡한 공간이 다양하게 배치되어 있답니다. 최악의 건축물도 궁금하지요? 1위는 유걸이 설계한 서울시 신청사였고, 2위는 김석철이 설계한 예술의 전당 오페라 하우스, 3위는 미국 건축가인 라파엘 비뇰리가 설계한 종로 타워였어요. 1위를 차지한 서울시 신청사는 주변과 조화를 이루지 못한다는 평을 받았지요.

김수근이 설계한 서울 구 공간 사옥

5 한국 공예사

공예란 실용적인 물건에 장식적인 요소를 더해 가치를 높이는 미술을 말해요. 훌륭한 공예품이 되려면 무엇보다도 실용적이어야 하고 예술성도 갖춰야 합니다. 공예품을 만드는 기술은 중요한 공예의 요소랍니다.

공예는 공예품의 재질에 따라 금속 공예와 목공예, 도자 공예, 유리 공예, 옥석 공예, 칠보 공예, 섬유 공예, 규방 공예 등으로 나뉩니다. 시대별로 제작 기술이나 조형적 특징이 다르지요. 공예의 기원은 선사 시대로 거슬러 올라갑니다. 우리나라는 고대부터 우수한 공예 문화를 형성해 왔지요. 우리 민족은 솜씨가 뛰어나 금속, 나무, 돌 등 어떤 재료도 잘 다루었어요. 생활에 필요한 물건을 만들 때도 쓰임새만을 생각한 것이 아니라 미적인 감각을 발휘하려고 노력했습니다. 이렇게 만든 물건 하나하나가 훌륭한 공예품으로 인정받게 된 것이지요.

이 장에서는 실용성과 예술성이라는 두 가지 측면에서 한국적인 아름다움을 지닌 공예품들을 살펴보겠습니다. 금속 공예와 목공예를 중심으로 시대별 공예품에 관해 알아보도록 해요.

〈전 덕산 청동 방울 일괄〉,
청동기, 243쪽

〈황남 대총 북분 금관〉,
신라, 271쪽

〈성덕 대왕 신종〉,
통일 신라, 288쪽

〈청동 은입사 포류수금무늬 정병〉,
고려, 308쪽

〈덕혜 옹주 소녀 시절 당의·스란치마·
대란치마〉, 근대, 355쪽

1 삶과 멋의 시작 | 선사 시대 공예

선 사 시대 공예품은 대부분 생활에 필요한 도구였습니다. 우리나라에서는 구석기 시대부터 여러 가지 공예품을 만들어 사용했어요. 구석기나 신석기 시대의 주된 공예품은 돌로 만든 석기, 동물의 뼈나 이빨로 만든 골각기, 조개껍데기로 만든 장신구 등이었지요. 나무나 풀을 이용한 도구도 사용했던 것으로 밝혀졌지만 전하는 것은 거의 없어요. 청동기 시대에는 도구를 만드는 솜씨가 빛을 발합니다. 이 시기에는 섬세하고 아름다운 금속 공예품들이 만들어졌어요. 선사 시대를 대표하는 공예는 단연 청동기 시대의 금속 공예지만, 옥이나 유리 등 새로운 재료로 공예품을 만든 예도 있답니다.

- 구석기 시대 전기에는 주먹 도끼나 주먹 자르개와 같은 커다란 석기가 많이 사용되었다.
- 구석기 후기에는 작은 생물들을 잡기 위한 슴베 찌르개 같은 소형 석기가 제작되었다.
- 청동기 시대에 족장과 제사장들은 청동으로 무기나 의기를 만들어 사용했다.
- 창원 다호리 유적에서는 다른 곳에서는 잘 출토되지 않는 선사 시대 목제품이 많이 발견되었다.

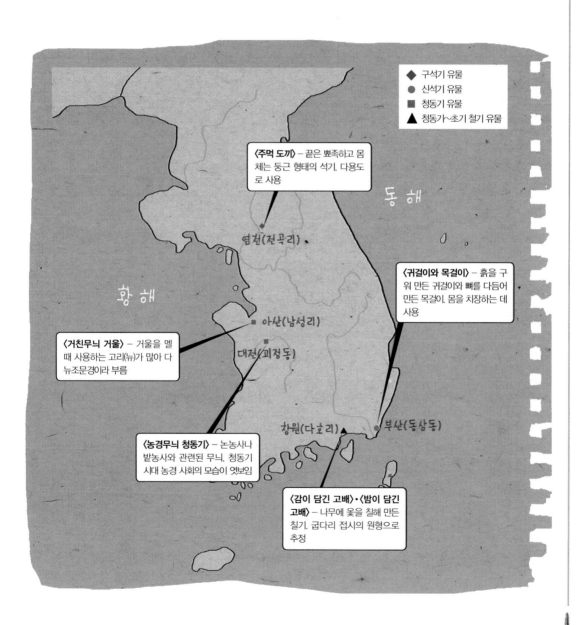

구석기 유물
신석기 유물
청동기 유물
청동가~초기 철기 유물

동해

황해

〈주먹 도끼〉 – 끝은 뾰족하고 몸체는 둥근 형태의 석기. 다용도로 사용

연천(전곡리)

〈귀걸이와 목걸이〉 – 흙을 구워 만든 귀걸이와 뼈를 다듬어 만든 목걸이. 몸을 치장하는 데 사용

아산(남성리)

〈거친무늬 거울〉 – 거울을 멜 때 사용하는 고리(뉴)가 많아 다뉴조문경이라 부름

대전(괴정동)

〈농경무늬 청동기〉 – 논농사나 밭농사와 관련된 무늬. 청동기 시대 농경 사회의 모습이 엿보임

창원(다호리)

부산(동삼동)

〈감이 담긴 고배〉·〈밤이 담긴 고배〉 – 나무에 옻을 칠해 만든 칠기. 굽다리 접시의 원형으로 추정

석기 사람들, 멋을 알기 시작하다

구석기 시대의 공예품은 어떤 것이 있을까요? 구석기 사람들은 사냥과 채집과 어로 등을 통해 식량을 구했습니다. 식량을 구하기 위해서는 도구가 필요했지요. 가장 손쉽게 구할 수 있는 것이 돌이었습니다. 이 시기 사람들은 주로 생활에 필요한 초보적인 도구들을 돌로 만들었어요.

우리나라에서 구석기 시대의 유물이 많이 발견된 곳은 연천 전곡리 유적과 순천 월평 유적, 공주 석장리 유적, 단양 수양개 유적, 남양주 호평 구석기 유적, 홍천 하화계리 유적 등입니다. 사실 이렇다 할 모양을 갖춘 구석기 시대 공예품은 거의 없습니다. 처음에는 돌을 깨뜨려 도구를 만드는 가장 초보적인 방법이 이용되었을 정도예요. 예를 들면, 주먹 도끼와 주먹 자르개, 주먹 찌르개, 긁개 등이 있지요. 구석기 전기에는 이와 같이 커다란 석기가 많이 사용되었어요.

구석기 후기로 갈수록 기후가 온화해지면서 생물들이 작아졌고, 이에 맞춰 슴베 찌르개와 같은 소형 석기가 만들어졌지요. 이후 돌을 섬세하게 다듬는 기술이 발달해 후기 구석기 시대에는 칼 모양의 좀돌날도 만들어졌어요. 좀돌날은 구석기와 중석기를 잇는 시대에 만들어진 아주 작은 석기랍니다.

신석기 시대에는 구석기 시대와 비교하면 공예품이 좀 더 다양하게 제작되었고, 제작 기술도 크게 발달했습니다. 구석기 시대 사람들은 돌을 깨서 사용하는 정도였는데, 신석기 시대 사람들은 재료를 갈고 다듬어 매끈하게 만들 줄 알았어요. 재료도 돌뿐 아니라 옥, 동물의 뼈나 이빨, 조개껍데기, 나무 등을 다양하게 이용했지요.

〈주먹 도끼〉·〈슴베 찌르개〉·〈좀돌날〉 | 구석기, 길이 23.6cm · 7.2cm · 4.7cm, 국립중앙박물관 · 충북대학교박물관(슴베 찌르개) 소장
왼쪽 아래부터 시계 방향으로 주먹 도끼, 슴베 찌르개, 좀돌날이다. 차례로 경기도 연천군 전곡리, 충북 단양군 수양개, 강원도 양구군 무룡리에서 출토되었다.

뼈와 흙으로 만든 장신구

신석기 시대 사람들은 바늘과 실을 발명해 몸에 잘 맞는 옷을 만들어 입었다. 겨울에는 가죽옷을, 여름에는 삼베옷을 즐겨 입었다. 이에 따라 옷에 어울리는 장신구도 다양하게 발달했다. 장신구의 주재료는 동물의 뼈나 색깔과 무늬가 아름다운 조개껍데기 등이었다.

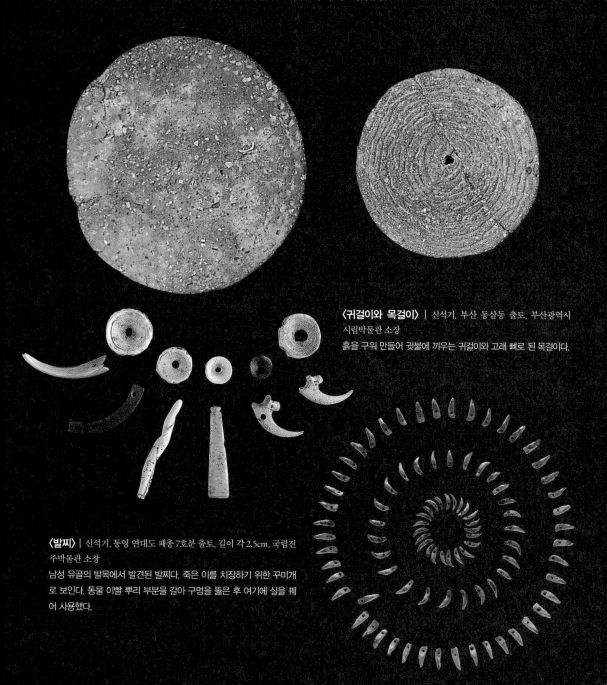

〈귀걸이와 목걸이〉 | 신석기, 부산 동삼동 출토, 부산광역시 시립박물관 소장
흙을 구워 만들어 귓불에 끼우는 귀걸이와 고래 뼈로 된 목걸이다.

〈발찌〉 | 신석기, 통영 연대도 패총 7호분 출토, 길이 각 2.5cm, 국립진주박물관 소장
남성 유골의 발목에서 발견된 발찌다. 죽은 이를 치장하기 위한 꾸미개로 보인다. 동물 이빨 뿌리 부분을 갈아 구멍을 뚫은 후 여기에 실을 꿰어 사용했다.

신석기 시대 사람들은 동물의 뼈로 바늘이나 작살을 만들어서 사용했습니다. 조개껍데기로 만든 팔찌나 목걸이, 동물의 이빨이나 뼈로 만든 드리개와 뒤꽂이, 발찌 등으로 몸을 치장하기도 했지요. 통영 연대도 패총의 7호 무덤에서도 희귀한 유물이 발견되었어요. 남성 유골의 발목에서 〈발찌〉가 발견된 것이지요. 이것은 죽은 사람을 치장하기 위한 꾸미개로 보입니다. 신석기 시대의 유일한 발찌인 이 유물은 돌고래와 수달, 너구리 등의 이빨을 연결해 만든 것이지요.

하늘을 향해 청동 방울을 흔들다

청동기 시대에는 공예가 더욱 다양해졌습니다. 금속 공예와 옥공예, 유리 공예, 칠공예 등 오늘날 우리가 사용하는 공예품들이 이미 이 시기에 만들어졌어요.

우리나라에서는 기원전 10세기경 중국 동북 지역의 영향을 받아 금속 공예가 시작되었습니다. 본격적으로 시작된 시기는 기원전 3세기경이지요. 구리는 신석기 시대에 이미 등장했지만, 이를 가공해 공예품으로 만들기 시작한 때는 청동기 시대예요. '청동'은 구리와 주석을 섞은 합금을 말합니다. 청동에 열을 가해 녹인 후 거푸집(만들려는 물건의 형태대로 속이 비어 있는 틀)에 부어 완성한 그릇이 '청동기'지요. 청동기 시대에는 이와 같은 주조 기법으로 금속 공예품을 만들었어요.

청동기 시대의 대표적인 청동기로는 비파형 동검, 세형동검 등 각종 무기와 방패형 청동기 등 의기(儀器)가 있습니다. 팔주령, 간두령, 쌍두령 등과 같은 방울도 있지요. 충남 예산군에 있는 흥선대원군의 아버지 무덤 근처에서 출토된 〈전 덕산 청동 방울 일괄〉은 제정일치 사

팔주령과 쌍두령(〈전 덕산 청동 방울 일괄〉) 부분 | 청동기, 지름 14.3cm(팔주령)·길이 19.8cm(쌍두령), 국보 제255호, 삼성미술관 리움 소장
팔주령의 몸체에는 십자형 문양이 그려져 있다. 이것은 태양을 상징한다. 뒷면에는 고리가 달려 있어 목에 걸거나 옷에 달았을 것으로 추정한다. 쌍두령의 타원형 구멍에는 청동 구슬이 들어 있다. 들고 흔들면 소리가 난다.

회였던 청동기 시대 제사장들이 주술적 의미로 사용했던 것으로 보입니다. 청동은 당시에 권위를 상징했기 때문에 매우 제한적으로 사용되었어요. 제사장들은 청동으로 의기를 만들어 하늘에 제사를 지내는 데 사용했지요. 〈전 덕산 청동 방울 일괄〉은 그 모양이 다양합니다. 팔각형 모양의 팔주령, 아령 모양의 쌍두령 외에도 X자 모양의 조합식 쌍두령과 포탄 모양의 간두령도 있답니다.

청동기 시대를 대표하는 공예품으로는 단연 잔무늬 거울과 거친무늬 거울을 꼽을 수 있어요. '다뉴세문경(多鈕細紋鏡)'이라고도 하는 〈잔무늬 거울〉은 청동으로 만든 거울입니다. 잔무늬 거울의 뒷면에는 거울을 멜 때 사용하는 고리인 '뉴(鈕)'가 두세 개 있고, 세모꼴과 네모꼴의 기하학적인 선과 동심원무늬가 조각되어 있어요. 이를 통해 청동기 시대의 주조 기술이 매우 발전했다는 사실을 알 수 있지요.

족장과 제사장의 사치품 – 청동기 무기와 의기

한반도에서는 기원전 10세기경, 만주 지역에서는 이보다 앞서 청동기가 시작되었다. 청동기는 만들기도 어려웠고 재료도 많지 않아 지배 계급의 무기나 의기로 사용되었다. 부족을 통솔하는 족장은 청동기 무기로 이웃 부족을 정복해 세력을 확장했다. 죽은 후에는 청동 무기 등과 함께 묻혔다.

〈비파형 동검〉 | 청동기, 충남 부여군 송국리(왼쪽) 전 황남 신천군(오른쪽) 출토, 길이 33.4cm(왼쪽) 42cm(오른쪽), 국립중앙박물관 소장
중국 랴오닝(요령) 지방에서 많이 출토되어 요령식 동검이라고도 불린다. 검의 아랫부분이 넓고 둥근 것이 특징이다. 신천군에서 출토된 비파형 동검은 손잡이에 번개무늬가 반복적으로 새겨져 있어 세련되어 보인다.

〈세형동검〉 | 청동기, 경주 출토, 국립중앙박물관소장
한반도에서만 발견되어 한국식 동검으로 부르기도 한다. 비파형 동검이 시간이 지나면서 사라지고 세형동검이 나타났다. 가늘고 긴 몸체 아래쪽에 홈이 약간 파여 있는 것이 특징이다. 청동으로 만든 손잡이가 함께 발견되었다. 검의 몸과 자루를 따로 만드는 것은 우리나라만의 특징이다.

〈방패형 동기〉 | 청동기, 아산 남성리 출토, 길이 17.6cm, 국립중앙박물관 소장
제사장의 가슴에 단 장신구로 추정한다. 위쪽에는 방울이 달려 있고 앞면 중앙에
는 꼭지가 하나, 뒷면 중앙에는 꼭지가 두 개 달려 있다. 각각에 고리가 걸려 있다.
맨 위쪽에 나 있는 구멍은 조금 닳아 있어, 여기에 끈을 매달았다는 것을 알 수 있
다. 점선과 빗금으로 이루어진 기하학적인 무늬와 뛰어난 조형미가 눈에 띈다.

〈잔무늬 거울〉 | 청동기, 진 출토, 지름 21.2cm, 국보
제141호, 숭실대학교 한국기독교박물관 소장
대표적인 우리나라 청동기 유물이다. 현존하는 잔무늬
거울 가운데 크기가 가장 크고 무늬와 주조 방식도 가장
뛰어나다. 청동 거울은 햇빛에 반사시키는 의기로, 고리
에 낀 끈을 손목에 묶어 사용했다.

〈거친무늬 거울〉 | 청동기, 아산 남성리 출토, 지름 18.1cm, 국립중앙박
물관 소장
기하학적으로 직선을 배치했다. 직선들이 모여 규칙적으로 삼각형 모양을
만들고 있다. 잔무늬 거울에 비하면 선이 굵고 세밀함도 부족하다. 거친무
늬 거울은 청동기 후기에 잔무늬 거울로 발달한다.

'다뉴조문경(多鈕粗紋鏡)'이라고도 하는 〈거친무늬 거울〉의 뒷면에는 세모꼴의 기하학적인 무늬가 새겨져 있어요. 일반적으로 중국 거울은 거울 뒷면 중앙에 뉴가 하나 있습니다. 하지만 우리나라에서 출토된 청동 거울은 뉴가 두세 개 달려 있고, 한쪽으로 치우쳐져 있지요. 이처럼 뉴가 많다고 해서 우리나라 청동기 거울을 다뉴경이라고 불러요.

대전 괴정동에서 출토된 〈농경무늬 청동기〉도 잘 알려진 청동기 시대의 공예품입니다. 농경무늬란 논농사나 밭농사와 관련된 무늬를 말해요. 〈농경무늬 청동기〉는 용도가 확실히 알려지지 않았지만, 농경과 관련한 제사를 지낼 때 사용한 의식용 도구로 보고 있지요. 이 공예품에 새겨진 농기구와 경작지 등을 통해 청동기 시대 농경 사회의 실상을 살펴볼 수 있습니다. 앞면 오른쪽에는 머리 위에 긴 깃털 같은 것을 꽂고 농기구인 따비로 밭을 일구는 남자와 괭이를 치켜든 인물이 있고, 왼쪽에는 항아리에 무언가를 담고 있는 인물이 새겨져 있어요. 뒷면에는 두 갈래로 갈라진 나무 끝에 새가 한 마리씩 앉아 있는 모습이 오른쪽과 왼쪽에 각각 묘사되어 있지요.

이 밖에도 청동기 시대 사람들은 관옥과 굽은옥, 환옥 등 구슬로 만든 장신구를 애용했습니다. 유리를 녹여 구슬로 만드는 등 유리 공예를 발전시키고, 나무로 만든 목제품들도 신석기 이후 계속 사용했어요. 진주 대평리 유적에서 발견한 옥공예품, 보령 평라리 유적에서 출토한 유리 공예품, 강릉 교동 유적에서 발견한 목제 용기 파편으로 청동기 시대의 공예 문화를 짐작해 볼 수 있답니다.

〈관옥과 굽은옥〉 | 청동기, 경북 영덕군 강구면 출토, 국립중앙박물관 소장
관옥은 길쭉한 관 모양의 옥이다. 대롱옥으로도 불린다. 굽은옥은 초승달 모양의 옥이다. 재료가 되는 벽옥은 귀한 재료일 뿐만 아니라 만들 때 정교한 기술이 필요했기 때문에 지배층이 사용하거나 껴묻거리로 사용되었을 것이다.

〈농경무늬 청동기〉 | 청동기 기원전 4세기, 전 대전 괴정동 출토, 길이 13.5cm, 국립중앙박물관 소장

윗부분에 난 구멍 6개에 끈을 매달아 사용한 것으로 추정한다. 앞뒷면의 가장자리에는 점선과 빗금으로 이루어진 무늬가 새겨져 있다. 그 안에 농경과 관련된 그림이 그려져 있다. 청동기 사람들은 생산과 풍요를 비는 의례 때 이 유물을 사용했을 것이다.

앞면 그림 **뒷면 그림**

썩지 않는 목제품, 다호리의 비밀은?

우리나라 공예 문화에서 목공예는 매우 중요한 부분을 차지합니다. 목공예는 재료인 나무가 잘 썩기 때문에 남아 있는 자료가 부족해서 어느 시기부터 시작되었는지는 확실하지 않지요. 구석기 시대부터 신석기 시대까지 여러 목기가 사용된 것으로 추정되지만, 전하는 유물이 많지 않기 때문에 시대를 따로 구분하지 않고 선사 시대 전반에 걸쳐 이루어진 목공예에 관해 살펴보기로 해요.

오늘날 남아 있는 목공예품은 대부분 청동기 시대에서 초기 철기 시대에 만들어졌습니다. 용기에 옻(옻나무에서 나는 진) 등을 칠해서 살아남을 수 있었지요. 옻칠한 용기를 '칠기'라고 하고, 칠기를 만드는 일을 '칠공예'라고 해요. 많은 칠공예품이 광주 신창동 유적과 창원 다호리 고분군에서 출토되었습니다. 광주 신창동 유적에서는 특이하게도 원목으로 만든 목조 〈현악기〉가 발견되었어요. 줄은 썩어서 남아 있지 않지만, 우리나라에 현존하는 것 가운데 가장 오래된 악기랍니다.

창원 다호리 유적에서는 칠기 원형 굽다리 그릇인 〈감이 담긴 고배〉와 〈밤이 담긴 고배〉가 출토되었어요. 모두 나무에 옻칠한 그릇이지요. 창원 다호리 유적은 1988년에 발굴되었습니다. 갈대가 우거진 저수지 주변 산기슭

〈현악기〉| 기원전 1세기, 광주 광산구 신창동 출토, 길이 77.2cm, 국립광주박물관 소장 오른쪽 사진은 국악 전문가들이 복원한 것이다. 신창동 유적에서 초기 철기 시대 목제품이 많이 발굴되었다. 그 가운데 이 유물은 우리나라에서 가장 오래된 현악기로 유명하다.

〈감이 담긴 고배〉·〈밤이 담긴 고배〉 | 칠기, 창원 다호리 출토, 높이 7.5cm(왼쪽)·12.5cm(오른쪽), 국립중앙박물관 소장
다호리 유적에서 상류층의 식기나 제기로 쓰던 많은 칠기 유물을 출토했다. 신라와 가야 유적지에서 많이 발견한 굽다리 접시의 원형으로 추정한다.

과 논바닥에서 당시 사회 모습을 가늠해 볼 수 있는 다양한 철기, 토기 등이 발견되었어요. 그 가운데 칠기 그릇은 그때까지 흔히 볼 수 없었던 나무로 된 유물이에요. 유적지에 습지가 조성되어 있어 나무가 훼손되지 않았던 것이지요. 이미 소개한 다호리의 고배 두 점과 함께 음식물도 발견되어 철기 시대의 식생활을 가늠해 볼 수 있습니다.

이러한 칠기류는 낙랑군의 영향이 매우 컸다고 볼 수 있습니다. 낙랑군은 우리나라가 고조선이었을 때 중국 한이 주변의 이민족을 지배하기 위해 설치한 군이에요. 오늘날의 평남 일대와 황해도 북부였다는 것이 통설이지요. 한 무제는 고조선 중심부에 낙랑군을 설치했어요. 낙랑군은 한의 이민족 침략을 위한 전초 기지 역할을 했습니다. 낙랑 지역에서 출토된 칠기류는 비교적 많이 남아 있어요. 그 예로 평양 정백리 19호분에서 발굴한 〈명문칠이배〉나 평남 대동군 남정리 116호분에서 출토한 〈칠 쟁반〉 등을 들 수 있지요.

하지만 광주 신창동 유적이나 창원 다호리 고분군에서 출토된 칠기는 같은 시기의 낙랑 칠기와는 많이 다릅니다. 따라서 우리나라의 토착 칠기 문화로 인정받고 있어요. 낙랑 칠기는 다양한 기법으로 만들어졌지만, 이들 유적지에서 발견된 칠기는 목재 기물에 검은 칠을 한 목심 칠기가 압도적으로 많습니다. 또한 광주 신창동 유적이나 다호리 고분군에서는 낙랑의 대표적인 칠기 잔인 이배가 출토되지 않았어요. 이배는 좌우에 귀와 같은 손잡이가 달린 타원형의 잔이랍니다. 〈명문칠이배〉에도 이러한 손잡이가 달려 있지요. 이런 점들로 미루어 보아 선사 시대에는 독자적인 칠공예가 발달했다는 것을 알 수 있어요.

〈농경무늬 청동기〉 농부는 왜 발가벗고 있을까요?

〈농경무늬 청동기〉 뒷면에는 네 가지의 농경의례가 새겨져 있습니다. 이 형상들은 당시의 농경 풍습을 잘 보여 주지요. 앞면 오른쪽에는 머리 위에 긴 깃털 같은 것을 꽂은 사람이 나무 따비로 밭을 가는 모습이 새겨져 있어요. 이 사람은 특이하게도 발가벗고 있습니다. 대체 무슨 까닭일까요? 발가벗고 밭을 가는 풍습은 이 시기 이후에는 사라졌습니다. 조선 중기 문신이었던 유희춘은 자신의 일기인 『미암일기』에서 풍년을 기원하기 위해 여전히 발가벗고 쟁기를 끄는 변방 사람들을 비판했어요. 이것으로 보아 〈농경무늬 청동기〉의 발가벗은 사람도 마을에 평화와 풍년이 오길 바라는 마음으로 의례를 행했던 것으로 볼 수 있지요. 〈농경무늬 청동기〉 뒷면에는 나뭇가지에 앉은 두 마리의 새가 새겨져 있습니다. 새가 나뭇가지에 앉은 모습은 농촌 마을의 솟대와 비슷해요. 솟대는 마을을 수호하고 이방인을 경계하는 뜻으로 마을 입구에 세우는 장대랍니다. 예로부터 곡식을 물어다 주는 새는 마을에 안녕과 풍년을 가져오고, 하늘의 신과 땅의 주술사를 연결해 준다고 여겨졌어요. 따라서 발가벗은 농부나 솟대 모양을 한 새들은 모두 풍요를 기원한다고 볼 수 있지요.

〈농경무늬 청동기〉에 새겨진 발가벗은 농부

2 "황금의 나라여, 영원하라!" |
삼국 시대 공예

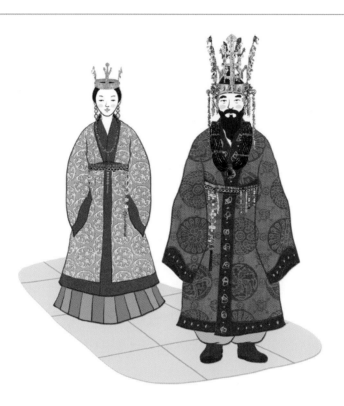

삼 국 시대에는 금, 은, 동, 철, 청동 등 다양한 금속 재료를 활용한 금속 공예가 발달
했습니다. 더불어 유리 공예, 수정 공예, 옥공예, 칠공예, 섬유 공예 등도 발달했
지요. 철기를 생산하는 방식이 변하면서 금은 세공 기술이나 유리 공예가 주로 발전했어
요. 삼국 시대에는 청동기 시대에 만들어졌던 청동기들도 계속 제작되었지요. 삼국 시대
사람들은 금속 공예품을 만들 때 음각, 양각, 투각, 도금, 금은 입사 등 다양한 장식 기법
을 활용했습니다. 이렇게 아름다운 금속 공예품들이 탄생했지요. 반면, 목공예를 비롯한
다른 공예 분야의 유물은 많이 남아 있지 않아요.

- 삼국 시대에는 금속 장신구 제작 기술이 고도로 발달한 반면 다른 분야의 공예품은 많이 남아 있지 않다.
- 고구려 고분들은 대부분 도굴되어 발굴된 장신구들이 얼마 되지 않는다. 장식구의 모습은 장엄하고 간명하다.
- 〈백제 금동 대향로〉는 대표적인 백제 공예품으로 백제인들의 예술 세계와 정신 세계를 잘 보여 주는 걸작이다.
- 신라 금관 등을 통해 신라의 금속 공예 기술이 삼국 가운데 가장 섬세하고 뛰어났다는 것을 알 수 있다.

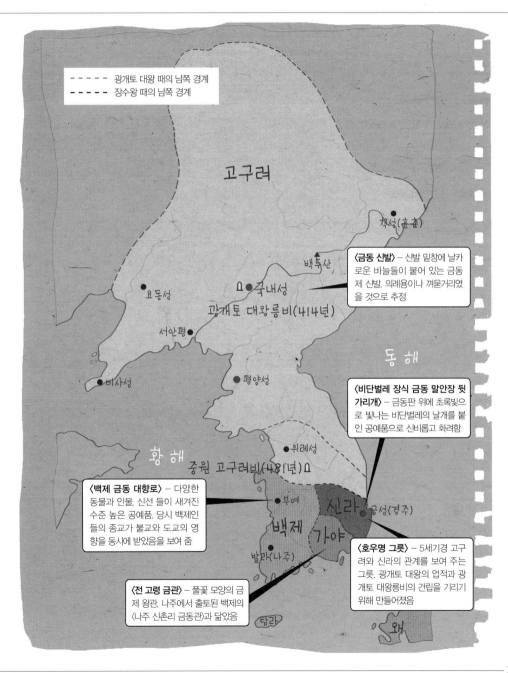

- - - - - 광개토 대왕 때의 남쪽 경계
- - - - - 장수왕 때의 남쪽 경계

고구려

책성(훈춘)

백두산

요동성

국내성
광개토 대왕릉비(414년)

서안평

비사성

평양성

동해

〈금동 신발〉 – 신발 밑창에 날카로운 바늘들이 붙어 있는 금동제 신발. 의례용이나 껴묻거리였을 것으로 추정

〈비단벌레 장식 금동 말안장 뒷가리개〉 – 금동판 위에 초록빛으로 빛나는 비단벌레의 날개를 붙인 공예품으로 신비롭고 화려함

황해

위례성

중원 고구려비(481년)

〈백제 금동 대향로〉 – 다양한 동물과 인물, 신선 들이 새겨진 수준 높은 공예품. 당시 백제인들의 종교가 불교와 도교의 영향을 동시에 받았음을 보여 줌

부여

신라

금성(경주)

백제

가야

발라(나주)

〈호우명 그릇〉 – 5세기경 고구려와 신라의 관계를 보여 주는 그릇. 광개토 대왕의 업적과 광개토 대왕릉비의 건립을 기리기 위해 만들어졌음

〈전 고령 금관〉 – 풀꽃 모양의 금제 왕관. 나주에서 출토된 백제의 〈나주 신촌리 금동관〉과 닮았음

탐라

왜

실생활에서 꽃핀 고구려 공예

삼국 시대 무덤에서 발굴한 금관, 귀걸이, 허리띠, 띠드리개(허리띠에 장식으로 늘어뜨린 패물) 등을 보면 이 시대에 각종 금속 장신구가 많이 만들어졌다는 사실을 알 수 있습니다. 금속 장신구 제작 기술도 고도로 발달했지요. 반면, 목공예품이나 다른 분야의 공예품은 많이 남아 있지 않아요. 남아 있는 것들은 대부분 귀족이 사용하던 용품이나 불교와 관련된 물건이었지요.

고구려 공예품은 장신구, 무기, 의기 등 금속 공예품이 많습니다. 장신구는 대부분 무덤에서 출토되었고 금동으로 만들어졌어요. 세밀한 표현은 신라의 장신구보다 떨어졌지요. 고구려의 대표적인 장신구로는 충북 진천군 회죽리에서 발굴한 금귀걸이와 충북 청원군 상봉리에서 출토한 금귀걸이가 있습니다. 모두 위쪽 부분이 굵은 '굵은 고리 귀걸이' 형태예요. 서울 능동에서 발굴된 〈금귀걸이〉를 통해 고구려 귀고리의 장엄한 모습을 확인할 수 있지요.

이 밖에도 〈해뚫음무늬 금동 장식〉, 평북 운산군 용호동 1호분에서 출토한 〈봉황 모양 꾸미개〉, 평양 대성 구역 청암리 토성에서 출토한 〈불꽃무늬 투조 금동관〉 등을 꼽을 수 있어요. 〈봉황 모양 꾸미개〉는 〈부뚜막〉, 금동 투조 금구 파편, 토기 등과 함께 출토되었습니다. 이 꾸미개는 금동판을 두드려 납작하게 만든 봉황 모양의 장식이에요. 봉황은 머리를 뒤로 젖히고 있고, 머리 위에는 펜촉 모양 장식이 달렸지요. 표면에는 아무런 문양 장식이 없고, 봉황의 두 다리 끝에 각각 한 개씩 구멍이 뚫려 있어 어딘가에 부착했던 장식임을 알 수 있어요.

많은 금속 공예품 가운데 신기하고 흥미로운 것이 있습니다. 바로

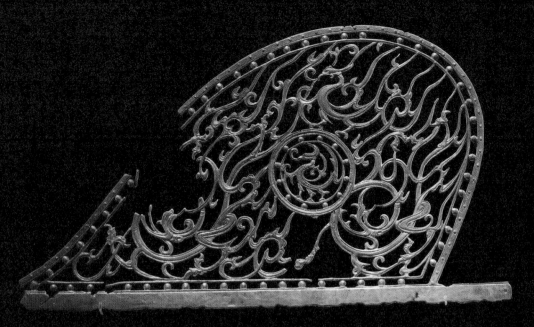

〈해뚫음무늬 금동 장식〉 | 고구려 5~6세기, 평양 진파리 7호분 출토, 높이 15cm, 북한 조선중앙역사박물관 소장

베개 양쪽 끝부분을 장식했던 것으로 추정한다. 가운데에 태양을 상징하는 삼족오(세 발 달린 까마귀)를 장식했다. 휘날리는 듯한 속도감에서 고구려의 힘찬 기상이 느껴진다.

〈봉황 모양 꾸미개〉 | 고구려 5~6세기, 평북 운산군 용호동 1호분 출토, 높이 15cm, 국립중앙박물관 소장

금동판을 오려 봉황의 옆모습을 나타냈다. 날개를 따로 만들어 붙였다. 다리 끝에 못 구멍이 한 개씩 있는 것을 보아 어딘가에 부착해 쓰는 장식품이었을 것이다.

〈금귀걸이〉 | 고구려 5~6세기, 서울 광진구 능동 출토, 길이 6cm, 국립중앙박물관 소장

신라와 고구려에서 가는 고리와 굵은 고리의 귀걸이가 모두 출토되었다. 장중한 느낌의 이 귀걸이는 다소 무거워 보이지만 속이 비어 있어 실제로 무겁지는 않다.

삼실총 고분 벽화에 그려진
무사(왼쪽)

〈금동 신발〉(오른쪽) | 고구려
5~6세기, 길이 34.8cm, 국립중앙
박물관 소장
금동 못이 각각 40여 개씩 박힌
금동 신발이다. 의례용이나 껴묻
거리로 여겨진다. 바닥판의 가장
자리에 작은 구멍이 일정하게 뚫
려 있다. 가죽·천과 바닥판을 연
결해 사용했을 것이다.

〈금동 신발〉이랍니다. 실제로 신고 다니면 불편할 것 같은 날카로
운 바늘들이 신발 밑창에 많이 붙어 있지요. 중국 지린 성 지안
지역의 삼실총 고분 벽화에는 무사가 철 못 장식을 박은 신발을
신고 있는 그림이 있어요. 섬세하고 화려한 장식은 없지만, 고구
려 무사의 용맹함이 느껴지지요.

이번에는 고구려의 식문화를 엿볼 수 있는 그릇을 살펴보기로 해
요. 경북 경주시 호우총에서 발굴된 〈호우명 그릇〉은 밑바닥에 '을묘년
국강상광개토지호태왕 호우십(乙卯年 國岡上廣開土地好太王 壺杅十)'
이라는 명문이 새겨져 있습니다. 이를 통해 〈호우명 그릇〉이 광개토
대왕릉비의 건립과 광개토 대왕의 공적을 기리기 위해 고구려에서 주
조되었다는 사실이 밝혀졌지요. 명문의 서체 역시 광개토 대왕릉비와
같아서 고구려 유물임을 뒷받침해 주고 있어요.

광개토 대왕의 제사 등에 사용된 것으로 보이는 이 그릇이 어떻게
신라 수도인 경주에 전해져 무덤에 매장되었는지는 알 수 없습니다.

분명한 것은 〈호우명 그릇〉이 당시 고구려와 신라의 관계를 파악할 수 있는 중요한 자료라는 거예요. 신라는 왜의 침략을 받았을 때 광개토 대왕의 도움을 받아 물리쳤다고 하지요.

고구려의 식생활을 파악할 수 있는 또 하나의 독특한 유물이 있습니다. 바로 철로 만든 〈부뚜막〉이에요. 전체 형태는 황해도 안악군에 있는 안악 3호분 벽화(42쪽 참조)에 묘사된 실제 부뚜막을 축소해 놓은 듯한 모습입니다. 이 부뚜막을 보면 한쪽 끝에 좁은 원통형의 굴뚝이 있고, 그 반대편에는 아궁이가 있어요. 철제 부뚜막을 사용했다는 것으로 보아 이 시기의 사람들이 음식을 충분히 끓여 먹었다는 사실을 알 수 있습니다.

이제 고구려의 목공예 이야기로 넘어가 볼까요? 이 시기에 목제품이 사용되었다는 사실은 고구려 고분 벽화를 통해 알 수 있습니다. 안악 3호분

〈호우명 그릇〉 | 고구려 415년, 경주 노서동 호우총 출토, 높이 19.4cm, 국립중앙박물관 소장
'호우'라는 글자가 새겨져 있는 청동 그릇이다. 고구려 그릇이 신라 무덤에서 출토된 점에서 고구려와 신라의 교류를 짐작할 수 있다.

〈부뚜막〉 | 고구려, 평북 운산군 용호동 1호분 출토, 높이 29cm 길이 67.2cm, 국립중앙박물관 소장
아궁이와 굴뚝의 모습을 볼 수 있는 부뚜막이다. 실제로 사용했다고 추측한다. 하지만 죽은 사람이 사후 세계에서 사용할 수 있도록 만든 것이라고 보는 견해가 더 일반적이다.

(42쪽 참조)과 평남 남포시 쌍영총, 중국 지린 성 지안 지역의 무용총 등에는 수레 모양이 그려져 있고, 평남 남포시 덕흥리 고분(1권 30쪽 참조), 평남 온천군 감신총, 평남 남포시 수렵총 등에는 나지막한 평상이 그려져 있어요. 무용총과 각저총(1권 37쪽 참조)에는 음식상도 그려져 있지요. 또 중국 지린 성 지안 통구 사신총의 천장 벽화에는 사람이 책상 또는 작업대 앞에 엉거주춤 앉은 채 붓을 들고 있는 모습이 그려져 있답니다.

고구려 지역에서는 토기가 거의 발굴되지 않았습니다. 따라서 고구려 사람들은 일상 용기로 토기가 아닌 목기를 주로 사용했을 것이라 추측하고 있어요.

머리에 황금꽃을 꽂은 백제 왕

백제의 공예는 주로 무덤이나 사찰에서 발굴한 유물을 통해 알아볼 수 있어요. 무덤에서 발굴한 유물을 보면 왕실을 상징하는 것이 많습니다. 사찰에서 발견한 유물을 통해서는 불교 공예의 발전을 알 수 있지요. 무덤이나 사찰에서는 대부분 금속 공예품이 발굴되었지만, 종

종 독특한 목공예품도 눈에 띕니다.

　백제 왕실에서 사용했던 공예품은 충남 공주시에 있는 공주 송산리 고분군의 무령왕릉에서 출토된 유물을 통해 잘 알 수 있어요. 무령왕릉에서 출토된 유물들은 원형을 그대로 유지하고 있어 백제 공예가들의 뛰어난 솜씨도 짐작할 수 있지요. 무령왕릉에서는 장신구, 무기, 마구, 생활용품 등 다양한 종류의 공예품이 출토되었어요. 대표적으로 〈무령왕 금제 관식〉, 〈무령왕비 금제 관식〉을 비롯해 〈무령왕 금제 뒤꽂이〉, 〈무령왕 금귀걸이〉, 〈무령왕비 금목걸이〉, 〈무령왕비 은팔찌〉, 허리띠, 금동제 신발 등을 들 수 있지요.

　이 가운데 특히 주목할 만한 것은 명문이 새겨진 〈무령왕비 은팔찌〉입니다. 이 팔찌는 용이 새겨진 화려한 은제 장신구예요. 명문에는 '다리(多利)'라는 장인이 왕비가 죽기 6년 전인 520년에 제작했다고 적혀 있지요. 이런 명문을 적은 까닭이 그 무렵에 금속 공예가들이 자신의 이름을 걸고 제작 활동을 했기 때문인지, 아니면 왕실에 진상하는 물건이라 공예가에게 책임을 지우기 위해서인지 밝혀지지는 않았어요. 하지만 공예품을 제작한 사람의 이름과 제작 연대를 정확히 알 수 있는 유일한 삼국 시대 공예품이라는 점에서 그 의미가 깊답니다.

〈무령왕비 은팔찌〉 | 백제, 무령왕릉 출토, 지름 18cm, 국보 제160호, 국립공주박물관 소장 팔찌 바깥쪽에 발이 세 개 달린 용 두 마리가 장식되어 있다. 안쪽에는 제작 시기와 제작자, 무게 등의 기록이 새겨져 있다.

화려하고 단아한 백제 장신구 – 무령왕릉의 보물

무령왕릉은 공주 송산리 고분군 가운데 일곱 번째로 발견된 고분이다. 무령왕과 왕비의 합장 무덤이다. 이 무덤에서 금제 관식, 금제 귀고리, 금제 뒤꽂이, 족좌 등을 포함해 총 2,900여 점의 유물이 출토되었다. 출토된 지석(誌石, 죽은 사람의 정보가 기입된 관석)으로 축조 연대를 분명히 알 수 있어 삼국 시대 고고학 연구에 중요한 자료다.

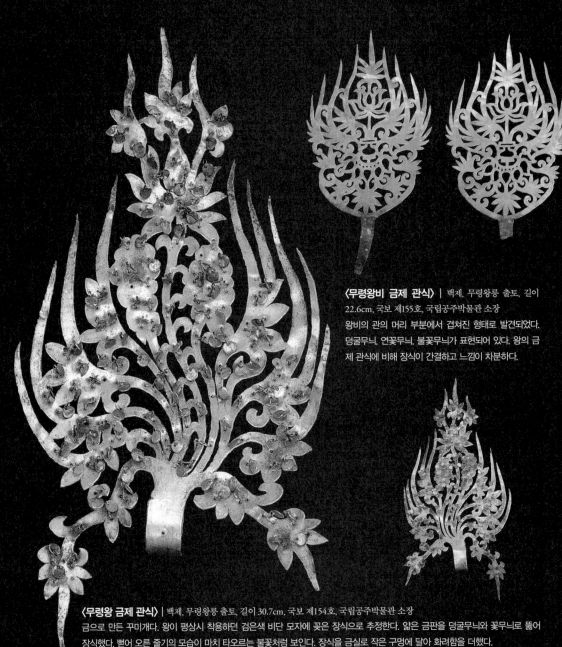

〈무령왕비 금제 관식〉 | 백제, 무령왕릉 출토, 길이 22.6cm, 국보 제155호, 국립공주박물관 소장
왕비의 관의 머리 부분에서 겹쳐진 형태로 발견되었다. 덩굴무늬, 연꽃무늬, 불꽃무늬가 표현되어 있다. 왕의 금제 관식에 비해 장식이 간결하고 느낌이 차분하다.

〈무령왕 금제 관식〉 | 백제, 무령왕릉 출토, 길이 30.7cm, 국보 제154호, 국립공주박물관 소장
금으로 만든 꾸미개다. 왕이 평상시 착용하던 검은색 비단 모자에 꽂은 장식으로 추정한다. 얇은 금판을 덩굴무늬와 꽃무늬로 뚫어 장식했다. 뻗어 오른 줄기의 모습이 마치 타오르는 불꽃처럼 보인다. 장식을 금실로 작은 구멍에 달아 화려함을 더했다.

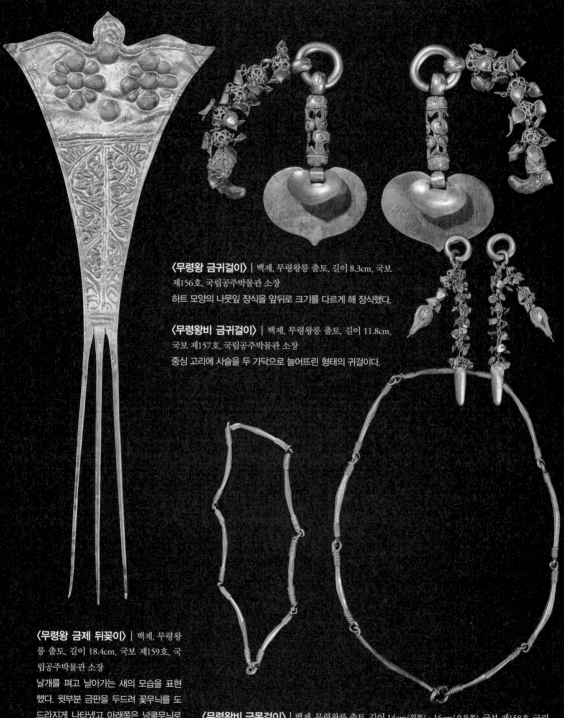

〈무령왕 금귀걸이〉 | 백제, 무령왕릉 출토, 길이 8.3cm, 국보
제156호, 국립공주박물관 소장
하트 모양의 나뭇잎 장식을 앞뒤로 크기를 다르게 해 장식했다.

〈무령왕비 금귀걸이〉 | 백제, 무령왕릉 출토, 길이 11.8cm,
국보 제157호, 국립공주박물관 소장
중심 고리에 사슬을 두 가닥으로 늘어뜨린 형태의 귀걸이다.

〈무령왕 금제 뒤꽂이〉 | 백제, 무령왕
릉 출토, 길이 18.4cm, 국보 제159호, 국
립공주박물관 소장
날개를 펴고 날아가는 새의 모습을 표현
했다. 윗부분 금판을 두드려 꽃무늬를 도
드라지게 나타냈고 아래쪽은 넝쿨무늬로
장식했다. 세 갈래로 나뉜 아랫부분을 머
리에 꽂았을 것이다. 좌우 대칭을 이룬 모
습이 아름답다.

〈무령왕비 금목걸이〉 | 백제, 무령왕릉 출토, 길이 14cm(왼쪽)·16cm(오른쪽), 국보 제158호, 국립
중앙박물관(왼쪽)·국립공주박물관(오른쪽) 소장
7마디로 된 한 점과 9마디로 된 한 점이 있다. 형태는 똑같다. 육각형의 금막대 양끝에 고리를 만들
어 일정한 간격으로 다른 막대와 연결했다. 간결하면서도 정교한 형태가 돋보인다.

〈무령왕릉 신수문경〉 | 백제, 무령왕릉 출토, 지름 17.8cm, 국보 제161호, 국립공주박물관 소장 상투를 튼 반나체의 인물과 십이지신의 글씨가 새겨져 있다. 같이 출토된 다른 두 거울 모두 중국 후한의 거울을 본뜨거나 모방해 만든 것이다.

무령왕릉에서는 청동 거울도 출토되었습니다. 이때 출토된 〈무령왕릉 신수문경〉, 〈무령왕릉 의자손명 수대문경〉, 〈무령왕릉 수대문경〉 가운데 〈무령왕릉 신수문경〉에 관해 자세히 살펴보도록 해요. 거울에 묘사된 사람은 신선인 것처럼 보입니다. 상투머리에 삼각 하의를 입고 손에는 창을 든 채 네 마리의 짐승을 사냥하고 있네요. 손잡이 주위에는 사각형의 윤곽 안에 작은 돌기들을 배열하고, 바깥쪽 둥근 띠에 십이지 글씨를 새겼어요. 〈무령왕릉 신수문경〉은 일상 용품이라기보다 지배자나 왕실의 권위를 상징하는 물건으로 볼 수 있지요.

무령왕릉에서는 〈무령왕 발받침〉과 〈무령왕비 베개〉 같은 칠공예 유물도 출토되었어요. 무령왕릉 목관에서 발견된 〈무령왕비 베개〉는 일반 베개가 아니라 장례용 나무 머리 받침입니다. 위쪽이 살짝 넓은 사다리꼴 나무 가운데를 'U' 자형으로 파낸 모양이지요. 표면은 붉은색으로 칠하고 금박으로 거북등무늬를 만들었어요. 칸칸마다 검은색, 흰색, 붉은색 금선을 사용해 비천상과 봉황, 어룡, 연꽃, 덩굴 무늬를 그려 넣어 매우 화려하지요. 베개의 양옆 윗면에는 한 쌍의 목제 봉황 머리가 놓여 있어요. 발굴 무렵에는 베개 앞에 떨어져 있었다고 합니다. 〈무령왕 발받침〉은 사다리꼴의 나무를 'W' 자형으로 파내어 만들었어요. 이것도 〈무령왕비 베개〉와 비슷한 기법과 문양으로 만들어졌답니다.

이 밖에도 충남 공주시에 있는 공주 보통골 고분군과 충남 공주 주
미리 5호분, 충남 부여군에 있는 부여 능산리 고분군의 4호분 등에서
칠기 및 칠기 조각들이 출토되었어요. 충남 부여군에 있는 부여 궁남
지에서는 소나뭇과로 추정되는 나무를 깎아 만든 새 모양의 목제품이
발견되기도 했지요.

신선 세계가 연꽃 봉오리에서 솟아나다

일찍이 불교를 받아들인 백제에서는 불교 공예가 크게 발전했습니다.
특히 백제의 수도가 사비(부여)였던 시기의 부여 지역 절터에서는 사
리를 담는 그릇인 사리기를 비롯해 다양한 불교 공예품이 출토되었어
요. 부여 왕흥사는 577년(위덕왕 24년)에 죽은 왕자를 기리기 위해 세
운 절입니다. 부여 왕흥사지의 사리공(舍利孔, 사리를 모시기 위한 탑 안
공간)에서 출토된 **〈부여 왕흥사지 사리기 일괄〉**을 보세요. 현존하는 삼
국 시대의 사리기 가운데 전체를 완전히 갖춘 가장 오래된 것이랍니
다. 이 사리기는 사리를 삼중으로 봉안하는 방식을 취했어요. 가장 바

〈무령왕비 베개〉(왼쪽) | 백제,
무령왕릉 출토, 길이 40cm, 국보
제164호, 국립공주박물관 소장
왕비의 장의용 베개다. 왕비 주검
의 머리 부분을 여기에 받쳐 놓았
다. 표면에 거북등무늬를 그려 넣
은 것은 당시 사람들이 거북을 상
서로운 동물로 여겼기 때문이다.

〈무령왕 발받침〉(오른쪽) | 백제
, 무령왕릉 출토, 길이 38cm, 국보
제165호, 국립공주박물관 소장
무령왕의 관에서 발견된 나무 발
받침이다. 표면을 검은색으로 옻
칠하고 얇게 오린 금판으로 육각
형의 거북등무늬와 금꽃을 만들
어 장식했다.

〈부여 왕흥사지 사리기 일괄〉
| 백제, 높이 10.3cm(청동 사리함),
보물 제1767호, 국립부여문화재
연구소 소장
금, 은, 동으로 이루어진 장엄구의
색과 형태가 아름답다. 바깥의 청
동 사리합에는 명문이 새겨져 있
어 왕흥사의 건립 시기, 사리기의
제작 시기 등을 알 수 있다.

깥에 청동으로 만든 원기둥 모양의 사리합을 두고, 그 안에 은으로 만든 사리호, 그리고 더 작은 금제 사리병을 중첩해 놓았지요. 가장 귀한 재료인 금으로 제일 먼저 사리를 감싸고 차례로 은, 동을 사용했어요. 이 사리기는 백제 사리 장엄(사리를 보존하고 장식하는 일)의 진면모를 보여 주지요. 이 밖에도 〈부여 능산리 사지 석조 사리감〉과 〈익산 미륵사지 석탑〉에서 발견된 사리기 등이 있어요.

백제를 대표하는 불교 공예품은 단연 부여 능산리 절터에서 발견된 〈백제 금동 대향로〉입니다. 이 대향로는 백제의 뛰어난 미적 감각을 보여 줄 뿐만 아니라 불교와 도교가 혼합된 종교적 세계를 나타내는 수준 높은 공예품이에요. 높이는 64cm에 이르고, 받침부와 몸체, 뚜껑의 세 부분으로 이루어져 있지요. 받침부는 용이 용틀임하는 듯한 형상으로 머리를 들고 있습니다. 입으로는 몸체 아래 기둥을 물고 있어요. 몸체는 활짝 피어난 연꽃 모양이고, 뚜껑은 박산(博山, 바다 가운데 신선이 산다는 중국 전설 속의 산) 형태의 산악이 중첩되게 묘사되어 있

〈백제 금동 대향로〉 뚜껑에 새겨진 다섯 주악상
다섯 명의 악사가 음악에 심취해 악기를 연주하고 있다.
악사들이 들고 있는 악기를 통해 당시 백제 문화를 엿볼
수 있다. 이 가운데 왕산악이 개조해서 만들었다는 거문
고가 있다. 나머지는 외국에서 전한 악기다.
❶ 완함 ❷ 종적 ❸ 배소 ❹ 북 ❺ 거문고

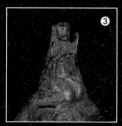

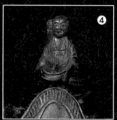

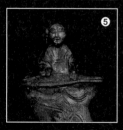

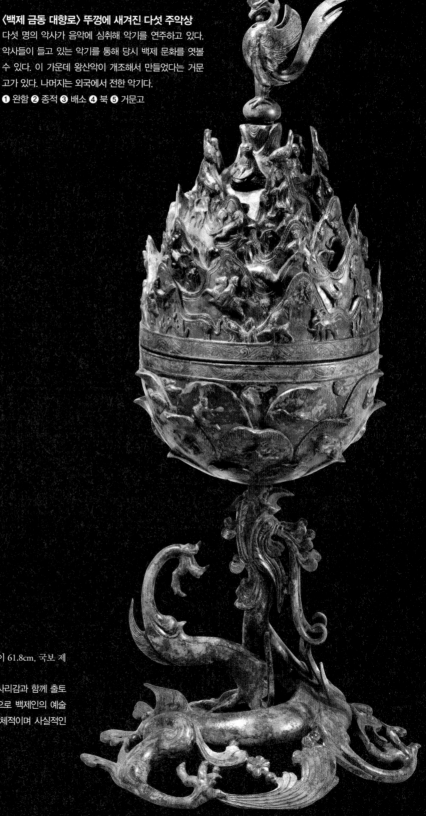

〈백제 금동 대향로〉 | 백제, 높이 61.8cm, 국보 제
287호, 국립부여박물관 소장
능산리 고분 서쪽 절터에서 석조 사리감과 함께 출토
되었다. 백제 불교 미술의 걸작품으로 백제인의 예술
세계와 정신 세계를 보여 준다. 입체적이며 사실적인
표현이 돋보인다.

지요. 뚜껑 꼭대기는 날개를 활짝 편 봉황이 장식하고 있답니다.

〈백제 금동 대향로〉에 조각된 상들은 그야말로 다양해요. 산과 강은 물론이고, 수많은 선인과 주악상 같은 인물상, 봉황과 용 같은 상상의 동물들이 조각되어 있습니다. 호랑이와 멧돼지, 사슴, 코끼리, 원숭이 같은 실존 동물들도 새겨져 있지요. 박산을 상징적으로 표현한 향로의 뚜껑 장식에는 다섯 명의 악사와 다섯 마리의 새, 24개의 산봉우리, 여섯 그루의 나무와 열두 개의 바위, 폭포, 시냇물 등을 세밀하게 배치했어요. 신선 세계나 이상향을 함축적으로 조각한 것이지요. 〈백제 금동 대향로〉는 도교 사상과 불교 사상이 결합한 유물로 평가받고 있습니다. 몸체에는 불교 이미지인 연꽃이, 뚜껑에는 도교의 이상향인 박산이 조각되어 있기 때문이지요. 당시 백제 사람들이 불교와 도교의 영향을 아울러 받은 사실을 여실히 보여 주지요.

또한 〈백제 금동 대향로〉에는 비운의 왕이었던 성왕에게 아들 위덕왕이 바친 지극한 효심이 담겨 있어요. 백제 제26대 왕이었던 성왕은 538년(성왕 16년)에 수도를 웅진에서 사비로 옮기고 국호를 남부여로 고쳤습니다. 백제가 부여를 계승했다고 선언한 것이지요. 여기에는 고구려에 대해 종주국 행세를 하고, 국력을 회복하려는 장대한 꿈이 담겨 있었어요. 당시 백제는 고구려뿐만 아니라 한강 지역을 두고 신라와도 잦은 전투를 벌이고 있었습니다.

결국 성왕은 관산성 전투에서 비참한 최후를 맞게 돼요. 위덕왕은 죽은 아버지 성왕을 기리기 위해 흥왕사를 짓고 불상을 만들었습니다. 100명의 백성을 출가시키기도 했지요. 이 추모 행사를 위해 만든 것이 〈백제 금동 대향로〉랍니다.

<div>
주악상(奏樂像)

불교에서 하늘의 음악을 지어 부르고 연주하는 천인상이다.
</div>

<div>
관산성 전투

554년에 신라의 관산성에서 백제와 신라가 싸워 백제가 대패한 전투다.
</div>

눈부신 금은의 나라, 신라

여러분은 경주를 여행해 본 적이 있나요? 경주 지역에는 신라의 무덤이 많습니다. 이 가운데 황남 대총과 천마총, 금령총, 금관총, 서봉총 등에서 다양한 신라 공예품이 출토되었지요. 출토된 유물 중에는 금으로 만든 장신구가 많아요. 이 사실은 신라가 삼국 가운데 황금을 가장 잘 다룬 나라였음을 증명합니다. 고대 일본 사람들은 신라를 가리켜 '눈부신 금은의 나라'라고 말했다고 해요. 황금 공예는 처음에 경주의 중앙 지역에서 시작되었다가 차츰 지방으로 널리 확산했습니다. 신라는 세련된 세공 기술을 바탕으로 금, 은, 청동, 옥, 유리 등 다양한 재료를 이용해 아름다운 장신구뿐만 아니라 그릇, 마구 등 여러 가지 멋진 공예품들을 만들었어요.

신라 무덤에서 출토된 장신구는 대부분 금관입니다. 금관 대부분은 독특하게도 '산(山)'자형, '출(出)'자형으로 만들어졌어요. 나뭇가지를 추상화한 형태지요. 허리띠, 팔찌, 반지 등의 금은 장신구와 은제 잔, 신발, 칼집 등도 신라 공예의 특징을 잘 보여줍니다. 신라의 장신구는 어떤 특징을 가지고 있을까요? 먼저 금관을 통해 살펴보도록 해요.

황남 대총은 경북 경주시 황남동에 있는 신라 무덤입니다. 북쪽에 있는 무덤은 북분이라 하고, 남쪽에 있는 무덤은 남분이라 하지요. 북분에서 발견된 **〈황남 대총 북분 금관〉**

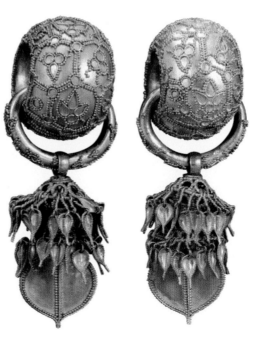

〈경주 부부총 금귀걸이〉 | 신라, 부부총 출토, 길이 8.7cm, 국보 제90호, 국립중앙박물관 소장 신라 귀걸이 가운데 가장 정교하고 화려한 작품이다. 서역의 누금 세공법으로 만든 대표적인 장신구다. 누금 세공이란 금실이나 금 알갱이를 금속 바탕에 붙여 섬세한 무늬를 표현하는 기법이다.

신라 최대의 부부 무덤 – 황남 대총의 보물

경북 경주시 황남동에 있는 황남 대총은 경주 시내 무덤 가운데 가장 규모가 큰 돌무지덧널무덤
이다. 원래 명칭은 황남동 98호분이다. '대총'이라는 말은 황남동에 있는 신라 최대 고분이라는 의
미로 1980년 문화재위원회 회의에서 붙인 별명이다. 부부총으로 남분의 피장자는 남자, 북분의
피장자는 여자로 추정한다.

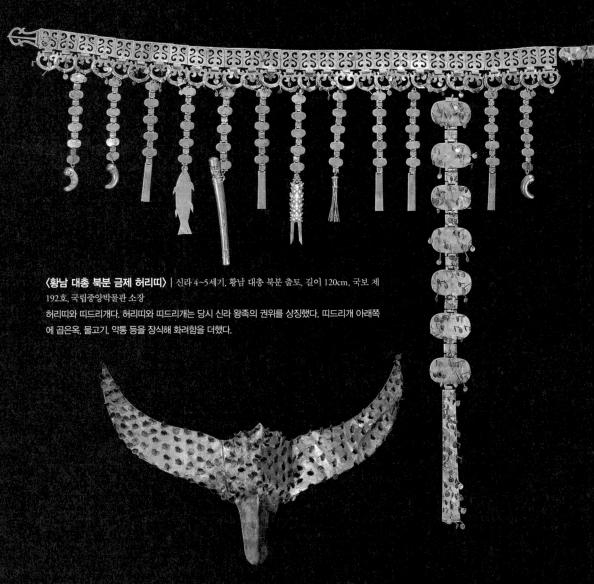

〈황남 대총 북분 금제 허리띠〉 | 신라 4~5세기, 황남 대총 북분 출토, 길이 120cm, 국보 제
192호, 국립중앙박물관 소장
허리띠와 띠드리개다. 허리띠와 띠드리개는 당시 신라 왕족의 권위를 상징했다. 띠드리개 아래쪽
에 곱은옥, 물고기, 약통 등을 장식해 화려함을 더했다.

〈황남 대총 남분 금제 관식〉 | 신라 5세기, 황남 대총 남분 출토, 높이 45cm 너비 59cm, 보물 제630호, 국립중앙박물관 소장
가운데를 세로로 접어 관에 꽂아 장식하는 관 꾸미개로 추정한다. 날개를 편 새의 모습을 하고 있다.

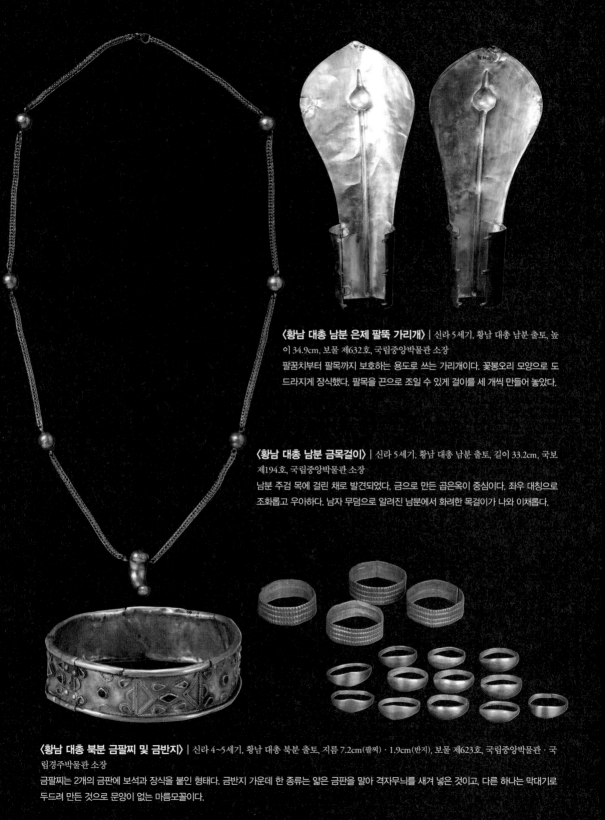

〈황남 대총 남분 은제 팔뚝 가리개〉 | 신라 5세기, 황남 대총 남분 출토, 높이 34.9cm, 보물 제632호, 국립중앙박물관 소장
팔꿈치부터 팔목까지 보호하는 용도로 쓰는 가리개이다. 꽃봉오리 모양으로 도드라지게 장식했다. 팔목을 끈으로 조일 수 있게 걸이를 세 개씩 만들어 놓았다.

〈황남 대총 남분 금목걸이〉 | 신라 5세기, 황남 대총 남분 출토, 길이 33.2cm, 국보 제194호, 국립중앙박물관 소장
남분 주검 목에 걸린 채로 발견되었다. 금으로 만든 곱은옥이 중심이다. 좌우 대칭으로 조화롭고 우아하다. 남자 무덤으로 알려진 남분에서 화려한 목걸이가 나와 이채롭다.

〈황남 대총 북분 금팔찌 및 금반지〉 | 신라 4~5세기, 황남 대총 북분 출토, 지름 7.2cm(팔찌)·1.9cm(반지), 보물 제623호, 국립중앙박물관·국립경주박물관 소장
금팔찌는 2개의 금판에 보석과 장식을 붙인 형태다. 금반지 가운데 한 종류는 얇은 금판을 말아 격자무늬를 새겨 넣은 것이고, 다른 하나는 막대기로 두드려 만든 것으로 문양이 없는 마름모꼴이다.

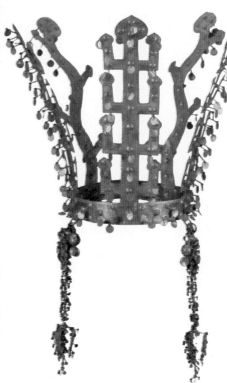

〈금령총 금관〉 | 신라 6세기, 금령총 출토, 높이 27cm, 보물 제338호, 국립중앙박물관 소장
발견된 금관 가운데 가장 작고 간단한 형태. 금관 전면에 굽은옥 장식이 없고 금으로 된 원판만으로 장식했다.

은 신라 금관들 가운데서도 굽은옥을 많이 달아 그 화려함으로 유명합니다. 금장식과 굽은옥이 많이 달렸지만 균형미를 잃지 않았지요. 나뭇가지 모양의 세움 장식 세 개 사이에 사슴뿔 모양의 세움 장식을 두 개 세우는 것은 신라 금관의 전형적인 형태예요.

금령총은 경북 경주시 노동동에 있는 무덤입니다. 지금은 거의 흔적만 남아 있지요. 이곳에서 신라의 금관 가운데 가장 크기가 작은 〈금령총 금관〉이 출토되었어요. 이 금관은 옥과 같은 다른 장식 재료를 사용하지 않고, 금으로만 만든 유일한 금관입니다. '산(山)' 자형 장식을 하고 있고, 좌우에는 사슴뿔 모양으로 장식한 가지 두 개가 있지요. 금령총이 왕족의 무덤이라는 주장도 있었지만, 금관의 크기가 작은 편이라 현재는 요절한 신라 왕자의 무덤으로 추정하고 있어요. 금령총이라는 이름은 〈금령총 금관〉에 금령(金鈴, 금방울)이 달려서 붙여진 이름이랍니다.

경북 경주시 황남동에 있는 천마총은 황남동 제155호분이라고 일컬어지다가 나중에 천마총이라는 이름을 갖게 되었어요. 1973년에 이 무덤에서 천마(天馬)를 그린 〈경주 천마총 장니 천마도〉(1권 45쪽 참조)가 발견되었기 때문이지요.

〈천마총 관모〉는 관의 머리 쪽에 있던 부장품 구덩이와 널 사이에서 발견되었습니다. 이 관모는 모양이 다른 금판 네 매를 연결해 만들었어요. 위는 반달 모양으로 만들고, 밑으로 내려갈수록 넓어지도록 금

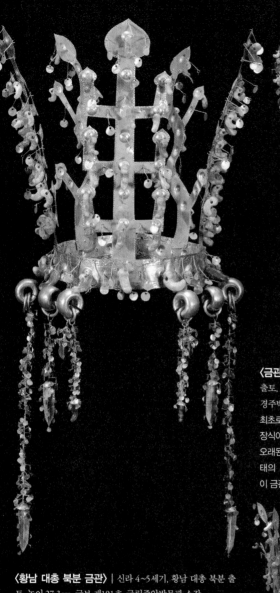

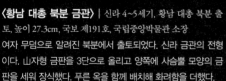

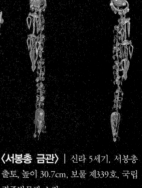

〈천마총 금관〉 | 신라 6세기, 천마총 출토, 높이 32.5cm, 국보 제188호, 국립경주박물관 소장
山자형 세움 장식이 4단인 것이 3단으로 된 5세기 금관과 다른 점이다. 나뭇잎 모양으로 늘어뜨린 드리개의 모습도 볼 수 있다.

〈금관총 금관〉 | 신라 5세기, 금관총 출토, 높이 44.4cm, 국보 제87호, 국립경주박물관 소장
최초로 발굴된 신라 금관이다. 山자형 장식이 넓고 크며 곁가지가 작다. 이는 오래된 신라 관의 특징이다. 비슷한 형태의 서봉총·황남 대총 북분 금관도 이 금관과 같이 오래된 금관이다.

〈황남 대총 북분 금관〉 | 신라 4~5세기, 황남 대총 북분 출토, 높이 27.3cm, 국보 제191호, 국립중앙박물관 소장
여자 무덤으로 알려진 북분에서 출토되었다. 신라 금관의 전형이다. 山자형 금판을 3단으로 올리고 양쪽에 사슴뿔 모양의 금판을 세워 장식했다. 푸른 옥을 함께 배치해 화려함을 더했다.

〈서봉총 금관〉 | 신라 5세기, 서봉총 출토, 높이 30.7cm, 보물 제339호, 국립경주박물관 소장
금관 가운데에 꽂힌 세움 장식이 봉황 모양으로 장식되어 있어 금관이 출토된 무덤 이름이 서봉(鳳)총이다. 이 사진에서는 봉황 장식이 잘 보이지 않는다.

판을 붙였지요. 반달 모양의 상판을 보세요. 눈썹 모양의 곡선을 촘촘히 뚫은 것이 보이나요? 곡선 사이사이에 작은 구멍을 낸 솜씨가 섬세하고 정교하지요.

지금까지 살펴본 장신구 외에도 신라의 금속 공예품 가운데는 그릇도 많습니다. 국그릇 모양의 완, 다리가 달린 술잔인 고배, 뚜껑이 있는 합 등 다양한 금은제 그릇이 사용되었지요. 대표적으로 황남 대총 북분에서 출토된 〈황남 대총 북분 금은제 그릇 일괄〉과 〈황남 대총 북분 금제 고배〉 등이 있어요.

신라의 금속 공예품 가운데 일반인에게는 잘 공개하지 않는 유물이 있습니다. 바로 황남 대총 남분에서 출토된 〈비단벌레 장식 금동 말안장 뒷가리개〉지요. 이 말안장 뒷가리개는 1,000여 마리가 넘는 비단벌레의 날개를 붙여 장식하고 금동판으로 덧대어 호화롭게 만든 공예품이에요. 천연기념물 제496호로 지정된 비단벌레는 금속광택이 나고 앞가슴과 딱지날개 위에 두 줄의 자줏빛 띠가 있는 매우 아름다운 곤충이랍니다. 아직도 아름다운 빛깔의 옛 모습이 은은하게 남아 있다고 하니 참으로 신비롭지요.

〈비단벌레 장식 금동 말안장 뒷가리개〉 | 신라 5세기, 황남 대총 남분 출토, 국립경주박물관 소장
황금빛과 비단벌레 특유의 초록빛이 어우러지는 화려한 공예품이다. 박물관이 글리세린 용액에 담가 보존하고 있다.

안타깝게도 비단벌레 날개는 빛에 노출되거나 건조해지면 색이 변한다고 해요. 따라서 〈비단벌레 장식 금동 말안장 뒷가리개〉는 수장고 안, 글리세린 용액 속에서 빛과 차단된 채 보관되어 있지요.

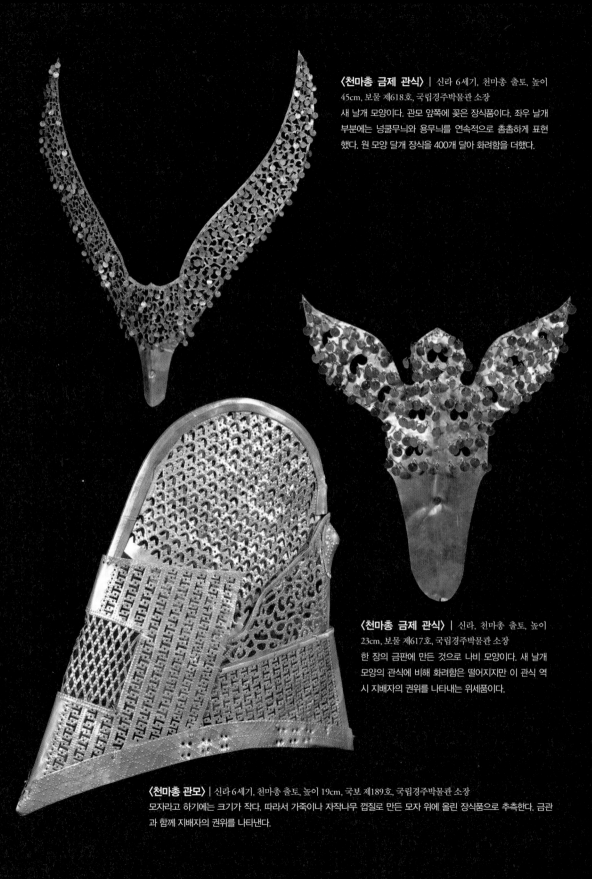

〈천마총 금제 관식〉 | 신라 6세기, 천마총 출토, 높이 45cm, 보물 제618호, 국립경주박물관 소장

새 날개 모양이다. 관모 앞쪽에 꽂은 장식품이다. 좌우 날개 부분에는 넝쿨무늬와 용무늬를 연속적으로 촘촘하게 표현했다. 원 모양 달개 장식을 400개 달아 화려함을 더했다.

〈천마총 금제 관식〉 | 신라, 천마총 출토, 높이 23cm, 보물 제617호, 국립경주박물관 소장

한 장의 금판에 만든 것으로 나비 모양이다. 새 날개 모양의 관식에 비해 화려함은 떨어지지만 이 관식 역시 지배자의 권위를 나타내는 위세품이다.

〈천마총 관모〉 | 신라 6세기, 천마총 출토, 높이 19cm, 국보 제189호, 국립경주박물관 소장

모자라고 하기에는 크기가 작다. 따라서 가죽이나 자작나무 껍질로 만든 모자 위에 올린 장식품으로 추측한다. 금관과 함께 지배자의 권위를 나타낸다.

서역에서 건너온 유리 공예품

유리로 된 신라 공예품은 주로 왕릉에서 출토됩니다. 당시 유리그릇 등은 높은 신분의 사람만이 소유할 수 있었어요. 이후 통일 신라 시대까지도 유리는 귀금속처럼 여겨졌지요.

황남 대총 남분에서 출토된 〈경주 98호 남분 유리병 및 잔〉 가운데 유리병은 연녹색을 띠고 있고, 타원형의 달걀 모양이에요. 가느다란 목과 얇고 넓게 퍼진 나팔형 받침은 페르시아 계통의 용기에서 볼 수 있는 형태입니다. 유리의 질과 그릇 형태, 색깔은 후기 로마 유리와 비슷해요. 따라서 〈경주 98호 남분 유리병 및 잔〉은 서역에서 수입된 것으로 보고 있지요. 이를 통해 신라가 고대 서양 문물과 접촉했다는 사실을 알 수 있어요.

황남 대총 북분에서 출토된 〈황남 대총 북분 유리잔〉은 경주의 무덤에서 발견된 유리그릇 가운데 가장 독특한 색과 모양을 지니고 있습니다. 유리의 질이 좋아 투명하고, 잔 전체에 걸쳐 갈색의 나뭇결무늬가 있어요. 잔의 모양이나 무늬로 보아 신라 제품이 아니라 서역에서 수입된 것으로 보입니다.

〈경주 98호 남분 유리병〉(왼쪽) | 신라 5세기, 황남 대총 남분 출토, 높이 24.8cm, 국보 제193호, 국립중앙박물관 소장

〈황남 대총 북분 유리잔〉(가운데) | 신라 5세기, 높이 7cm, 보물 제624호, 황남 대총 북분 출토, 국립중앙박물관 소장

〈천마총 유리잔〉(오른쪽) | 신라 5~6세기, 천마총 출토, 높이 7.4cm, 보물 제620호, 국립경주박물관 소장

〈경주 황남동 상감 유리구슬〉|
신라, 미추왕릉 출토, 길이 24cm,
보물 제634호, 국립경주박물관
소장
다양한 색의 조화가 아름다운 옥
목걸이다. 목걸이를 구성하고 있
는 옥의 형태, 크기, 색상이 다양
해 흥미롭다.

천마총에서 발굴된 〈천마총 목걸이〉는 금과 은, 비취, 유리 등 여러 가지 재료를 사용해서 만들었어요. 다른 무덤에서 출토된 목걸이에 비해 매우 화려하고 오늘날 사용해도 손색이 없을 정도로 조형미도 뛰어나지요. 또한 천마총에서 출토된 〈천마총 유리잔〉은 맑고 투명한 푸른빛을 띠고 있는 유리 공예품이에요. 기포가 보이지 않는 것으로 보아 당시의 뛰어난 제작 기술을 엿볼 수 있지요.

경북 경주시 황남동에 있는 경주 미추왕릉에서 출토된 유리 목걸이도 있습니다. 〈경주 황남동 상감 유리구슬〉의 드리개는 청색 유리 환옥(丸玉, 둥근 모양의 옥. 구슬옥이라고도 함) 29개, 홍색 마노 환옥 16개, 청색 대롱옥 한 개로 구성되어 있어요. 제일 아래에는 큰 홍색 굽은옥을 장식으로 달았지요. 드리개와 홍색 굽은옥을 연결하는 유리옥을 자세히 보세요. 지름 1.8cm의 작고 둥근 유리옥에 오리 16마리와 두 사람의 얼굴이 여러 가지 색으로 세밀하게 상감되어 있습니다.

유리옥의 제작지는 밝혀지지 않았어요. 하지만 분명한 것은 이 목걸이가 수공 기술이 뛰어나고 색조의 조화가 아름다운 걸작이라는 사실이지요.

미완의 철의 왕국, 가야

한반도 남부 지역, 백제와 신라 사이에 자리 잡았던 가야는 철기를 중심으로 하는 금속 공예가 발달했습니다. 가야는 철이 많이 생산되는 나라였어요. 금관가야의 수도이자 가야의 문화 중심지였던 '김해(金海)'는 철이 많다는 뜻이랍니다. 기록에 따르면 삼한과 낙랑군, 대방군, 그리고 일본으로까지 철을 수출했다고 해요. 따라서 철을 재료로 한 금속 공예품은 신라 무덤보다 가야 무덤에서 출토된 것이 훨씬 많습니다.

〈말머리 가리개〉 | 가야 5세기, 합천 옥전 M3호분 출토, 길이 49.5cm, 국립김해박물관 소장
말의 머리를 보호하는 가리개다. 얼굴 덮개부와 뒤쪽 챙으로 구성되어 있다. 주로 지배자의 무덤에서 출토된다.

가야의 철제품은 주로 김해, 동래, 함안, 고령, 합천 등의 가야 무덤에서 출토되지요. 무기류와 마구류 등이 주를 이루지만 청동제 솥 등 생활용품과 금은제 장신구 등도 있답니다. 지금부터 가야의 공예품들을 지역별로 자세히 살펴보도록 해요.

경북 고령에서 출토되었다고 전하는 〈전 고령 금관〉은 풀꽃 모양의 관입니다. 금관의 장식을 보세요. 끝을 펜촉처럼 다듬은 네 개의 풀꽃 모양 장식을 세우고, 둥근 관테에 돌기를 달아 굽은옥을 걸 수 있게 했지요. 이 가야 관은 경주에서 출토되는 신라 관보다 나주 반남 고분군의 독무덤(옹관묘)에서 출토된 백제 관인 〈나주 신촌리 금동관〉과 닮았답니다.

경남 합천군에 있는 합천 옥전 고분군에서는 철로 만든 〈말 머리 가리개〉와 〈만곡 종장판 투구〉, 〈용봉 머리 고리 장식 칼〉 등이 출토되었습니다. 경북 고령에 있는 고령 지산동 32호분에서는 〈판갑옷 및 투구〉가 발견되었어요. 4~5세기에 유행했던 판갑옷

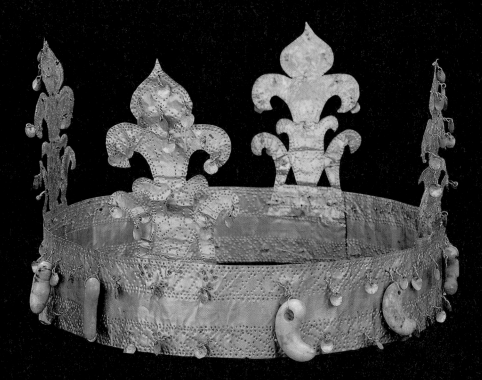

〈전 고령 금관〉 | 가야 5~6세기, 고령 지산동 고분군 출토, 높이 11.5cm, 국보 제138호, 삼성미술관 리움 소장

山자형 신라 금관과는 달리 풀꽃형 금관이다. 신라 금관처럼 화려하지는 않지만 소박한 가야만의 아름다움이 느껴진다. 뿔처럼 튀어나온 돌기를 달아 굽은 옥을 걸 수 있게 했다.

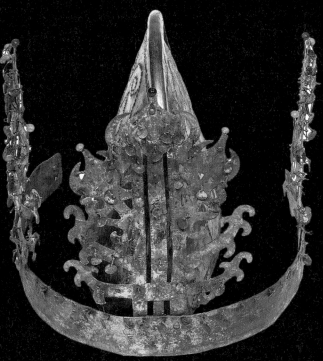

〈나주 신촌리 금동관〉 | 백제, 나주 신촌리 9호 옹관묘 출토, 높이 18.5cm 길이 19cm, 국보 제295호, 국립광주박물관 소장

기본 형태는 신라 금관 같으나, 세움 장식이 山자형이 아니라 풀꽃형이어서 〈전 고령 금관〉과 비슷하다. 관모 형태를 제대로 갖추고 있는 유일한 백제 시대 관모다.

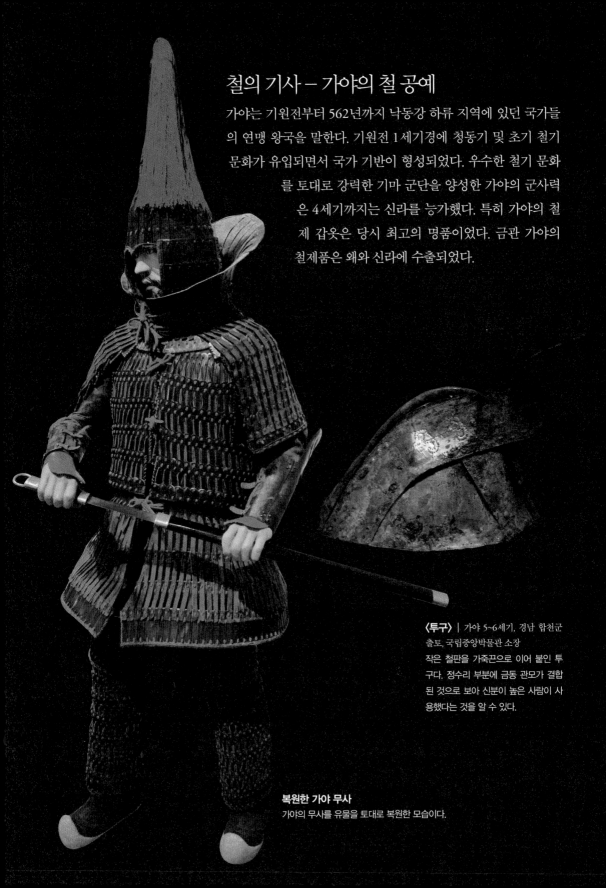

철의 기사 – 가야의 철 공예

가야는 기원전부터 562년까지 낙동강 하류 지역에 있던 국가들의 연맹 왕국을 말한다. 기원전 1세기경에 청동기 및 초기 철기 문화가 유입되면서 국가 기반이 형성되었다. 우수한 철기 문화를 토대로 강력한 기마 군단을 양성한 가야의 군사력은 4세기까지는 신라를 능가했다. 특히 가야의 철제 갑옷은 당시 최고의 명품이었다. 금관 가야의 철제품은 왜와 신라에 수출되었다.

〈투구〉 | 가야 5~6세기, 경남 합천군 출토, 국립중앙박물관 소장
작은 철판을 가죽끈으로 이어 붙인 투구다. 정수리 부분에 금동 관모가 결합된 것으로 보아 신분이 높은 사람이 사용했다는 것을 알 수 있다.

복원한 가야 무사
가야의 무사를 유물을 토대로 복원한 모습이다.

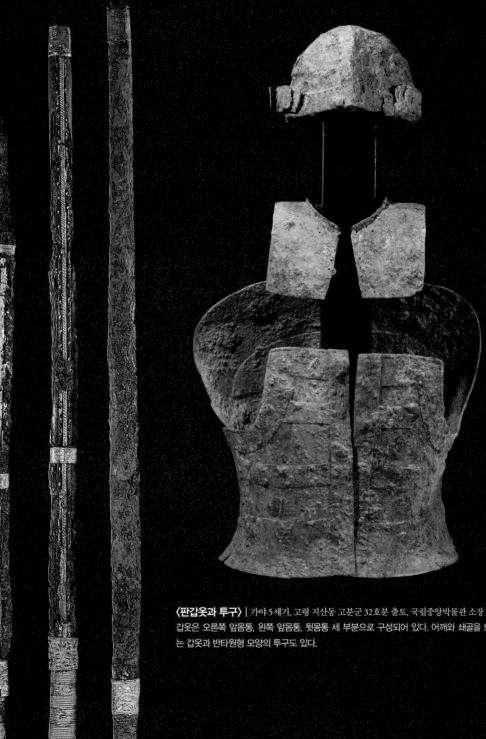

〈판갑옷과 투구〉 | 가야 5세기, 고령 지산동 고분군 32호분 출토, 국립중앙박물관 소장
갑옷은 오른쪽 앞몸통, 왼쪽 앞몸통, 뒷몸통 세 부분으로 구성되어 있다. 어깨와 쇄골을 보호하
는 갑옷과 반타원형 모양의 투구도 있다.

〈용봉 머리 고리 장식 칼〉 | 가야 5세기, 합천 옥전 M3호분 출토, 국립김해박물관 소장
손잡이 뒷부분에 둥근 고리가 달려 있고 고리 사이에 용봉무늬를 새겨 금이나 은으로 장식했다.

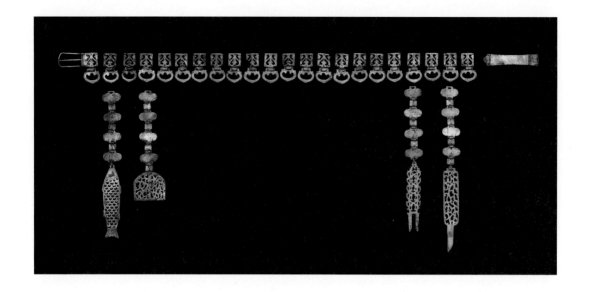

〈은제 허리띠〉 | 가야 6세기, 창녕 교동 2호분 출토, 국립김해박물관 소장
사적 제514호인 창녕 교동 고분군에서 발굴된 허리띠다. 신라 허리띠와 비슷해 신라의 가야 진출에 대한 중요한 자료다.

은 가야 무사의 대표적인 갑옷입니다. 커다란 철판을 못으로 고정하는 방식으로 만든 갑옷이지요. 가야 지역에서 출토된 무기류와 방어구는 갑옷과 투구, 볼 가리개, 견갑 등 그 종류가 매우 다양해요. 이 유물들을 통해 당시 철을 다루는 기술이 얼마나 뛰어났는지 한눈에 알 수 있지요.

경남 김해시 양동리, 경남 김해시 대성동 등의 지역에서는 〈청동 세발솥〉과 〈청동 솥〉과 같은 청동제 용기와 통형 동기(筒形銅器, 무기 자루 끝에 씌우는 부속품) 등 많은 공예품이 출토되었습니다. 〈청동 세발솥〉은 울산시 울주군에 있는 하대 23호분에서도 비슷한 모양이 출토되었지요. 경남 창녕군에 있는 창녕 교동과 송현동 고분군에서는 〈금귀걸이〉, 〈은제 허리띠〉 등 화려하고 아름다운 금은제 장신구도 출토되었어요. 이를 통해 가야에서는 철제만 사용한 것이 아니라 다양한 재료로 공예품을 만들었다는 사실을 알 수 있지요.

신라 왕은 왜 물고기 장식을 허리띠에 달았나요?

장식품을 단 허리띠를 과대라고 하고, 허리띠에 달린 장식품인 드리개는 요패라고 합니다. 옛날 사람들은 허리띠에 옥 등으로 만든 장식품을 달아 관직이나 신분 등을 나타냈어요. 작은 칼, 약통, 숫돌, 부싯돌, 족집게 등 일상 도구를 매달기도 했지요. 숫돌과 족집게는 철기를 만들 때 사용하는 도구고, 약통은 질병 치료를 위한 것이며, 굽은옥은 생명의 존귀함을 나타냅니다. 물고기는 식량, 살포(논에 물길을 내거나 막을 때 쓰는 기구)는 농사를 의미하지요. 즉 옛날 사람들은 허리띠의 드리개에 왕이나 제사장이 관장했던 많은 일을 상징적으로 표현한 거예요. 허리띠에 물건들을 달고 다니는 것은 원래 북방 유목 민족의 풍습입니다. 이 풍습이 중국을 거쳐 우리나라에 전하면서 신라에서 크게 유행했던 것으로 보지요. 특히 신라의 여러 무덤에서는 화려한 요패가 있는 금제 허리띠가 발견되었어요. 그 가운데 1921년 경북 경주시 노서동에 있는 금관총에서 출토된 〈금관총 금제 허리띠〉는 39개의 순금제 판으로 이루어져 있습니다. 금판에는 금실로 꼬아 만든 원형 장식을 달았어요. 이 금판에 열일곱 줄을 길게 늘어뜨리고 끝에 여러 장식물을 매달아 화려하면서도 세련된 허리띠가 완성되었지요. 허리띠의 정교한 조각을 통해 우리 장인들의 우수한 솜씨를 엿볼 수 있어요.

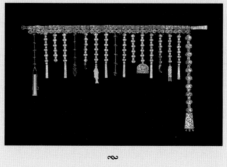

〈금관총 금제 허리띠〉

3 불교 의식을 위한 공예품 |
남북국 시대 공예

7세기 후반에는 삼국을 통일한 통일 신라와 고구려 문화를 계승한 발해가 남북국 시대를 이루어 각각 독자적인 공예를 발전시켰어요. 통일 신라의 공예는 고신라의 다양한 공예 기법을 계승하면서 중국 당에서 유입된 화려한 장식 기법 등을 적용했습니다. 따라서 삼국 시대보다 다채로운 공예품이 만들어졌지요. 특히 불교의 확산과 더불어 불교 공예품을 많이 만들었고, 일상에서 쓰는 공예품도 제작했어요. 이에 반해 발해 공예품은 지역적으로 발굴이나 조사가 쉽지 않고 현존하는 것도 많지 않습니다. 다행히 2003년부터 한·러 공동 발해 유적 발굴단이 결성되어 연해주 등에서 발해 공예품을 발굴해 냈지요.

- 우리나라 범종은 외형이 아름답고 울리는 소리가 웅장해 동양종 가운데 으뜸으로 꼽힌다.
- 사리 장엄구는 불교 공예의 걸작품으로, 당시 최고 수준의 기술과 신앙심으로 제작했다.
- 〈익산 미륵사지 금동 향로〉는 중국 향로를 한국적으로 수용해 만든 것이다. 통일 신라의 완숙한 공예 기술을 보여 준다.
- 연해주에 있는 체르냐치노 유적에서 발해 문화를 보여 주는 〈청동 기마 인물상〉이 발굴되었다.

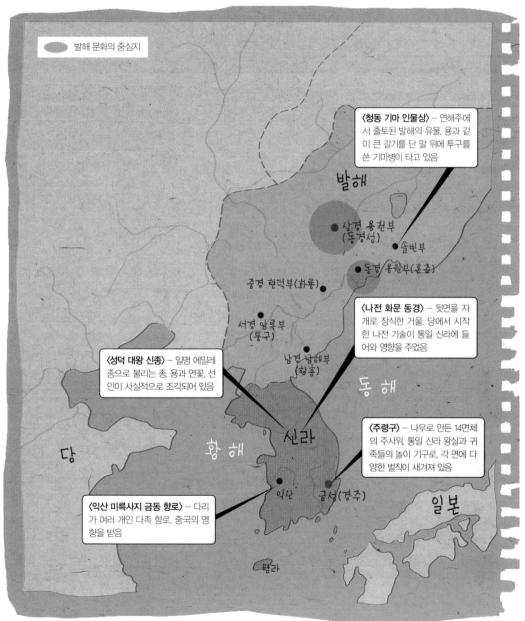

발해 문화의 중심지

〈청동 기마 인물상〉 – 연해주에서 출토된 발해의 유물. 용과 같이 큰 갈기를 단 말 위에 투구를 쓴 기마병이 타고 있음

발해

상경 용천부
(동경성)

솔빈부

중경 현덕부(화룡)

동경 용원부(혼춘)

〈나전 화문 동경〉 – 뒷면을 자개로 장식한 거울. 당에서 시작한 나전 기술이 통일 신라에 들어와 영향을 주었음

서경 압록부
(통구)

남경 남해부
(함흥)

〈성덕 대왕 신종〉 – 일명 에밀레종으로 불리는 종. 용과 연꽃, 선인이 사실적으로 조각되어 있음

동해

신라

황해

〈주령구〉 – 나무로 만든 14면체의 주사위. 통일 신라 왕실과 귀족들의 놀이 기구로, 각 면에 다양한 벌칙이 새겨져 있음

당

익산

금성(경주)

일본

〈익산 미륵사지 금동 향로〉 – 다리가 여러 개인 다족 향로. 중국의 영향을 받음

탐라

청아한 종소리가 번뇌를 씻다

신라가 삼국을 통일하고 거대한 힘을 가지게 된 후에는 어떤 공예가 발달했을까요? 답은 불교 공예입니다. 불교 공예가 통일 신라의 공예를 대변한다고 해도 지나친 말이 아니에요.

불교 공예는 불교 사상을 바탕으로 형성된 종교 예술의 한 갈래입니다. 불교 공예품들은 불교의 의식이나 수행에 필요한 법구들을 말해요. 법구에는 불전 사물을 비롯한 의식 법구와 사리 장엄구, 공양구, 향로 등이 있지요.

불전 사물(佛前四物)은 사찰에서 아침저녁으로 예불(禮佛, 부처 앞에 경배하는 의식)을 드릴 때 사용하는 의식 법구로서 범종, 법고, 목어, 운판을 말합니다. 의식 법구란 불교 의식을 행할 때 소리를 내 장엄한 분위기를 만들고, 중생을 부처의 세계로 인도하기 위해 사용하는 범음구(梵音具)를 말하지요. 범음이란 부처와 보살들에게 공양되는 모든 소리를 뜻해요. 절 안에서 들리는 경 읽는 소리, 목어 두드리는 소리 등이 모두 범음이지요.

불전 사물 가운데 범종은 사찰에서 시간을 알리거나 사람을 모을 때, 또는 의식을 행하고자 할 때 쓰는 종입니다. 통일 신라 시대에 등장했지요. 우리나라의 범종은 외형이 아름다울 뿐 아니라 울리는 소리가 웅장해 동양종 가운데 으뜸으로 꼽혀요. 중국종의 형태를 본받아 기본 형태가 탄생했지만, 차츰 독창적인 모습으로 발전했지요.

〈송대 철제 범종〉 | 송, 철, 높이 250cm, 인천광역시 시립박물관 소장
종구가 나팔 모양으로 넓게 퍼진 전형적인 중국종의 모습이다. 한국종과는 달리 음통이 없다. 중국종에는 장엄하고 화려한 멋이, 한국종에는 우아하고 유연한 멋이, 일본종에는 단순한 멋이 있다.

우리나라 범종의 형태를 살펴볼까요? 범종의 가장 위쪽에는 용의 모습을 한 고리인 용뉴(종뉴)가 있고, 우리나라 종에서만 볼 수 있는 대롱 모양의 음통(음관 또는 용통이라고도 함)이 있습니다. 몸체의 위아래에는 각각 상대와 하대라고 부르는 같은 크기의 문양 띠를 둘러 당초무늬, 연꽃무늬, 보상화무늬 등으로 장식했지요.

상대 바로 아래에는 네 방향에 사다리꼴의 곽을 만들고, 이 곽 안에 아홉 개씩 모두 36개의 돌출된 꼭지인 종유(鐘乳)를 넣어 장식했습니다. 그 형상이 마치 연꽃 봉오리 같다고 해 연뢰(蓮蕾)라고도 하지요. 이전에는 종유를 유두라고 불렀습니다. 하지만 우리나라의 종유는 일본종의 꼭지와 다르므로 연뢰로 부르는 것이 맞아요. 그렇다면 연뢰가 모인 곽도 유곽이 아닌 연곽으로 불러야 하지요.

하대 위에는 소리를 내기 위해 봉으로 때리는 곳인 당좌가 있습니다. 원형인 당좌는 종의 앞면과 뒷면에 배치되어 있어요. 위치는 대체로 몸체의 3분의 1쯤에 해당하는 가장 불룩한 부분이지요. 당좌와 당좌 사이의 여백에는 악기를 연주하며 하늘에서 날아내리는 듯한 주악천녀상이나 비천상, 공양자상이 있습니다. 이것도 우리나라 범종의 대표적인 특징이에요.

음통
용뉴
천판
연뢰
연곽
종신 부조상
당좌
종고리부
상대
종신부
하대
종구

범종의 구조
범종은 크게 몸체 부분인 종신부와 종고리 부분인 종고리부로 나누어진다. 당좌 부분을 때려 소리를 내는 원리다.

여러분, 이제 범종이 어떤 모양을 하고 있는지 알았나요? 그렇다면 이제는 통일 신라 시대를 대표하는 범종에 관해 알아보도록 해요. 이 시기의 대표적인 범종으로는 〈상원사 동종〉과 〈성덕 대왕 신종〉을 들 수 있습니다. 오대산 상원사에 있는 〈상원사 동종〉은 음통과 연곽 등 우리나라 종의 전형적 특징을 잘 보여 주는 우수한 종이에요. 용뉴 좌

우에 종의 이름이 음각되어 있어 종을 만든 연대가 신라 725년(성덕왕 24년)임을 알 수 있지요. 이 종이 만들어졌을 때 어느 사찰에 소속되었는지는 알 수 없습니다. 하지만 1608년(선조 41년)에 권기가 편찬한 경상도 안동의 읍지(邑誌, 고을의 연혁, 풍속 등을 기록한 책)인『영가지』에 따르면 안동 누문(樓門)에 걸려 있던 것을 1469년(예종 1년)에 왕명에 따라 지금의 상원사로 옮겼다고 해요.

『영가지』에 실린 〈상원사 동종〉 이야기를 더 자세히 해 볼까요? 안동의 남문 누각에서 시각을 알리던 〈상원사 동종〉이 죽령을 넘어 오대산 상원사로 옮겨졌을 때의 이야기입니다. 죽령을 넘다가 종이 마차에서 미끄러져 연뢰 하나가 떨어졌어요. 임금에게 혼이 날까 두려웠던 한 재치 있는 사람이 다음과 같이 이야기를 꾸몄다고 합니다. "고개를 넘다가 쉬는데, 종이 더는 움직이지 않았습니다. 종이 옛 고장인 안동을 떠나기 싫어하는 게 아니겠습니까? 그러니 연뢰 하나를 떼어 안동으로 보내면 어떨지요?" 이 이야기를 증명하듯 현재 〈상원사 동종〉에는 연뢰 하나가 없답니다.

〈성덕 대왕 신종〉은 우리나라에 남아 있는 가장 큰 종입니다. 무게가 거의 19t에 달해요. 화려한 문양과 사실적인 조각 수법은 이 종이 통일 신라 예술을 대표하는 작품이라는 것을 증명합니다. 〈성덕 대왕 신종〉은 용뉴의 큰 머리를 한 용이 입을 벌려 종을 물어 올리는 형태예요. 연곽 안에 있는 총 36개의 연꽃 봉오리는 매우 사실적으로 표현되어 있지요. 종의 몸체에는 한 쌍의 비천(飛天, 하계와 천계 사이를 왕래하는 여자 선인)이 공손히 향로를 공양하는 모습이 아름답게 조각되어 있어요. 또 몸통에는 1,000여 자의 명문이 남아 있답니다.

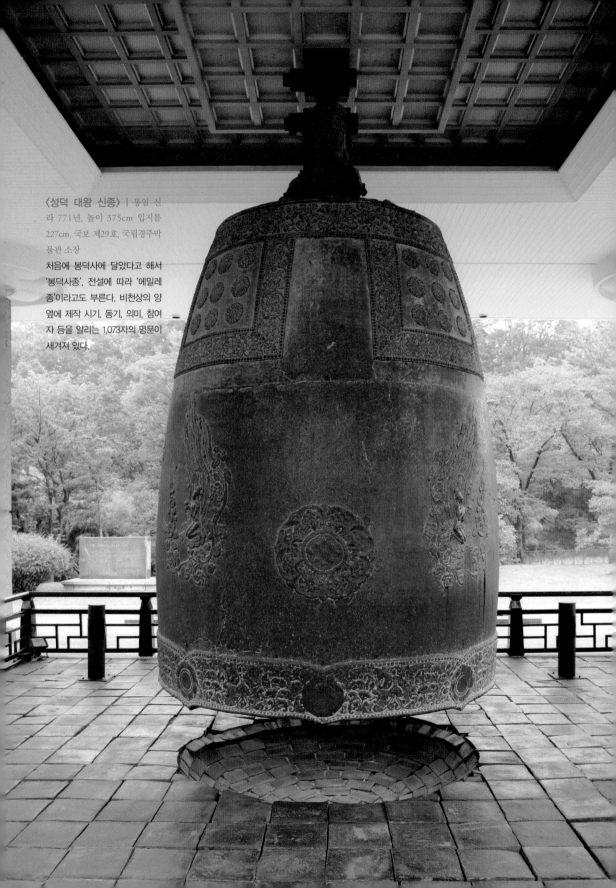

〈성덕 대왕 신종〉 | 통일 신
라 771년, 높이 375cm 입지름
227cm, 국보 제29호, 국립경주박
물관 소장

처음에 봉덕사에 달았다고 해서
'봉덕사종', 전설에 따라 '에밀레
종'이라고도 부른다. 비천상의 양
옆에 제작 시기, 동기, 의미, 참여
자 등을 알리는 1,073자의 명문이
새겨져 있다.

〈성덕 대왕 신종〉에 담긴 슬픈 전설은 널리 알려져 있어요. 신라 제35대 왕인 경덕왕은 아버지 성덕왕을 기리기 위해 신라에서 가장 큰 종을 만들라는 명을 봉덕사에 내렸습니다. 신하들은 종을 잘 만들기로 이름난 일전이라는 사람을 찾아가 부탁했어요. 일전은 오랜 세월 동안 사람들과 함께 공들여 종을 완성했습니다. 그러나 웬일인지 종에서 소리가 나지 않았지요.

〈성덕 대왕 신종〉 용뉴(위)와 비천상(아래) 부분

그러던 어느 날, 봉덕사 주지 스님이 꿈에서 이상한 소리를 들었어요. "며칠 전 네가 시주를 받으러 갔다가 그냥 돌아온 집의 아이를 데려오너라. 그 아이가 종에 들어가야 한다." 34년이나 종 제작에 매달렸던 신라인들은 거듭되는 실패 끝에 결국 어린아이를 희생양으로 삼고 맙니다. 아이는 펄펄 끓는 쇳물 속에 던져졌어요. 완성된 종을 치자 드디어 맑은 소리가 났습니다. 종소리에는 "에밀레, 에밀레" 하는 아이 울음소리가 섞여 나왔어요. 마치 어머니를 애타게 찾는 듯한 소리였지요. 오늘날 사람들이 이 종을 '성덕 대왕 신종'이라 부르지 않고 '에밀레종'이라 부르는 걸 더 좋아하는 까닭은 이 슬픈 전설 때문이랍니다.

불교 공예의 꽃, 사리 장엄구

이번에는 사리 장엄구와 향로에 대해 살펴보도록 해요. 사리 장엄구란 부처의 사리를 보호하기 위한 용기나 용기 안에 들어가는 각종 물품을 말합니다. 사리는 3~5겹으로 포개 봉안하는 것이 일반적이지요. 보통 사리 장엄구는 탑에 들어가 있습니다. 그래서 탑은 일종의 사리 무덤인 셈이에요. 고대 사람들은 처음에는 부처의 몸에서 나온 '진신사리'를 모시려고 했지만 여의치 않아 보석이나 불경, 불상을 사리 대신 봉안했답니다.

사리 장엄구는 부처의 골장기였기 때문에 당시 최고 수준의 기술과 재료와 신앙심을 가지고 제작했습니다. 삼국 가운데 신라가 고도의 공예 기술을 구사해 다양하고 정교한 사리 장엄구들을 많이 남겼어요. 특히 통일 신라 시대는 불교 문화가 활짝 꽃 핀 때로 이 시기에 탑과 사리 장엄구의 제작이 활발하기 일어났지요.

〈감은사지 서 3층 석탑〉에서 여러 가지 사리 장엄구가 출토되었지요. 그 가운데 금동 사리 내함은 전체적으로 전각 형태고, 크게 세 부분으로 나누어져 있습니다. 맨 아래 기단 부분은 연꽃과 덩굴로 장식했고, 중간 몸체 부분에는 네 곳에 외벽을 세우고 면마다 신장(神將)상을 두 구씩 세워 두었어요. 신장은 무력으로 불법을 수호하는 호법신이랍니다. 맨 윗부분에는 중앙에 사리병을 안치하고, 네 귀퉁이에는 곡을 연주하는 주악상과 동자상을 각각 한 구씩 두었지요.

이처럼 전각을 축소한 것 같은 사리기 안에 연꽃 모양의 자리를 마련하고 그 위에 사리병을 안치하는 방식을 '전각형'이라고 합니다. 전각형은 신라의 사리 장엄구에서만 볼 수 있는 독창적인 양식이에요.

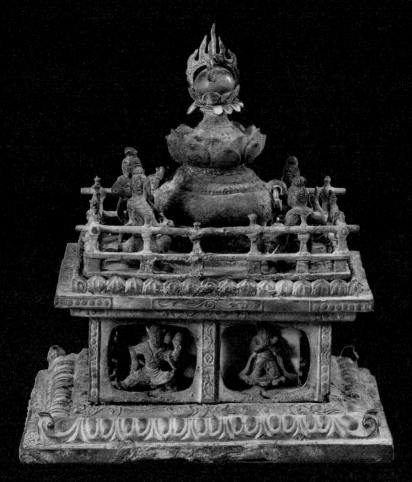

〈감은사지 서 3층 석탑 사리 장엄구〉금동 사리 내함 | 통일 신라, 높이 20.3cm, 국보 제366-1호, 국립경주박물관 소장
전각 모양인 윗부분은 난간이 둘러져 목조 건물이 연상된다. 아랫부분에는 팔부 신장을, 윗부분에는 주악상과 동자상을 섬세하게 조각해 배치했다.

〈감은사지 서 3층 석탑 사리 장엄구〉금동 사리 외함 | 통일 신라, 높이 31cm, 국보 제366-2호, 국립경주박물관 소장
4면에 사천왕상이 새겨져 있다. 사천왕 좌우에는 짐승 모양의 고리 장식이 붙어 있다. 이 외함 안에 전각 모양의 금동 사리 내함이 들어 있었다.

〈불국사 3층 석탑 사리 장엄구〉 | 통일 신라, 높이 18cm 너비 17.2cm(금동 사리 외함), 국보 제 126호, 불교중앙박물관 소장
금동으로 된 사리 외함은 단아하고 고고한 아름다움을 뽐낸다. 사리 외함 바닥에 연꽃대가 은제 사리합을 지탱하고 있었다. 마치 연꽃 봉오리에서 알 모양의 사리합이 탄생하는 모양이다.

이 밖에도 〈감은사지 서 3층 석탑〉에서는 금동 사리 외함도 출토되었습니다. 사리 외함의 네 면에는 사천왕(四天王)상이 하나씩 새겨져 있지요.

〈경주 불국사 3층 석탑〉에서 출토된 〈불국사 3층 석탑 사리 장엄구〉는 1966년 경주 불국사의 석탑을 보수하기 위해 해체했을 때 탑 내부에서 발견되었습니다. 사리함 주위에는 청동제 비천상과 동경, 목탑, 구슬, 향목 등이 놓여 있었어요. 사리 외함의 네 면에는 덩굴무늬를 좌

우 대칭 모양으로 뚫어새겼고, 기단부도 무늬를 뚫어새겼지요. 지붕
위에는 덩굴무늬를 새기고, 지붕 꼭대기와 모서리는 연꽃으로 장식했
어요. 이 사리함은 지금까지 발견된 통일 신라의 공예품 가운데 가장
세련된 것이랍니다.

　사리 외함 안에서는 은제 사리합, 은제 사리완, 금동 방형 사리합,
『무구정광대다라니경』, 각종 구슬이 출토되었습니다. 달걀 모양인 은
제 사리합과 은제 사리완은 화려한 연꽃무늬와 어자(魚子)무늬로 장

식했어요. 작은 동그라미 형태로 새긴 문양인 어자무늬는 통일 신라 시대에 바탕무늬로 자주 사용했지요. 금동 방형 사리합의 앞면과 뒷면에는 중앙에 탑과 탑 양옆에 인왕(仁王)상을 선으로 새겨 놓았어요. 인왕은 사찰이나 불상 등을 지키는 불교의 수호신이지요. 목판 인쇄본인 『무구정광대다라니경』은 현존하는 목판 인쇄본 가운데 세계에서 가장 오래된 것이에요.

향로는 말 그대로 향을 피우는 그릇입니다. 불교 의례에서는 마음의 때를 씻기 위해 향을 피우지요. 향로는 일찍부터 다양한 형태로 만들어졌어요. 아쉽게도 통일 신라 시대의 향로는 남아 있는 것이 거의 없습니다. 남아 있는 것 가운데 대표적인 것이 〈익산 미륵사지 금동 향로〉예요. 이 향로는 짐승 얼굴 모양을 한 다리를 갖춘 향로라는 점에서 의미가 깊습니다. 이러한 다리 형태를 가진 향로는 우리나라에서 발굴된 것 가운데 이 향로가 유일하기 때문이지요.

〈익산 미륵사지 금동 향로〉는 크게 세 부분으로 구성되어 있습니다. 반원형으로 높게 솟은 뚜껑, 높이가 낮고 납작한 대야형의 몸체, 네 개의 다리로 나눌 수 있지요. 향이 나오는 구멍은 총 아홉 개예요. 뚜껑은 꼭지 부분까지 통으로 제작해 손잡이에 뚫린 구멍에서도 연기가 나올 수 있도록 했답니다. 이 향로는 다족(多足) 향로라는 점에서도 학술적 가치가 매우 높아요. 중국의 영향을 받은 고려 시대 향로에서만 볼 수 있는 형태기 때문이지요.

〈익산 미륵사지 금동 향로〉|
통일 신라, 보물 제1753호
통일 신라의 완숙한 금속 공예 기술을 잘 보여 준다. 우리나라에서 출토된 금동 향로의 첫 사례다. 중국 향로를 한국적으로 수용해 만든 것으로 추정한다.

2005년 경남 창녕군 창녕읍 말흘리 일대에서 통일 신라 시대에 제작된 국보급 〈병 향로〉가 처음으로 발굴되었습니다. 병 향로는 향을 피우는 불교 공양 기구예요. 몸통과 받침대인 대좌 외에 자루가 달린 손잡이를 온전하게 갖추고 있는 이 병 향로는 1호 건물터의 대형 철솥 안에서 나왔답니다.

이 밖에 통일 신라 시대의 주목할 만한 금속 공예품으로 〈금동 수정 장식 촛대〉를 들 수 있습니다. 한 쌍으로 이루어진 〈금동 수정 장식 촛대〉는 초를 꽂는 데 사용한 촛대예요. 짐승 모양의 받침이 촛대를 받쳐 주고 있네요. 비례와 균형이 돋보이는 모습입니다. 꽃 모양인 몸체는 전면을 금도금하고 여러 부분에 수정을 상감해 화려하게 꾸몄어요. 모두 48개의 수정이 박혀 있었지만 아쉽게도 지금은 많이 없어지고 몸체의 도금도 많이 벗겨진 상태지요. 출토지는 알 수 없으나 통일 신라 시대의 촛대 공예를 살필 수 있는 귀중한 유물이랍니다.

〈금동 수정 장식 촛대〉 | 통일 신라, 높이 36.8cm, 국보 제174호, 삼성미술관 리움 소장

〈병 향로〉 | 통일 신라, 경남 창녕군 말흘리 출토, 자루 길이 41cm 몸통 직경 10cm, 국립김해박물관 소장
병 향로란 자루가 길게 달린 향로를 말한다. 삼성미술관 리움에 이런 형태의 병 향로가 1점 있으나 출토지가 확실하지 않아 중국 향로일 가능성이 제기되고 있다. 이러한 점에서 창녕군 말흘리에서 출토된 이 병 향로는 국내에서는 처음으로 발굴된 병 향로라 여겨진다.

붉은 자개 꽃을 거울에 수놓다

청동의 표면을 장식하는 방법 가운데 '나전 기법'이 있어요. 옻칠한 그릇이나 가구의 표면 위에 광채 나는 야광 조개나 전복 등의 껍데기를 여러 가지 문양으로 박아 넣어 장식하는 방식이지요. 출토된 통일 신라 시대 공예품 가운데 우리나라에서 가장 오래된 나전 공예품이 있습니다. 〈나전 화문 동경〉은 자개로 만든 통일 신라 시대의 거울이에요. 거울 뒷면에 붉은 보석인 호박으로 모란의 꽃잎을 표현했지요. 전체적으로 작은 꽃으로 뒷면을 화려하게 장식하고, 작은 꽃들 사이에 사자와 새를 좌우로 배치했어요. 문양 사이에는 푸른색 옥을 박아 신비로운 느낌을 더하고 있지요. 나전은 원래 당이 발명한 기법이에요. 따라서 자개로 만든 이러한 거울은 일본과 중국에도 많이 전하고 있답니다.

〈나전 화문 동경〉 | 통일 신라 8~10세기, 지름 18.6cm, 국보 제140호, 삼성미술관 리움 소장
뒷면을 화려하게 장식한 거울이다. 나전 기법을 이용해 만든 우리나라 공예품 가운데 가장 오래된 것이다. 푸른색 터키석과 황색의 호박 덕분에 화려한 분위기를 자아낸다.

주사위로 본 신라 귀족의 풍류

통일 신라 시대의 주요 목공예품으로는 잔치에서 쓰던 놀이 기구인 주령구(酒令具), 소나무를 깎아 장승과 비슷하게 만든 인물상, 다산과 풍요를 주술적으로 기원하는 남근상, 빗살이 많이 닳아 실제로 사

용했음을 짐작하게 하는 반달 모양의 나무 빗 등이 있어요. 이 가운데 경주 안압지에서 1975년에 출토된 〈주령구〉에 대해 자세히 알아볼까요? 〈주령구〉는 전통 놀이 기구로 그 무렵의 놀이 문화에 대해 알려 주는 유물입니다. 정사각형 면 여섯 개와 육각형 면 여덟 개로 이루어진 14면체의 주사위지요. 주로 참나무로 만들었고, 주령구의 각 면에 다양한 벌칙을 적어 두어 술을 마실 때 굴리며 놀았다고 해요.

주령구의 각 면에 적힌 벌칙들이 궁금하다고요? 통일 신라 사람들은 다음과 같은 행동을 벌칙이라고 생각했답니다.

1면 금성작무(禁聲作舞) : 노래 없이 춤추기

2면 중인타비(衆人打鼻) : 여러 사람 코 때리기

3면 음진대소(飮盡大笑) : 술잔 비우고 크게 웃기

4면 삼잔일거(三盞一去) : 술 석 잔을 한 번에 마시기

5면 유범공과(有犯空過) : 덤벼드는 사람이 있어도 참고 가만있기

6면 자창자음(自唱自飮) : 스스로 노래 부르고 마시기

7면 곡비즉진(曲臂則盡) : 팔을 구부려 다 마시기

8면 농면공과(弄面孔過) : 얼굴을 간질여도(놀려도) 참기

9면 임의청가(任意請歌) : 마음대로 노래 청하기

10면 월경일곡(月鏡一曲) : 월경 노래 한 곡 부르기

11면 공영시과(空詠詩過) : 시 한 수 읊기

12면 양잔즉방(兩盞則放) : 두 잔이 있으면 즉시 비우기

13면 추물막방(醜物莫放) : 더러운 것 버리지 않기

14면 자창괴래만(自唱怪來晚) : 스스로 괴래만 노래 부르기

〈주령구〉 | 통일 신라, 경주 안압지 출토, 국립경주박물관 소장 복제품이다. 진품은 보존 처리 중 불타 없어졌다. 주령구를 던져서 나오는 면에 쓰인 내용을 벌칙으로 수행했다. 통일 신라 왕족들과 귀족들의 풍류가 느껴진다.

　통일 신라 시대에는 유리 공예도 발달했습니다. 〈칠곡 송림사 5층 전 탑 사리 장엄구〉에 속한 투명한 녹색 유리잔을 보세요. 밑받침이 있는 넓은 컵 모양이네요. 컵에는 고리를 열두 개 붙여 추상적이고 세련된 미감을 더했지요. 고리 안쪽에는 옥과 진주를 붙였던 것으로 보여요. 은근한 화려함을 뽐내는 잔이었겠지요. 유리잔 안에는 유리 사리병이 있었답니다.

　금으로 된 전각형 사리기가 녹색 유리잔을 감싼 모습이 아름답지 않나요? 이 사리 장엄구만 보아도 통일 신라 시대 사람들이 얼마나 열 의를 가지고 종교 활동을 했는지 짐작해 볼 수 있답니다.

연해주를 호령하며 발달한 발해 공예

발해의 공예나 공예품에 관해 서술한 간행물을 찾기란 하늘의 별 따기입니다. 우리나라가 발해 유적을 조사할 수 있는 지역은 러시아의 연해주밖에 없기 때문이지요. 따라서 중국이 동북 공정으로 발해와 고구려 역사를 중국 역사로 편입하려고 하는데도 자료가 부족한 우리나라는 이에 대응하기가 만만치 않아요. 다행히 연해주에서 발해 유적을 발굴하기 위해 문화재청 한국전통문화학교가 러시아 극동국립기술대와 연합해 2003년부터 2006년까지 여러 차례 조사를 진행했습니다. 발해의 공예품은 대부분 이 시기에 출토된 유물을 통해 알려졌어요.

2006년에는 한·러 공동 연해주 발해문화유적 발굴조사단이 연해주 우수리스크의 북서쪽에 있는 체르냐치노 유적을 발굴했습니다. 여기서 7~10세기 발해 무덤 55기와 말갈 주거지 등이 확인되었지요. 이 유적에서 발굴된 공예품은 귀걸이, 옥환, 홍옥 목걸이, 청동 패식, 청동 방울, 청동 귀걸이 등의 장신구와 철제 비늘 갑옷, 화살촉, 칼, 단검 등의 무기류입니다. 특히 비늘 갑옷은 고구려 오녀산성에서 출토된 것과 같은 모양이어서 고구려계 갑옷으로 짐작할 수 있어요. 철제 비늘 갑옷은 작은 철판들을 가죽끈으로 엮어 만드는 갑옷을 말하지요.

체르냐치노 유적에서는 〈청동 기마 인물상〉이 두 점 출토되었습니다. 청동 기마 인물상은 상경 용천부에서 발견되기도 했지요. 이 가운데 한 점은 머리에 투구를 쓰고, 상체에 갑옷을 입은 기마병이에요. 이와 같은 청동 기마 인물상은 오늘날 두 가지로 해석되고 있습니다. 하나는 이 인물상을 태양신을 구현한 것으로 보는 입장이에요. 이렇게

〈청동 기마 인물상〉 | 발해, 러
시아 연해주 체르냐찌노 5 고분군
출토, 높이 4.7cm 길이 9.8cm
투구와 갑옷을 입은 무인이 양손
을 앞으로 뻗고 두 다리는 약간
굽혀 말을 타고 있다. 말의 몸은
앞뒤로 길게 뻗어 있어 용이 연상
된다. 네 다리는 짧고 가늘게 표현
되었다.

본다면 발해에 불교 이외에도 샤머니즘이 있었다고 해석할 수 있지
요. 다른 하나는 이 인물상이 죽은 자의 영혼을 이승에서 저승으로 인
도하는 역할을 했을 것이라고 보는 해석이에요.

중국 지린 성 허룽 시 룽하이 촌 룽터우 산(길림성 화룡시 용해촌 용두
산) 고분군에서는 발해가 황제국을 지향했다는 것을 보여 주는 무덤
두 기가 발굴되었어요. 효의 황후와 순목 황후의 무덤이지요. 발굴 과
정에서 고구려 조우관의 전통을 잇는 금제 관식이 최초로 발견되었어
요. 고구려 고유의 모자인 조우관(鳥羽冠)은 새 깃털을 꽂은 관이랍니
다. 룽터우 산 고분군은 1980년 발해 제3대 왕인 문왕의 넷째 딸, 정효
공주의 무덤이 발굴된 곳이기도 해요.

번뇌를 씻는 네 가지 소리를 들어 볼까요?

불전 사물은 불교 의식 때 사용하는 범종, 법고, 목어, 운판을 말합니다. 중생이 불전 사물의 소리를 들으면 번뇌에서 벗어날 수 있다고 해요. 사찰을 여행할 때 불전 사물에 대해 알고 가면 훨씬 흥미로운 여행이 되겠지요? 범종은 본문에서 충분히 살펴보았으니 이제 나머지 범음구에 관해 살펴보도록 해요. 법고는 불법을 널리 전해 중생의 번뇌를 씻고, 그들을 깨달음으로 인도해 준다고 합니다. 북의 몸체에 암소와 수소 가죽을 양면으로 대, 음양의 조화를 이루도록 했지요. 여기에는 화합의 소리, 조화의 소리로 중생의 심금을 울리겠다는 상징이 담겨 있어요. 법고는 예불 시간에 가장 먼저 울려 퍼지게 하고, 북을 칠 때는 나무로 된 두 개의 북채로 마음 심(心) 자를 그린답니다. 목어는 잉어 모양으로 깎은 나무의 속을 파내고, 그 속을 두드려 소리를 내는 법구예요. 본래 식당이나 창고에 걸어 놓고 대중을 모으는 데 사용했는데, 오늘날에는 독경이나 의식에 쓰이는 법구로 자리 잡았지요. 운판은 구름 모양의 넓은 청동판으로, 두드려 청아한 소리를 내는 일종의 악기입니다. 운판의 중앙에는 끈을 꿰어 매달 수 있도록 작은 구멍이 한두 개 뚫려 있어요. 몸체의 앞면과 뒷면에는 문양을 새겨 넣기도 하지요.

청동 운판

4 아름다움을 공양하다 | 고려 시대 공예

고려 시대에는 불교를 높이는 숭불(崇佛) 정책을 정치 기조로 한 만큼 사리 장엄구와 범종, 법고, 향로와 향완 등 많은 불교 공예품이 만들어졌습니다. 금속 공예품을 만들 때는 주조 기법과 은입사 기법을 많이 사용했고, 장신구를 만들 때는 은판을 안팎에서 두들겨 입체 문양을 새기는 타출 기법과 도금 기법 등을 사용했지요. 이 밖에도 〈합천 해인사 대장경판(팔만대장경)〉과 안동 하회탈 등의 목공예가 발달했으며, 화려한 나전 칠기도 많이 제작되었어요. 고려 왕실이나 지배층의 무덤은 대부분 도굴당해서 출토지가 알려진 유물이 거의 없습니다. 하지만 각 지방의 크고 작은 무덤에서는 금속제 식기류를 비롯해 금은제 장식이나 귀걸이, 팔찌 등 장신구들이 많이 출토되었어요.

- 숭불 정책을 따랐던 고려 시대에는 사리 장엄구, 범종, 향로, 향완 등 불교 공예품이 발달했다.
- 〈청동 은입사 포류수금무늬 정병〉은 대표적인 고려 시대 금속 공예품으로 가장 아름다운 정병으로 손꼽힌다.
- '팔만대장경'이라고도 불리는 〈합천 해인사 대장경판〉은 전 세계에 현존하는 대장경판 가운데 가장 오래된 것이다.
- 고려 시대 나전 기술은 동아시아 최고였다. 고려 나전 공예품 가운데 불교 경전 상자인 나전 경함이 가장 유명하다.

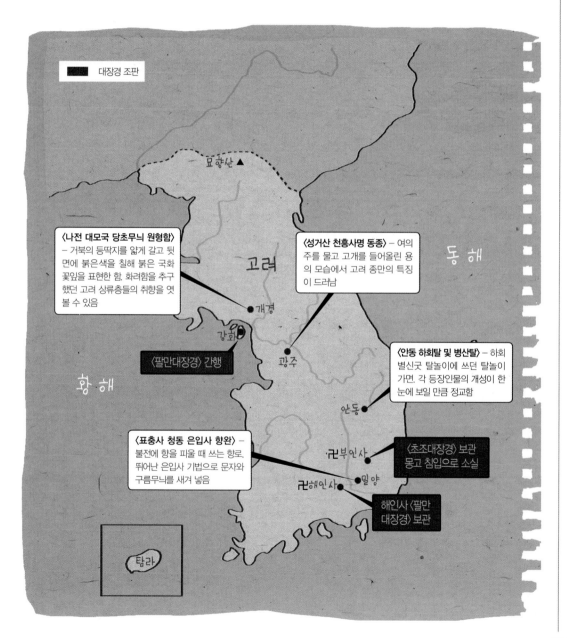

■ 대장경 조판

묘향산 ▲

동해

〈나전 대모국 당초무늬 원형함〉
– 거북의 등딱지를 얇게 갈고 뒷면에 붉은색을 칠해 붉은 국화 꽃잎을 표현한 함. 화려함을 추구했던 고려 상류층들의 취향을 엿볼 수 있음

〈성거산 천흥사명 동종〉 – 여의주를 물고 고개를 들어올린 용의 모습에서 고려 종만의 특징이 드러남

고려

개경

강화

〈팔만대장경〉 간행

광주

황해

〈안동 하회탈 및 병산탈〉 – 하회 별신굿 탈놀이에 쓰던 탈놀이 가면. 각 등장인물의 개성이 한눈에 보일 만큼 정교함

안동

〈표충사 청동 은입사 향완〉 –
불전에 향을 피울 때 쓰는 향로. 뛰어난 은입사 기법으로 문자와 구름무늬를 새겨 넣음

(권)부인사

〈초조대장경〉 보관
몽고 침입으로 소실

(권)해인사

밀양

해인사 〈팔만 대장경〉 보관

탐라

한국종의 전통이 된 고려 범종

고려 시대에는 세련되고 귀족적인 면모를 지닌 금속 공예품이 많이 제작되었습니다. 귀족 사회의 문화적 욕구를 충족시키기 위해 화려한 장식과 문양으로 장신구를 만들었지요. 또한 고려 시대에는 융성했던 불교문화를 보여 주는 의례 용품도 활발히 제작했습니다. 청동 거울, 청동 그릇, 청동 수저 등 일상 용품 제작도 많이 늘어났지요.

먼저 고려 시대의 불교문화를 보여 주는 불교 공예부터 알아보기로 해요. 고려 시대의 범종은 통일 신라 양식을 이어받았으나, 하부가 점차 밖으로 벌어지는 경향을 보입니다. 천판과 몸체의 연결 부위에 꽃잎 모양을 입체적으로 세워 장식한 문양 띠가 새로이 첨가되는 등 형태와 장식 면에서 다양하게 변했어요. 특히 크기가 40cm 안팎의 작은 종을 많이 제작한 것도 고려 시대 범종 제작에 나타난 특징이랍니다.

우리나라 종은 1346년에 만들어진 〈연복사 종〉을 시작으로 중국종 양식을 받아들여 급격히 변하게 됩니다. 〈연복사 종〉은 이전 종과는 달리 용뉴가 쌍룡으로 구성되어 있고, 음통과 당좌가 없어요. 그 대신 중국종 양식을 따라 몸체에 여러 줄의 띠를 두르고 팔괘무늬, 파도무늬, 범자무늬 등으로 장식했지요. 사리기도 고려 말에 원을 통해 들어온 라마 불교의 영향을 받아 형태가 변했어요.

고려 시대 대표적인 범종인 〈성거산 천흥사

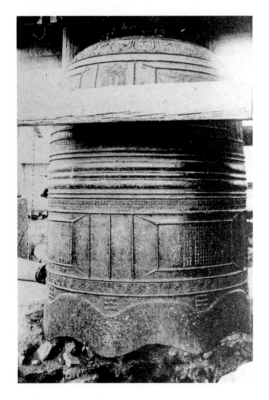

〈연복사 종〉 | 고려 1346년, 높이 324cm 입지름 188cm, 개성 북안동
연복사에 화재가 나 개성 남대문 누각에 옮겨 달았다. 우리나라 5대 명종 가운데 하나다. 중국종의 형태가 반영되어 있다. 이후 등장하는 한국종에 영향을 미쳤다.

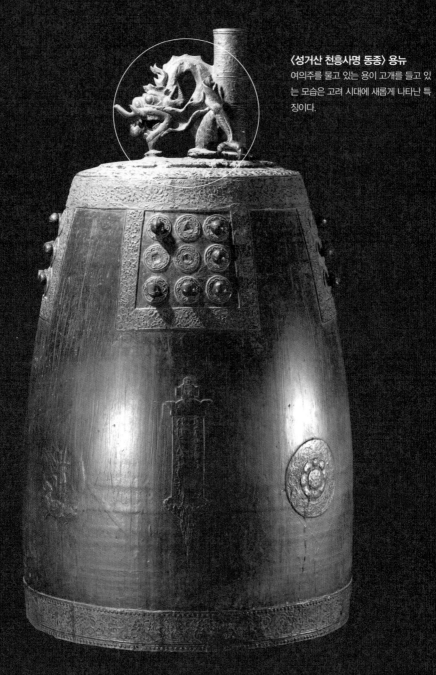

〈성거산 천흥사명 동종〉 용뉴
여의주를 물고 있는 용이 고개를 들고 있
는 모습은 고려 시대에 새롭게 나타난 특
징이다.

〈성거산 천흥사명 동종〉 | 고려 1010년, 경기도 광주 출토, 높이 174.2cm, 국보 제280호, 국립중앙박물관 소장
통일 신라 동종의 양식을 계승하면서 새로운 양식을 가미한 고려 범종의 전형이다. 몸체에 당좌와 비천상을 번갈아 가며 배치한 것
과 용뉴에 고개를 든 용을 새긴 것이 통일 신라 범종과 다른 특징이다.

명 동종〉은 남아 있는 고려 시대 종 가운데 가장 큰 종입니다. 종의 고리 역할을 하는 용뉴를 보세요. 용이 여의주를 물고 있지요? 통일 신라 시대 종의 용보다 고개를 더 많이 올렸네요. 음통은 대나무 모양이고 천판 가장자리에는 연꽃무늬를 돌렸어요. 당좌 사이의 비천상 두 구를 보면, 한 구씩 대각선상에 배치해 신라 종과는 다른 모습을 하고 있지요.

공양구에 믿음과 아름다움을 담다

고려 시대의 대표적인 불교 금속 공예품으로는 향로와 정병이 있습니다. 향로와 정병 모두 공양구예요. 공양구는 부처에게 바치는 공물을 담는 그릇을 뜻하지요. 고려 시대의 향로는 잔 형태를 뜻하는 고배형이 대부분이에요. 몸체의 구연(口緣, 대접, 병, 항아리 등 그릇의 입구 또는 언저리)이 나팔처럼 벌어져 손잡이 역할을 했고요. 이러한 모양의 향로를 향완이라고 합니다. 고려 시대에는 향완의 표면에 문양을 파내고, 문양에 은실을 얇게 꼬아 넣는 은입사 기법이 발달했어요. 이러한 기법으로 만든 대표적인 공예품으로 〈청동 은입사 포류 수금문 정병〉과 〈흥왕사명 청동 은입사 향완〉, 〈청동 은입사 수반〉 등이 있지요.

이 가운데 〈흥왕사명 청동 은입사 향완〉은 몸체에 나팔형 받침대가 있는 고려 향로의 전형

〈흥왕사명 청동 은입사 향완〉
| 고려 1289년, 높이 30.4cm, 국보 제214호, 삼성미술관 리움 소장
향완은 향을 피우는 향로의 일종이다. 은입사로 새긴 그림이 회화 작품 같다. 물가의 버드나무, 헤엄치는 새, 용, 봉황의 모습을 표현했다. 유려한 곡선이 돋보이고 덩굴, 꽃, 풀 무늬를 더해 화려하다.

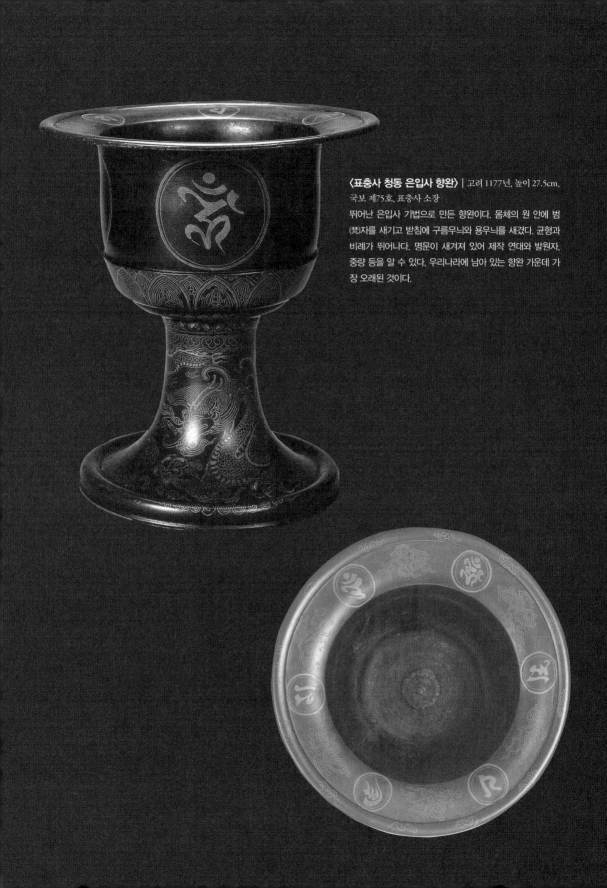

〈표충사 청동 은입사 향완〉 | 고려 1177년, 높이 27.5cm,
국보 제75호, 표충사 소장
뛰어난 은입사 기법으로 만든 향완이다. 몸체의 원 안에 범
(梵)자를 새기고 받침에 구름무늬와 용무늬를 새겼다. 균형과
비례가 뛰어나다. 명문이 새겨져 있어 제작 연대와 발원자,
중량 등을 알 수 있다. 우리나라에 남아 있는 향완 가운데 가
장 오래된 것이다.

적인 형태를 따르고 있습니다. 향완 전체를 감싸는 문양은 은입사 기법으로 새겨졌지요. 향완의 입구 상단에 수평으로 넓게 퍼진 테에는 연꽃무늬를 가는 선으로 장식했어요. 사진으로는 확인하기 힘들 정도로 가늘지요. 하단에는 풀무늬를, 받침대에서 굽으로 오르는 부위에는 덩굴무늬를, 굽에는 꽃무늬를 은입사했어요. 받침 굽에는 꽃무늬와 구름무늬가 돌려져 있지요. 받침 굽에 남아 있는 글씨를 통해 〈홍왕사명 청동 은입사 향완〉이 1289년(충렬왕 15년)에 만들어졌다는 사실을 알 수 있어요.

〈표충사 청동 은입사 향완〉은 국내에 남아 있는 향완 가운데 가장 오래된 것입니다. 이 향완은 균형미가 아주 뛰어나요. 〈홍왕사명 청동 은입사 향완〉처럼 입구 부분에 넓은 테가 달린 몸체와 나팔 모양의 받침을 갖추고 있지요. 넓은 받침대 윗면에는 일정한 간격으로 있는 여섯 개의 원 안에 '범자(梵字, 고대 인도에서 쓴 문자의 하나)'를 은입사했고, 그 사이사이에 구름무늬를 장식했어요. 넓은 받침대 뒷면에 새겨진 57 자의 명문에 의해 1177년(명종 7년)에 만들어진 향완이라는 사실이 밝혀졌지요.

〈청동 은입사 포류수금무늬 정병〉 | 고려, 높이 37.5cm, 국보 제92호, 국립중앙박물관 소장
고려 시대 금속 공예를 대표하는 작품이다. 긴 목과 몸체의 곡선은 정병에 유려함과 안정감을 부여한다. 수양버들, 헤엄치는 오리, 날아오르는 물새, 노를 젓는 어부, 낚시꾼 등의 모습을 담아 물가 풍경을 표현했다. 은입사 기법을 회화적으로 이용해 서정적인 분위기를 자아낸다.

불전에 향을 피우는 향로의 일종인 향완에는 대부분 이와 같은 명문이 기록되어 있습니다. 따라서 불교 공예 연구에 굉장히 중요한 자료가 되고 있어요. 향완은 이전 시대에는 드물게 제작되었고, 고려 시대에 와서 유행했습니다. 조선 시대에도 고려 향완의 형태가 유지되었지요.

정병은 원래 승려가 반드시 지녀야 할 열여덟 가지 물건 가운데 하나였다가 점차 불전에 바치는 깨끗한 물을 담는 그릇으로 용도가 변했다고 해요. 정병은 또한 부처나 보살이 지니는 그릇이기도 합니다. 앞에서 보았던 수월관음도가 기억나지요? 수월관음도의 주인공인 관음보살이 항상 들고 있는 것이 이 정병이에요. 이 정병에는 감로수가 들어 있어, 관음보살은 이 감로수로 모든 중생들의 갈증을 해소하고 고통을 덜어 준다고 합니다. 정병은 자비로운 구제자의 상징이에요.

정병도 향로와 마찬가지로 은입사 기법을 사용해 포류수금(蒲柳水禽)무늬나 구름·학·화초무늬 등으로 아름답게 장식했지요. 포류수금이란 버드나무가 늘어진 강가에서 물새들이 노니는 풍경을 말해요. 〈청동 은입사 포류수금무늬 정병〉은 가장 아름다운 고려 시대 정병으로 꼽힙니다. 달걀형의 몸체와 긴 목 위로 둥근 테가 놓인 모양은 고려 시대 정병의 전형적인 모습이지요. 몸체에는 앞뒤로 버드나무가 배치되어 있습니다. 갈대가 솟은 섬 주위에는 여러 마리의 오리가 있고, 하늘에는 기러기가 날고 있으며, 물 위에서는 사공이 조각배를 젓고 있네요. 마치 한 폭의 산수화를 보는 것 같지요? 청동 바탕에 은입사 기법을 사용한 이 정병은 안정감이 있고 곡선은 유려하며 무늬는 조화롭고 우아하지요.

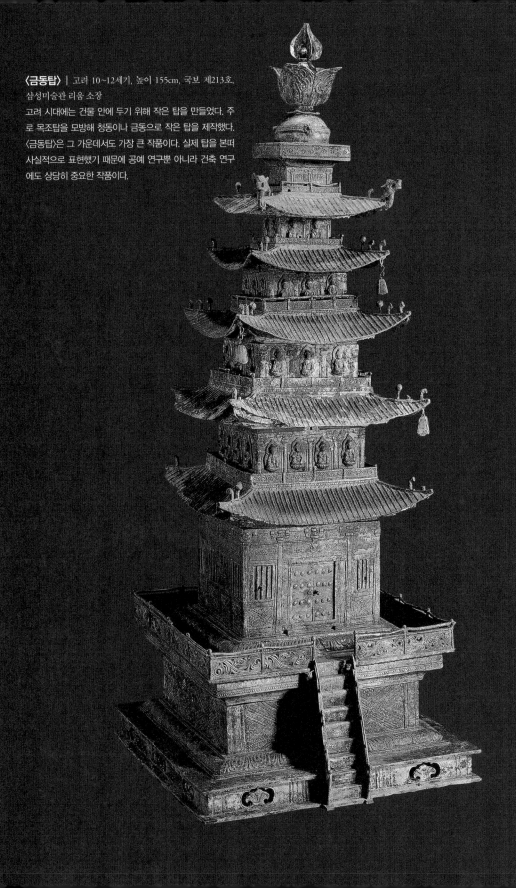

〈금동탑〉 | 고려 10~12세기, 높이 155cm, 국보 제213호, 삼성미술관 리움 소장

고려 시대에는 건물 안에 두기 위해 작은 탑을 만들었다. 주로 목조탑을 모방해 청동이나 금동으로 작은 탑을 제작했다. 〈금동탑〉은 그 가운데서도 가장 큰 작품이다. 실제 탑을 본떠 사실적으로 표현했기 때문에 공예 연구뿐 아니라 건축 연구에도 상당히 중요한 작품이다.

정교한 미니어처로 재탄생한 불탑

금동탑은 사찰 건물 안에 두기 위해 만든 것이므로, 일반적인 탑이라기보다 하나의 공예품으로 볼 수 있어요. 지금까지 알려진 금동탑은 대개 높이가 20~30cm로서 50cm가 넘는 것이 극히 드뭅니다. 반면, 왼쪽 사진의 〈금동탑〉은 높이가 155cm로 크기가 매우 커요. 현재 남아 있는 탑신은 5층이지만, 원래는 7층 정도였을 것으로 보고 있답니다. 기단에는 네 모서리와 각 면에 목조 건축에서 볼 수 있는 기둥 모양을 가지런히 새겼어요. 아래 기단의 각 면에는 둥근 테를 두른 연꽃잎이 새겨져 있지요. 이는 고려 시대 석탑 양식의 특징을 보여 주는 부분이에요. 〈금동탑〉은 석탑 양식을 따르고 있지만, 곳곳에 꾸밈과 매달린 장식이 많은 점 등에서는 공예적인 특성을 띠고 있답니다.

이번에는 고려 시대 청동제 공예품 가운데 하나인 〈금동 용두 보당〉에 관해 살펴보도록 해요. 사찰에서는 행사를 치를 때 입구에 당이라는 깃발을 달아 둡니다. 이 깃발을 매다는 장대를 당간이라 하고, 이를 양쪽에서 지탱하는 두 기둥을 당간 지주라고 하지요. 〈금동 용두 보당〉은 이 당간을 축소해 만든 것입니다. 꼭대기가 용의 머리로 장식되어 있어 용두 보당이라고 하지요. 용머리는 목에 비늘을 새겨 사실적으로 표현했네요. 용의 뿔은 앞뒤로 뻗쳐 있어 생동감이 느껴지고요. 원래 옻칠을 하고 그 위에 도금한 것이었으나, 지금은 도금이 거의 벗겨져 청록색을 띠고 있답니다.

〈금동 용두 보당〉 | 고려 10~11세기, 높이 104.3cm, 국보 제136호, 삼성미술관 리움 소장
용머리로 장식한 장대 모양의 당간이다. 2단으로 된 기단 위에 두 개의 당간 지주를 세우고 그 가운데에 당간을 두었다. 실내에서 사용하기 위해 실제 당간의 모습을 본떠, 축소·제작한 것으로 세련된 형태미와 공예미가 특징이다. 당시 당간 모습을 짐작하게 해 주는 중요한 유물이다.

〈은제 도금 탁잔〉 | 고려 12~13세기, 높이 12.1cm, 국립중앙박물관 소장
탁잔은 잔과 잔 받침 세트를 뜻한다. 잔과 받침의 윗부분에는 상감 기법을 이용해 모란을 표현했고, 잔대에는 타출 기법을 이용해 꽃송이를 나타냈다. 금 알갱이를 붙인 듯 입체감이 뛰어나다. 이와 같은 형태의 고려청자가 있는 것으로 보아 당시 유행하던 기형으로 추측한다.

〈은제 도금 타출 화조무늬 팔찌〉 | 고려 12세기, 지름 9cm, 국립춘천박물관 소장
내부에서 바깥쪽으로 누르는 타출 기법을 이용해 만든 정교한 작품이다. 둥근 마름모 모양을 일정한 간격으로 여섯 번 배치한 후, 이 안에 새와 연화당초(연꽃과 당초를 결합한 무늬) 무늬를 번갈아 새겼다. 고려 금속 공예의 화려한 귀족적 면모를 잘 보여 주는 작품이다.

두드릴수록 화려해지는 술병

〈청동 은입사 포류수금문 정병〉에 쓰인 은입사는 금속 공예 기법 가운데 '조금'에 해당합니다. 조금이란 끌을 사용해서 금속에 문자나 문양을 새기는 방법이에요. 조금 기법 가운데 '타출' 기법이라는 것이 있습니다. 타출 기법은 금속판의 안쪽이나 바깥쪽에서 정을 두드려 문양을 부조처럼 입체감 있게 표현하는 장식 기법이에요. 이렇게 만든 공예품은 독특한 질감을 뿜어내겠지요?

〈은제 도금 탁잔〉과 〈은제 도금 타출 화조무늬 팔찌〉, 〈은제 도금 타출 연당초무늬 표형병〉 등이 타출 기법으로 만들어진 공예품이랍니다. 이 가운데 〈은제 도금 타출 연당초무늬 표형병〉은 몸체에 연꽃무늬, 어자(魚子)무늬 등을 빼곡하게 타출해 만든 병이에요. 섬세한 무늬로 고려 금속 공예의 귀족적이고 화려한 면모를 유감없이 보여 주지요.

표형병이란 작은 박과 큰 박이 아래 위로 합쳐진 표주박 모양의 술병입니다. 하지만 〈은제 도금 타출 연당초무늬 표형병〉이 어떤 용도로 사용되었는지는 밝혀지지 않았어요. 이렇게 화려한 술병에 담긴 술을 마시는 기분은 어떨까요?

은제 도금 그릇이란 은으로 만든 그릇 위에다 금을 입힌 것을 말합니다. 금이 워낙 귀했기 때문에 청동이나 은으로 그릇을 만든 후 그 위에다 금을 입혔던 것이지요. 고려 사람들은 청동에 금을 입힌 금동 그릇보다 은에 금을 입힌 그릇을 더 소중하게 여겼답니다.

〈은제 도금 타출 연당초무늬 표형병〉 | 고려 12세기, 높이 8cm, 국립중앙박물관 소장
표주박 모양의 은그릇에 타출 기법으로 빼곡하게 무늬를 새겼다. 연꽃, 덩굴, 꽃, 연꽃잎 무늬를 복잡하지만 율동감과 입체감을 느낄 수 있게 표현했다.

고려 목공예, 나라를 구하고 사회를 풍자하다

고려 시대의 목공예품은 빈번한 외세의 침입과 화재로 소실되어 현존하는 목공예품의 숫자가 그리 많지 않습니다. 하지만 고려 불화에 그려진 불교 용구들과 생활용품, 사찰 내의 목조 불상과 불구(佛具), 목조 건축물에서 보이는 목재를 다루는 솜씨와 조형미로 미루어, 그 당시 뛰어난 목공예품의 수준을 짐작할 수 있지요. 특히 〈합천 해인사 대장경판〉은 고려 사람들이 나무 다루는 솜씨가 뛰어났다는 사실을 잘 알려 주는 유물이에요.

〈합천 해인사 대장경판〉은 가장 오래된 대장경으로 세계적인 명성을 떨치고 있습니다. 2007년에는 유네스코 세계 기록 유산에 등재되기도 했지요. 대장경이란 불경을 집대성한 경전을 말해요. 〈합천 해인사 대장경판〉은 1236년(고종 23년)에 시작해 1251년에 완성되었습니다. '고려 대장경'이라고도 하고, 경판의 수가 8만 1,258매에 이른다고 해

〈합천 해인사 대장경판〉 부분

| 고려 1251년 완성, 81,258매, 국보 제32호, 경남 합천군 가야면

전 세계에 현존하는 대장경판 가운데 가장 오래되었다. 오탈자 없이 완벽하다. 2007년 세계 기록 문화유산에 등재되었다.

서 '팔만대장경'이라고도 한답니다. 그렇다면 이 어마어마한 수의 경판을 왜 만든 것일까요?

1232년(고종 19년) 몽골이 쳐들어와 고려 현종 때 간행한 〈초조대장경〉이 불타 없어졌습니다. 고종은 불교의 힘으로 몽골군의 침입을 막아 보려는 뜻에서 다시 대장경을 만들게 되었지요. 대장도감이 이 사업을 맡았고, 경남 남해에 설치한 분사 대장도감에서 경판을 새겼어요. 경판들은 조선 초기까지 강화도 선원사에 있었지만, 1398년(태조 7년)에 합천 해인사로 옮겨졌다고 하지요.

〈합천 해인사 대장경판〉은 하나의 목판에 대략 가로 23행, 세로 14행으로 310자 내외를 새긴 것입니다. 경판 하나의 크기는 가로 약 70cm, 세로 약 24cm고, 무게는 3~4kg이지요. 우리나라에서 난 자작나무로 만든 〈합천 해인사 대장경판〉이 오늘날까지 온전히 보존될 수 있었던 이유는 무엇일까요? 바로 부패를 방지하기 위해 나무를 바닷물에 절인 뒤 그늘에서 충분히 말려 사용했기 때문이에요. 이 대장경판은 수천만 개의 글자 하나하나가 오자나 탈자 없이 모두 고르고 정

밀하다는 점에서 보존 가치가 매우 높답니다. 후세에 길이 물려주어야 할 훌륭하고 자랑스러운 문화유산이지요.

훌륭한 고려 시대 목판이 또 하나 있습니다. 〈합천 해인사 고려 목판〉이지요. 이 목판은 고려 말부터 조선 말기까지 사찰이나 지방 관서에서 새긴 것입니다. 주로 불교 경전과 고승들의 저술, 시문집 등이 새겨져 있어요. 고려 시대 판화와 판각 기술을 살펴볼 수 있을 뿐 아니라 우리나라의 불교 사상과 문화사까지 담겨 있는 귀중한 자료지요.

자, 이제부터는 서민들의 삶을 대변하던 탈 공예품에 관해 살펴보도록 해요. 〈안동 하회탈 및 병산탈〉은 경북 안동의 하회 마을과 병산 마을에서 해마다 정월 대보름에 거행되는 하회 별신굿 탈놀이에 쓰이던 탈입니다. 현존하는 것 가운데 가장 오래된 탈놀이 가면이지요. 등장인물의 개성과 역할이 반영된 하회탈은 주지 두 개, 각시, 중, 양반, 선비, 초랭이, 이매, 부네, 백정, 할미 탈 등 10종 11개가 전하고, 병산탈은 대감과 양반 두 개가 전합니다. 이 밖에 총각, 별채, 떡다리 탈이 있었다고 하나 분실되어 전하지 않고 있어요.

오리나무로 만든 탈 위에 2~3겹으로 옻칠해 정교한 색을 냈습니다. 턱은 따로 조각하고 아래턱에 노끈을 달았어요. 이렇듯 턱을 움직일 수 있도록 만들어서 실제로 탈을 쓰면 우스꽝스럽고 재미있는 모습이 연출되지요. 하회탈 가운데서

양반탈(〈하회탈 및 병산탈〉 부분) | 고려 중기, 국보 제121호, 국립중앙박물관 소장
하회탈을 쓰고 벌이는 하회 별신굿은 안동 서낭당에서 마을 공동으로 주민들이 지내는 마을굿이다. 아래는 하회 별신굿 탈놀이 네 번째 과장인 양반과 선비 놀이에서 양반 역이 착용하는 탈이다.

도 양반과 백정 탈은 세련된 입체감과 표현 기교를 보여 줍니다. 이 탈을 만든 사람과 만들어진 시기는 알 수 없어요. 하지만 하회탈과 하회 탈의 턱에 관한 오래된 전설이 다음과 같이 전하고 있지요.

고려 중엽에 하회 마을에는 온갖 질병과 흉흉한 일이 끊이지 않았습니다. 그러던 중 마을에서 허 도령이라고 불리는 사람의 꿈에 산신령이 나타나 이렇게 말했어요. "열두 개의 탈을 만들고, 그 탈을 쓰고 탈놀이를 하면 마을의 우환이 모두 사라질 것이다. 다만, 탈이 다 완성될 때까지 탈 만드는 모습을 아무에게도 보여서는 안 된다." 잠에서 깬 허 도령은 집에 금줄을 두르고 오로지 탈 만드는 일에 열중했어요. 그러던 어느 날, 허 도령을 사모하던 동네 처녀가 허 도령이 너무 보고 싶은 나머지 집으로 찾아갔습니다. 처녀는 창문 틈으로 허 도령이 탈 만드는 모습을 엿보고 말았지요. 결국 허 도령은 산신령의 저주를 받아 그 자리에서 피를 토하며 죽었어요. 그래서 허 도령이 죽기 전에 만들고 있었던 이매 탈은 턱이 없는 미완의 탈이 되었다고 하지요.

국화무늬(위)·국당초무늬(가운데)·모란당초무늬(아래)
나전 무늬들이다. 국화무늬는 국화꽃, 국당초무늬는 국화꽃을 덩굴이 둘러싼 모습, 모란당초무늬는 모란꽃을 덩굴이 둘러싼 모습을 표현했다.

화려한 빛의 예술, 고려 나전 칠기

고려 시대에는 나전 칠기가 발달했습니다. 사찰에서 사용하는 불경함, 염주함, 향합과 상류층의 화장 도구인 모자화장합, 유병, 작은 상자 등이 나전 칠기로 만들어졌지요. 『동국문헌비고』와 『고려사』, 『삼국유사』, 『고려사절요』 등의 문헌에는 고려 왕실이 외국에 나전 칠기를 예물로 보냈다는 내용이 많이 나옵니다. 중국의 나전 칠기는 당 때 성행했다가 송에 이르러 쇠퇴했

〈나전 국화무늬 경함〉 | 고려 12세기. 19.2×37.8×26cm, 일본 도쿄국립박물관 소장
국화꽃 한 송이를 사방에 연속적으로 배치한 독특한 작품이다. 뚜껑 중앙에서 발견한 '대방광불화엄경(大方廣佛華嚴經)'이라는 명문 덕분에 이 경함이 『화엄경』의 판본인 『대방광불화엄경』을 보관했다는 사실을 알 수 있다.

〈고려 나전 칠기 경함〉 | 고려 12~14세기,
20×41.9×22.6cm, 국립중앙박물관 소장
2014년 국립 중앙 박물관회가 일본 소장가에게
구입해 국립 중앙 박물관에 기증한 경함이다. 그
때까지 국내에는 고려 경함이 하나도 남아 있지
않았다. 2만 개 이상의 자개 조각을 이용해 아름
답게 장식했다. 경함의 무늬가 대부분 국화인 것
에 반해 모란무늬로 장식되어 있어 주목된다.

지요.

나전 칠기는 목공예품 표면에 옻칠한 다음 전복이나 조개의 안쪽 껍데기를 뜻하는 자개를 잘라 붙여 표면을 마감한 칠공예의 일종입니다. 고려 나전 칠기는 전 세계에 10여 점만 남아 있는데, 그 가운데 여덟 점이 '경함'이에요. 경함은 불교 경전을 보관하는 상자랍니다. 경함은 대부분 크기가 작고 비슷한 문양으로 장식되어 있어요. 먼저 몸통 가장자리에는 꼰 금속 선으로 테두리를 둘렀습니다. 하단부는 구슬띠 무늬인 연주무늬로 장식했고, 그 안을 국화무늬, 국당초무늬, 모란당초무늬로 채워 넣었지요. 당초는 덩굴을 뜻합니다. 가령 국당초무늬는 국화와 덩굴이 어우러진 무늬라는 뜻이에요. 꽃의 줄기는 자개나 대모전, 당초의 잎은 자개, 가지나 당초무늬의 줄기는 금속 선으로 되어 있지요.

고려 시대의 자개는 전복껍데기를 숫돌에 종잇장처럼 얇게 갈아서 만들었어요. 박패법이라 불리는 이 방법은 중국에도 없는 우리나라 고유의 것이랍니다. 대모전은 조개껍데기 대신 거북의 등딱지를 쓴 것을 말합니다. 〈나전 대모국 당초무늬 원형함〉을 보세요. 붉은 국화 꽃잎이 보이지요? 대모전은 주로 국화 꽃잎 등에 사용했어요. 붉은색을 내기 위해 거북의 등딱지를 얇게 갈고 그 뒷면을 붉게 칠해 색이 투명한 껍질 밖으로 새어 나오게 하는 방법인 '복채(伏彩)'를 사용했지요. 재료 공급이 원활하지 못했던 조선 시대에는 대모전을 많

〈나전 대모국 당초무늬 원형함〉 | 고려, 높이 4.5cm 지름 12.4cm, 일본 다이마데라 소장 귀중품을 보관하던 원형의 합이다. 뚜껑의 금속 선 안쪽에 국화무늬와 당초무늬를 새겨 넣었다. 높은 수준의 나전 칠기 기술과 아름다운 감각을 보여 주는 작품이다.

이 사용하지 못했지만, 그 기법은 조선 후기의 쇠뿔을 이용한 화각 공
예로 이어졌어요. 당초무늬의 줄기나 문양 사이의 경계선 등에 다양
하게 사용한 금속 선도 고려 시대 나전 칠기의 대표적인 특징이지요.

이처럼 고려 시대에는 나전 칠기 제작 기술이 발달해 조형 감각이
뛰어난 제품들이 많이 제작되었고, 일반 장인에게까지 제작 기술이
널리 확대되었어요. 이를 토대로 조선 시대에는 나전 칠기 사용이 보
편화되었고, 나전 칠기 제작 기술은 오늘날까지 이어지고 있지요.

? 목어의 전설을 아시나요?

사찰에서는 불전 사물인 범종, 법고, 운판, 목어를 아침과 저녁 예불 때 칩니다. 이때 범종 소리를 들으면 모든 중생이, 법고 소리를 들으면 모든 동물이, 운판 소리를 들으면 모든 날짐승이, 목어 소리를 들으면 온갖 물고기가 깨달음을 얻는다고 하지요. 이 가운데 목어는 잉어 모양으로 나무를 깎고 속을 파내 만든 것이에요. 그렇다면 왜 목어는 물고기 모양으로 만든 것일까요? 이와 관련해 흥미로운 일화가 전하고 있답니다. 옛날 한 스님의 제자가 있었어요. 이 제자는 스님의 말을 듣지 않아서 죽은 후 등 뒤에 나무가 달린 물고기로 환생했지요. 어느 날 스님은 다른 나라에서 불교 공부를 하기 위해 배를 타고 바다를 건너가다가 등에 나무가 달린 물고기를 발견했어요. 물고기는 예전에 자신이 저질렀던 죄를 진심으로 뉘우치면서 등에 자란 나무를 없애 달라고 빌었지요. 스님은 물고기를 가엾게 여겨 등에서 나무를 없애 주고, 이 나무를 물고기 형태로 만들었습니다. 이렇게 만든 물고기를 사찰에 달아 놓고 다른 스님들이 정신을 가다듬을 수 있게 했지요. 목어에 관련된 재미있는 이야기가 또 있어요. 물고기는 밤낮으로 눈을 뜨고 있다고 합니다. 따라서 졸지 말고 꾸준히 수행하라는 뜻으로 목어가 만들어졌다고 전하기도 하지요.

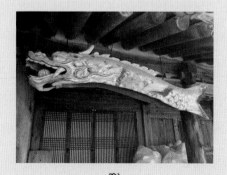

불광사에 있는 목어

5 단아하고 은근한 멋 | 조선 시대 공예

조선 시대에는 유교를 높이고 불교를 억제하는 숭유억불 정책 가운데 하나로 사치를 금하는 제도를 시행했습니다. 따라서 고려 시대를 이끌었던 불교 미술은 임진왜란 전까지 쇠퇴하게 되지요. 대신 유교의 영향을 받은 양반들의 검소한 성향에 따라 나무, 대, 흙, 왕골 등과 같은 값싼 재료가 공예품의 재료로 많이 쓰였답니다. 특히 자연의 아름다움을 살린 장롱이나 문갑, 궤, 탁자 등 목공예 분야가 발달했어요. 이외에도 철제 은입사 공예와 백통에 구리를 입사하는 백통 입사 공예도 발전했고, 별전이나 열쇠패 등의 금속 공예도 발달했지요. 조선 시대의 공예품은 재료가 다양하고 종류도 많아요. 조선 공예의 전통은 지금까지도 계속 이어지고 있답니다.

- 조선 초기 종에서 음통이 사라진다. 종고리부에 새겨졌던 용도 한 마리에서 두 마리로 늘어났다.
- 조선 시대에는 표면을 쪼아 그곳에 은을 박아 넣는 은입사 기법이 유행한다.
- 조선 시대에는 사치를 꺼리는 유교의 영향을 받아 금ㆍ은 장신구가 쇠퇴하고 그 밖의 다양한 소재의 장신구가 발달한다.
- 조선 시대에는 문갑, 궤, 탁자 등 실용적이고 지방색이 강한 목공예가 발달했다.

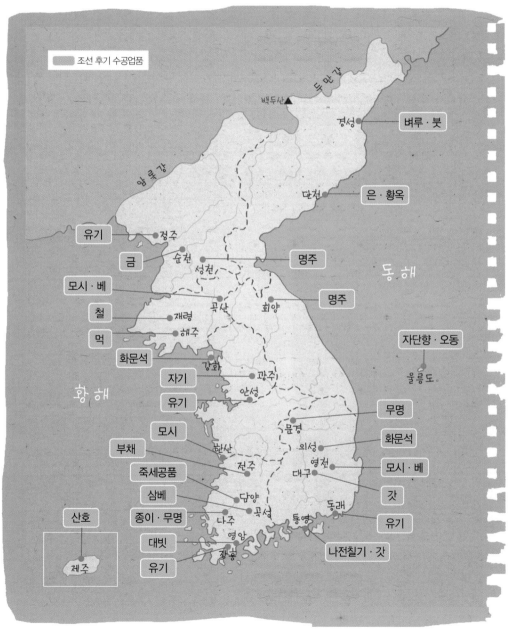

왕실의 안녕을 위한 조선 불교 공예

불교를 억압했던 조선 시대에도 불교 공예품이 만들어졌을까요? 통일 신라 시대나 고려 시대만큼 활발하게 만들어지지는 못했지만, 고려 말부터 새롭게 등장한 중국 양식의 범종은 조선 시대에도 계속 제작되었습니다. 조선 초기에는 왕실의 안녕을 위해 〈흥천사명 동종〉이나 〈옛 보신각 동종〉과 같은 대형 범종을 만들었어요.

〈흥천사명 동종〉은 조선 초 태조 이성계의 명에 따라 당시 최고의 기술로 만들어진 범종입니다. 현재 덕수궁 광명전에 안치되어 있지요. 처음에는 태조의 둘째 부인인 신덕 왕후 강씨의 원찰(願刹, 죽은 이의 명복을 빌기 위한 사찰)로 세운 흥천사에 있다가 1938년에 덕수궁으로 옮겨졌어요. 조선 초기의 종은 음통이 없어지고 한 마리였던 용뉴는

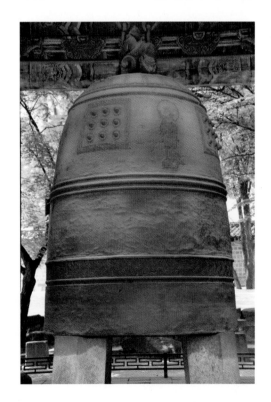

〈흥천사명 동종〉 | 조선 1462년, 높이 282cm, 보물 제1460호, 서울 중구 정동
이 종은 중종 때 흥천사가 화재로 소실된 후 광화문과 창경궁으로 옮겨 갔다가 현재 덕수궁에 자리 잡았다. 고려 범종 양식을 기초로 조선 전기 범종이 새로운 양식으로 나아가는 모습을 보여 주는 작품이다.

쌍룡으로 바뀌었습니다. 또 소리를 내기 위해 봉으로 때리는 곳인 당좌가 아예 없어졌어요. 혹은 있다 해도 수와 위치가 일정하지 않아 무의미한 장식 문양으로 전락해 버리기도 했지요.

〈옛 보신각 동종〉도 조선 초기 범종의 특징을 잘 보여 줍니다. 이 종은 서울 종로구의 보신각에 있었어요. 1985년까지는 한 해의 마지막 날 자정에 종을 치는 행사에 사용되었지요. 이후 종을 보호하기 위해 국립 중앙 박물관으로 옮겨졌어요. 현재 새해맞이 타종을 위해 보신각에 걸어 둔 종은 〈성덕 대왕 신종〉

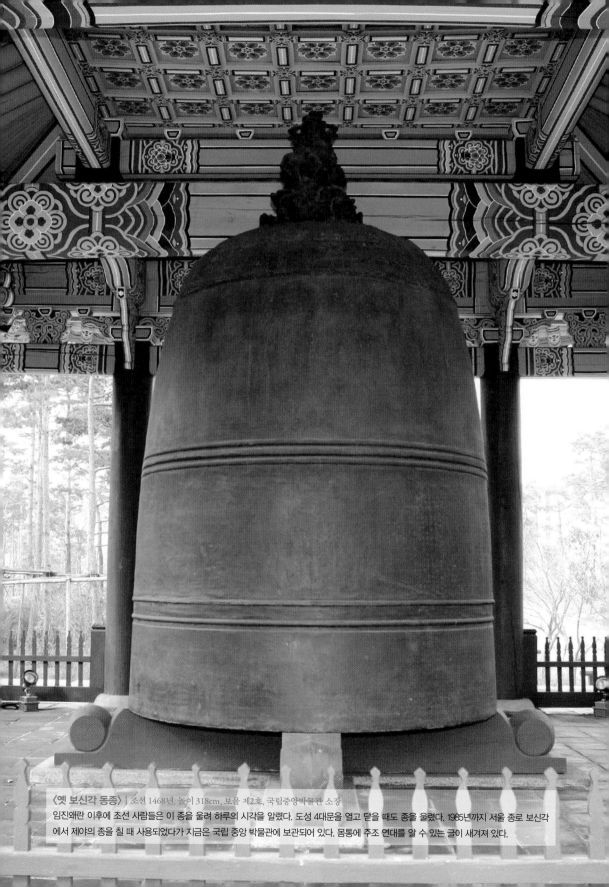

〈옛 보신각 동종〉 | 조선 1468년, 높이 318cm, 보물 제2호, 국립중앙박물관 소장
임진왜란 이후에 조선 사람들은 이 종을 울려 하루의 시각을 알렸다. 도성 4대문을 열고 닫을 때도 종을 울렸다. 1985년까지 서울 종로 보신각
에서 제야의 종을 칠 때 사용되었다가 지금은 국립 중앙 박물관에 보관되어 있다. 몸통에 주조 연대를 알 수 있는 글이 새겨져 있다.

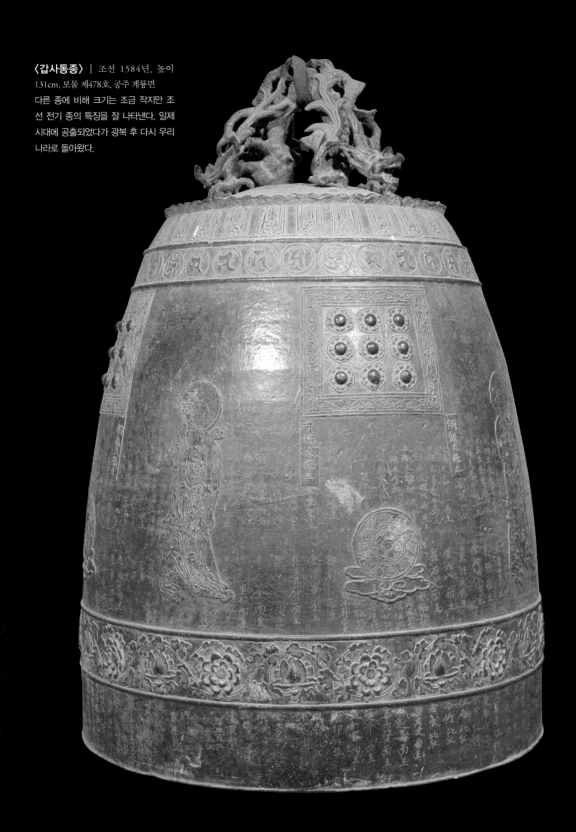

〈갑사동종〉 | 조선 1584년, 높이
131cm, 보물 제478호, 공주 계룡면
다른 종에 비해 크기는 조금 작지만 조
선 전기 종의 특징을 잘 나타낸다. 일제
시대에 공출되었다가 광복 후 다시 우리
나라로 돌아왔다.

의 복제품이랍니다.

〈옛 보신각 동종〉은 현존하는 종 가운데 〈성덕 대왕
신종〉 다음으로 큽니다. 음통이 없고 두 마리의 용
이 종의 고리 역할을 하고 있지요. 종의 몸체는
세 개의 굵은 띠에 의해 상단과 하단으로 나누어
져 있어요. 어깨 부분에서 중간까지는 완만한
곡선을 이루다가 중간 지점부터 입구 부분까

〈갑사동종〉의 용뉴 부분
두 마리의 용이 종을 붙잡고 있는
모습이다.

지는 직선으로 되어 있지요. 임진왜란과 6 · 25 전쟁 때 화재로 원래
의 모습과 소리를 많이 잃었습니다. 하지만 여전히 조선 초기 동종의
특징을 잘 갖추고 있어 귀중한 유물로 손꼽히지요.

1584년(선조 17년)에는 국왕의 만수무강을 축원하며 〈갑사 동종〉이
만들어졌어요. 갑사는 통일 신라 시대에는 제10대 사찰 안에 들었을
정도로 역사 깊은 사찰입니다. 〈갑사 동종〉 역시 우리 민족의 역사와
함께했어요. 일제 강점기에 공출되었다가 갑사로 다시 돌아온 것이지
요. 〈갑사 동종〉 꼭대기에도 음통이 없고, 두 마리의 용이 고리를 이루
고 있습니다. 연곽과 보살상 사이에 양각된 명문에는 종을 제작한 동
기나 주조 연대, 사용한 쇠의 무게, 시주자의 이름 등이 자세히 적혀
있어 당시 사회상을 파악하는 데 중요한 자료가 되고 있답니다.

임진왜란과 병자호란 이후인 17~18세기에는 전쟁으로 불타거나
없어진 범종을 새로 만드는 불사(佛事)가 널리 행해지기도 했습니다.
하지만 우리나라 범종의 전통은 18세기 후반부터 19세기에 이르러
완전히 단절되고 말았어요. 이에 반해 향로나 운판 등의 불구(佛具)는
전통적인 형식에 따라 계속 제작되었답니다.

생활용품을 은실로 장식하다

조선 시대에 만들어진 금속 공예품 가운데 생활용품으로는 화장 그릇이나 화로, 담배합 등이 있습니다. 금은 같은 고급스러운 재료는 사용하지 않았어요. 대신 금속에 칠보나 검정 구리를 입혀 색채 효과를 살리거나 부귀, 장수, 복을 비는 도교적 성격의 십장생무늬, 신선무늬, 수복무늬 등으로 아름답게 꾸며 만들었지요. 칠보란 바탕 금속에 유리질의 유약을 바르고 높은 온도에서 유약을 녹여 금속에 부착시키는 방법을 말해요.

조선 시대에는 고려 시대의 입사 기법을 계승해 표면을 쪼아 은실을 박아 넣는 은입사 기법이 크게 발전했습니다. 조선 시대에 만든 은입사 기법의 공예품으로는 화로, 수반, 담배합, 촛대, 향완 등 그 종류가 다양해요. '담배합'이 눈에 띄네요. 담배는 1609년에 일본을 통해 조선에 들어왔습니다. 이후 평민, 사대부 할 것 없이 담배를 즐겼지요. 특히 기생들이 고급스러운 흡연 문화를 향유했어요. 조선 화가 신윤복은 담배를 물고 있는 기생을 즐겨 그렸지요.

이 시대에는 촛대나 가위, 생활용품으로서의 놋그릇과 청동제 그릇 등도 많이 만들어졌습니다. 16세기경에 만들어졌다고 추정되는 한성부 판윤 노한경의 무덤에서는 심하게 부식된 철제 가위가 출토되었고, 남원 현령 노중류의 무덤에서는 청동 수저와 청동 젓가락 등 철과 청동을 재료로 한 집기류가 나왔어요. 또 경남 양산 통도사에는 조선 시대의 청동 시루가 남아 있습니다. 시루의 지름은 1m 23cm에 이를 만큼 그 크기가 어마어마해요. 통도사의 승려 600여 명이 떡과 밥을 쪄서 먹었다고 하니 가히 짐작이 가지요?

〈철제 구리 은입사 화로〉 | 조선 19세기, 높이
21cm, 국립중앙박물관 소장
화로는 사찰이나 각종 제의에서 주로 사용되었다. 이 화
로는 각 4면의 원 안에 사슴. 대나무, 소나무 등 십장생
을 나타냈다. 전체적으로 각종 기하학적 무늬를 빼곡히
은입사로 장식했다.

〈철제 구리 은입사 담배합〉 | 조선 19세기, 높이 6.7cm 너
비 8cm 길이 11.2cm, 국립중앙박물관 소장
담배를 넣어 두는 함이다. 조선 시대 사람들은 잘게 썬 담뱃잎
을 담뱃대에 넣어 피웠기 때문에 담배를 담을 그릇이 필요했
다. 뚜껑 부분에 '수복(壽福)'이라는 글씨가 새겨져 있다.

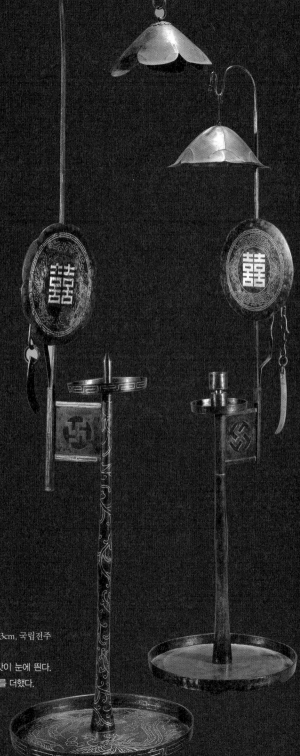

〈철제 은입사 촛대〉 | 조선 18~19세기, 높이 102cm 지름 24.3cm, 국립전주
박물관 소장
조선 시대에는 주로 상류층이 촛대를 사용했다. 연잎 모양의 갓이 눈에 띈다.
은으로 '희(囍)', 용, 봉황, 박쥐, 번개 무늬 등을 새겨 길상의 의미를 더했다.

〈별전〉 | 조선, 화폐박물관 소장

왼쪽부터 실패 별전, 복숭아 별전, 칠보 별전이다. 별전은 기하학, 글귀, 동식물 무늬 등으로 아름답게 꾸며 장식품으로도 사용했다. 현존하는 별전의 종류가 400여 개에 이를 만큼 활발하게 제작된 것으로 보인다.

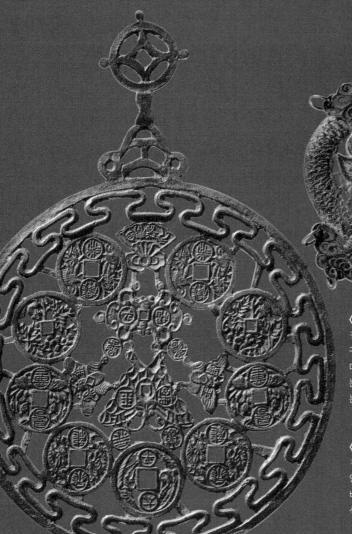

〈두 마리 용 모양 열쇠패〉 | 조선 19세기, 길이 19.2cm, 국립중앙박물관 소장

구름 위에서 여의주를 두고 다투고 있는 두 마리 용의 모습을 형상화했다. 아름다운 색이 눈에 띈다. 장식용 열쇠패로 열쇠를 걸 수 있는 고리 11개가 있다.

〈둥근 부채 모양 열쇠패〉 | 조선, 19세기, 지름 13.1cm, 국립중앙박물관 소장

안쪽은 나비 모양과 실패 모양의 별전으로, 바깥쪽은 원형 별전과 부채 모양 별전으로 장식했다. 별전에는 소망을 쓴 글이 적혀 있다.

혼수품이 된 오색찬란한 열쇠패

조선 시대에는 별전이나 열쇠패 등을 만들어 사용했습니다. 별전이란 조선 후기에 정상적으로 통용되는 주화의 본보기나 기념 화폐로 만든 엽전을 말해요. 별전은 고려 시대에 중국으로부터 전래되었으나, 본격적으로 만들어진 시기는 1678년(숙종 4년) 이후부터입니다. 별전은 상평통보를 만드는 곳에서 상평통보 재료인 구리의 질과 무게 등을 시험하기 위해 만들어졌어요. 따라서 별전은 화폐가 아니라 기념 화폐랍니다. 주로 왕실이나 사대부 사회 등 상류 사회에서 장식품으로 사용되었지요.

특히 조선 말기인 고종 때는 여러 개의 별전을 연결해 만든 열쇠패가 유행했어요. 조선 사람들은 열쇠패에 열쇠를 달아 보관했습니다. 옛날에는 가구마다 자물쇠가 채워져 있었고 집 안에 곳간 등의 건물이 많아, 한 집안이 소유하고 있는 열쇠만 해도 수가 엄청나게 많았어요. 열쇠패는 당시 필수품이었던 셈이지요. 또한 상류층은 이 열쇠패를 혼수품으로 소중히 여기기도 했습니다. 왕족이나 사대부가 쓰던 열쇠패는 별전뿐만 아니라 매듭, 자수 등의 장식이 달려 화려하기 이를 때 없어요.

조선 시대 사람들은 자물쇠와 열쇠 등을 만들 때도 형태와 문양에 다양한 교훈과 기복(祈福, 복을 빎)의 의미를 담으려고 노력했습니다. 경첩은 창문이나 출입문 또는 가구의 문짝을 다는 데 쓰는 철물이에요. 조선 시대에는 경첩에도 섬세한 문양을 새겼답니다. 이처럼 조선 시대 공예품은 조선 시대 사람들의 일상과 매우 밀착되어 있어요. 따라서 공예품을 통해 조선 시대의 삶을 엿볼 수 있지요.

갓끈 하나에도 멋과 권위를 담다

조선 시대에 들어와서 사치를 꺼리는 유교적 분위기 때문에 금·은 사용이 위축되었습니다. 고대로부터 전하던 찬란한 금·은 세공 기술이 조선 시대에 퇴보했어요. 하지만 금·은 목걸이 대신에 머리 장식이나 노리개 등은 다양하게 발달했답니다.

조선 후기에는 여자들이 쓰는 비녀와 노리개 등의 장신구와 선비들이 쓰는 생활용품이 많이 만들어졌어요. 장신구는 왕족이나 양반 계층이 주로 사용했습니다. 조선 시대에 사용했던 장신구의 모양은 신윤복이 그린 〈미인도〉(1권 98쪽 참조)나 〈청금상련〉(1권 104쪽 참조) 등에 잘 표현되어 있지요.

먼저 여자들이 즐겨 사용했던 장신구부터 살펴볼까요? 조선 시대 여자들은 장신구를 필요에 따라 머리끝부터 발끝까지 사용했어요. 머리 장식으로는 금, 은, 나무 등으로 만든 비녀, 뒤꽂이, 떨잠 등이 있습니다. 조선 시대 여자들은 외출할 때 조바위, 전모를 착용해 추위나 햇빛으로부터 머리를 보호하거나 얼굴을 가렸어요. 또 성인식인 관례를 할 때는 화관이나 족두리를 썼지요. 옷을 입을 때는 저고리 앞쪽에 노리개를 달아 멋을 냈습니다. 또한 재료와 모양이 다양한 반지와 목걸이를 차고 자신을 아름답게 치장했어요.

남자들이 사용했던 장신구는 어땠을까요? 남자들이 사용한 장신구로는 관모와 관자, 허리띠 등이 있습니다. 관모의 종류로는 삿갓, 벙거지, 사방관, 유건, 탕건, 갓 등이 있지요. 갓을 매는 갓끈은 옥이나 유리 등으로 만들었어요. 관자는 머리가 흘러내리는 것을 방지하는 망건에 달았던 작은 고리를 말합니다. 관자에 건 망건당줄로 상투머리를 고

풍성할수록 아름답다 – 조선 여성의 머리 장식

조선 후기에는 사회가 안정되고 경제가 발전해 의복과 머리 치장에 대한 관심이 높아졌다. 결혼을 안한 여자는 땋은 머리를 발꿈치에 채일 정도로 길게 길렀고 결혼한 여자들은 쪽머리나 얹은머리를 했다. 쪽머리나 얹은머리가 풍성할수록 아름답다고 여겼다. 그 가운데서도 쪽머리는 조선 중기부터 후기까지 결혼한 여자의 일반적인 머리 모양이다. 비녀, 뒤꽂이, 첩지, 떨잠, 댕기 등이 조선 여성들의 머리를 아름답게 장식했다.

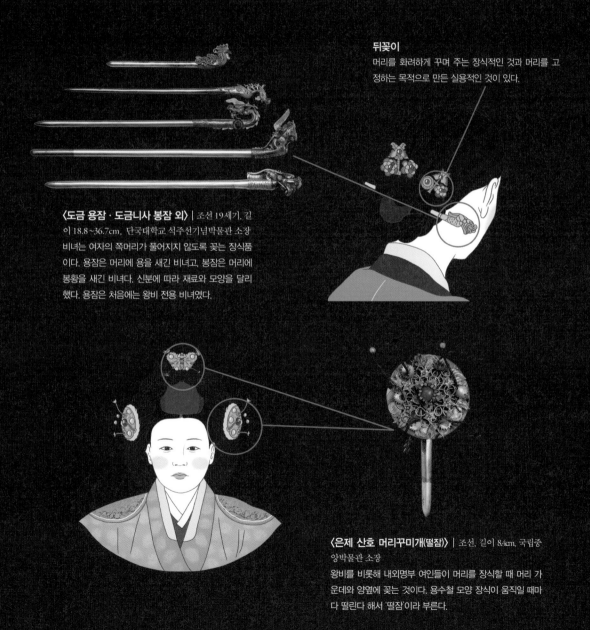

뒤꽂이
머리를 화려하게 꾸며 주는 장식적인 것과 머리를 고정하는 목적으로 만든 실용적인 것이 있다.

〈**도금 용잠·도금니사 봉잠 외**〉 | 조선 19세기, 길이 18.8~36.7cm, 단국대학교 석주선기념박물관 소장
비녀는 여자의 쪽머리가 풀어지지 않도록 꽂는 장식품이다. 용잠은 머리에 용을 새긴 비녀고, 봉잠은 머리에 봉황을 새긴 비녀다. 신분에 따라 재료와 모양을 달리했다. 용잠은 처음에는 왕비 전용 비녀였다.

〈**은제 산호 머리꾸미개(떨잠)**〉 | 조선, 길이 8.4cm, 국립중앙박물관 소장
왕비를 비롯해 내외명부 여인들이 머리를 장식할 때 머리 가운데와 양옆에 꽂는 것이다. 용수철 모양 장식이 움직일 때마다 떨린다 해서 '떨잠'이라 부른다.

은근하게 사치를 부리다 – 조선 남성의 머리 장식

조선 시대 남성은 관례를 치루기 전에는 결혼 안 한 여성과 마찬가지로 머리를 길게 땋아 내렸다. 관례 후에는 상투를 틀어 올렸다. 조선 남성은 머리를 빗을 때 외에는 머리를 푸는 일이 거의 없어, 잠잘 때도 상투를 한 채로 잤다. 머리카락 한 올도 삐져나오지 않게 깔끔하게 상투를 튼 모습을 아름답다고 여겼다. 성인 남성은 다양한 종류의 풍잠과 갓끈으로 사치를 부렸다. 양반들은 금, 옥 등의 고급 재료로 관자나 풍잠을 만들어 달았다.

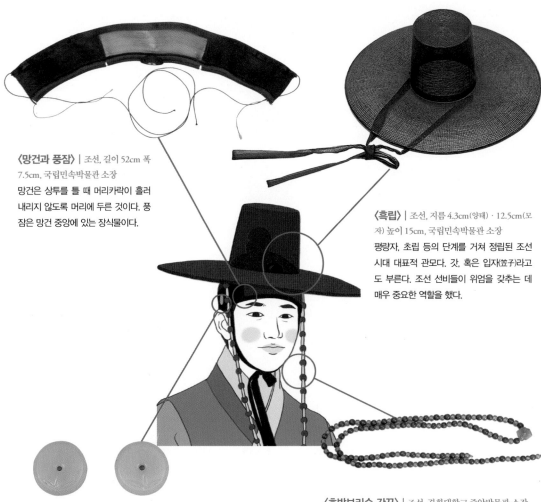

〈망건과 풍잠〉 | 조선, 길이 52cm 폭 7.5cm, 국립민속박물관 소장
망건은 상투를 틀 때 머리카락이 흘러 내리지 않도록 머리에 두른 것이다. 풍잠은 망건 중앙에 있는 장식물이다.

〈흑립〉 | 조선, 지름 4.3cm(양태) · 12.5cm(모자) 높이 15cm, 국립민속박물관 소장
평량자, 초립 등의 단계를 거쳐 정립된 조선 시대 대표적 관모다. 갓, 혹은 입자(笠子)라고도 부른다. 조선 선비들이 위엄을 갖추는 데 매우 중요한 역할을 했다.

〈관자〉 | 조선 20세기 초, 지름 1.8cm 두께 0.4cm, 국립민속박물관 소장
망건 양 옆에 달아 당줄을 꿰어 거는 작은 고리다. 신분에 따라 관자의 재료가 달랐는데, 1품부터 3품 당상관은 금과 옥으로, 당하관 이하 서민은 대모와 양뿔, 소뿔, 호박 등으로 관자를 만들었다.

〈호박보리수 갓끈〉 | 조선, 경희대학교 중앙박물관 소장
갓을 매기 위해 달아 놓은 끈이다. 보통 갓끈은 헝겊으로 만들어 턱밑에 묶었다. 반면, 옥 · 호박 · 산호 · 밀화 · 수정 등으로 만든 장식적인 구슬 갓끈은 대개 가슴 밑으로 길게 늘어뜨렸다. 구슬 갓끈은 갓에서 가장 사치스러운 부분이다.

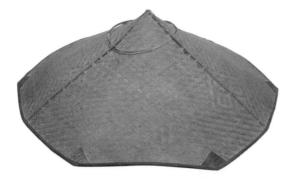

〈삿갓〉 | 광복 이후, 높이 21.5cm 지름 63.7cm, 국립민속박물관 소장
대오리나 갈대를 우산 모양으로 엮어 햇빛과 비를 피하기 위해 썼다.

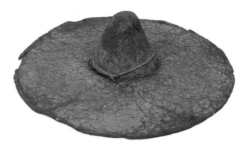

〈벙거지〉 | 조선, 높이 12.5cm 지름 52.5cm, 국립민속박물관 소장
짐승의 털로 만들었다. 궁중 또는 양반집 군노나 하인들이 사용했다.

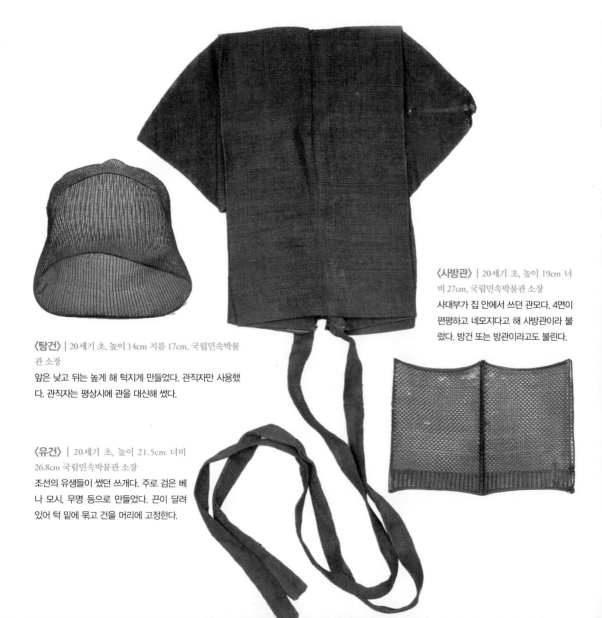

〈사방관〉 | 20세기 초, 높이 19cm 너비 27cm, 국립민속박물관 소장
사대부가 집 안에서 쓰던 관모다. 4면이 편평하고 네모지다고 해 사방관이라 불렸다. 방건 또는 방관이라고도 불린다.

〈탕건〉 | 20세기 초, 높이 14cm 지름 17cm, 국립민속박물관 소장
앞은 낮고 뒤는 높게 해 턱지게 만들었다. 관직자만 사용했다. 관직자는 평상시에 관을 대신해 썼다.

〈유건〉 | 20세기 초, 높이 21.5cm 너비 26.8cm 국립민속박물관 소장
조선의 유생들이 썼던 쓰개다. 주로 검은 베나 모시, 무명 등으로 만들었다. 끈이 달려 있어 턱 밑에 묶고 건을 머리에 고정한다.

발끝에서 완성하는 멋 – 조선 신발

'혜(鞋)'는 목이 없는 신발을 지칭하는 옛말이다. 반면, 목이 있는 신발은 '화(靴)'라고 불렸다. 화혜는 왕족이나 양반이 주로 신던 전통 가죽신이다.『경국대전』에 따르면 가죽신을 만드는 혜장과 화장이 중앙 관청에 속해 있었다. 짚신은 서민들의 신발이다. 머슴들은 농한기에 사랑방에 앉아 짚신을 삼아 자기들이 쓰기도 하고 시장에 내다 팔기도 했다.

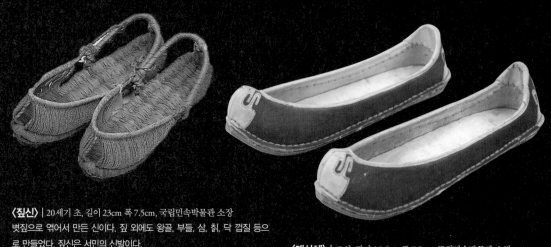

〈짚신〉 | 20세기 초, 길이 23cm 폭 7.5cm, 국립민속박물관 소장
볏짚으로 엮어서 만든 신이다. 짚 외에도 왕골, 부들, 삼, 칡, 닥 껍질 등으로 만들었다. 짚신은 서민의 신발이다.

〈태사혜〉 | 조선, 길이 26.5cm 폭 7.5cm, 국립민속박물관 소장
주로 사대부나 양반 계급의 남자가 신었다. 코 부분과 뒤축에 흰 줄무늬(태사문)를 새겼다. 바닥의 앞면과 뒤꿈치에 징을 박기도 했다.

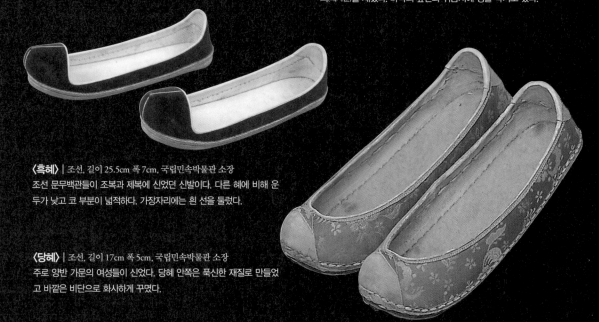

〈흑혜〉 | 조선, 길이 25.5cm 폭 7cm, 국립민속박물관 소장
조선 문무백관들이 조복과 제복에 신었던 신발이다. 다른 혜에 비해 운두가 낮고 코 부분이 넓적하다. 가장자리에는 흰 선을 둘렀다.

〈당혜〉 | 조선, 길이 17cm 폭 5cm, 국립민속박물관 소장
주로 양반 가문의 여성들이 신었다. 당혜 안쪽은 푹신한 재질로 만들었고 바깥은 비단으로 화사하게 꾸몄다.

정했지요. 관자의 재질로 당시 품계를 나타냈다고 합니다. 저고리에는 여러 재료로 부귀나 장수 등을 상징하는 단추를 만들어 달고 다녔지요.

자, 의관을 다 갖췄습니다. 이제 신발을 신어 보도록 할까요? 평민들은 주로 볏짚으로 만든 짚신을 신었지만, 양반들은 가죽으로 만든 갖신을 신었어요. 갖신을 만드는 사람을 갖바치라고 했지요. 갖신에는 태사혜, 당혜, 운혜, 흑혜 등이 있습니다.

이 가운데 태사혜는 코와 뒤꿈치에 태사라고 하는 흰 줄무늬를 새긴 남자용 신을 말해요. 태사혜는 사대부나 양반 계층의 나이 많은 사람이 평상시에 신었지요. 조선 말기에는 임금도 곰 가죽으로 만든 웅피혜나 사슴 가죽으로 만든 녹피혜가 아닌 태사혜를 신기도 했어요. 문무백관은 조정에 나갈 때 검정 가죽으로 만든 흑피혜를 신었지요.

한편, 당혜는 부녀자가 신던 가죽신입니다. 코와 뒤꿈치에 당초무늬를 놓아 만든 신이에요. 안에는 융 같은 푹신한 천을 넣고, 거죽은 비단으로 싸서 만들었지요. 여자들은 또한 구름무늬를 수놓은 운혜도 신었어요. 이러한 가죽신은 일제 강점기에 들어온 고무신으로 말미암아 차츰 사라지게 되었습니다.

조선 시대에는 규방 공예도 크게 발달했어요. 규방이란 부녀자가 주거하는 방으로 집의 제일 안쪽에 있었습니다. 조선 시대 여자들은 사회적 활동에 제한을 받았기 때문에 규방에서 많은 시간을 보냈어요. 규방에서 탄생한 공예를 규방 공예라고 합니다. 조선 시대에는 귀중품이나 소지품을 넣을 수 있는 주머니나 조각보, 베갯모 등 천을 이용한 규방 공예가 크게 발달했어요.

지방색이 뚜렷한 조선 목공예

우리나라는 산지가 많아 나무의 종류가 다양합니다. 사계절이 뚜렷하고 기온 차도 커서 나무에 아름다운 나이테가 형성되지요. 따라서 조선 시대 사람들은 목공품에 인위적으로 조각하거나 칠할 필요가 없다고 생각했어요. 오히려 아름다운 나뭇결을 살려 목공예품을 만들고자 했지요. 그래서일까요? 조선 시대 공예는 귀족적인 성격이 강했던 신라나 고려 시대의 공예와는 달리 지극히 서민적입니다. 또한 이 시기의 목공예품에는 지방색이 강하게 나타났어요. 지방에 따라 구할 수 있는 목재가 다르고 사람들의 생활 양식도 다르기 때문이지요.

조선 시대 가구류는 대부분 나무로 만들었습니다. 방 안에는 나무로 만든 장롱과 머릿장, 탁자, 책상, 궤, 경상 등이 있었어요. 부엌에서는 나무로 만든 찬장, 뒤주, 주걱, 소반, 상 등을 사용했지요. 마루청이나 가축들의 먹이통까지 나무로 되지 않은 것이 없었답니다.

장은 머릿장, 2층장, 3층장, 의걸이장, 드물게는 4층장이나 5층장도 있었어요. 이 가운데 머릿장은 머리맡에 두고 손이 많이 가는 소품이나 열쇠, 중요 서류 등을 넣어 둔 가구입니다. 조선 시대에 사용한 조각머릿장은 단층으로 만들었어요. 장의 내부는 의복을 접어 넣을 수 있도록 공간이 나누어져 있고, 장 외부에는 여닫이문이 달렸지요. 여닫이문에는 원형의 앞바탕과 경첩을 달고, 상단의 미닫이 서랍에는 굽은옥 형태의 손잡이를 달아 섬세한 아름다움을

〈머릿장〉 | 조선 19세기, 높이 35.8cm 길이 44.2cm 너비 26.8cm, 국립중앙박물관 소장
비교적 규모가 작은 단층장이다. 앉은 채로 물건을 넣고 꺼내기 알맞은 높이이다. 천판 위에는 생활 소품들을 올려놓기도 한다.

표현했어요. 특히 머릿장 전체에 학, 국화, 소나무, 포도 등을 조각해 화려함을 더했답니다.

사방탁자는 사방이 막히지 않고 트였다고 해 붙여진 이름입니다. 책과 문방구 등을 올려놓는 곳으로, 방을 장식하는 역할을 했지요. 사방탁자는 조선 시대 목가구 가운데 가장 세련된 형태와 쾌적한 비례를 자랑합니다. 넓은 면적을 차지하지 않아 좁은 실내에 두기에도 적당하지요. 문갑과 더불어 검소하고 정적인 분위기의 사랑방에 속한 대표적인 가구예요.

다음으로 지방색이 강한 소반과 반닫이에 관해 알아볼까요? 먼저 소반은 식기를 받치거나 음식을 먹을 때 쓰는 작은 상입니다. 다른 가구와 달리 모든 계층이 널리 사용한 생활필수품이었지요. 부엌에서 사랑채나 안채로 식기를 받쳐 옮기는 쟁반 기능도 하고, 방 안에서 평상시에 사용하는 상 역할도 했어요. 소반은 지역에 따라 해주반, 나주반, 통영반, 강원반, 충주반 등으로 나뉩니다. 지역에 따라 제작 기법이나 목재의 종류, 형태가 다르고, 이에 따른 아름다움도 제각각이에요. 소반은 주로 여성들이 사용했

〈**사방탁자**〉 | 조선 19세기, 높이 149.5cm, 국립중앙박물관 소장
기둥과 층널로 이루어져 있고 사방이 모두 트여 있다. 주로 검소하고 정적인 분위기의 사랑방에 놓여 있었다. 과장된 장식이 없는 간결한 형태로 제작되었다.

〈해주반〉 | 조선 19세기, 높이 29.8cm 길이 31.4cm, 너비 45cm, 국립중앙박물관 소장
황해도 해주에서 만든 소반이다. 다리는 기둥이 아닌 판각이고 상의 네 귀는 부드러운 곡선이다. 판각에 다양한 무늬로 투각한다. 상 테두리는 이단으로 턱이 져 있거나 단조로운 모습이다.

〈나주반〉 | 조선 19세기, 높이 27cm 길이 36cm 너비 45cm, 국립중앙박물관 소장
전남 나주에서 만든 소반이다. 화려한 장식이나 문양이 없어 단순한 모습이다. 보통 장방형이나 다각형이고 각의 모서리가 부드럽게 꺾여 있다.

〈통영반〉 | 조선, 높이 37.5cm 길이 24cm 너비 29cm, 국립중앙박물관 소장
경남 통영에서 만든 소반이다. 네 귀퉁이를 꽃잎 모양으로 둥글게 굴렸다. 자개를 이용해 화려하게 꾸미기도 한다. 나주반보다 튼튼해 최근까지도 밥상의 전형이 되고 있다.

기 때문에 가벼운 은행나무로 많이 만들었고, 나뭇결이 예쁜 느티나무나 구하기 쉬운 소나무로도 많이 제작했답니다.

반닫이는 책, 옷, 옷감, 제기(祭器) 등을 넣어 두는 가구예요. 반닫이의 문짝은 특이하게도 앞판의 위쪽 반으로 이루어져 있습니다. 문짝을 아래로 젖혀 여는 형태지요. 반닫이 역시 지방색이 뚜렷해요. 만들어진 지역에 따라 크기, 너비와 높이의 비례, 목재의 종류, 구조, 금속 장식의 형태가 다릅니다.

평안도 지방의 반닫이는 박천 일대에서 주로 생산되어 박천 반닫이라고도 불러요. 사각형에 가까운 소형 반닫이랍니다. 국화무늬, 수자무늬, 만자무늬 등을 정교하게 투각한 금속 장식을 달고 있지요. 이 금속 장식을 '장석'이라고 부릅니다. 문짝을 다는 금속인 경첩, 가구의 모서리를 보호하는 귀장식, 자물쇠, 자물쇠로부터 가구를 보호하는 앞바탕 등이 다 장석이지요. 경기도 지역을 대표하는 강화 반닫이는 다른 지방의 반닫이에 비해 앞면이 정사각형에 가깝고 높이가 높습니다. 앞바탕과 경첩 등에 장식적인 요소가 많은 것이 특징이지요.

〈평안도 반닫이〉(왼쪽) | 조선, 38.5×79×61cm, 국립민속박물관 소장
북한 지역의 대표적인 반닫이다. 주로 결이 없는 피나무를 재료로 사용했고, 앞면에 장식 금구를 많이 달았다.

〈경기도 반닫이〉(오른쪽) | 조선, 46×105×100cm, 국립민속박물관 소장
복잡한 무쇠 장식 때문에 다른 지역 반닫이에 비해 비교적 우아하고 세련되었다고 평가받는다. 궁궐용으로 많이 제작되었다.

왕실 공예품이 붉은 옷을 입다

조선 시대에는 목칠 공예가 가장 발달했습니다. 조선 시대 목칠 공예품은 각종 그릇부터 실내용 가구에 이르기까지 다양하게 발전했어요. 지금까지 전하는 작품도 많지요. 조선 초기 나전 칠기는 고려 시대의 문양과 기법을 계승했습니다. 하지만 기술 면에서는 많이 뒤떨어져 약간 성기고 거칠어졌어요. 조선 초기에는 정책적으로 옻칠을 제한해, 나전 칠기는 조선 중기부터 보편화되었습니다. 『경국대전』에는 전국의 각 군이나 현마다 옻나무의 수를 헤아려 3년마다 대장에 기재하도록 명시되어 있었고, 『조선왕조실록』에는 관(棺)에 옻칠하는 것은 왕의 직계에 한정한다고 기록되어 있어요.

조선의 나전 칠기는 시기별로 어떤 특징을 보일까요? 조선 전기의 나전 칠기는 고려 시대 나전 칠기의 영향을 많이 받았어요. 따라서 칠기 전면에 국당초무늬를 배치한 경우가 많았지요. 조선 중기에는 가구류에서부터 각종 생활용품에 이르기까지 옻칠이 보편화되었어요. 문양이 좀 더 대범해지고 여백도 많아지는 양식으로 변했지요. 문양은 사군자무늬나 화조무늬, 십장생무늬, 포도무늬 등과 같이 회화적이거나 복을 비는 뜻을 담은 문양으로 장식했어요.

나전 칠기에는 대체로 검정 칠을 했습니다. 하지만 드물게 붉은색 주칠을 하기도 했어요. 주칠 나전 칠기는 주로 왕실에서 사용했습니

〈나전 칠 빗접〉 | 조선 18~19세기, 높이 26.5cm, 국립중앙박물관 소장

조선 중기 나전 칠기의 특징을 잘 보여 주는 작품이다. 빗접이란 머리를 꾸밀 때 쓰는 도구를 보관하는 함이다. 뚜껑의 윗면은 봉황, 앞면은 국화와 모란, 옆면은 매화·대나무·새 등으로 장식했다.

다. 창덕궁에 소장된 주칠 나전 2
층장, 주칠 나전 농, 주칠 나전 문갑,
화류 화조 자수병, 쌍룡문 주칠 원
반, 용봉문 지장합 등은 주칠로 화려
하게 장식한 조선 왕실의 훌륭한 공
예품들이지요.

〈붉은 칠 자개 2층농〉에는 붉은 칠
을 한 후, 자개 공예 기법으로 십장
생무늬와 당초무늬, 보배무늬로 화
려하게 장식하고 백동 장식을 달았
어요. 이 농에는 다양한 옷이나 천을
넣어 보관했지요. 이 밖에도 국립 중
앙 박물관, 국립 민속 박물관, 온양
민속 박물관 등에 우리 선조들이 사
용했던 아름다운 옻칠 기물들이 보
관되어 있지요.

〈붉은 칠 자개 2층농〉 | 조선.
44×95.8×169.5cm, 국립고궁박
물관 소장
붉은 칠 바탕에 화려한 청패로 장
식했다. 청패는 안쪽을 간 전복껍
데기를 말한다. 십장생을 비롯해
칠보(七寶), 화조초충(花鳥草蟲), 당
초, 석류, 포도 무늬 등으로 화려
하게 꾸몄다.

조선 선비가 사랑한 대나무 문방구

조선 시대에는 대나무로 만든 죽세공품도 많이 사용되었어요. 죽세공
품은 대나무의 고장으로 유명한 전남 담양이 자랑하는 특산물이지요.
1757~1765년(영조 33~41년)에 편찬된 『여지도서』에 담양의 부채와
대바구니를 한양에 공물로 바쳤다는 기록이 나와 있는 것으로 미루어
죽세공품의 역사가 오래되었다는 사실을 알 수 있어요. 대나무는 바

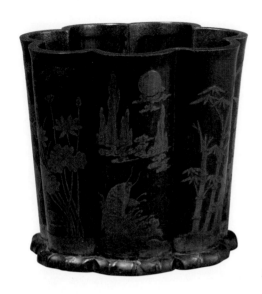

〈대나무 지통〉 | 조선, 높이 16
.4cm, 국립중앙박물관 소장
지통이란 두루마리를 보관하는
문방구다. 자른 대나무를 여러 개
이어 붙였다. 사슴, 학 등의 무늬
를 양각했다.

구니, 부채, 참빗, 소쿠리, 삿갓, 키 등의 재료가
되고, 활과 화살은 물론 악기와 연의 소재가 되
기도 하지요. 또한 사대부나 선비들의 필수품이
라고 할 수 있는 붓과 붓통은 물론이고, 여름날
더위를 물리쳐 주는 죽부인이나 죽침 등도 모두
대나무로 만들었답니다.

이 가운데 조선 시대에 만들어진 죽(竹)제 바구
니를 살펴보도록 해요. 바구니는 댓개비(대를 가
늘게 쪼갠 것)나 싸릿개비(싸리를 가늘게 쪼갠 것)를
서로 어긋매끼게 엮어 속이 깊고 둥급니다. 이것을 허리에
끼거나 머리에 얹어 운반했어요. 큰 것은 좌우에 새끼를 꿰어 어깨에
메어 나르기도 했지요. 또 조그맣게 물들인 댓개비나 싸릿개비로 무
늬를 넣은 죽제 바구니를 꽃바구니라 했습니다. 마른 물건을 담거나
나물 캐는 처녀들이 나물을 담을 때 사용했지요. 한편, 조선 시대에 많
이 썼던 삿갓도 대나무로 만들었어요. 삿갓은 비나 햇볕을 막기 위해
대오리(댓개비를 가늘게 쪼갠 것)나 갈대로 거칠게 엮어서 만든 갓을
말합니다. 담양의 죽세공품 시장에서 삿갓이 하루에 3만 개나 거래되
었다고 하니 그 규모를 짐작할 수 있겠지요?

오늘날 중요 무형 문화재 제53호는 '채상장(彩箱匠)'이라는 대나무
공예입니다. 채상은 색색으로 물들인 대나무 껍질을 다채로운 기하학
적 무늬로 엮어 만든 바구니 혹은 이러한 바구니를 만드는 기술을 뜻
해요. 담양에서는 섬세하게 세공하고 채색한 바구니를 생산해 외국에
수출하기도 하지요.

'안성맞춤'이란 어떤 공예품에서 유래한 말일까요?

'안성맞춤'은 요구하거나 생각한 대로 잘된 일이나 잘 만들어진 물건을 가리키는 말입니다. 이 말은 경기도 안성 지역의 특산품인 유기(鍮器)에서 비롯된 순우리말이에요. 유기는 놋그릇으로, 조선 시대에 양반에서부터 일반 백성에 이르기까지 널리 사랑을 받았던 생활필수품입니다. 심지어는 요강이나 세숫대야까지도 유기였다고 하지요. 이처럼 많은 사람이 즐겨 사용하던 유기 제품은 전국에서 생산되었지만, 안성의 유기가 가장 뛰어났습니다. 조선 후기에는 일반 백성이 사용하는 유기와 관청이나 양반들이 사용하는 유기를 구분해서 만들었어요. 일반 백성이 사용하는 것은 시장에 내다 팔았기 때문에 '장내기 유기'라 했고, 관청이나 양반가에서 사용하는 것은 주문받아 생산했기 때문에 '맞춤 유기'라 불렀지요. 맞춤 유기는 품질과 모양이 특히 뛰어나 큰 명성을 얻게 되었어요. 이처럼 주문해서 맞춤으로 제작한 안성 유기가 높은 평판을 얻자 자연스럽게 안성맞춤이라는 말이 생겨난 것이랍니다.

유기전

6 역사의 숨결이 서리다 | 근대 공예

근대에는 공예 분야에서도 봉건 의식에서 벗어나고자 하는 근대화 바람이 불었습니다. 조선 시대 공예가 기능적인 측면을 중시했다면, 근대 공예는 기능과 조형성을 결합하려고 했어요. 근대에는 공예를 경제와 나라를 부흥하기 위한 기능으로 보는 시각이 생겨났습니다. 따라서 수공예품과 산업 공예품을 다르게 보았어요. 일제 강점기라는 시대 상황으로 전통 공예 기술이 왜곡되기도 했지요. 우리나라 근대 공예는 8 · 15 광복 이후에도 사회적 혼란 때문에 이렇다 할 성과를 내지 못했어요. 이후 1949년 대한민국 미술 전람회에서 공예부가 독립하고, 미 군정기라는 특수한 상황에 따른 지방 공예품들이 만들어졌지요.

- 조선 시대 공예가 기능성을 중시했다면, 근대 공예는 기능성에 조형성을 결합하는 것을 중시했다.
- 조선 미술 전람회에 공예품을 출품하면서 본격적으로 근대 공예가 시작했다.
- 조선 미술 전람회를 통해 현대 공예를 추구한 세력과 이왕직 미술품 제작소를 통해 전승 공예를 지키고자 한 세력이 있었다.
- 〈덕혜 옹주 소녀 시절 당의〉 등을 통해 당시 복식사뿐 아니라 비극적인 역사까지 엿볼 수 있다.

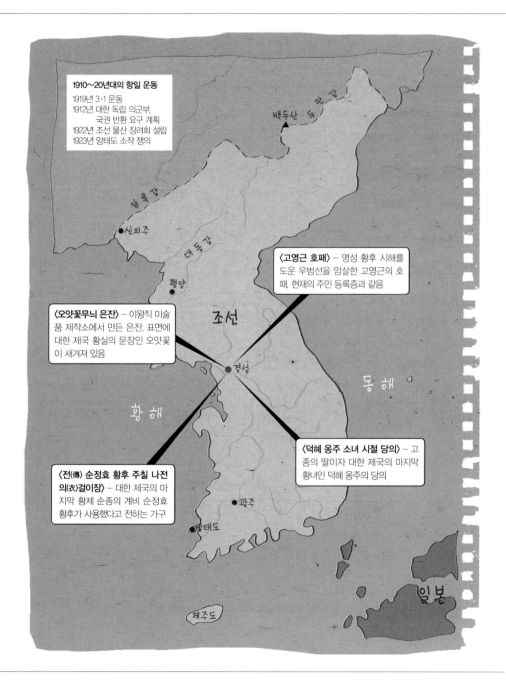

1910~20년대의 항일 운동
1919년 3·1 운동
1912년 대한 독립 의군부,
　　　　국권 반환 요구 계획
1922년 조선 물산 장려회 설립
1923년 암태도 소작 쟁의

백두산

신의주

평양

조선

동해

황해

〈고영근 호패〉 – 명성 황후 시해를 도운 우범선을 암살한 고영근의 호패. 현재의 주민 등록증과 같음

〈오얏꽃무늬 은잔〉 – 이왕직 미술품 제작소에서 만든 은잔. 표면에 대한 제국 황실의 문장인 오얏꽃이 새겨져 있음

경성

〈덕혜 옹주 소녀 시절 당의〉 – 고종의 딸이자 대한 제국의 마지막 황녀인 덕혜 옹주의 당의

〈전(傳) 순정효 황후 주칠 나전 의(衣)걸이장〉 – 대한 제국의 마지막 황제 순종의 계비 순정효 황후가 사용했다고 전하는 가구

광주

암태도

일본

제주도

옛것이냐, 새것이냐

'공예'라는 용어는 근대 시기부터 사용했습니다. 1883년 일본에 다녀 온 외교 사절단 보빙사가 1878년에 일본이 발간한 『공예지과(工藝之科)』를 번역한 내용을 귀국 보고서에 쓰면서 공예라는 말이 알려졌어 요. 구한말에는 공업과 농업을 관장하던 농상공부에 공업 전습소를 설치해 목공예, 염색 공예, 도자 공예, 금속 공예, 응용 화학, 토목 등 여섯 개 과로 나누어 전승 공예를 전수했습니다. 전승 공예란 과거 공 예의 기술, 기법, 재료 등을 보존하려는 공예 분야예요.

본격적으로 근대 공예가 시작된 것은 조선 미술 전람회에 공예품이 출품되었을 때부터입니다. 조선 미술 전람회는 조선 총독부가 개최 한 미술 작품 공모전이었어요. 1922년에 시작해 1944년에 폐지되었 지요. 조선 미술 전람회의 영향으로 우리나라 미술계는 관 주도로 흘 러가기 시작했습니다. 이 전람회는 작 가의 활동 기반을 조성해 주었다는 점 에서는 긍정적인 평가를 받지만, 화단 (畫壇)을 일본화시켰다는 비판도 받 고 있지요. 조선 미술 전람회에 출품 된 공예 작품들은 나전 칠기와 도자 기, 석(石)공예품이 대부분이었어요. 금속 공예 부문에서는 한두 명 정도만 입상하는 등 창작 활동이 미흡한 편이 었지요.

이러한 상황에서 이왕직 미술품 제

주식회사 조선 미술품 제작 소에서 나전 칠기를 제작하 는 모습(1929)
조선 미술품 제작소는 최초로 도 안을 도입했다. 공예 분야에 근대 적 제작 방식을 보급한 것이다. 하 지만 일제 강점기에 들어서자 일 본인의 상업적 이익을 위한 공장 으로 변질되고 말았다.

작소가 우리나라 근대 공예의 발전에 큰 역할을 했습니다. 이왕직 미술품 제작소는 '조선의 전통적 공예 미술의 진작'을 취지로 1908년 서울 광화문에 설립된 왕실 공예품 제작 시설이에요. 1908년부터 1910년까지는 한성 미술품 제작소로 불리다가 1911~1922년에는 이왕직 미술품 제작소, 이후부터 1932년까지는 주식회사 조선 미술품 제작소로 명칭이 바뀌지요. 일제 강점기에는 주로 이 제작소에서 공예품이 많이 만들어졌습니다. 개화파가 1932년 조선 미술 전람회에 공예부를 만들어 현대 공예를 발전시키려 했다면, 수구파는 이왕직 미술품 제작소를 통해 전승 공예를 계승하려고 했어요.

하지만 일본인이 이왕직 미술품 제작소 운영에 개입하고 난 후부터 제작소의 성격이 달라지기 시작했습니다. 자본주였던 일본인들의 이국 취향에 따라 전통 기법이 왜곡되기도 했지요.

이 시기의 금속 공예는 안타깝게도 이왕직 미술품 제작소에서 만든 몇 점만이 전하고 있습니다. 이 작품들은 상업적인 경향이 짙어요. 주로 경대나 항아리, 주전자, 술잔 등 10cm 정도의 은제 소품이지요. 대표적인 공예품으로 〈꽃 모양 은

〈꽃 모양 은잔〉(위) | 20세기 초, 은, 지름 6.4~6.7cm 높이 2.2~2.7cm, 국립고궁박물관 소장
이왕직 미술품 제작소에서는 금속 공예 분야에 집중해 제품을 제작했다.

〈오얏꽃무늬 은잔〉(아래) | 20세기 초, 은, 지름 4.5cm 높이 6.2cm, 국립고궁박물관 소장
달걀처럼 속이 깊고 바닥이 둥근 은잔이다. 대한 제국 시기에 오얏꽃이 새겨진 다양한 황실 공예품이 제작되었다.

잔)과 〈오얏꽃무늬 은잔〉이 있습니다. 은잔 표면에 대한 제국 황실 문장인 오얏꽃이 선으로 새겨져 있어요. 대한 제국 시기에는 이처럼 황실에 납품하기 위한 금속 공예품이 많이 제작되었지요.

대구광역시 무형 문화재 제13호 상감 입사 기능보유자인 김용운은 이왕직 미술품 제작소 출신인 스승 송재환에게 상감 입사 기법을 전수받았습니다. 상감 입사란 구리 바탕에 선이나 면으로 홈을 파고, 여기에 은실을 박아 넣는 기법이에요. 김용운은 주로 고려 시대에서 조선 시대까지 발전해 온 합구(合口) 형식의 원형합을 만들었습니다. 합구란 뚜껑의 모양과 크기가 동체와 같은 것을 말하지요.

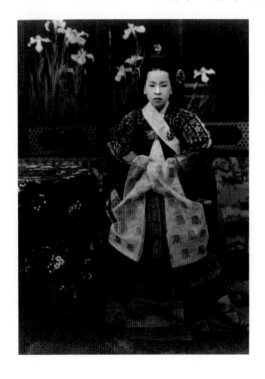

주칠 가구에 황후의 품위가 스미다

20세기 초 공예계는 일본에 의해 새로 도입된 문물로 혼란스러워졌습니다. 산업화가 되면서 수공예가 낙후하자 조선 말기까지만 해도 다양하게 만들어졌던 나전 칠기도 함께 쇠퇴했어요. 일제 강점기에 목공예품은 금속 공예품과 마찬가지로 이왕직 미술품 제작소에서 만들었습니다. 제작소에 새로 개설된 나전부에 기존의 우수한 기능보유자들이 모여 젊은 목공예 기술자들을 길러 냈지요. 제작소에서는 일본인이 선호하는 찻그릇, 문방구 등 여러 칠기 제품을 생산해 수출했어요. 이때 일본인들이 기술자들을 지도하고, 도안을 그려 주었지요. 이 시기에 목칠 공

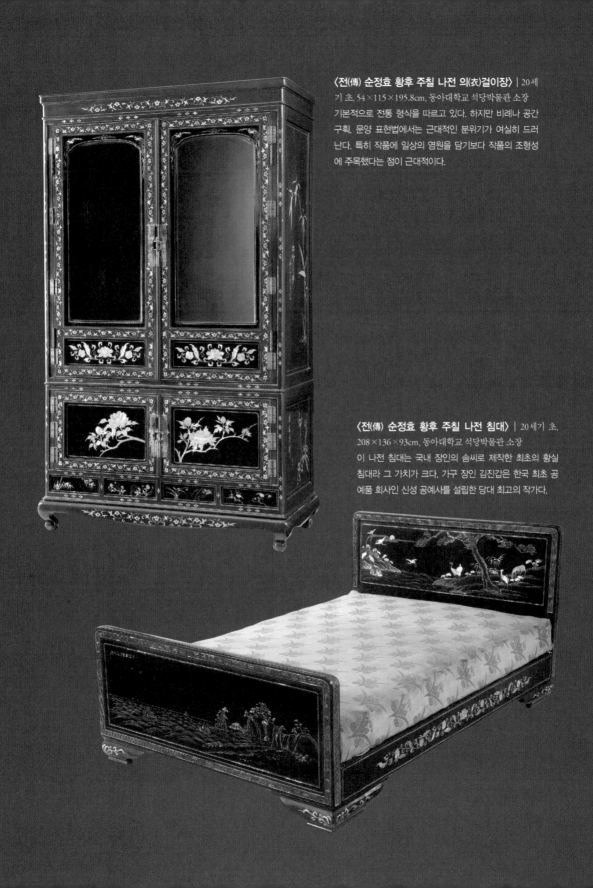

〈전(傳) 순정효 황후 주칠 나전 의(衣)걸이장〉 | 20세
기 초, 54×115×195.8cm, 동아대학교 석당박물관 소장
기본적으로 전통 형식을 따르고 있다. 하지만 비례나 공간
구획, 문양 표현법에서는 근대적인 분위기가 여실히 드러
난다. 특히 작품에 일상의 염원을 담기보다 작품의 조형성
에 주목했다는 점이 근대적이다.

〈전(傳) 순정효 황후 주칠 나전 침대〉 | 20세기 초,
208×136×93cm, 동아대학교 석당박물관 소장
이 나전 침대는 국내 장인의 솜씨로 제작한 최초의 황실
침대라 그 가치가 크다. 가구 장인 김진갑은 한국 최초 공
예품 회사인 신성 공예사를 설립한 당대 최고의 작가다.

예품은 심각하게 일본화되는 경향을 보였어요.

하지만 왕실에서는 꾸준히 전통적인 나전 칠기 가구가 유행했습니다. 〈전(傳) 순정효 황후 주칠 나전 의(衣)걸이장〉은 조선의 마지막 황후인 순정효 황후가 사용했다고 전하는 의걸이장이에요. 품위와 예술적 가치가 돋보이는 근대 가구로 유명하지요. 이 의걸이장은 1930년대에 이름난 나전 공예가 김진갑이 제작한 것으로 추정하고 있습니다. 가구에 장식된 문양을 보세요. 나전으로 능수능란하게 표현한 것이 보이지요? 조선 말기에 유명했던 서화가들의 화본을 밑그림 삼아 꾸민 문양이라고 합니다. 한편, 가구에 붉은 빛을 내는 주사는 굉장히 비싼 수입품이었어요. 그래서 주칠 가구는 조선 중기까지는 사대부도 쓸 수 없었고 오직 왕족만 궁궐에서 썼다고 하지요.

호패에 새긴 높은 이름

대한 제국 시기에 만들어진 흥미로운 목공예품이 있어요. 바로 호패와 명판(名判)이지요. 호패란 조선 시대에 왕족, 관리부터 평민, 노비에 이르기까지 16세 이상의 남자가 차고 다닌 것으로, 오늘날 주민 등록증과 비슷한 것이랍니다. 호패는 인구 조사와 유민 방지, 역(役, 국가가 백성의 노동력을 수취하는 제도)의 시행, 신분 질서 확립에 유용했어요. 정부는 호패를 통해 지역을 안정시키고 중앙 집권을 강화하려고 했지요. 대한 제국 시대에도 사람들이 호패를 차고 다녔어요.

여기 역사적인 호패와 명판이 있습니다. 바로 〈고영근 호패〉와 〈고영근 명판〉이에요. 고영근은 명성 황후를 시해한 우범선을 암살한 사람입니다. 1898년 독립 협회와 만민 공동회 회장을 지내며 격동기의 우

〈고영근 호패〉 | 1887년(서각) · 1889년(상아), 9.4×2.4×1.2cm(서각) · 9.7×2.2×1.2cm(상아), 개인 소장

왼쪽부터 차례로 서각으로 만든 호패의 앞면과 뒷면, 상아 호패의 앞면과 뒷면이다. 앞면에 이름과 출생 연도, 무과 합격 사실이 새겨져 있다. 조선 시대 호패의 역사적 변천 과정을 엿볼 수 있는 중요한 유물이다.

 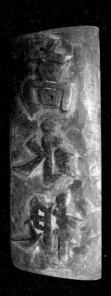

〈고영근 명판〉 | 조선 말기, 나무, 17.1×6.4×2.8cm(왼쪽) · 12×4.8×1.7cm(오른쪽), 개인 소장

왼쪽부터 첫 번째 명판의 앞면, 측면, 두 번째 명판의 앞면과 뒷면이다. 첫 번째 명판은 8각형의 나무판에 '高永根'이라는 이름만 돋을새김한 단순한 형태다. 두 번째 명판은 중앙에 손잡이를 달고 윗면에 '上'자를 새겨 위아래를 구분할 수 있게 제작했다.

리나라를 위해 노력했지요. 명성 황후를 시해한 우범선은 조선 후기 개화파였습니다. 일본군과 경복궁에 침입해 명성 황후 시해를 도운 후 일본으로 망명했지요. 고영근은 1903년 일본에서 우범선을 암살하고 히로시마 지방 재판소에서 재판을 받을 때 다음과 같이 말했습니다. "나는 자객이 아닙니다. 보통 사람을 살상한 것도 아닙니다. 국가의 역적을 토멸했습니다." 고영근은 고종의 노력으로 특별 사면되어 국내로 송환되었지요.

고영근의 호패 두 점은 무소의 뿔과 상아로, 명판 두 점은 나무로 만들어졌습니다. 두 호패에는 이름, 출생 연도, 무과 합격 사실이 새겨져 있어요. 명판은 오늘날의 도장입니다. 명판 하나는 팔각형의 나무판에 한자 이름을 돋을새김한 단순한 형태로 만들어졌어요. 또 하나는 뒷면 중앙에 손잡이를 달고 윗면에 상(上) 자를 새겨 위아래를 구분할 수 있도록 했지요.

연둣빛 당의에 감도는 비운의 그림자

근대의 왕실 공예품은 남아 있는 것이 많지 않습니다. 역사적 혼란기인 일제 강점기를 겪었기 때문이지요. 그나마 우리나라 마지막 황녀인 덕혜 옹주가 사용한 공예품들이 이 시기의 대표적인 왕실 공예품이라고 할 수 있어요. 덕혜 옹주는 고종이 특히 아꼈던 막내딸입니다. 하지만 덕혜 옹주는 불행하게도 일제 강점기에 강제로 일본에 보내져 일본인과 정략결혼을 해야 했어요. 이후 덕혜 옹주는 적국인 일본에서 이혼과 딸의 실종, 정신 질환 등으로 비운의 시간을 보내야 했지요. 덕혜 옹주가 사용했던 의복과 경대, 장신구와 장식품, 덕혜 옹주의 태

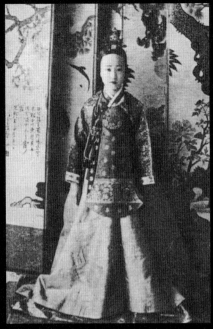

소례복을 입은 덕혜 옹주
머리에는 화관을 쓰고 스란치마, 대란치마 위에 당의를 입
고 있다. 소례복 차림이다. 소례복은 국가의 작은 예식 때
입던 예복을 일컫는다.

**〈덕혜 옹주 소녀 시절 당의·
스란치마·대란치마〉** | 20세
기 초, 일본 문화학원 복식박물관
소장
자주색 고름과 대비되어 당의의
연둣빛이 더욱 고와 보인다. 가슴
과 양어깨 등에는 '오조룡보'를 달
았다. 스란치마 위에 대란치마를
겹쳐 입어 대란치마 밑으로 자연
스럽게 스란치마의 스란단이 보
이게 했다.

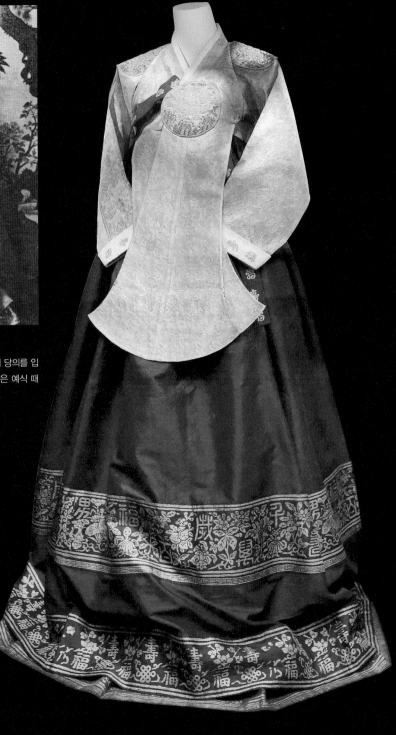

항아리 등이 지금까지 전합니다.

덕혜 옹주는 어렸을 때 우리나라 전통 궁중 한복을 입었어요. 남아 있는 덕혜 옹주의 복식은 10세 이전에 입었던 유아복과 소녀 시절의 옷이 대부분이지요. 현재 덕혜 옹주가 5세가 되던 1916년에 생일을 기념하기 위해 지어 올린 의복 목록이 남아 있습니다. 이 목록 뒷면에는 '병진 ○월 아기시 의복'이라는 제목이 적혀 있어요. 목록에는 총 17종 21점의 의복이 기록되어 있지요. 의복의 종류로는 어린 나이에 맞는 색동저고리와 두루마기가 포함되어 있습니다. 덕혜 옹주의 생일이 5월 25일이므로 가볍고 통풍이 잘되는 여름철 옷감이 주로 사용되었다는 것을 알 수 있지요.

〈덕혜 옹주 소녀 시절 당의〉는 덕혜 옹주가 소녀 시절에 입은 옷입니다. 당의는 여자들이 저고리 위에 덧입었던 예복이에요. 당의의 가슴과 양어깨 등에는 발가락이 다섯 개인 용을 뜻하는 오조룡보(伍爪龍補)를 입체감 있게 수놓았습니다. 연두색 당의 아래에는 스란치마와 대란치마를 겹쳐 입었던 것으로 보여요. 치마 밑부분에 글자나 꽃무늬를 금박으로 장식한 단을 스란단이라고 합니다. 스란단이 하나면 스란치마, 두 개면 대란치마라고 하지요.

예장용 치마인 〈덕혜 옹주 소녀 시절 스란치마〉는 한 단의 스란단에 복(福), 백(百), 세(歲), 수(壽), 남(男) 등의 복을 바라는 문자와 석류, 여지, 영지 등의 화초무늬를 금박했어요. 파란 대란치마 밑으로 보이는 빨간 치마가 스란치마입니다.

〈덕혜 옹주 소녀 시절 대란치마〉는 중대한 의식이 있을 때 입는 대례복이었습니다. 한 단의 스란단을 붙인 스란치마와는 달리 두 단의 스

란단을 붙인 치마지요. 대란치마만 입기도 했지만 사진에서 보이는 것처럼 스란치마 위에 겹쳐 입어 대란치마 밑으로 스란치마의 스란단이 보이게 입기도 했어요. 스란단의 무늬는 신분에 따라 다른 무늬로 장식했습니다. 왕비는 용무늬, 세자빈은 봉황무늬, 공주와 옹주는 꽃무늬와 글자무늬를 주로 사용했지요.

덕혜 옹주가 장신구로 사용했던 〈호로병 삼작노리개〉도 남아 있습니다. 노리개는 여성이 몸치장을 위해 저고리 고름이나 치마허리에 다는 패물을 말해요. 〈호로병 삼작노리개〉는 노리개 상자에 붙어 있는 '정화당(貞和堂)'이라는 글씨 때문에 고종의 계비였던 정화당 김씨가 덕혜 옹주에게 결혼 예물로 선물한 것으로 추측되고 있습니다.

덕혜 옹주가 사용했던 〈경대와 화장 용구〉도 있어요. 붉은색 주칠과 검은색 옻칠을 한 경대는 세 개의 서랍과 한 개의 거울로 이루어져 있습니다. 서랍 속에는 분합 두 점과 부용향(芙蓉香, 초 모양으로 된 향) 한 개, 붉은색 기름종이와 함께 덕혜 옹주가 사용했던 화장 도구들이 들어 있지요.

덕혜 옹주와 관련된 공예품 가운데에는 은으로 된 미니어처도 있습니다. 장식품인 〈은제 신선로〉는 1인용으로 만들어졌어요. 몸체에 산과 바다 위에 떠 있는 배 등을 새겨 마치 한 폭의 풍경화를 그린 듯하지요. 이 신선로의 손잡이는 박쥐 형태로 되어 있습니다. 바닥에는 '화

일출심상소학교 시절의 덕혜 옹주
일출심상소학교에는 일본식 의복을 입어야 한다는 규정이 있었다. 덕혜 옹주도 몬츠키와 하카마를 착용했다. 몬츠키 소매나 등에 가문(家紋)을 표시했다. 덕혜 옹주가 입은 몬츠키 소매에 대한 제국 상징인 오얏꽃무늬가 그려져 있다.

덕혜 옹주와 남편 소 다케유키
덕혜 옹주는 1931년 5월 8일 쓰시마(대마도) 번주의 아들인 소 다케유키 백작과 결혼했다. 결혼식은 도쿄 저택에서 일본식으로 거행되었다.

신(和信)'과 '순은(純銀)'이라는 글씨가 새겨져 있어 화신 상회가 순은으로 만든 제품이라는 것을 알 수 있지요.

1890년대에 창립한 화신 상회는 1930년대에 화신 백화점이 되었습니다. 창립했을 때는 주로 귀금속품을 전문적으로 거래하던 곳이었다고 해요. 〈은제 신선로〉의 구입 경로를 보면, 근대에는 왕실에서도 대량 생산한 공산품을 썼다는 사실을 알 수 있습니다. 이 밖에도 왕실용으로 제작된 〈뒤주와 솥을 축소한 은 장식품〉도 있어요. 솥과 쌀을 넣어 놓는 뒤주를 축소한 장식품이랍니다.

덕혜 옹주의 유물은 조선 근대 복식사와 공예사를 알 수 있는 중요한 유물이에요. 하지만 정작 우리나라 사람들이 덕혜 공주의 유물을 볼 수 있는 기회가 많이 없어 아쉽습니다. 이 유물들은 대부분 일본에 위치한 규슈 국립 박물관이나 문화학원 복식박물관이 대부분 소장하고 있기 때문이에요.

덕혜 옹주의 복식은 남편이었던 소 다케유키가 영친왕 부부에게 돌려보냈지만, 영친왕 부부가 도로 일본 문화학원 복식박물관에 기증했다고 합니다. 일본 규슈 국립 박물관에 소장되어 있는 유물은 일본인 소장가가 구입했다가 기증한 것이라고 해요. 대한 제국 왕실에서 소 다케유키의 본가에 보냈던 혼수품이 대부분이지요. 〈은제 신선로〉 등이 여기에 속합니다.

? 고종은 왜 놋쇠 잔에 커피를 마셨을까요?

고종이 1895년 을미사변을 겪고 러시아 공사관에 피신해 있던 어느 날이었습니다. 고종은 주한 러시아 공사인 베베르의 처형인 손탁으로부터 처음 커피를 대접받았어요. 그때부터 고종은 커피 애호가가 되어 매일 커피를 마셨습니다. 이 사실을 이용해 고종과 황태자(순종)를 시해하려던 사건이 일어났어요. 고종과 순종의 커피에 청산가리를 넣어 독살하려 했던 것이지요. 다행히 고종은 커피를 한 모금 머금자마자 평소와 맛이 다르다는 것을 알아채고 바로 뱉었답니다. 커피 애호가였던 고종의 커피 잔은 어떤 모양이었을까요? 안타깝게도 고종이 커피를 마시는 사진이나, 고종의 커피 취미와 관련 있는 자료는 전하지 않습니다. 하지만 구한말에 사용하던 커피 잔은 전하고 있어요. 이 커피 잔은 모란무늬나 학무늬, 소나무무늬 등 전통무늬를 놋쇠 위에 정교하게 쪼아 만든 것입니다. 물론 대한 제국 시대에는 수입한 자기 커피 잔도 왕실에서 사용했을 거예요. 어쨌든 왕실에서 쓰는 커피 잔을 놋쇠로 만든 이유는 특정 비율로 합금한 놋쇠가 독에 반응하기 때문입니다. 독약의 피해를 막기 위해서 놋쇠 커피 잔을 만든다니, 슬픈 일이 아닐 수 없네요.

고종과 순종

7 전통과 예술을 접목하다 | 현대 공예

현대에는 민족자존을 회복하기 위해 경제 부흥과 민주화 등의 움직임이 일어났습니다. 공예 분야에서는 기능성과 조형성을 접목한 작품이나 탈기능적인 공예품이 탄생했지요. 1950년을 전후로 일부 대학에 공예학과가 신설되어 전문적인 공예 교육이 시작되었어요. 이즈음 현대 공예는 대한민국 미술 전람회와 대한민국 상공업 미술 대전을 중심으로 발전했습니다. 이후 세상은 점점 복잡해지고 국제화되었어요. 공예가들은 이 경향에 발맞춰 공예품 안에 자연과 전통, 예술을 융합하려고 했지요. 또한 전통문화와 전통미를 되찾으려는 노력도 멈추지 않았어요. 광복 이후 비판 없이 서구 문화를 수용한 일에 대한 반성이었지요.

- 현대에는 기능성과 조형성을 접목한 작품이나 탈기능적인 공예품이 탄생했다.
- 중요 무형 문화재 기능보유자는 역사적 · 예술적 · 학술적 가치가 큰 공예 기능을 보유하고 있는 사람이다.
- 금속 공예, 목공예, 섬유 공예 등의 분야에서 수많은 기능보유자들이 전통 공예의 맥을 이어 가고 있다.

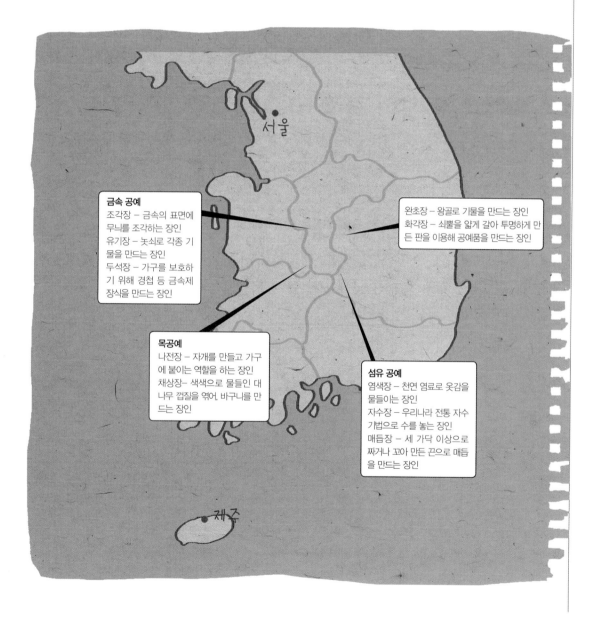

금속 공예
조각장 – 금속의 표면에 무늬를 조각하는 장인
유기장 – 놋쇠로 각종 기물을 만드는 장인
두석장 – 가구를 보호하기 위해 경첩 등 금속제 장식을 만드는 장인

완초장 – 왕골로 기물을 만드는 장인
화각장 – 쇠뿔을 얇게 갈아 투명하게 만든 판을 이용해 공예품을 만드는 장인

목공예
나전장 – 자개를 만들고 가구에 붙이는 역할을 하는 장인
채상장– 색색으로 물들인 대나무 껍질을 엮어, 바구니를 만드는 장인

섬유 공예
염색장 – 천연 염료로 옷감을 물들이는 장인
자수장 – 우리나라 전통 자수 기법으로 수를 놓는 장인
매듭장 – 세 가닥 이상으로 짜거나 꼬아 만든 끈으로 매듭을 만드는 장인

정체성이냐, 예술성이냐

우리나라의 현대 공예는 1950년대 이후부터 지금까지 많은 변화를 보였어요. 특히 금속 공예의 변화가 두드러졌지요. 금속 공예와 관련된 기관이나 단체는 매우 많고, 금속 공예가들의 성향도 매우 다양하답니다.

광복 이후 공예는 조선 미술 전람회의 구조와 양식을 계승하고, 전통 양식에 부분적인 변형을 시도하기도 했어요. 현대 금속 공예가들은 독자적인 예술성으로 작품을 만들면서도 시대 상황과 사회적 요구도 어느 정도 받아들였지요. 1950~1960년대에 금속 공예가들은 주로 대한민국 미술 전람회를 중심으로 활동했습니다. 대한민국 미술 전람회는 1949년 문교부(2015년 현재, 문화 체육 관광부)가 조선 미술 전람회의 규약을 모태로 만든 미술 작품 공모전이에요.

1950년대에 활동한 금속 공예가는 한도룡 정도였습니다. 1960년대에도 허충회, 박향숙, 방행자, 임은자, 최현칠, 신현장, 장임식, 나명희 등 그 수가 매우 적었지요. 1970년대에는 최현칠, 강창균, 유리지, 김승희, 이혜숙, 장윤우 등이 활약했고, 남경욱, 오영민, 노용숙 등과 같은 신진 작가들이 등장하기도 했어요.

1980년대에는 많은 단체가 형성되어 단체별로 활발하게 활동했습니다. 1979년 한국 귀금속 공예 협회의 창립을 시작으로, 1980년에는 홍익 금속 공예가회가 설립되었어요. 1982년에는 대한민국 미술 대전을 통해 젊고 새로운 작가들이 등장했지요. 1983년에는 한국 칠보작가 협회, 서울 금공회 등이 창설되었어요. 1980년대 금속 공예가들은 기능적인 면보다 조형적인 면을 더 중시하는 경향을 보였습니다.

또한 이 시기에는 각자 취향에 맞는 인테리어형 금속 공예품이 많이 만들어졌지요.

1990년대에는 다시 금속 공예가 본래 추구했던 기능성과 생활 속의 쓰임새를 중시하는 작품들이 제작되기 시작했습니다. 조형성을 중시하던 1980년대 공예의 반작용 현상이지요. 이 시기에는 실생활에 쓸모 있는 장신구, 가구, 생활 소품 등이 다양하게 만들어졌어요.

2000년대 이후에는 복합적이고 융합적인 작품들이 많이 등장합니다. 공예가들은 작품에 한국적인 정체성을 부여하는 동시에 예술성도 놓치지 않으려 했어요. 이 모든 과정에서 공예가들은 자신의 독창성을 유지하기 위해 고군분투했지요.

독자적인 조형 감각을 확보한 현대 금속 공예

우리나라 현대 금속 공예의 흐름을 어느 정도 파악했나요? 이제부터는 현대 공예의 변천 과정을 차례차례 겪으며 꾸준히 활동해 온 작가들의 작품 세계에 관해 알아보도록 해요. 이들은 독자적인 조형 감각으로 예술성을 확보하고 금속 공예의 개념을 확산했습니다. 또한 각자의 영역에서 새로운 시도를 멈추지 않았지요.

1960년대에 활동했던 민철홍의 〈아악기 상감과반〉은 전통 공예에서

〈아악기 상감과반〉, 민철홍 | 1959년, 나무·금속, 75×115× 25.5cm, 국립현대미술관 소장
제8회 대한민국 미술 전람회, 공예 부문 문교부 장관상 및 특선 수상작이다. 민철홍은 최초로 공업 디자인을 우리나라에 도입했다. 대한민국 공업 디자인의 아버지라고 불린다.

잘 사용하지 않던 알루미늄과 오석으로 만들어졌습니다. 기존의 과일 쟁반보다 받침을 높게 해 사용하는 사람의 불편함을 덜어 주었지요. 민철홍은 1960년대 초반에 우리나라에 공업 디자인을 도입하고 발전시킨 공예가 겸 디자이너입니다. 민철홍은 사물이 지닌 본질적 가치에 집중하면서도 이 가치를 새롭게 표현하려고 노력했어요. 그의 작품은 화려하기보다 친근한 것이 특징이지요.

강찬균은 조용한 이미지를 추상적으로 형상화한 작품을 많이 제작했어요. 제목에조차 조용하다는 의미를 담은 〈정(靜)〉이라는 작품도 있답니다. 강찬균은 1960년대 이후부터 꾸준히 우리나라 현대 공예를 이끌어 가고 있습니다. 그가 1977년에 만든 서울대학교 관악 캠퍼스의 정문은 아주 유명하지요. 강찬균은 작품 속에서 실용성과 예술성을 조화시키기도 하고, 이미지들을 서로 복합해 예술성과 상징성을 불어넣으려고 했어요. 이렇게 탄생한 작품이 설화적 내용을 바탕으로

하면서 기능성도 살린 '개구리와 달 시리즈'입니다. 미술 평론가 김인환은 다음과 같이 이 시리즈를 해석했답니다.

달은 피안을 희구하는 상징체로서, 그리고 현실을 정화하는 신격체로서 영원한 유토피아였다. 거기에 비해 한여름 울다가 사라지고 마는 개구리는 한없이 작고 초라한 존재일 수밖에 없다는 점에서 우리 자신의 모습을 닮았다.

우리나라 공예의 모더니즘 제1 세대 작가 가운데 한 사람인 금속 공예가 유리지는 근대적인 형식주의에서 벗어나고자 했습니다. 2002년에는 뼈 단지, 유물함, 촛대, 상여 등과 같은 죽음을 주제로 한 공예 작품을 만들었어요. 이 가운데 뼈 단지인 〈골호–삼족오〉에는 서구의 미학과 기술에 뿌리를 두면서도 한국적인 감수성을 담아내려 했지요. 단지는 타조알 모양으로 만들고 뚜껑에는 태양 속에 산다는 불멸의 새, 삼족오를 달았어요. 생명이 태어나는 알에 뼛가루를 담아 죽음이 공포의 대상이 아닌 삶의 완성이라는 메시지를 담으려 했답니다.

최근에 활동하는 금속 공예 작가들은 재료와 기법을 가리지 않습니다. 사람들과 소통하기 위해 사람들에게 친숙한 플라스틱, 코르크, 가죽 등의 새로운 재료를 사용하기도 해요. 대표적인 동시대 작가로는

〈골호–삼족오〉, 유리지 │ 2002년, 은, 20×20cm
뚜껑에 삼족오를 섬세하게 조각해 붙였다. 삼족오는 태양과 인간을 연결하는 전령 역할을 한다. 유리지는 한국 공예사에서 모더니즘 1세대로 꼽히지만 전통적인 아름다움에도 관심이 많다.

김종승, 남화경, 김경환, 민복기, 신희경, 이윤령, 장석, 조유진, 황진경 등을 들 수 있습니다. 이 가운데 남화경의 〈体(체) V〉는 동으로 인어 공주의 다리 부분을 형상화한 작품이에요. 예술성을 중시했지만 실생활에서도 활용할 수 있도록 만들었지요. 김경환의 〈물뿌리개〉역시 독특한 디자인이지만 실생활에 쓸 수 있는 작품입니다. 재료적인 측면에서는 금속 공예의 본질을 잘 살려 만들었어요. 금속 표면의 녹을 그대로 살려 마치 전통적인 토기를 보는 것 같지요.

차갑게 빛나는 금속의 꿈을 꾸다

현대 사회로 오면서 우리나라의 산업과 예술은 세계적인 흐름에 맞추어 발전하고 있습니다. 이러한 변화 속에서 전통성을 유지하고 계승·발전시키기 위해 옛 장인들을 무형 문화재로 지정해 우리 민족의 고유한 멋을 이어 나가고 있지요.

금속 공예 분야의 무형 문화재는 매우 많습니다. 조각장, 나전장, 유기장, 장도장, 백동연죽장 등 많은 명장과 기술이 국가의 중요 무형 문화재와 시·도 무형 문화재로 지정되어 있지요. 금속 공예 관련 무형 문화재는 모두 31건이나 된답니다. 이 가운데 조각장, 유기장, 입사장, 장도장에 관해 살펴보도록 해요.

조각장은 1970년에 중요 무형 문화재 제35호로 지정되었습니다. 금속 조각은 금속제 그릇이나 물건의 표면에 무늬를 새겨 장식하는 것을 말해요. 조각장은 금속에 조각하는 기능이나 기능을 가진 사람을 뜻한답니다. 금속 조각 기법으로는 평면에 무늬를 쪼는 평각(음각), 필요 없는 부분을 오리거나 빼내는 투각, 바탕 면에 무늬를 도드라지

게 올리는 고각, 겉과 속을 정으로 두드리거나 오그려서 무늬를 내는 육각, 바탕에 홈을 파고 그 자리에 금, 은, 오동 선 등을 넣은 후 빠지지 않게 다지는 상감 입사 등이 있어요.

개화기 이후에는 서울 종로 광교천 변에 은방도가(銀房都家)가 많이 모이게 되었습니다. 그래서 이곳이 금은 세공의 중심지가 되었지요. 이 은방도가의 솜씨를 이어 초대 조각장 기능보유자가 된 사람이 김정섭(1899~1988)입니다. 그는 보성고등보통학교를 거쳐 이왕직 미술품 제작소에서 조각을 익히고 기술을 연마했어요. 이행원과 김규진에게 서화를 배우기도 했지요. 당대 금속 조각 일인자였던 김정섭은 직업 학교 교사로서 후진 양성에도 열의를 다했습니다. 그의 작품인 〈은제 사군자 상감 화병〉은 한 폭의 그림 같은 사군자를 입사해 전통미를 잘 살린 공예품이에요. 김정섭의 아들인 김철주는 1989년에 조각장 기능보유자가 되었지요.

1983년에 중요 무형 문화재 제77호로 지정된 유기장은 어떨까요? 유기장은 놋쇠로 각종 기물을 만드는 기술과 그 기술을 가진 사람을 말합니다. 제작 기법에 따라 방짜 유기장과 주물 유기장, 반방짜 유기장 등으로 나눌 수 있지요. 방짜는 금속 공예 기법으로, 구리와 주석을 10대 3 비율로 배합해 만든 놋쇠 덩어리를 망치로 두드려 모양을 만드는

〈놋상〉, 이봉주 | 구리 · 주석, 30×51×21cm, 한국문화재재단 사진 제공

방짜로 만든 작품이다. 방짜란 구리와 주석을 섞어 불에 달군 후 망치로 치고 늘리는 과정을 수없이 반복해 형태를 만드는 기법이다. 방짜 유기는 떨어뜨려도 찌그러질 뿐 깨지지 않는다.
사진 촬영 서헌강

〈징〉, 이형근 | 구리·주석, 39×8cm, 한국문화재재단 사진 제공

징은 방짜 기법으로 만드는 타악기다. 구리와 주석을 16:4.5의 비율로 섞고 열간 단조 기법으로 성형한 후 판의 떨림을 조절해 만든다. 그러면 한국적인 소리가 탄생한다. 사진 촬영 서헌강

방법입니다. 징이나 꽹과리, 식기, 놋대야 등을 만드는 데 쓰이지요. 2015년 현재 방짜 유기장 명예보유자는 이봉주, 기능보유자는 김문익이랍니다.

주물은 쇳물을 틀에 부어 만드는 기법이에요. 촛대나 향로, 화로, 식기 등을 만드는 데 쓰이지요. 주물 유기를 만들기 위해서는 가장 먼저 쇳물이 들어갈 번기를 만들고, 번기에 쇳물을 넣습니다. 그 후 표면을 깎고 색을 내지요. 마지막으로 표면에 장식을 하면 주물 유기가 탄생해요. 주물 유기장 기능보유자는 2015년 현재 김수영입니다. 유기장 기능보유자였던 아버지 김근수(1916~2009)의 뒤를 이었지요. 김수영

은 경기도 안성에서 태어났습니다. 안성의 맞춤 유기는 '안성맞춤'이라는 말의 유래가 된 것으로 유명해요. 김수영은 경기도 안성시 봉남동에 있는 안성맞춤 유기 공방에서 70년 넘게 계속된 가업을 잇고 있답니다.

반방짜 유기는 주물과 방짜를 병행해 만드는 기법으로, 식기 등을 만드는 데 쓰입니다. 그릇을 'U'자형으로 만든 후 오목하게 패인 곱돌 위에 이 그릇을 놓고 방짜 기법으로 늘려 가는 식이지요. 이 과정에서 그릇을 여러 번 불에 달군답니다. 2015년 현재 이형근이 윤재덕을 이어 반방짜 유기장 무형 문화재 기능보유자로 활동하고 있어요.

입사장은 1983년에 중요 무형 문화재 제78호로 지정되었습니다. 금속 공예 기법인 입사는 우리나라 공예사에서 매우 중요해요. 입사란 금속 표면에 홈을 파고, 여기에 금선 또는 은선을 끼워 넣어 장식하는 기법을 말하지요. 입사 기술과 입사 기술을 가진 사람을 입사장이라고 합니다. 입사무늬에는 매화, 난, 국화, 대나무, 사군자, 학, 기린, 사슴, 박쥐, 호랑이, 소나무 등 전통적 소재가 많아요. 2015년 현재 중요 무형 문화재 은입사장 기능보유자인 홍정실이 만든 〈금은 입사 주칠 쟁반〉과 〈관욕반〉 등이 대표적인

〈관욕반(灌浴盤)〉, 홍정실 |
1989년, 금 · 은 · 철입사 · 옻칠,
지름 48cm 높이 9cm
석가 탄신일에 부처를 목욕시키는 것을 '관욕', 이때 사용하는 그릇을 '관욕반'이라 한다. 이 작품은 입사장 홍정실이 관욕반에 은입사 기법으로 용을 새겨 넣은 것이다. 섬세하고 화려한 용의 비늘이 돋보인다.

작품이지요.

이번에는 1978년 중요 무형 문화재 제60호로 지정된 장도장과 1987년에 경남 무형 문화재 제10호로 지정된 은장도장을 소개할게요. 두 무형 문화재 모두 조그마한 칼이 소재입니다. 하지만 중요 무형 문화재는 전남 지역 장도의 특징을 잘 보여 주고, 경남 무형 문화재는 경남 지역 장도의 특징을 잘 보여 주지요.

장도는 남녀 구별 없이 몸에 지니고 다녔던 작은 칼입니다. 호신용 무기나 장신구로 사용되었지요. 허리띠나 옷고름에 노리개와 함께 차고 다녔기 때문에 '패도(佩刀)'라고도 했어요. 장도 중에서 주머니 속에 넣고 다니는 것은 '낭도(囊刀)'라고 했지요. 장도를 만드는 기술과 그 기능을 가진 사람을 장도장이라고 해요. 장도는 서울을 중심으로 울산, 영주, 남원 등지에서 많이 만들어졌습니다. 이 가운데서도 전남 광양의 장도가 역사가 깊고 종류도 다양하며 한국적 우아함과 섬세한 공예미를 갖추고 있어요. 1993년 중요 무형 문화재 장도장 기능보유자로 인정되었던 아버지 한병문의 뒤를 이어 2012년 한상봉이 기능 보유자로 인정되었지요. 2015년 현재 전라도 지역의 시·도 유형 문화재 장도장은 박종군이에요. 전(前) 경남 무형 문화재 장도장 기능보유자인 임차출은 은장도에 전통적인 문양을 조각하는 솜씨가 뛰어났답니다.

여러분 가운데 혹시 전통 가구를 사용하는 사람이 있나요? 그렇다면 가구를 자세히 살펴보세요. 문짝을 열고 닫는 부위에 달린 장식, 자물쇠 뒤에 있는 장식 등 수많은 금속 장식이 있지요? 우리 선조들은 목가구의 요소들을 결합하기 위해, 혹은 문을 열고 닫을 때 가구를 보

〈낙죽 십장생 단장도〉, 한상봉 | 대나무·강철, 길이 62cm, 한국문화재재단 사진 제공
은장도가 화려하고 세련된 여인의 칼이라면, 낙죽장도는 선비의 멋과 정신을 구현한 남성의 칼이다. 낙죽장도에 새겨진 십장생무늬와 글씨에서 선비의 기품이 느껴진다. 사진 촬영 서헌강

〈흑감 팔봉 장석 이층장〉, 김극천 | 38×72×117cm, 한국문화재재단 사진 제공

장석은 목가구에 한껏 멋을 더하는 공예품이다. 만드는 데 오랜 시간과 정성을 요구한다. 먼저 백동판에 모양을 그리고 작두로 잘라 낸다. 이후 줄톱으로 오리고 구멍을 뚫고 문양을 새기고 은사나 구리를 박는 등 수천 번의 손질을 거쳐야 비로소 하나의 장석이 완성된다. 김극천은 집안의 4대째 두석장이다. 장석을 만드는 일을 가업으로 물려받았다. 사진 촬영 서헌강

〈휴식 I(콘솔)〉, 신효식 | 2013
년, 느티나무 · 흑단 · 주철, 60×
60×130cm
생활용품인 콘솔에 나무가 지닌
자연스러운 아름다움을 표현했다.
나무의 형태, 질감, 무늬 등을 있
는 그대로 살렸다. 마치 산속에서
막 구해 온 자연물을 보는 듯하다.

호하기 위해 금속제 장식들을 달았습니다. 이러한 금속제 장식을 통틀어 '장석'이라고 하고, 장석을 잘 만드는 사람을 두석장이라고 해요.

장석은 부품이지만 전통 가구의 기능과 조형미를 완성하는 역할을 해요. 종류는 크게 가구의 기능을 위한 경첩, 돌쩌귀, 들쇠, 고리, 자물쇠 등과 가구의 구조적 보강을 위한 감잡이, 앞바탕 장식, 자물쇠 앞바탕, 귀잡이, 통귀쌈, 광두정 등으로 나뉘지요. 장석에 새기는 무늬로는 팔봉, 사모, 아자(亞字), 나비, 박쥐, 붕어, 학 등이 있어요. 2015년 현재 김극천이 중요 무형 문화재 두석장 기능보유자입니다. 장석을 수집해 전시하고 있는 박물관도 있어요. 서울 종로구 동숭동에 있는 쇳대 박물관과 경남 진주에 있는 진주시 향토 민속관이 이러한 박물관이지요.

잃어버린 옛 자연, 나뭇결 사이로 불러오다

우리나라는 전 국토의 70% 이상이 산으로 이루어져 있습니다. 목재가 풍부하고 다양해서인지 우리나라에서는 예로부터 목공예가 발달했어요. 1960~1970년대에는 소품 가구와 조각 기법을 이용한 가구가 많이 만들어졌습니다. 1990년대 이후에는 실용성, 기능성과 더불어 예술성과 작품성을 중시하는 작가들도 많이 등장했어요. 최근 활발하게 활동하는 작가로는 김헌언, 신효식, 위한림, 강형구, 김정호, 서석민, 전해운, 진홍범 등을 들 수 있지요.

김헌언은 소나무 등을 통해 맑은 자연색을 표현하고,

이에 대비되는 색채를 과감히 도입해 강렬한 대비와 절제된 단순미를 표현했어요. 신효식은 다변화된 도심 문화 속에서 몸에 익어 버린 형태와 선, 색을 자연의 모습으로 담아 잃어버린 것들에 대한 동경을 표현했지요. 위한림은 자연물에 조형적인 이미지를 사용해 자연의 위기를 나타냈고요. 진홍범은 자연과의 소통을 중시하고 나무를 재료로 작품을 많이 만들고 있습니다. 이 작품들에는 나무가 우리에게 생명을 주었다는 의미를 담았다고 해요. 작품들 가운데는 나무를 조각한 악어 개구리처럼 관람객을 즐겁게 해 주는 것도 있지만, 〈사방찬탁〉처럼 진중한 것도 있습니다. 〈사방찬탁〉은 전통 가구의 결구와 쾌적한 비례미, 부재의 두께 등을 고증해 제작한 작품이지요.

수많은 손길을 거쳐 탄생한 나전 칠기

이제부터는 우리나라 전통 목공예를 전승하는 무형 문화재를 소개할게요. 전승 목공예와 관련된 중요 무형 문화재나 시·도 무형 문화재는 모두 94건이나 됩니다. 나전장, 소목장, 대목장, 칠장, 채상장, 목조각장, 옻칠장 등이 있지요.

　여기서는 나전장과 칠장, 채상장, 목조각장을 차례대로 살펴보겠습니다. 먼저 2015년 현재 나전 칠기의 명장으로는 중요 무형 문화재 제10호 나전장 이형만과 송방웅을 비롯해 중요 무형 문화재 제113호인 칠장 정수화가 있어요.

〈나전 보석함〉, 송방웅 | 21.5 ×30.5×19cm, 한국문화재재단 사진 제공
나전장 송방웅은 나무에 펴 바른 아교에 침을 발라 자개를 붙이는 전통 방법을 고수한다. 그는 아버지인 나전 칠기 명인 송주안으로부터 끊음질 기법을 전수받은 유일한 전승자기도 하다.
사진 촬영 서헌강

나전 칠기를 만드는 데 가장 중요한 재료는 자개와 옻나무 수액인 칠입니다. 자개는 주로 전복, 소라, 진주조개의 껍데기로 만들어요. 남해안과 제주도 근해에서 나는 것이 가장 곱고 우수하지요. 현재 나전 칠기로 가장 유명한 지역은 경남 통영입니다. 강원도 원주는 우수한 옻칠 생산지로 널리 알려졌고요. 나전 칠기 제작은 분업화되어 있어, 한 작품을 만드는 데 여러 명장이 참여합니다. 나전장은 여러 자개를 만들고 도안을 구성하며, 만든 자개를 도안에 따라 가구에 붙이는 역할을 하는 사람이에요. 나전 기법은 다양합니다. 자개를 오려 곡선을 표현하는 기법인 줄음질과 칼로 자개를 잘게 잘라 무늬를 표현하는 기법인 끊음질이 대표적이에요.

나전장과 비슷한 칠장은 옻나무에서 채취한 수액을 용도에 맞게 정제해 기물에 칠하는 장인을 말합니다. 고려 시대에 칠 기법이 나전 기법과 결합해 나전 칠기라는 새로운 기법이 등장했어요. 그래서 사람들은 종종 나전장과 칠장을 혼동하지요. 대표적인 공예품으로는 나전장 송방웅의 〈나전 반짇고리〉, 〈나전 국화무늬 낭경대〉와 칠장 정수화의 〈모란 당초무늬 2층농〉 등이 있어요.

채상장은 1975년에 중요 무형 문화재 제53호로 지정되었습니다. 채상장에 관해서는 조선 시대 대나무 공예를 살펴보며 잠깐 언급한 적이 있지요? 채상은 색색으로 물들

제목 미상, 박찬수 | 한국문화
재재단 사진 제공
부처가 하늘에서 내려오는 모습
을 형상화한 작품이다. 박찬수는
자신의 호인 '목아(木芽)'처럼 나무
에 새로운 생명을 입혀 왔다.
사진 촬영 서헌강

인 대나무 껍질을 다채로운 기하학적 무늬로 엮어 만든 바구니를 말
해요. 채상을 만드는 기능을 보유한 사람을 채상장이라고 하지요. 언
제부터 채상이 존재했는지는 확실하지 않습니다. 우리가 현재 알 수
있는 것은 채상이 고대 이래로 궁중 여성과 귀족층 여성이 애용하고
귀하게 여겼던 고급 공예품이라는 점이지요. 조선 후기에는 양반과
사대부 사회에서뿐 아니라 서민층에서도 혼수품으로 유행했어요. 주
로 옷, 장신구, 침선구, 귀중품 등을 담는 용기로 사용되었지요. 채상

장은 제3대 보유자 **서신정**이 이어 가고 있어요.

이제는 1996년에 중요 무형 문화재 제108호로 지정된 목조각장을 소개할게요. 목조각은 나무를 재료로 나무의 양감과 질감을 표현하는 기법입니다. 삼국 시대에 불교가 전하면서 불교 건축물인 사찰이 세워지고, 불교 조각인 불상 등이 제작되기 시작했어요. 건축물과 조각은 자연 재료인 나무를 사용했지요. 나무는 자연적이고 인간적인 것을 좋아하는 우리나라 사람들의 정서와 딱 맞는 재료였어요. 경기도 여주에 있는 목아 박물관은 불교 미술 문화재를 보존하고 계승하는 세계적으로도 드문 불교 박물관입니다. '나무에 생명을 불어넣는 신비의 손'으로 알려진 목조각장 박찬수가 설립한 박물관이지요. 박찬수는 주로 불교적인 목공예품을 만들어 세계에 수출하고 있어요.

풀로 만든 바구니, 뿔로 만든 가구

금속 공예와 목공예 분야에만 무형 문화재가 있는 것은 아닙니다. 동물과 식물에서 얻은 재료로 공예품을 만드는 장인들도 있지요. 1996년에 중요 무형 문화재 제103호로 지정된 완초장은 왕골로 기물을 만드는 장인이에요. 왕골은 논이나 습지에서 자라는 풀입니다. 왕골로 만든 제품으로는 자리, 돗자리, 방석, 송동이, 합 등이 있지요. 왕골 제품은 2015년 현재 완초장인 이상재에 의해 강화 지역에서만 유일하게 생산되고 있어요. 『삼국사기』에 따르면 왕골이 신라 시대부터 사용되었다고 하니 그 역사가 참으로 오래되었지요.

화각장은 1996년에 중요 무형 문화재 제109호로 지정되었습니다. 화각(華角)은 쇠뿔을 얇게 갈아 투명하게 만든 판이에요. 화각을 이용

해 공예품을 만드는 사람을 화각장이라 하지요. 화각 공예품은 재료가 귀하고 공정이 까다로워서 생산량이 많지 않았어요. 그래서 귀족층의 기호품이나 여인들의 애장품이 되었지요. 완초장은 일반적으로 쇠뿔 표면이 아니라 뒷면에 채색합니다. 쇠뿔 표면의 광택을 살리고 채색이 잘 벗겨지지 않게 하려는 의도지요. 2015년 현재 중요 무형 문화재 화각장 기능보유자 이재만이 전통을 이어가고 있습니다.

쪽빛, 가장 한국적인 푸른색

우리나라 현대 공예에서 빼놓을 수 없는 또 하나의 분야가 섬유 공예입니다. 섬유 공예는 섬유(천)를 이용하는 공예로서 실을 짜거나 염색하는 것을 기본 기법으로 하고 있어요. 섬유는 옷, 가방, 이불, 커튼 등에 두루 사용되기 때문에 사람들의 삶과 매우 밀접한 관계가 있지요.

우리나라 의복 디자인이나 염색의 역사는 삼국 시대까지 거슬러 올라갈 수 있습니다. 고대에 시작된 전통 섬유 공예는 1960~1970년대에 생활 공예로서의 위치가 매우 축소되었어요. 전통 자수가 염직 공예(염색 공예와 직조 공예를 아우르는 말)로 전환되었기 때문이지요. 1980년대에는 염직 공예가 활성화되고 섬유 조형이라는 개념이 보편

〈화각 보석함〉, 이재만 | 18×30×13cm, 한국문화재재단 사진 제공

채색한 쇠뿔을 보석함이나 가구, 경대 등에 부착하고 옻칠로 마무리 하면 화각 공예품이 탄생한다. 이는 전 세계에 유래가 없는 공예술이다. 이재만은 화각 공예 기술의 유일한 보유자다.

사진 촬영 서헌강

〈한국 전통 쪽 염색〉, 정관채
| 1800×40cm, 한국문화재재
단 사진 제공
쪽색은 옅은 옥색부터 하늘색, 검
푸른 감색에 이르기까지 매우 다
양하다. 조선 시대에는 쪽 염색을
'반물'이라고 불렀다.
사진 촬영 서헌강

화되었어요. 현대 섬유 공예가들은 실로만 작업하지 않습니다. 종이, 대나무, 밧줄, 철사 등 선이 되는 모든 재료를 활용하지요. 따라서 현대 섬유 공예에는 오브제 미술의 경향도 나타나고 있어요. 최근에는 전통 염색 분야를 비롯해 매듭, 자수 등 다양한 분야에서 섬유 공예 활동이 이루어지고 있습니다. 섬유는 설치 미술과 같은 예술가들의 조형 작업에 많이 이용되지요.

현대 섬유 공예 분야는 매우 다양합니다. 먼저 우리가 잘 알고 있는 염색, 다채로운 선염색사(先染色絲)로 그림을 짜 넣는 태피스트리, 전통적인 방식으로 손으로 짜는 아키트가 있지요. 종이 조형, 펠트, 섬유 콜라주, 매듭과 노팅도 있어요. 또한 코바늘 뜨개질 기법인 크로셰와 손뜨개질을 뜻하는 니팅, 바구니 세공 기법인 바스케트리, 연질 소재를 조각하는 소프트 스컬프처도 있습니다. 이렇듯 섬유 공예는 기법이 다양하고 공예가도 아주 많아 동시대의 특정 작가나 작품을 선정해 소개하기는 힘들어요. 따라서 전통 섬유 공예를 계승하고 있는 무형 문화재만 살펴보기로 하겠습니다. 섬유 공예 분야에서 무형 문화재로 지정된 것으로는 한산 세모시 짜기를 비롯해

무명 짜기, 침선장, 누비장, 금박장 등으로 모두 합하면 20건이나 되지요. 이 가운데 염색, 자수, 매듭 분야의 무형 문화재에 관해 알아보도록 해요.

염색장은 2001년에 중요 무형 문화재 제115호로 지정되었습니다. 염색장이란 천연 염료로 옷감을 물들이는 장인을 말해요. 조선 시대 궁중에서는 염색을 담당하는 장인이 있었을 정도로 염색에는 전문적인 기술이 필요하지요. 옷감을 물들이는 데 사용하는 천연 염료는 식물, 광물, 동물 등에서 채취한 원료를 그대로 사용하거나 약간 가공한 것을 사용합니다. 염색의 여러 종류 가운데 쪽 염색은 쪽이라는 식물에서 추출한 염료로 옷감 등을 물들이는 기법이에요. 과정이 가장 까다로워 고도의 기술이 필요하지요. 따라서 염색장 기능보유자도 바로 쪽 염색 전문가예요.

전남 나주는 쪽 염색으로 유명합니다. 나주에 흐르는 영산강은 범람이 잦아 이곳 사람들은 물에 강한 쪽을 벼 대신 재배하곤 했어요. 자연히 쪽 염색도 발달했지요. 쪽빛은 보랏빛이 나는 푸른색입니다. 연한 옥빛부터 짙푸른 현색(玄色)까지 다양한 색이 나요. 그 신비한 빛깔은 사람의 마음을 홀리고도 남지요. 쪽을 한자로 표기하면 '남(藍)'입니다. 스승보다 제자가 낫다는 뜻의 고사성어, '청출어람이청어람(靑出於藍而靑於藍)'에서도 쪽빛을 최고의 푸른빛으로 소개하고 있지요.

쪽 염료는 한여름에만 만들 수 있습니다. 먼저 8월 초순경에 쪽을 베어 항아리에 넣고 이틀 정도 삭혀요. 삭힌 쪽물에 굴 껍데기를 구워 만든 석회를 넣으면 색소 앙금이 가라앉으면서 '침전 쪽'이 생기지요. 침전 쪽에 잿물을 넣고 다시 7~10일 발효시키면 색소와 석회가 분리

되면서 거품이 생깁니다. 이 물이 쪽 염료고, 이 모든 과정을 '꽃물 만들기'라고 해요. 근대화 이후 화학 염색이 도입되어 쪽 염색을 비롯한 천연 염색은 전통이 끊겼습니다. 하지만 1970년대 이후에는 2015년 현재 중요 무형 문화재 염색장 기능보유자인 정관채 등 일부 장인의 노력으로 그 맥이 이어지고 있지요.

자수와 매듭, 장식의 마지막이자 완성

자수장은 1984년에 중요 무형 문화재 제80호로 지정되었습니다. 자수는 여러 색깔의 실을 바늘에 꿰어 천에 무늬를 수놓는 조형 활동이에요. 삼국 시대에 시작된 것으로 보이고, 고려 시대에는 일반 백성의 의복에까지 자수 장식이 성행할 정도로 크게 발달했지요. 조선 시대에는 계층에 따라 의복에 놓인 자수를 달리했어요. 특히 의복의 가슴과 등에 붙이는 흉배는 관직에 따라 뚜렷이 구분되었지요. 흉배 자수와 병풍 자수는 조선 시대 자수의 발달에 크게 이바지했어요. 오늘날의 자수도 조선 시대 자수의 영향을 많이 받고 있답니다. 2015년 현재 자수장 기능보유자 최유현의 〈장생초목도〉는 십장생 병풍과 같이 복과 장수를 비는 의미를 지닌 작품이지요.

누구나 한번은 실 같은 재료로 매듭을 만들어 본 경험이 있을 거예요. 우리나라 사람들은 삼국 시대부터 매듭 기법을 사용했습니다. 조선 시대에는 국가 소속의 매듭장도 있었지요. 끈목은 여러 가닥의 실을 합해서 세 가닥 이상으로 짜거나 꼬아 만든 끈을 말해요. 끈목의 종류로는 노리개나 주머니 끈으로 사용하는 둥근 끈인 동다회와 허리띠를 만드는 데 사용하는 넓고 납작한 끈인 광다회가 있습니다. 어떤

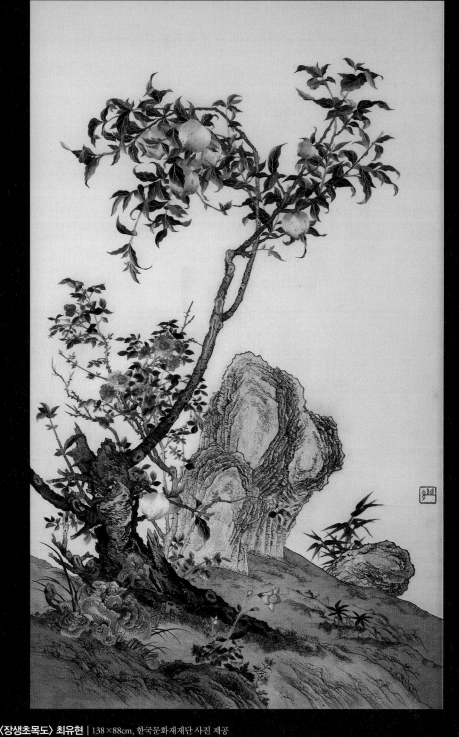

〈장생초목도〉 **최유현** | 138×88cm, 한국문화재재단 사진 제공

신선들이 먹는다는 영생의 열매 천도복숭아와 불로초를 한 땀 한 땀 얇고 곱게 수놓았다. 땀의 길이와 방향에 변화를 주며, 면을 메우는 자련수 기법과 색의 농담을 조금씩 바꾸는 우련수 기법을 섞어 사용했다. 사진 촬영 서헌강

끈목으로 매듭을 짓느냐에 따라 매듭의 구성이 좌우되지요. 이러한 끈목을 사용해 여러 가지 종류의 매듭을 짓거나 술(여러 가닥의 실)을 만드는 기술 또는 그러한 기술을 가진 사람을 매듭장이라고 합니다. 매듭장은 1968년에 중요 무형 문화재 제22호로 지정되었어요. 2015년 현재 매듭장 기능보유자 정봉섭과 명예보유자 김희진이 그 아름다운 맥을 이어 가고 있지요.

매듭은 끈의 색감이나 굵기, 맺는 방법에 따라 형태가 다양하고 지방에 따라 그 이름도 각기 다릅니다. 매듭의 이름은 생쪽, 나비, 잠자리, 국화 등 우리가 쉽게 보고 사용하는 물건이나 꽃, 곤충에서 따왔지요. 술의 종류도 쓰임새에 따라 딸기술, 봉술, 호패술, 낙지발술 등으로 다양하답니다. 끈목과 매듭, 술이 조화를 이루어야 비로소 아름다운 장식물이 탄생하지요.

《밀화 삼작 노리개》, 정봉섭 |
한국문화재재단 사진 제공
정교하고 화려한 장식인 노리개는 단아한 한복을 돋보이게 해 준다. 노리개에는 행복을 기원하는 의미도 담겨 있다. 사진 촬영 서헌강

한국공예예술가협회 회장은 왜 '칠(漆)' 자를 이름에 넣었을까요?

한국공예예술가협회 회장의 이름은 이칠룡입니다. 이름자 가운데 칠은 한자인 일곱 '칠(七)' 자를 쓰지요. 하지만 이칠룡은 일본에서 이름에 옻 '칠(漆)' 자가 새겨진 명함을 들고 다닌다고 해요. 옻칠 공예를 좋아하는 일본에서 우리나라의 전통 나전 칠기를 알리기 위해서지요. 이칠룡은 항상 우리나라 문화가 세계에서 빛을 발하려면 전통 공예의 한류가 이루어져야 한다고 주장합니다. 이칠룡은 전통 공예의 제작 방식으로 유럽인의 무늬와 쓰임새에 맞는 제품을 만들었어요. 이렇게 만든 칠기 명함 지갑, 손거울, 보석함, 매듭, 컵 받침 등을 수출해 큰 이익을 얻었지요. 이칠룡은 우리나라 현대 공예의 미래가 조상 대대로 내려온 수공예품에 있다고 생각합니다. 따라서 전통 수공예를 되살리고, 후손에게 길이 물려주며, 미래에 주목받는 벤처 산업으로 가꿔야 한다고 말해요. 한편, 이칠룡은 공예 장인들을 대변하는 일을 주로 하고 있습니다. 한국공예예술가협회 사무실은 억울한 장인들이 찾아와 도움을 청하는 '공예계 민원실'이에요. 육군 박물관 금고(金鼓, 전쟁 때 쳤다는 청동 징) 가짜 사건, '사이비' 무형 문화재 기능보유자가 만든 방짜 유기 세트를 TV 홈쇼핑에서 판매한 사건, 문화재청 직원이 인간문화재에게 협박 편지를 보낸 사건 등이 이칠룡의 제보로 언론에 보도되기도 했답니다.

이칠룡

6 한국의 아름다움

함께 알아볼까요

지금까지 한국 미술을 분야별로 나누어 살펴보았어요. 회화, 조각, 도자, 건축, 공예, 그 어떤 것도 미덥고 찬란하지 않은 것이 없지요. 한국 미술 작품들에서 보이는 아름다움은 여러 가지입니다. 어떤 것에는 자연스러운 아름다움이, 어떤 것에는 익살스러운 아름다움이 있지요. 하지만 우리는 이 다양한 미술 작품들을 "한국적이다."라는 단 하나의 말로 표현하곤 해요. "왜?"라고 물어도 답을 하기는 쉽지 않지요. 그래서 마지막 장에서는 한국 미술이 공통적으로 지닌 아름다움의 특징에 대해서 알아보려고 합니다.

한국의 아름다움, 즉 '한국미'의 특징에 대해 처음 논한 사람은 일본인 야나기 무네요시입니다. 야나기의 제자이자 한국 최초의 미학자인 우현 고유섭도 한국미를 정의한 선구자지요. 지금도 한국미가 무엇인지 말할 때, 이 두 사람의 견해를 많이 따르고 있어요. 하지만 이 두 사람은 기본적으로 우리 민족의 아름다움이 한(恨)에서 비롯했다고 생각했기 때문에, 이들의 견해에는 한계가 있습니다. 반면, 혜곡 최순우는 우리 민족이 가진 선천적인 미의식과 미감을 인정했어요. 최순우에 따르면 한국미는 단지 한에서만 나오는 것이 아니랍니다.

자 이제, 한국 미술의 역사를 통해서 알게 된 내용을 중심으로 한국미가 어디에서 비롯한 것이고, 한국미에는 어떤 것이 있는지 살펴보도록 해요.

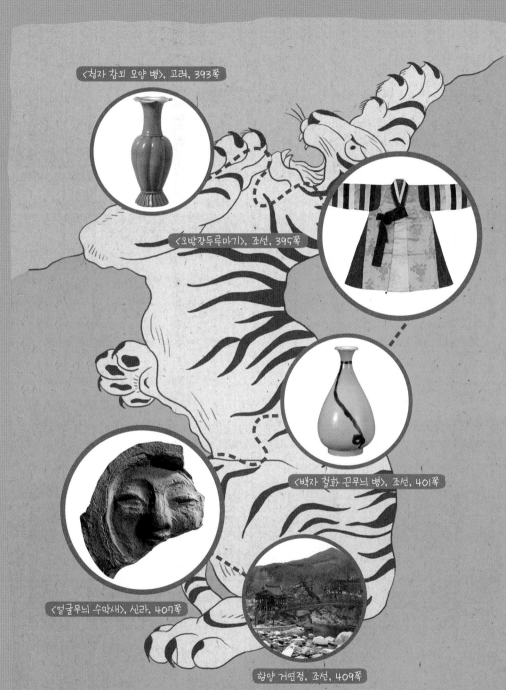

〈청자 참외 모양 병〉, 고려, 393쪽

〈오방장두루마기〉, 조선, 395쪽

〈백자 철화 끈무늬 병〉, 조선, 401쪽

〈얼굴무늬 수막새〉, 신라, 407쪽

함양 거연정, 조선, 409쪽

한국의 아름다움은 어디에서 왔나

맑고 밝은 자연 기후와 부드러운 산맥

우리나라는 산이 많고 물이 깨끗해서 삼천리금수강산이라 불립니다. 우리나라 산맥의 대부분은 북쪽에서 동쪽으로 뻗어 있어요. 경기도에 있는 한강을 비롯해 금강, 영산강, 낙동강은 맑고 깨끗해 비옥한 땅을 제공하지요. 산맥과 강은 우리나라를 가르며 지역마다 서로 다른 자연환경을 조성했습니다.

지리적 차이로 말미암아 지역마다 독자적인 미술 감각과 양식들이 생겨났지요. 예를 들면 문화 인식이나 미의식은 중부 이남의 남서 지역과 동부 지역 사이에 큰 차이가 있어요. 실제로 백제 미술이나 신라 미술은 각각의 독특한 멋을 지니고 있지요. 고구려와 백제, 신라 등 고대 국가들은 서로 다른 자연환경 속에서 주체적으로 각자의 문화를 만들어 갔답니다.

우리나라 총면적의 5분의 4가 산악 지대라고 합니다. 언뜻 듣기에 산이 많으면 높기도 할 것 같지만, 우리나라 산은 중첩되어 있을 뿐 산봉우리들은 높지 않아요. 백두산과 지리산, 태백산, 설악산, 치악산 등 몇 개의 험준한 산을 제외하고는 대개 육중하지만 어머니의 품처럼 둥글고 편안한 모습을 하고 있지요. 우리 선조들은 푸근한 자연 속에서 자연을 사랑하고 자연에 순응하며 우리의 미술을 담담히 창조했습니다. 욕심을 부

야나기 무네요시
일본의 민예 연구가이자 미술 평론가로, 한국 민속 예술의 특징을 잘 정리했다. 하지만 조선의 미의식은 '한(恨)의 정서'에서 비롯된 '슬픔의 아름다움(애상미)'라고 주장해 많은 비판을 받았다.

리거나 꾸미지 않았지요. 예컨대 은근한 색채를 선호
하는 태도도 우리 강토에 맞는 우리 민족의 참모습이
라고 할 수 있어요. 우리 민족이 즐겨 입던 흰색이나 엷
은 옥색의 소담한 빛깔도 우리의 맑고 밝은 자연 기후
와 깊은 관련이 있습니다.

고난과 역경을 긍정으로 승화한 역사

인간의 역사는 끊임없이 움직이면서 발전해 가고 있어
요. 그 속에서 피어난 예술도 각 시대에 있었던 모든 삶
의 내용을 담고 있지요. 한국 예술 역시 우리 역사와 우
리 삶을 드러내고 있어요.

고유섭
우리나라 최초의 미학자이자 미
술사학자로, 중국이나 일본과 구
별되는 한국만의 아름다움을 찾
기 위해 노력했다. 오랜 연구 끝에
한국미의 특징을 '무기교의 기교',
'무계획성'으로 정의했다.

　우리는 반만년 역사를 지닌 단일 민족이라는 사실을 항상 자랑스러
워합니다. 자랑스러운 모습 뒤에는 수많은 시련과 고비도 있었지요.
우리나라의 역사는 외침(外侵, 다른 나라나 외부로부터의 침입)의 역사
라고 해도 지나치지 않을 정도로 많은 침략을 받았어요. 국토는 황폐
해졌고 백성들의 생활은 어려워질 수밖에 없었습니다. 우리 민족은
이와 같은 시련과 고난의 세월 속에서도 어느 민족과 비교해도 손색
이 없을 만큼 찬란한 문화를 창조하고 보존해 왔어요.

　일본의 미술학자 **야나기 무네요시**는 1919년 일본 「요미우리 신문」
에 기고한 '조선인을 생각하며'라는 글에 한국미를 '비애의 미'라고 규
정했어요. 우리나라의 아름다움은 슬픈 역사에서 비롯된 괴로움과 쓸
쓸함에서 나온다고 본 것이지요. 그의 제자이자 우리나라 최초의 미
술사학자인 **고유섭**도 이와 비슷한 생각을 하고 있었어요. 하지만 많은

학자들이 비애의 미는 우리 역사의 단면만 보고 갖게 된 잘못된 견해라고 생각합니다. 이제 한국미는 매우 다르게 해석되고 있어요. 분명 야나기 무네요시가 한국 미술에 미친 영향은 간과할 수 없습니다. 또한 우리 민족이 많은 어려움을 겪으며 힘들게 살아온 것도 사실이에요. 하지만 한국미는 슬픔을 나타낸 것이 아닙니다.

앞서 이야기했듯이 우리나라 사람들은 자연에 순응하고 자연과 조화를 이루며 살았어요. 이러한 삶의 방식은 우리나라 사람들이 독특한 본성을 갖도록 이끌었지요. 순박하고 덤덤한 마음씨와 생활 성정은 인생의 희로애락을 표현하고 긍정적인 아름다움을 만들어 왔어요. 은근하고 끈기 있는 기질도 우리의 전통 미술에서 찾아볼 수 있지요. 여기에는 미리 계획하지 않았지만 계획한 것처럼 느껴지고, 기교를 부리지 않았지만 기교를 부린 것보다 더한 아름다움이 있답니다. 이 아름다움은 바로 한반도의 자연환경과 반만년 역사 속에 자리 잡은 사상, 유구한 역사적 사실 등에서 비롯한 것이지요.

아름다운 색채를 지니다

거짓 없는 백색의 아름다움

우리나라 사람들은 스스로를 백의민족(白衣民族)이라 일컬을 정도로 흰색을 좋아했어요. 생활 속에서도 흰색과 깊은 관계를 맺으며 살아왔지요. 우리 민족이 흰색을 좋아하는 것은 선천적으로 거짓 없는 마음씨와 꾸밈없는 생활 성정을 지니고 있기 때문이에요. 그런데도 야나기 무네요시는 우리 민족이 비애 의식 때문에 흰빛을 좋아한다고 주장했지요. 이 주장을 계기로 그 무렵 '백색 논쟁'이 시작되었어요.

김양기는「아사히 신문」에 '한국의 미는 모두 비애의 미라고 이야기해 오던 야나기 무네요시의 견해는 잘못되었다'라는 글에서 야나기 무네요시를 반박했습니다. 흰색은 상복의 백(白)을 나타내는 것이 아니라 태양의 백을 상징하는 것이라고 주장했어요. 그렇다면 우리 미술의 특색 가운데 하나인 '백색 미감'은 어디에서 왔을까요? 오늘날 우리가 사용하고 있는 '희다'라는 말은 15세기에 사용한 'ᄒᆞ다'에서 비롯했습니다. 여기서 'ᄒᆞ'는 태양을 의미하기 때문에 흰색은 빛을 상징한다고 볼 수 있어요. 고유섭은 이 흰색의 미감에 대해 '고수하다'라는 표현을 썼어요. 흰색은 겉으로 보면 한 가지 색에 지나지 않지만 그 안에 여러 가지 요소가 응집되어 있다는 뜻이지요.

〈흰색 두루마기〉 | 광복 이후, 길이 111.5cm 뒷품 45.2cm 화장 65.7cm, 국립민속박물관 소장
조선 사람들은 흰옷을 즐겨 입었다. 이 두루마기는 조선 시대 남녀가 착용했던 겉옷이다. 사방이 두루 막혀 있다고 해서 두루마기라고 부른다.

우리나라 사람들은 흰 색조를 매우 중시했기 때문에 흰색에 관해 독특한 감각을 지니게 되었습니다. 삼채(三彩)나 오채(伍彩)를 따지는 중국이나 색채 지향적인 일본과는 다르지요. 미술사학자 최순우(1916~1984)는 우리나라 사람들의 독특한 백색 미감에 대해 이렇게 말한 적이 있습니다.

일제 강점기에 경상제국대학의 한 일본인 안과(眼科) 교수는 우리나라 사람의 감성을 눈으로 직접 확인하고 싶어 한 가지 테스트를 했습니다. 먼저 흰색을 20여 가지로 나누어 색상환(色相環, 색을 고리 모양으로 배열한 표)을 만들었습니다. 그런 후에 이 색상환을 테스트 참가자들에게 보여 주었어요. 일정한 시간이 흐르자 색표들을 흩트려 놓고 참가자들에게 다시 제자리에 표를 놓으라고 지시했습니다. 결과는 표본 그룹에 따라 크게 다르게 나타났습니다. 일본 사람들은 순서를 거의 맞추지 못했던 반면, 한국 사람들은 흰색의 색표들을 미묘한 순서대로 거의 정확히 늘어놓았다고 하지요. 이로 미루어 볼 때 한국 사람이 흰색에 대해 특수한 감각을 갖고 있는 것은 분명해 보입니다.

흰색에 대한 특수한 감각을 지닌 우리 민족은 선천적으로 생활 속에서 흰옷을 즐겨 입고, 그 과정에서 순수하고 꾸밈없는 심성을 형성했어요. 우리나라 사람들은 흰옷이 더러워지기 쉽다는 사실을 알았지만 옷에 물을 들이

〈백자 달 항아리〉| 조선 17세기, 높이 41cm, 보물 제1437호, 국립중앙박물관 소장
표면 전체에 맑고 흰빛이 흐르고 있는 백자 달 항아리는 한국적인 아름다움과 정서가 가장 잘 표현된 예술품으로 꼽힌다.

지는 않았지요. 흙이 튀면 마른 후에 털고, 더러우면 빨아 입으면서 흰옷 그대로에 정성을 들여 정갈함을 더했습니다. 이렇게 티없이 깨끗하고 맑은 성정을 지니고 있었기 때문에 우리 민족은 어떤 박해 속에서도 굳은 의지로 흰색을 고수할 수 있었던 거예요. 이렇듯 '백색의 정신성'은 우리 민족성과 일치한다고 할 수 있지요.

엷고 담담한 색조의 아름다움

우리나라의 아름다움이 지닌 또 하나의 특징은 색감의 경향이 엷고 담담하다는 것입니다. 여러 미술사학자들이 말한 것처럼 우리나라 미술은 중용과 조화, 단순성이 특징이에요. 전통 색채도 마찬가지입니다. 회화나 도자기, 의복 등에 나타난 우리 미술품의 색조를 살펴보세요. 대체로 눈에 띌 만큼 현란한 색이 아니라 차분한 느낌의 엷고 담담한 색이 미술의 전 영역에서 아름답게 표현

되어 있지요. 물론 우리나라 사람들은 자수 공예품이나 화각장(畫角欌) 등 일부 미술품에는 다채로운 색상을 쓰기도 했어요. 하지만 일반적으로는 원색을 삼가고 중간 색상을 은은하게 조화시키려고 했지요.

　우리나라 사람이 그윽한 색조의 아름다움을 형성할 수 있었던 까닭

한옥의 흰 창호문과 흰 담벼락(남산골 한옥 마을)
우리 민족은 집을 지을 때도 백색을 많이 사용했다. 문에 바르는 창호지는 물론 담벼락에도 흰색을 써서 고고하고 청렴한 선비 정신을 드러냈다.

은 우리나라의 자연환경 덕분이에요. 높고 푸른 하늘과 맑은 공기가 대표적이지요. 고려청자가 자랑하는 맑고 청아한 하늘색, 조선 백자에서 보이는 순수하고 다양한 흰색에서 우리나라 자연의 모습이 드러납니다. 우리나라 미술품이나 옷의 빛깔에서 볼 수 있는 색감이 담담한 것은 우리 예술의 풍토적 특색이라고 할 수 있어요.

담담한 색조는 우리나라만이 가지고 있는 겸허와 은근의 세계를 보여 줍니다. 조선 시대 도자기에는 붉은색이 거의 보이지 않아요. 우리나라 사람들은 회화에서도 짙은 색이나 화려한 색을 사용하지 않고 은은한 담색을 사용했지요. 야나기 무네요시도 조선 시대 도자기에는 깊이 있고 차분하게 가라앉은 색이 사용되었다고 하면서 색감에 대한 우리나라의 독자성을 인정했습니다.

우리 전통 미술에 나타난 담담한 색조는 순수하고 가식 없는 우리나라 사람들의 선천적인 미의식이 표현된 결과라고 볼 수 있답니다.

다섯 빛깔이 화합을 이룬 오방색의 아름다움

흔히 우리나라를 대표하는 색감으로 백색 미감을 꼽습니다. 이 밖에도 우리 민족의 색채 의식에는 다섯 빛깔의 화려한 아름다움도 있어요. 음양오행이라는 민족 사상과 어우러진 미감이지요. 옛 건물의 기둥이나 천장을 아름답게 수놓고 있는 곱고 화려한 색깔의 단청이 대표적입니다. 생활용품에도 이 다섯 빛깔의 색감, 즉 오방색(五方色)을 많이 사용했어요.

오방색은 '오행(五行)'에 맞춰 칠한 색입니다. 오행이란 동양 철학에서 만물을 생성하고 변화시키는 다섯 가지 원소인 나무[木], 불[火], 흙

〈청자 참외 모양 병〉 | 고려, 평남 대동군
출토, 높이 22.6cm, 국보 제94호, 국립중앙
박물관 소장
고려 인종(仁宗)의 무덤에서 발견된 화병이
다. 참외 모양의 몸체에 꽃 모양의 주둥이를
하고 있다. 엷고 은은한 비색과 우아하고 단
정한 모습이 돋보인다.

[土], 쇠[金], 물[水]을 일컫는 말이에요. 나무는 청색, 불은 적색, 흙은 황색, 쇠는 백색, 물은 흑색에 해당합니다. 청색은 동쪽과 청룡을, 적색은 남쪽과 주작을, 백색은 서쪽과 백호를, 흑색은 북쪽과 현무를 의미하지요. 흔히 동청룡, 남주작, 서백호, 북현무라고 부릅니다. "동청룡, 남주작, 서백호, 북현무"라고 여러 번 소리 내 읽어 보세요. 그러면 쉽게 기억할 수 있을 거예요. 청색은 계절로는 봄을, 적색은 여름을, 백색은 가을을, 흑색은 겨울을 의미합니다. 황색은 위치로는 중앙, 계절로는 환절기에 해당하는 토용(土用)을 의미하지요.

상생과 상극
상생이란 물이 위에서 아래로 떨어지는 것과 같은 자연의 순리를 뜻한다. 상극은 한쪽이 다른 쪽을 일방적으로 파괴하는 성질을 뜻한다.

사람들은 상생과 상극 관계를 고려해서 오방색을 써야 한다고 생각했어요. 서로 상생 관계를 이루면 우주적 원소가 화합하고, 그렇게 되면 상서로운 기운이 충만해 악귀가 근접하지 못한다고 믿었지요. 이러한 생각은 일상생활에도 적용되었어요. 옛 사람들은 색동저고리, 오방장두루마기, 금줄 등을 오방색으로 꾸며 악귀를 쫓거나 예방했답니다. 적색과 청색은 악귀를 쫓거나 예방하는 데 많이 사용했고, 백색과 흑색은 흉한 일을 나타낼 때 주로 사용했어요. 단청에도 오방색을 사용해 현세에서는 액운(厄運, 사나운 운수)이 물러가고 복이 오기를, 내세에서는 아무 탈 없이 편하게 지낼 수 있기를 빌었습니다.

옛 사람들은 다섯 가지 색을 혼합해 수많은 빛깔을 만들어 냈습니다. 오방색인 적색, 청색, 황색, 백색, 흑색을 기본으로 사용해 그린 그림을 단청이라고 해요. 단청은 주로 목조 건축물의 벽, 기둥 천장 등에 그려졌지요. 단청에서는 색상을 '빛'이라 하는데, 여기에는 무늬를 색칠하는 과정에서 얻는 빛도 포함됩니다. 처음 칠하는 연한 빛을 초빛, 그 다음 칠하는 중간 빛을 2빛, 좀 더 입체감을 주기 위해 칠하는 짙은

〈오방장두루마기〉 | 조선 말기, 전체 길이 58.5cm 화장 45cm 품 35cm, 국립민속박물관 소장

이 오방장두루마기는 앞섶의 가운데에 오방색의 중심이 되는 황색을 사용하고 길은 연두색으로 만들었다. 깃과 고름에 남색을 사용한 것으로 보아 남자 아이의 것임을 알 수 있다. 여자 아이의 깃과 고름에는 홍색이나 자색을 사용한다.

단청

단청은 목조 건축물에 그려진 여러 가지 무늬와 문양을 뜻한다. 비바람과 병충해로부터 나무를 보호하기 위해 사용했으며 나쁜 기운을 쫓아내 주길 바라는 마음도 담았다. 청, 적, 황, 흑, 백의 오방색이 기본적으로 사용되는데, 이는 오행 사상에 따른 것이다.

〈일월오봉도〉 | 조선, 비단에 채색, 국립민속박물관 소장

〈일월오봉도〉는 왕권을 상징하는 그림으로, 조선 시대 왕이 자리하는 장소 뒤편에 항상 세워져 있었던 병풍이다. 왕의 덕을 기리고 왕실의 권위를 드러내기 위해 오방색으로 다섯 개의 산봉우리와 해, 달, 소나무, 물 등 영원성을 의미하는 소재들을 그려 넣었다.

빛을 3빛이라고 해요. 초빛, 2빛, 3빛을 초채, 이채, 삼채라고도 하는데, 최대 5빛(오채)까지 있답니다.

건물에 단청을 올릴 때는 오행의 상생 관계와 함께 미적인 면도 고려했어요. 오방색만 사용하지 않고 중간색을 섞어 써서 색들 간의 경계를 부드럽게 했지요. 색채 간의 조화가 더욱 아름답고 독창적으로 느껴지는 것은 바로 이런 기법을 사용한 덕분이에요. 원칙적으로 백색, 청색, 황색, 적색, 흑색의 순서로 칠했고, 색의 선호에 따라 동일 계통을 가미하는 방법도 사용했습니다.

여러 빛깔로 칠해진 찬란한 단청을 보며 우리는 조상의 숨결을 느낄 수 있어요. 겉으로 보기에는 화려한 인상을 주지만 그 이면에는 희망과 기쁨이 담겨 있습니다. 옛 사람들이 오방색을 칠하며 기원했던 것들이지요.

아름다운 선과 형태로 표현하다
자연과 조화를 이룬 곡선의 아름다움

동양의 예술을 말할 때 흔히 한국, 중국, 일본을 비교하곤 합니다. 이 세 나라는 각각 독자적인 미적 특질을 가지고 있어요. 미술의 측면에서 본다면 중국은 형태를, 일본은 색채를, 한국은 선을 택하고 있지요.

곡선의 아름다움은 우리나라 어느 곳, 어느 물건에서나 흔하게 볼 수 있어요. 이 또한 반도와 온대 기후 등의 지리적 환경을 그 기반으로 합니다. 우리나라에는 산악 지대가 많아요. 하지만 노년기 지형이기 때문에 산봉우리들이 둥글고 높지 않지요. 한없이 부드럽게 이어지는 능선들은 한 폭의 동양화를 보는 듯합니다. 여기에 강산의 지형을 따

라 굽이굽이 자리 잡은 소나무들이 곡선미를 더하고 있지요.

우리 민족처럼 곡선을 사랑한 민족은 없을 거예요. 마음과 자연에 부터 건축, 조각, 회화 그리고 생활에 이르기까지 모든 곳에 곡선의 아름다움이 스며들어 있습니다. 이는 끊어질 듯 이어지는 끈기와 인내를 지닌 우리 민족의 정신성이 표출된 것이라고 할 수 있어요. 미술 작품에 나타난 선의 미감은 복잡함을 단순함으로, 지나친 화려함을 소박함으로 승화할 줄 아는 정신에서 비롯된 아름다움이지요. 따라서 곡선의 아름다움은 우리의 풍토적 특색이 반영된 전통적인 아름다움이자 우리 민족의 심적 상징이라 할 수 있답니다.

포석정 | 통일 신라, 사적 제1호, 경주 배동

왕과 귀족들이 연회를 베풀던 곳으로, 당시의 정원 문화를 잘 보여 주고 있다. 자연미와 곡선미가 조화를 이루고 있는 구불구불한 도랑의 모습이 눈에 띈다.

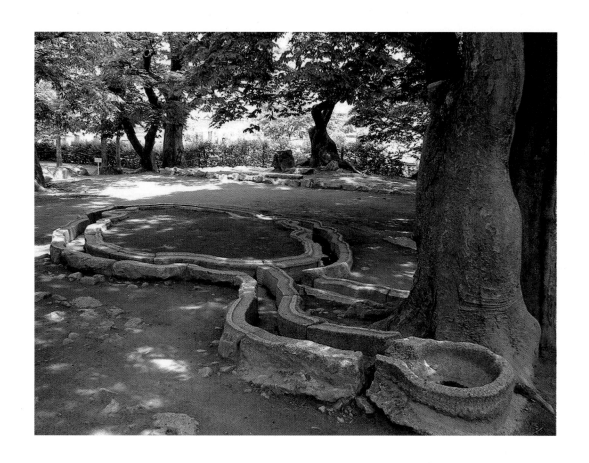

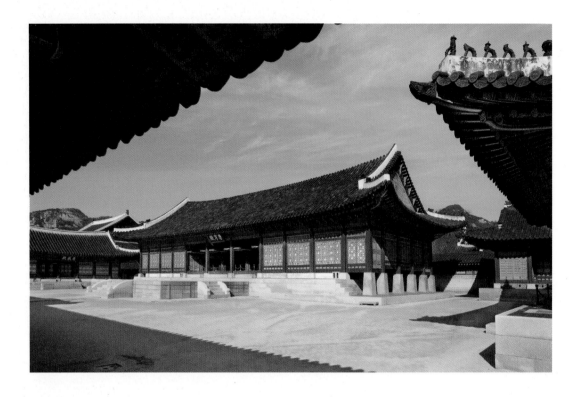

기와지붕(경복궁 강녕전) | 조선
1395년, 서울 종로구
왕의 침전이었다. 화려한 팔작지
붕에서 조선 왕실의 위용이 느껴
지고, 버선코처럼 살짝 올라간 지
붕 끝에서 은근한 곡선의 우아함
이 엿보인다.

풍부한 상상력의 창조, 추상의 아름다움

'추상적'인 것은 직접 경험하거나 지각할 수 없고, 일정한 형태와 성질
을 갖추고 있지 않습니다. 따라서 추상적이라고 알려진 미술 작품에
서 특정한 주제를 찾기란 매우 어려운 일이에요. 추상 작품을 추구하
는 작가는 의식적으로 의도된 추상화를 그리기도 하고, 무의식적으로
추상화를 그리기도 합니다. 추상 작가는 작품에서 어떤 형태를 드러
내는 데 목적을 두기보다는 관람자의 감정을 일으켜, 그가 작품에서
즐거움과 아름다움을 느끼도록 노력하지요.

　고유섭은 추상성을 '비정제성'으로 정의했어요. 도자 공예의 예를
들면, 기물을 원래 형태대로 가지런하게 만들지 않고 왜곡된 모양으
로 많이 만들었던 사실이 추상적 표현과 관련이 있다고 보았습니다.

〈분청사기 철화 제기〉 | 조선 15세기 후반~16세기, 공주 반포면 학봉리 출토, 높이 9.2cm, 국립중앙박물관 소장
벼와 기장을 담는 '보'라는 제기다. 장식이 많이 간략화되어 있지만 사선으로 그은 격자무늬나 멋대로 그린 파도무늬에서 독특하고 꾸밈없는 추상적 아름다움이 느껴진다. 특히 철화 안료를 사용해 무늬의 색상을 두드러지게 한 기지가 인상적이다.

〈백자 철화 끈무늬 병〉 | 조선 16세기, 높이 31.4cm, 보물 1060호, 국립중앙박물관 소장
자연스럽게 내려 그은 검은색 줄무늬가 도공의 추상적 미의식을 잘 드러내고 있다. 잘록한 목에 휘감긴 끈이 밑으로 길게 늘어지다가 둥글게 말린 모양은 마치 체조 선수가 만들어 내는 리본의 움직임을 연상시킨다.

추상적인 표현은 풍부한 상상력이 있어야 가능해요. 풍부한 상상력은 바로 창조의 첫 번째 요건이지요.

현대 추상 미술은 이해하기 상당히 어렵다는 말을 많이들 합니다. 하지만 추상의 아름다움은 그렇게 어렵기만 한 개념은 아니에요. 특히 우리의 전통 미술 속에는 누구나 공감할 만한 추상의 아름다움이 살아 숨 쉬고 있답니다. 예를 들면 시골 어디서나 볼 수 있는 돌 비석에서도 확인할 수 있어요. 비석 머리에 새겨진 무늬에서 우리 선조들의 추상적 면모를 볼 수 있지요. 선사 시대부터 사용하던 토기에 새겨진 빗살무늬, 암각화에 새겨진 기하학적 무늬를 다시 떠올려 보세요. 여기에도 선조들의 생각과 감정이 추상적으로 표현되어 있답니다. 고려 시대 회화에서도 추상적인 표현이 큰 비중을 차지하지요.

이렇듯 추상적인 아름다움을 간직해 온 미술품은 많습니다. 이 가운데서도 특히 15세기 후반부터 16세기 전반에 만들어진 분청사기의 귀얄무늬 등은 현대적인 감각마저 보여 주고 있어요. 지금 보아도 무늬들이 담고 있는 추상성은 놀랄 만하지요. 이 무늬들은 도공들이 어떤 뜻이나 비밀을 담아 만든 것이 아니에요. 다만 도공들이 생각나는 대로 그리고 흥겹게 그린 선과 점들이 어우러지면서 근·현대적 미감이 발현한 것이랍니다.

분청사기에 표현된 추상적인 문양들 가운데 전통적 문양을 계승하거나 변형한 것은 거의 없습니다. 전통적 문양을 기반으로 삼지 않았다는 말이지요. 오히려 추상적인 문양들은 도공들의 창의성에서 싹텄다고 볼 수 있어요. 도공들은 자연과 조화를 이루며 꾸밈이나 욕심 없는 마음을 지니게 되었습니다. 이 마음이 두세 번만의 자유분방한 필

치를 통해 추상적인 문양으로 드러난 것이지요. 분청사기에 나타난 추상 도문들을 보면 추상적인 미감이 한국인 천성의 밑바탕을 이루고 있음을 엿볼 수 있답니다.

소박하고 단순한 점·선·원이 만들어 내는 추상적인 조형미는 또 하나의 한국적 전통입니다. 우리 선조들은 어떤 형상을 만들 때에도 정해진 도상이나 규범에 얽매이지 않았어요. 기교를 부리기보다는 인위적인 요소를 없애고 자연 그대로의 모습을 대범하게 표현하려 했지요. 자연을 훼손하지 않으려는 도덕적인 마음과 풍부한 상상력은 우리 민족이 지닌 우수한 미적 감각이라 할 수 있어요.

잔잔한 웃음을 주는 익살의 아름다움

우리나라의 전통 작품과 예술 활동 속에는 잔잔한 웃음을 주는 해학과 익살의 요소가 많이 담겨 있습니다. 이것은 우리나라 사람들의 성정과도 관계가 깊어요. 한국 사람들은 미소 지으며 대화하기를 좋아하고, 어느 정도 친한 사이가 되면 자연스럽게 농담을 하며 정을 나누기도 합니다. 또한 가난과 역경 속에서도 좌절하지 않고 웃음으로 슬기롭게 헤쳐 나가는 지혜가 있지요. 우

〈분청사기 철화 연꽃·물고기무늬 병〉| 조선, 높이 29.7cm, 국립중앙박물관 소장 어수룩해 보이지만 익살스런 물고기의 표정에 해학미가 듬뿍 담겨 있다. 대담하고 소박한 필치에서 도공의 미적 감각이 느껴진다.

리의 지혜가 만들어 낸 사물 가운데는 익살의 아름다움이 들어 있는 것이 많아요. 익살의 아름다움이 예술로 승화하면 해학의 세계가 펼쳐지지요.

익살이란 무엇일까요? 익살은 남을 웃기기 위해 의도적으로 하는 우스운 말이나 행위로, 미의 범주 가운데 골계미(滑稽美)에 속합니다. 골계는 익살, 기지, 반어, 해학 등을 포괄하는 개념이에요. 골계미란 우스꽝스러운 상황이 일으키는 아름다움을 말하지요. 익살은 한국의 회화, 조각, 공예, 건축 등 모든 분야에서 쉽게 느낄 수 있습니다.

우리 민족에게 익살스러움이란 서민적인 대상에서 흘러나오는 일종의 은근한 흥겨움이에요. 숨기는 것이나 과장이 없는 것이 특징이지요. 익살스런 표현은 조선 시대의 서민적인 도자기, 민화, 자수 등에

〈긁는 개〉, 김두량 | 조선 후기, 종이에 수묵, 23×26.3cm, 국립 중앙박물관 소장
개는 사람과 가장 친근한 동물로서 그림의 소재로 많이 등장하는데, 그중에서도 긁는 개는 집안에 복을 가져온다는 이야기가 있어 예부터 많이 그려졌다. 뒷다리로 가려운 몸통을 긁으며 흐뭇한 표정을 짓는 개를 보면 자연스럽게 미소가 지어진다.

서 자주 쓰였어요. 특히 공예품을 통해 대담한 생략과 왜곡, 과장에 능수능란한 옛 사람들의 솜씨를 볼 수 있답니다. 자, 그러면 우리나라 미술품 가운데 익살의 아름다움을 잘 느낄 수 있는 작품으로 어떤 것이 있는지 알아보기로 해요.

익살의 아름다움은 주로 도자기 문양에서 많이 발견됩니다. 그중에서도 특히 분청사기의 문양에서 보이는 익살이 으뜸이지요. 예를 들면 〈분청사기 철화 연꽃·물고기무늬 병〉에 있는 우스운 표정을 한 물고기는 은근한 웃음을 자아냅니다. 보물 제645호인 〈백자 철화운룡문 항아리〉에 그려진 용도 아주 우스꽝스러운 모습으로 표현되어 있어요.

조선 시대의 회화에서도 익살의 아름다움을 발견할 수 있습니다. 조선 전기의 문인 화가 가운데 이암의 〈화조묘구도〉, 〈모견도〉 등의 작품에는 동심과 해학이 깃든 작품이 많아요. 묘사가 거친 듯 대범하고 익살의 아름다움이 곁들여져 있지요.

또 조선 후기의 화가 김두량의 〈긁는 개〉는 높은 차원의 해학미를 보

〈작호도〉 | 조선 19세기, 종이에 채색, 113.0×56.8cm, 로스앤젤레스 카운티미술관 소장
호랑이는 권력자를 상징하고, 까치는 힘없는 민초를 상징한다. 호랑이가 까치에게 쩔쩔매는 모습을 통해 권력자들을 풍자했다.

여 주는 좋은 예랍니다. 〈긁는 개〉에는 개가 뒷다리로 가려운 곳을 긁는 모습이 익살스럽게 묘사되어 있어요. 개는 극도로 세밀하고 입체적으로 그려져 있습니다. 반면, 배경에 있는 풀과 나무를 한번 보세요. 아주 단순하지요? 이와 같은 사실적 묘사와 단순한 배경 처리 방식은 당시로서는 보기 드문 표현 방식이었어요. 김두량이 서구의 묘사 기법을 시도해 본 것이라고 추측할 수 있지요.

특히 조선 후기에 유행했던 풍속화에는 서민들이 살아가는 모습이 생생하게 그려져 있어요. 땀 흘려 일하는 사람들의 모습을 소탈하고 익살스럽게 묘사한 이 그림에서 익살의 아름다움이 느껴지지요. 조선 후기의 대표적 화가 김홍도는 당시 천민으로 대우받았던 대장장이나 풍각쟁이(돌아다니면서 노래를 부르고 악기를 연주하며 돈을 버는 사람), 마부나 머슴의 생활에서 풍기는 삶의 즐거움을 익살스럽게 그렸어요. 이 작품들을 통해 우리는 김홍도의 생각이나 인품을 짐작해 볼 수 있지요. 김홍도는 서민 사회의 생태를 아주 잘 알고 또 사랑했습니다. 그래서 그의 풍속화에서는 서민 사회의 구수한 흥겨움이 넘쳐 나지요.

조선 후기 서민의 일상생활과 밀접한 관련이 있는 민화에도 익살스럽고 소박한 내용이 많습니다. 〈작호도〉에 그려진 호랑이는 전혀 용맹해 보이지 않아요. 소나무 가지 위의 까치 두 마리는 호랑이를 향해 시끄럽게 우짖는데, 까치를 바라보는 호랑이는 바보 같은 표정으로 시무룩해 있지요. 이런 소박하고 어수룩한 호랑이의 모습을 보면 따뜻한 미소가 절로 머금어집니다. 이 밖에도 익살의 아름다움을 표현한 작품들이 매우 많답니다.

일명 '신라의 미소'라고 불리는 〈얼굴무늬 수막새〉도 그중 하나예요.

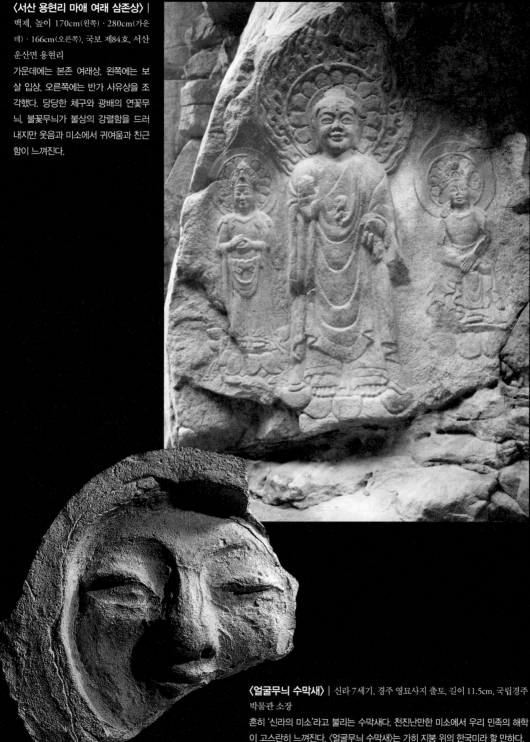

〈서산 용현리 마애 여래 삼존상〉
백제, 높이 170cm(왼쪽)·280cm(가운데)·166cm(오른쪽), 국보 제84호, 서산 운산면 용현리

가운데에는 본존 여래상, 왼쪽에는 보살 입상, 오른쪽에는 반가 사유상을 조각했다. 당당한 체구와 광배의 연꽃무늬, 불꽃무늬가 불상의 강렬함을 드러내지만 웃음과 미소에서 귀여움과 친근함이 느껴진다.

〈얼굴무늬 수막새〉 | 신라 7세기, 경주 영묘사지 출토, 길이 11.5cm, 국립경주박물관 소장
흔히 '신라의 미소'라고 불리는 수막새다. 천진난만한 미소에서 우리 민족의 해학이 고스란히 느껴진다. 〈얼굴무늬 수막새〉는 가히 지붕 위의 한국미라 할 만하다.

〈얼굴무늬 수막새〉는 경주 영묘사 터에서 출토되었어요. 1934년 일제 강점기에 다나카라는 일본인이 경주의 한 고물상에서 구입해 갔지요. 이후 1972년 경주 박물관 관장 박일훈이 다시 찾아왔습니다. 이 수막새는 아무리 지독한 악령이라도 웃고 돌아서지 않을 수 없을 만큼 대단한 익살미를 지니고 있어요. 어느 부분을 보아도 웃음이 난답니다.

이외에도 신라 시대 사람들은 재미난 조형물들을 많이 만들었어요. 가령 상여가 나갈 때 악귀를 쫓기 위해 앞세웠던 방상시라는 탈이 있지요. 방상시에는 성난 귀면 방상과 웃음 짓는 미소 방상으로 나뉩니다. 저승에 가는 길에 악령이 덤벼들지 못하게 을러대거나 달래어 보내기 위해서였지요. 또한 임금이나 귀인의 무덤에 부장하는 흙 인형, 즉 토우나 토용의 얼굴에도 웃음을 띄웠습니다. 혼백이 어두컴컴한 땅속에서 영원히 잠들도록 깜찍한 미소 작전을 쓴 거예요.

이제 익살의 극치를 이룬 작품을 소개합니다. 흔히 '백제의 미소'라 부르는 〈서산 용현리 마애 여래 삼존상〉을 보세요. 근엄한 부처라기보다 이웃집 아저씨 같은 모습이지요? 인물상의 햇빛 가득 머금은 푸근한 미소를 보면 웃음이 절로 나와요. 이것이 바로 익살의 아름다움이랍니다.

우리 선조들은 어려운 살림과 고달픈 인생살이에도 언제나 웃음을 잃지 않았습니다. 어려운 상황 속에서도 남을 위해 웃어 줄 수 있을 만큼 낙천적이었지요. 우리나라 사람들의 선천적인 흥겨움은 여러 미술 작품에 반영되었어요. 우리나라의 미적 특질에 익살의 아름다움이 속하게 된 것도 이 선천적인 흥겨움 때문이지요.

아름다운 구도와 공간을 만들다

자연에 순응하다, 순리의 아름다움

순리의 아름다움이란 사물의 이치나 자연의 섭리를 거역하지 않는 아름다움을 말합니다. 순리의 아름다움에 따르는 사람은 자연 환경이나 자연의 모습에 가장 알맞은 모양을 가늠할 줄 알지요.

고유섭은 자연에 순응하는 미적 취향을 일컬어 '무관심성'이라고 했어요. 우리나라 건축물을 보면 무관심성이 무엇인지 잘 알 수 있지요. 옛 사람들은 목재를 깎거나 자르지 않고 본래 형태를 그대로 이용해 건물을 지었습니다. 지붕에 추녀를 설치할 때는 기교적으로 깎아 낸 나무가 아니라 자연 그대로의 나무를 추녀로 사용했어요. 구릉에 집을 짓거나 장벽을 둘러쌓을 때도 자연의 지형을 그대로 이용했지요.

함양 거연정 | 조선 1640년, 경남 함양군 서하면 봉전리
천연 암반 위에 지어진 건물이다. 암반의 굴곡이 심하지만 돌을 깎아 내지 않고 굴곡에 맞는 목재를 찾거나 목재의 밑부분만 살짝 다듬어 기둥을 세웠다.

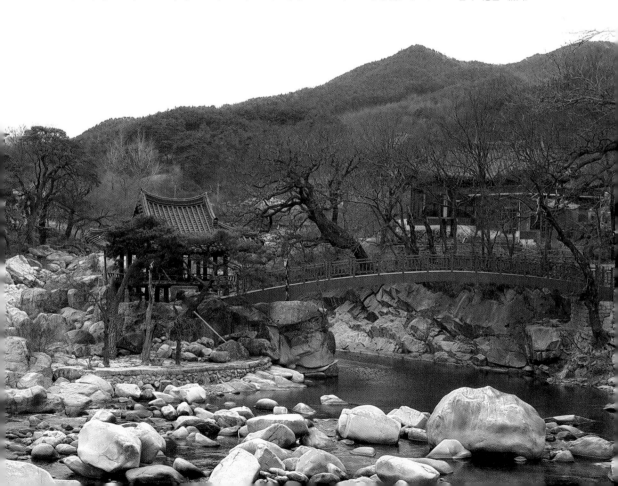

여러분, 혹시 덤벙주초라는 말을 들어본 적이 있나요? 기둥을 받치는 주춧돌의 일종으로, 기둥에 맞춰 다듬지 않고 생긴 그대로 놓은 자연석을 말합니다. 덤벙주초는 우리나라 건축물들에서 쉽게 찾아볼 수 있어요. 특히 삼척 죽서루와 **함양 거연정**(경상남도 유형문화재 제433호)이 유명하지요. 이처럼 우리나라 사람들은 원재료의 본성을 중시하고 자연적 환경과 인공물의 조화를 추구했어요. 순리의 아름다움은 바로 여기서 나온답니다.

우리나라의 주택은 순리의 아름다움이 가장 잘 구현된 건물입니다. 우리나라 사람들은 기와집은 기와집대로, 초가집은 초가집대로, 크면 큰 대로, 작으면 작은 대로 주위의 환경과 그 집주인의 분수에 맞춰 지

창덕궁 인정전 | 조선 1405년, 국보 제225호. 서울 종로구 와룡동 공식적인 국가 행사를 치르던 곳이다. 이중 기단 위에 건물을 올리고 중앙과 좌우에 돌계단을 설치해 왕실의 격을 높였다. 용마루에는 조선 왕실을 상징하는 배꽃 문양 다섯 개가 새겨져 있다.

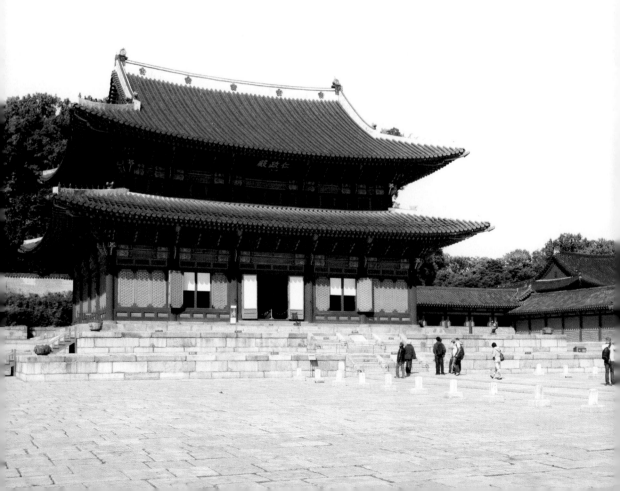

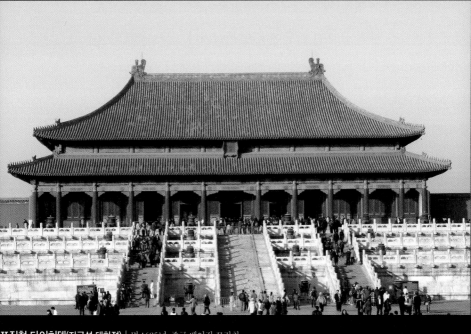

쯔진청 타이허뎬(자금성 태화전) | 명 1695년, 중국 베이징 쯔진청

태화전은 중국의 황제가 관료들을 접견하던 곳이다. 새하얀 대리석 축대 위에 위압적으로 앉아 있는 모습이나 노란 기와, 이중으로 된 처마 지붕 등은 지나치게 화려하게 느껴진다. 우진각 지붕의 곡선 또한 굉장히 강조되어 있다.

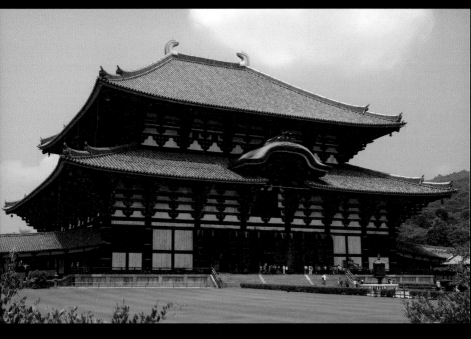

도다이지 다이부쓰뎬(동대사 대불전) | 에도 1709년, 높이 47.5m, 일본 나라

화재로 소실되었다가 에도 시대에 재건된 이 건물은 세계에서 가장 큰 목조 건물이다. 앞면 7칸, 옆면 7칸의 규모고 우진각지붕을 얹었다. 지붕의 끝만 버선코처럼 휘어져 있어 자연스러운 맛이 덜하다.

었습니다. 어디에다 집을 짓든 그곳의 환경에 어울리도록 앉혔지요. 그래서 우리나라 주택을 보면 마음이 편안해집니다. 일본 주택의 인공적인 아름다움이나 중국 주택의 장대한 아름다움과는 다른 편안한 아름다움이지요.

주택뿐만 아니라 건축의 일부분인 정원과 후원(後園, 주택 뒤에 있는 정원)에도 자연의 섭리에 따르려는 우리나라 사람들의 마음이 반영되어 있습니다. 여기에도 잔재주가 느껴지지 않는 꾸밈없고 수수한 아름다움이 있어요. 우리나라 정원에서는 사계절의 경관이 모이고 나뉘는 모습을 감상할 수 있답니다. 정원 안의 인공과 자연은 서로 싸우며, 계절마다 다른 모습을 우리에게 보여 주지요.

흔히 우리나라와 중국, 일본을 중심으로 한 동아시아 미술을 자연주의 미술이라고 합니다. 그 가운데서도 우리나라 미술은 특히 자연친화적입니다. 자연을 거스르지 않으려는 우리나라 사람들의 심미 의식이 많은 예술 작품들 속에서 순리의 아름다움으로 구현되고 있는 것이지요. 우리나라 전통 건축의 특징이라 할 수 있는 정적인 곡선미도 자연과 조화를 이루려는 마음에서 나왔습니다.

실제로 우리나라 건축물들은 내부는 화려해도 외부의 색채나 형태는 상당히 절제되어 있어 비범해 보입니다. 이에 반해 중국의 전통 건축물은 웅장해서 위압감은 있으나 지붕의 곡선이 유난히 과장되어 있거나 부자연스럽지요. 일본의 전통 건축물은 색이 적고, 단조로우며, 직선적이고 인위적인 느낌을 많이 줍니다.

특히 중국과 일본 지붕의 처마선은 직선이었다가 추녀 근처에서 갑자기 곡선으로 변해 자연스럽지 못하지요. 지붕면은 매우 크고 직선

적이어서 건물이 장중해 보이긴 하지만, 지붕에 눌려 전체적으로 답답해 보이기도 해요. 우리나라와 중국, 일본은 서로 아주 가까이 있지만 각 나라의 자연환경과 민족성에 따라 이토록 다른 특징을 갖게 되었습니다.

겸손하면서 조용한 은근의 아름다움

많은 사람들이 은근과 끈기가 한국미의 특질이라고 생각합니다. 이는 1960년대에 쓰던 『고등 국어』 제3권에 실린 '은근과 끈기'라는 글에서 비롯된 거예요. 국문학자 조윤제(1904~1976)는 이 글에서 "은근은 한국의 미요, 끈기는 한국의 힘이다."라고 말했습니다.

　은근함이란 드러나지는 않지만 속 깊이 그윽한 정취를 품고 있는 것을 뜻해요. 우리나라 미술에서는 정력적인 미술에서 볼 수 있는 끈덕진 아름다움이나 의욕적인 미술에서 볼 수 있는 권위가 없습니다. 대신 정밀함과 화려함을 추구하는 작위적인 아름다움이 아니라 아름다움 본연의 솔직함이 있지요. 뽐내거나 번쩍이지 않는 아름다움이 바로 은근의 아름다움이에요.

　고유섭은 우리나라의 아름다움이 정력적이지 않은 까닭을 연구했습니다. 그 결과 기교를 부리지 않는 데서 은근한 아름다움이 나온다는 것을 발견했지요. 고유섭은 이와 같은 우리나라 고미술의 특징을 '무기교의 기교', '무계획의 계획'이라고 표현했어요.

　야나기 무네요시는 조선 도자기 가운데 '이도 차완(井戶茶碗)'이라 불리던 찻잔을 예로 들었습니다. 현재 일본

〈기자에몬 오이도(희좌위문 대정호)〉 | 16세기, 일본 교토 다이도쿠지(대덕사) 소장
어느 한군데도 꾸미거나 장식하지 않은 찻그릇이다. 평범함이 자아내는 은근한 아름다움은 일본인들의 눈을 사로잡았고, 현재 이 작품은 일본의 국보로 지정되어 있다.

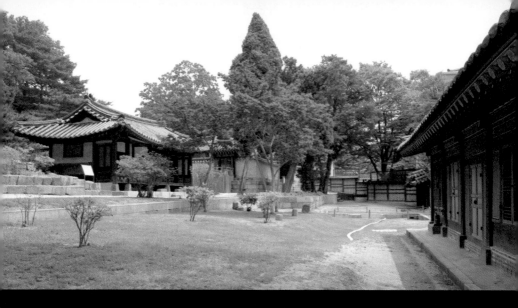

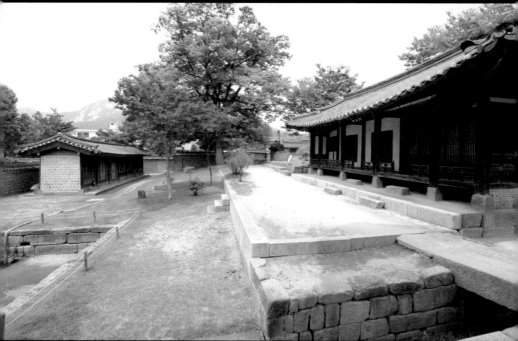

서울 육상궁 | 조선, 사적 제149호, 서울 종로구 궁정동

육상궁은 서울의 칠궁(육상궁, 연호궁, 선희궁, 저경궁, 대빈궁, 경우궁, 덕안궁) 가운데 하나로 조선 후기 정원의 모습을 원형 그대로 간직하고 있는 곳이다. 안
□정이 먼이 강한 일본이 정원 외양을 강조하는 중국이 정원과 달리 한국이 정원은 자연과 함께하며 소박한 아름다움을 만들어 낸다

국보로 지정된 이도 차완 〈기자에몬 오이도〉를 보세요. 야나기 무네요시는 원래 평범한 싸구려 밥그릇이었던 이도 차완에 한없이 수수한 아름다움이 깃들어 있다고 평가했지요. 이도 차완이 아름다운 이유는 찻잔을 만든 도공들의 작업 태도와 일상생활, 작업장과 신앙 모두가 자연에 밀착해 있기 때문이라고 분석했어요.

한국 고고학자이자 미술사학자인 김원룡은 우리나라 특유의 은근한 아름다움을 "인간의 세계에 살고 있으면서도 될 수 있는 대로 인공의 환경을 피하려는 기본적인 태도가 우리의 전통을 크게 성격 짓고 있는 듯하다."라는 말로 표현했습니다. 서울 육상궁의 정원을 예로 들었지요.

육상궁의 정원은 담장을 넘으면 그대로 대자연으로 번져 나가고, 담장 안은 그대로 자연의 한 모퉁이에 번져 나간다. 담장 안에서는 자연의 한 모퉁이에 최소한으로 필요한 사람의 손이 갔을 뿐이다. 이렇게 아늑하고 정다운 아름다움이 바로 은근의 미에 통하는 일면이 되는 것이다.

이처럼 은근한 아름다움은 계획이나 기교가 아니라 생활과 함께하는 데서 생겨나요. 이 호들갑스럽지 않고 수수하고 진실한 아름다움은 우리나라만이 가지고 있는 미적 특징이지요. 비단 도자기나 건축에서뿐만 아니라 우리나라 미술의 어떤 장르에서도 은근한 아름다움을 느낄 수 있어요. 어떻게 보면 무관심하게 만드는 것처럼 보이지만, 완성된 미술품을 보면 은근과 끈기의 민족성이 강한 생명력을 이룩했다는 사실을 깨달을 수 있답니다.

사진 제공처

경주시청 39, 66, 70, 71, 74, 75, 77, 78, 84, 90 / 경희대학교 중앙박물관 334(호박보리수 갓끈)

구리시청 33 / 국립경주박물관 275, 297 / 국립고궁박물관 249(2), 343 / 국립광주박물관 248

국립김해박물관 276, 279(용봉 머리 고리 장식 칼), 280, 295(병 향로)

국립민속박물관 334(망건과 풍잠, 흑립, 관자), 335(5), 336(4), 341(2), 389, 395(오방장두루마기)

국립부여문화재연구소 34, 64 / 국립부여박물관 60

국립중앙박물관 46, 47, 67(3), 73(2), 93, 96(연꽃무늬 수막새), 115, 119, 122(충주 정토사지 홍법 국사탑), 128(여주 고달사지 쌍사자 석등), 240(좀돌날), 244(2), 245(방패형 동기, 거친무늬 거울), 246, 247, 249, 250, 255(봉황 모양 꾸미개, 금귀걸이), 256(금동 신발), 257(2), 259, 260(2), 261(4), 262, 263(2), 265(2), 267, 268(2), 269(3), 270, 271(4), 273(3), 274(3), 277(나주 신촌리 금동관), 279(판갑옷과 투구), 281, 291(2), 298, 305, 308, 312(2), 313, 316, 318(고려 나전 칠기 경함), 320(나전 대모 국당초무늬 불자), 329(3), 330(두 마리 용 모양 열쇠패, 둥근 부채 모양 열쇠패), 333(은제 산호 머리꾸미개), 338, 339, 340(3), 342, 344, 390, 393, 401(2), 403, 404, 410

국립진주박물관 241(발찌) / 국립현대미술관 363, 364 / 대한불교진흥원 113

단국대학교 석주선기념박물관 333(도금 용잠 · 도금니사 봉잠 외)

담양군청 167 / 동북아역사재단 31, 40, 42, 44

동북아지석묘연구소 25 / 동아대학교 석당박물관 351(2)

(주)리베르스쿨 18, 19, 20, 21(2), 22, 27, 32, 35(2), 37, 49, 51, 53, 54, 55, 58, 63, 65, 72, 81, 83, 86, 87(경주 정혜사지 13층 석탑), 89, 96(발해 치미), 107, 110, 111, 112, 121(개성 경천사지 10층 석탑), 124, 128(여주 신륵사 보제존자 석종 앞 석등), 134(숭례문), 135(숙정문, 흥인지문), 137, 138(2), 139(2), 140(2), 141, 142, 143, 144(2), 146, 148, 149(2), 150, 151, 152, 153, 154(경덕궁 숭정전), 157, 160, 162, 165, 169, 170, 172(2), 181, 182, 184, 189, 194, 195, 196, 201, 202, 203, 204, 206, 209, 210, 212(관훈동 민씨 가옥), 214, 216(2), 218, 219, 224, 225, 230, 233, 235, 240(주먹도끼, 슴베 찌르개), 243, 255(해뜲음무늬 금동 장식), 278(2), 286, 288, 400(기와지붕), 407(서산 용현리 마애 여래 삼존상), 414

문화재청 91(양양 진전사지 3층 석탑), 95, 187(함양 벽송사 3층 석탑), 246, 315 / 미륵사지유물전시관 294 / 밀양시청 168

백제역사유적지구 36 / 부산광역시 시립박물관 241(귀걸이와 목걸이)

불교중앙박물관 292 / 사이버외교사절단 반크(prkorea.com) 192

삼성미술관 리움 277(전 고령 금관), 306, 310

서울대학교박물관 96(발해 수막새) / 서울시청 353(2)

서울시 한양도성감 133 / 서울역사박물관 228

석장리 박물관 16 / 숭실대학교 한국기독교박물관 245(잔무늬 거울)

유리공예관 365, 369 / 인천광역시 시립미술관 284 / 장성군청 188 / 정석배 300

제천시청 17 / 종로구청 212(채부동 홍종문 가옥)

표충사 호국박물관 307 / 한국공예디자인문화진흥원 234(2)

(사)한국공예문화협회 372 / (사)한국공예예술가협회 383 / 한국관광공사 88

한국문화재재단 367, 368, 370, 371, 373, 374, 375, 377, 378, 381, 382

한국학중앙연구원 158 / 함양군청 409 / 화폐박물관 330(별전)

횡성군청 23 / HELLO PHOTO 272, 355(덕혜 옹주 소녀 시절 당의 · 스란치마 · 대란치마) / kdata.kr 106

공유마당 ⓒ 김순식 174 ⓒ 이상화 391 ⓒ 아사달 395(단청) / Flicker ⓒ PhareannaH 231

Wikimedia Commmons ⓒ 663highland 62 ⓒ 도일비구(道日比丘) 99 ⓒ Steve46814 109, 187(양양 낙산사 7층 석탑), 399 ⓒ Jjw 121(공주 마곡사 5층 석탑) ⓒ Lawinc82 112(서산 보원사지 법인 국사탑), 129 ⓒ Takeichi Hayashi 135 ⓒ travel oriented 154(덕수궁) ⓒ ddol-mang 198 ⓒ Michael Meinecke 208 ⓒ 門田房太郎 213 ⓒ ddol-mang 215 ⓒ Minseong Kim 217 ⓒ DONGGUK UNIVERSITY 223 ⓒ Alain Seguin 227 ⓒ Gapo 324, 325

이미지 게재를 허락해 주신 분들, 자료를 제공해 주신 분들께 감사드립니다. 이 책에 실린 도판의 사용 허가를 받기 위해 최선을 다했습니다. 부득이하게 받지 못한 도판은 연락이 닿는 대로 절차를 밟아 추후 조치하겠습니다.